BIBLIOTHÈQUE CONTEMPORAINE

A. DAVID-SAUVAGEOT

LE RÉALISME

ET

LE NATURALISME

DANS LA LITTÉRATURE ET DANS L'ART

OUVRAGE COURONNÉ
PAR L'ACADÉMIE DES SCIENCES MORALES ET POLITIQUES
ET PAR L'ACADÉMIE FRANÇAISE

CALMANN LÉVY, ÉDITEUR
RUE AUBER, 3, ET BOULEVARD DES ITALIENS, 15
A LA LIBRAIRIE NOUVELLE

1890

LE RÉALISME

ET

LE NATURALISME

18525. — Imprimeries réunies, **A**, rue Mignon, 2, Paris.

A. DAVID-SAUVAGEOT

LE RÉALISME
ET
LE NATURALISME
DANS LA LITTÉRATURE ET DANS L'ART

OUVRAGE COURONNÉ
PAR L'ACADÉMIE DES SCIENCES MORALES ET POLITIQUES
ET PAR L'ACADÉMIE FRANÇAISE

PARIS
CALMANN LÉVY, ÉDITEUR
ANCIENNE MAISON MICHEL LÉVY FRÈRES
3, RUE AUBER, 3

1890
Droits de reproduction et de traduction réservés.

A MON BEAU-PÈRE

M. Henri Baudrillart

membre de l'institut

AVANT-PROPOS

Usant des licences que l'Académie, très libérale, accorde aux auteurs des ouvrages qu'elle a couronnés, nous avons voulu corriger et compléter le nôtre à loisir.

Nous avons pris tout le temps nécessaire pour approfondir une étude d'un intérêt présent et qui a suscité dans ces dernières années d'éminents travaux, comme ceux de MM. Taine, de Vogüé et Brunetière.

Nous demandons à M. Martha la permission de donner un extrait de son rapport et tenons à le remercier ici de ses bienveillants et précieux conseils.

<div style="text-align:right">A. D.-S.</div>

EXTRAIT DU RAPPORT DE M. MARTHA

...C'est cette justesse presque toujours égale qui, en nous dispensant des objections, nous permet d'être plus bref. Le travail se compose de deux parties : l'une historique, de beaucoup la plus longue, l'autre critique. Dans l'histoire de l'antiquité grecque et romaine l'érudition est sûre et discrète. On peut regretter que dans l'histoire du Moyen-Age l'auteur n'ait pas gardé la même mesure et qu'il ait cherché à cette époque, avec un si long appareil de science, des ancêtres à nos réalistes [1]. Tout cela n'est encore qu'une sorte d'introduction qui nous conduit aux origines plus rapprochées et plus visibles de l'art contemporain. Le mémoire passe en revue toutes les formes du réalisme au temps de la Réforme et de la Renaissance, montrant comment la nouvelle religion fait servir son art devenu populaire à l'édification du peuple et donne ainsi au réalisme un caractère apostolique. A mesure que le mémoire avance, il serre de plus près la théorie du réalisme. Des pages particulièrement instructives et piquantes sont consacrées à un critique du XVIIIe siècle, à S. Mercier, qui, dans une longue déclaration de principes sur la poésie dramatique, fut un véritable précurseur du réalisme et enleva ainsi à notre temps la gloire d'avoir inventé ce genre de littérature.... L'auteur du mémoire parcourt ensuite et juge toutes les formes que cet art a reçues chez nous, le naturalisme, l'art pour l'art, le réalisme positiviste, et, étendant sa vue au-delà de nos frontières,

1. Nous avons abrégé cette partie.

il touche[1] au réalisme religieux ou moraliste de l'Angleterre et de la Russie. Toute cette intéressante histoire littéraire et morale, entraîne avec elle, d'époque en époque, l'histoire des beaux-arts, laquelle ne forme pas un chapitre à part.

Dans la partie critique de ce travail, l'auteur discute l'esthétique du réalisme et, dans une sorte de dialogue pressant, il interroge, il réfute, il confesse même, en lui arrachant ses secrets, un des chefs les plus célèbres de la nouvelle littérature, et trouve ainsi le moyen d'établir ses propres principes[2]. Cette critique est fine, courtoise, parfois spirituelle. Dans tout le mémoire le style est simple, ferme, non sans couleur, et quand il est donné à l'auteur de faire en passant pour sa démonstration une peinture un peu vulgaire, il la fait avec une sorte de réalisme gracieux qu'on n'est pas tenté de lui reprocher. La section de morale rendant justice, dans cette longue étude, à la variété et à la justesse des vues, à la délicatesse du goût et à tout cet ensemble de qualités qui se soutiennent les unes les autres et se complètent, propose à l'Académie de décerner le prix Stassart au mémoire portant pour devise : « L'artiste véritable ne voit pas la réalité telle qu'elle est, mais telle qu'il est. Il y met de soi et, en la regardant, il la transfigure[3]. » (Tonnellé.)

<div style="text-align:right">C. Martha.</div>

1. Nous avons donné beaucoup plus d'ampleur à l'étude du XIX° siècle.
2. Nous avons précisé cet exposé en y ajoutant un chapitre sur la distinction des conventions arbitraires et des conventions naturelles.
3. Le sujet avait été proposé dans les termes suivants : *Étude historique et critique sur le réalisme dans la poésie et dans l'art.*

LE RÉALISME
ET LE NATURALISME

INTRODUCTION

C'est de nos jours que le réalisme s'est érigé en doctrine et ordonné en système; de nos jours qu'il a tenté de s'imposer, sinon par la force des œuvres, du moins par la violence des manifestes.

Cette expression même de « réalisme » est nouvelle, au moins dans l'acception qu'elle reçoit depuis quelques années. Mais elle n'est pas claire. Courbet l'avait à peine adoptée, qu'elle se répandit par le monde et prit aussitôt une signification plus vague et plus étendue, comme les mots qui font une trop rapide fortune et qui sont discutés avant d'être bien établis.

Les écrivains contemporains, les critiques d'art surtout, en usent volontiers comme d'un éloge à l'adresse de quiconque renonce à la convention pour s'inspirer de la réalité.

Par contre, le grand public, peut-être à cause du bruit qui s'est fait en 1851 et qui se fait encore, s'en sert comme d'une qualification injurieuse pour blasonner certains hommes qui passent leur vie à fouiller dans

les bas-fonds du réel où ils cherchent la matière de peintures répugnantes et crues.

Quand le vocabulaire offre si peu de ressources pour distinguer l'usage de l'abus, il est difficile de s'entendre. Un romancier pensa remédier au mal en recourant à une expression que le XVII⁰ siècle avait déjà employée : « On me demande, dit-il, pourquoi je ne me suis pas contenté du mot réalisme, qui avait cours il y a trente ans; uniquement parce que le réalisme d'alors était une chapelle et rétrécissait l'horizon littéraire et artistique. Il m'a semblé que le mot naturalisme élargissait, au contraire, le domaine de l'observation[1]. »

Par malheur cette expression de « naturalisme » fit double emploi avec l'autre et prêta aux mêmes équivoques.

Si la confusion est plus grande que jamais, les efforts qu'on fait pour en sortir prouvent qu'à l'heure présente le réalisme est vivant, encore qu'il n'ait pas de nom bien défini. Il se débat contre les obstacles, il veut se produire et l'on aurait tort de ne pas compter avec lui.

Ce nouveau parvenu en est déjà à se chercher des ancêtres, et certains disent qu'il en trouve.

C'est pourquoi nous lui demanderons ses titres, au nom de l'histoire, comme au nom de la raison. La tâche est malaisée, et peut-être passerait-elle nos forces et nos lumières, si nous n'avions pour nous guider dans le dédale des recherches historiques les travaux chaque jour plus nombreux des biographes et des archéologues, et dans la voie de la critique les jugements si souvent décisifs des meilleurs esprits de notre temps.

1. M. Zola, *Le naturalisme au théâtre*, p. 177.

I

« Notre querelle avec les idéalistes, dit un réaliste contemporain, est uniquement dans ce fait que nous partons de l'observation et de l'expérience, tandis qu'ils partent d'un absolu [1]. »

Ces paroles nous donnent notre règle de conduite. Au lieu de poser, comme nous serions peut-être en possession de le faire, des principes premiers d'où nous n'aurions plus qu'à tirer par la déduction des conséquences logiques, nous consulterons les faits sans parti pris, en nous gardant de toute généralisation hâtive et de toute conclusion prématurée.

Si nous commençons par un essai de définition et de distinction, ce ne sera que pour circonscrire notre objet et pour fixer le sens des termes dont nous aurons à faire usage.

Le seul nom de réaliste serait une flétrissure, s'il avait dans le langage de la critique la signification injurieuse qu'y attache le vulgaire, pour désigner les auteurs de certaines peintures obscènes qui, lorsqu'elles échappent, comme à l'heure présente, aux rigueurs de la loi, tombent bientôt sous le mépris public. Aussi nous ne songerions même pas à dire notre sentiment sur le réalisme, si l'on ne pouvait écarter délibérément du débat des œuvres, celles de Jules Romain, de l'Arétin, de Crébillon, de Laclos, par exemple, qui ne seront jamais ni tout à fait connues, — le public étant trop honnête, — ni tout à fait ignorées, — la critique étant trop curieuse, et qui ne sauraient voir jamais qu'un honteux demi-jour.

[1]. M. Zola, *Le roman expérimental*, p. 87.

Ce réalisme n'est qu'une industrie misérable, ou le dévergondage d'une imagination déréglée. Ce n'est point à la critique littéraire qu'il appartient de le juger.

Pour de tout autres raisons, nous laisserons de côté des œuvres qu'une façon de dire encore assez répandue qualifie de réalistes. Nous voulons parler des figures monstrueuses, ou même des simples caricatures que l'art a de tout temps inventées, aussi bien au Moyen-Age que dans l'ère précédente.

On connaît la métope de Sélinonte où Perseus, assisté d'Athéna, tue la Gorgone, la peinture de Corneto où le génie Tuculcha menace d'un serpent Thésée et Pirithoüs. La Gorgone a la tête aussi large que les épaules, Tuculcha ouvre un bec d'oiseau de proie. L'un et l'autre ont de gros yeux saillants. Ils ne sont guère différents du diable des mystères, ni de ces bourreaux infernaux dont un large rictus fend la bouche jusqu'aux oreilles, en s'ouvrant sur la claire-voie des dents espacées comme des palissades, et dont la croupe bestiale se termine par une queue qui mord comme une mâchoire ou pique comme un dard.

Faut-il voir dans ces représentations diverses des manifestations du réalisme fantastique ? N'est-il pas plus conforme à la définition du réalisme de les appeler des fictions, dont les parties sont empruntées assurément à la réalité crue, mais dont l'ensemble monstrueux est imaginaire ?

Que ce ne soient pas des figures idéales, nous en convenons : il y a longtemps que la philosophie sait distinguer l'idéal de la fiction. Mais, pour les rejeter de notre étude, il nous suffit de constater qu'elles dénaturent la réalité par l'enlaidissement, comme d'autres la transforment par l'embellissement.

Le réalisme dont nous avons à traiter est un réalisme

de doctrine, qui peut être contraire à la notion vraie de l'art sans être nécessairement funeste à la morale ; c'est le système qui prétend s'opposer front à front à l'idéalisme et qui, à ce titre, relève de l'esthétique.

Nous n'en saurions donner, dès maintenant, qu'une formule dont l'abstraction et la généralité risqueraient d'échapper à nos prises. Si c'est une témérité qu'une pareille recherche, on nous la pardonnera plus volontiers ailleurs qu'au début de cet ouvrage. Nous ne pouvons nous dispenser cependant de quelques observations préalables.

II

Dans la plupart des œuvres d'art on s'accorde à démêler deux éléments : l'un que l'homme emprunte à la réalité, l'autre qu'il tire de soi.

Les maintenir dans un juste équilibre est le propre de certains auteurs et de certains siècles qu'on appelle classiques.

Il fut, chez les anciens comme chez les modernes, un temps où cet équilibre n'existait pas encore, un temps où il n'existait plus.

Quand il n'existait pas encore, l'homme livré à ses jeunes sensations qui lui révélaient le monde dans sa verdeur première n'avait pas d'autre souci que d'imiter naïvement ce qu'il voyait.

Quand il se rompit, ce fut parce que l'esprit humain, las d'une élévation trop soutenue, confus peut-être d'avoir, comme au XVIII^e siècle, dépassé la région de l'idéal pour se perdre, faute de lest, dans celle de l'abstraction, se laissa attirer par la réalité.

Ceux qui cédèrent à cette tentation dans l'antiquité grecque et romaine ne cherchèrent pas à s'en excuser par de longues théories, et leur parti pris ne fut jamais assez exclusif ni assez réfléchi pour devenir un véritable système.

Cependant, comme ils inclinèrent visiblement vers le réel et laissèrent des exemples dont devaient s'autoriser les réalistes futurs, ils peuvent revendiquer une place dans notre étude. Nous essaierons donc de montrer brièvement quelle fut la part de la réalité dans les œuvres de l'antiquité classique.

Le Moyen-Age nous retiendra plus longtemps parce que nous y constaterons l'existence d'un réalisme de fait, si absolu parfois, qu'il aurait l'air, s'il n'était si primitif, d'un réalisme de principe.

Parcourant ensuite les temps modernes, nous y surprendrons les premières origines du réalisme contemporain, que nous verrons préparer ses voies dès le dernier siècle pour se formuler systématiquement dans le nôtre, où il change en lutte ouverte une discussion qui ne fut pas étrangère au XVIIe siècle. Elle agita l'Académie royale de peinture et de sculpture. Seulement, elle ne pouvait pas avoir alors toute son ampleur. Elle ne porta guère que sur les inconvénients et les avantages de l'imitation stricte pour les « étudiants ».

Craignant de les voir contracter « une manière petite et faible » en les assujettissant à ce « naturel faible et chétif » que l'on rencontre « communément », les disciples de Le Brun leur recommandaient « un embellissement par le renforcement des contours qu'on appelait changer les contours et y donner le grand goût »; les contours « ondoyants, grossiers, et incertains » n'étant bons que pour « des personnes rustiques et champêtres », tandis que les contours « nobles, arrondis et certains »

étaient réservés aux « personnes graves et sérieuses », comme aux corps déifiés et sanctifiés « les contours puissants et austères ».

L'opinion opposée, qu'on appelait « naturaliste », trouvait « ridicule de proposer à de jeunes étudiants de réformer leurs objets naturels par ces prétendues charges d'agrément qui leur remplissaient l'esprit d'idées incertaines »; et son nom lui venait, au témoignage de Testelin, de ce qu'elle estimait « nécessaire l'imitation exacte du naturel en toutes choses[1] ».

Ainsi, dès les temps classiques, le réalisme et le naturalisme ébauchaient un commencement de formule.

III

Le réalisme contemporain s'est servi d'expressions plus précises qui sont encore dispersées en différents ouvrages, mais qui, réunies et comparées, éclairées par quelques exemples, nous autorisent à parler comme il suit.

Le réalisme est un système qui astreint l'art à reproduire la réalité sensible telle que l'expérience la fait connaître. Que trouvons-nous dans l'*Astrée*, dans la *Princesse de Clèves*, dans *Paul et Virginie*, dans le *Roman d'un jeune homme pauvre*? Beauté, bonté, générosité chevaleresque, honneur, élévation morale; faiblesses enfin, qui font ombre sans faire tache. Dans son œuvre, d'ailleurs géniale, Tolstoï admet auprès de la gran-

[1]. Jouin, *Conférences de l'Académie royale de peinture et de sculpture*, p. 143-147, 152. — *Cf.* Brunetière, *La critique d'art au* XVIIe *siècle. Rev. des Deux Mondes*, 1er juillet, 1883.

deur la bassesse et la médiocrité, auprès de l'extraordinaire le banal, auprès de la vertu la corruption et le vice, auprès de la beauté la laideur et l'insignifiance. M^{lle} de Scudéry, M^{me} de la Fayette, Racine étudient quelques sentiments choisis, un seul même parfois : l'amour. Tolstoï nous expose dans sa complexité la confusion presque inextricable des sentiments, des actions, des événements et des faits. — Ainsi le réalisme accepte sans distinction les éléments que la nature lui fournit.

Mais voici dans le tableau de Courbet les paysans qui s'en reviennent de la foire ; ils se présentent en désordre, formant des groupes de hasard qui sont comme autant de petits sujets détachés : Lebrun, Poussin, tous les peintres idéalistes auraient corrigé le spectacle pour le rendre plus un et mieux ordonné : ils composaient. — Ainsi le réalisme copie sans retouche ce qu'il a sous les yeux, dût le hasard y mettre le pire désordre.

Victor Hugo, Stendhal veulent raconter la bataille de Waterloo, l'un dans les *Misérables*, l'autre dans la *Chartreuse de Parme*. Ils commencent nécessairement de la même façon, en consultant des guides, en visitant le terrain, en lisant des relations de détail ; ils recueillent des anecdotes, des renseignements épars. Ils sont encore au point de vue d'un acteur qui n'aurait pu saisir du grand drame qu'un petit nombre de scènes. C'est à ce point de vue que reste Stendhal et il n'en veut pas d'autre. Son Fabrice arrive dans une plaine qu'il ne connaît pas, entend le canon, fait la rencontre d'une cantinière qui le met en possession d'un cheval, se trouve mal à l'aspect du premier cadavre, chevauche avec un détachement de cavalerie sans savoir où il va, fraternise avec ses compagnons, leur procure de l'eau-de-vie, saute avec eux des haies, des fossés, passe près de gens en habits rouges qui gisent sur l'herbe, se sent

mis soudain à bas de sa monture que prend un général, et déjà le combat finit qu'il se demande encore s'il est commencé. Stendhal ne regarde que par les yeux de Fabrice : son Waterloo est fait d'une série d'épisodes animés par les impressions tout individuelles d'un témoin pris dans la foule. C'est aussi le procédé de Tolstoï.

Victor Hugo ne s'en tient pas là. Les détails ne lui suffisent pas. Il veut avoir et nous donner la vue de l'ensemble. Il s'élève comme au Moyen-Age le veilleur de nuit montant dans son échauguette ; il se place au poste d'un spectateur de loisir qui d'un coup d'œil embrasserait tout le champ de bataille. Il trace des lignes, tire des plans, remarque le croisement des chemins, qui forment une sorte de grand A. Il suit à la fois toutes les manœuvres qui font entrechoquer les masses. — Ainsi le réalisme au lieu de chercher à se rendre compte des ensembles se contente d'études fragmentaires.

Une bataille, peinte telle qu'un Fabrice peut l'apercevoir de son coin ou même un général de son observatoire, remplit souvent fort mal l'idée que nous nous en faisions par avance.

Une poignée de mauvais soldats vient à passer et masque le gros des troupes, un moment de panique déconcerte de braves gens, une pluie fine tombe, détrempant la terre, amollissant les courages. Un réaliste est là d'aventure : sans plus ample informé, il saisit au pied levé ce triste spectacle de l'héroïsme qui fuit ou qui patauge. L'idéalisme est plus patient. Il fait crédit à ces hommes en faveur de leur avenir et de leur passé ; il les attend à de nouvelles œuvres pour les compléter, en quelque sorte, par eux-mêmes. Au besoin, il les complète par d'autres. Il se procure pour ainsi dire

divers exemplaires plus ou moins imparfaits chacun : il les superpose et les fond en un exemplaire général et typique qui donne bien l'image idéalisée des batailles de l'Empire et des soldats de Napoléon.

A plus forte raison, les hommes supérieurs ont-ils droit auprès de lui à ce large examen dont l'indulgence est encore de la justice, et qui, faisant la balance de la grandeur qui leur est propre et des misères qu'ils partagent avec d'autres, accorde en fin de compte l'avantage à la grandeur.

Le réalisme ne veut pas de ce calcul : il montre indistinctement le faible et le fort, sans se soucier de nous laisser une impression dominante. Le premier procédé nous donne le César des *Commentaires*, le Napoléon de Thiers et de l'histoire traditionnelle ; l'autre le César de Suétone, le Napoléon de Tolstoï ou de M. Taine. — Ainsi le réalisme s'interdit ce que Bacon appelle « l'intégration », c'est-à-dire la méthode qui achève l'incomplet et cherche à représenter les choses ou les hommes dans leur plénitude.

Mais, au-dessus du Napoléon de l'histoire, il y a celui de la peinture et de la poésie; celui qui est proprement un héros, un missionnaire de la Providence, créé « par un décret spécial » pour étonner le monde, le bouleverser et le refaire ; ses yeux ont la profondeur de l'avenir et rien d'humain ne bat dans sa poitrine de fer, pour qu'il aille imperturbablement à sa fin, qui se confond presque avec celle d'un monde, ou tout au moins d'une nation ou d'un siècle. Comment empêcher le poète de s'exalter en faveur de cet être supérieur, de nous faire la confidence de son enthousiasme, de son admiration, de sa haine même, où l'admiration entre encore ?

Le Napoléon de Tolstoï est un général bien doué, servi par les heureuses circonstances que réclamait

pour lui ce professeur tant bafoué. Il est l'égal de Koutouzow, qui vient à bout de lui sans effort surhumain.

Tolstoï discute son mérite, mais en essayant de cacher ses sentiments personnels, avec une froideur au moins apparente, en algébriste. Flaubert affecte encore plus l'impassibilité. — Ainsi le réaliste s'efface autant que possible derrière son objet.

Telle est la théorie du réalisme. S'il y pouvait rester fidèle, s'il embrassait toute la réalité, il peindrait l'ordre aussi bien que le désordre, le général comme le particulier, l'élévation comme la bassesse, les sentiments comme les sensations, le beau comme le laid; mais il est presque toujours contraint de s'arrêter à la superficie des choses, au signe extérieur et à la matière sans pousser jusqu'à l'esprit. Aussi, à le juger seulement par les œuvres qu'il a données en France, on peut le définir hardiment le système qui reproduit de la réalité ce qui relève le plus directement de la sensation, c'est-à-dire le côté extérieur et matériel des hommes et des choses.

IV

Comme toute autre doctrine artistique, le réalisme procède d'inspirations qu'il faut analyser pour le connaître non seulement dans ses caractères essentiels, mais dans ses origines et ses sources premières.

Or — qu'on veuille bien prendre garde à cette distinction qui domine tout notre ouvrage — le réalisme peut se donner deux rôles dans la vie, prendre deux attitudes vis-à-vis de la science, de la morale, de la religion, de la philosophie.

Ou bien il se met à leur service, tantôt, comme au

Moyen-Age, pour l'enseignement du dogme chrétien ; tantôt, avec G. Eliot, Tolstoï, Dostoïewski, pour la propagation d'un certain esprit de fraternité évangélique ; tantôt, avec Diderot ou Sébastien Mercier, pour la prédication de l'honnête à la façon antique ; tantôt, avec Proudhon et M. Zola, pour l'avancement de la science et de la morale positivistes. Alors nous l'appellerons le réalisme didactique.

Ou bien il n'a pas plus de souci pour tous ces grands intérêts que s'il ne les soupçonnait pas. Il copie la nature simplement parce qu'il obéit au penchant qui porte l'homme à l'imitation et qu'il tire d'une reproduction exacte un plaisir. C'est la tendance des naturalistes de la Renaissance, des Anglais, des Hollandais, des Espagnols ; c'est le système de Flaubert et de son école, qu'il faut s'habituer à distinguer de celle de M. Zola. Alors il pourrait s'appeler le réalisme indifférent. C'est pour le désigner qu'on aurait dû réserver exclusivement le nom de « naturalisme ».

Si divers que soient par l'intention le réalisme didactique et le réalisme indifférent ou naturalisme, ils se ressemblent à tel point dans la pratique, que nous ne parviendrons pas toujours à les distinguer. Ils ont comme devise l'un « l'art pour l'art », l'autre « l'art pour l'enseignement ». Mais ils se servent des mêmes procédés esthétiques, et peut-être manquent-ils également leur but. Le moment n'est pas encore venu de le rechercher : nous n'en dirons notre sentiment qu'après avoir accompli notre devoir d'historien.

ÉTUDE HISTORIQUE

RÉSERVES GÉNÉRALES

Sébastien Mercier dit dans son *Essai sur la poésie dramatique :* « Tombez, tombez, murailles qui séparez les genres! Que le poète porte une vue libre dans une vaste campagne et ne sente plus son génie resserré dans ces cloisons où l'art est circonscrit et atténué[1]. »

Sans partager cette opinion, nous devrons plus d'une fois reconnaître notre impuissance à distribuer en classes rigoureusement distinctes des œuvres trop complexes pour n'échapper point aux catégories. Nous pouvons le déclarer dès maintenant, nous aurons à constater chez le même peuple, en dépit de l'unité apparente des races et des traditions, les goûts les plus différents. Dans chaque siècle nous retrouverons le même antagonisme entre ceux qui veulent soumettre l'esprit aux sens et ceux qui reconnaissent la prépondérance de l'esprit. Nous verrons souvent des idéalistes commencer, ainsi que Donatello, par copier la réalité ; et plus souvent encore le même homme tergiverser, et, sollicité tantôt par le fait, tantôt par l'idée, passer sa vie en de pénibles alternatives. Le peintre si idéaliste de l'*Enlèvement des Sabines* a, dans son *Marat expirant,* représenté les laideurs de la mort avec une exactitude que Courbet put envier. Michel-Ange est plus près de l'idéal dans la *Création de la femme* que dans son *Jugement dernier*, où l'on a blâmé quelque excès de recherche anatomique.

1. *Essai sur la poésie dramatique.* Amsterdam, 1773, p. 105 note a.

Bien plus, un même ouvrage peut être idéaliste par sa composition, et réaliste par son sujet, ainsi que la *Galerie du Palais* de Corneille et la plupart des pièces de Molière, ou encore idéaliste dans son ensemble et réaliste par la crudité de certains morceaux. On trouverait ce mélange chez Virgile lui-même : plus d'un commentateur croit devoir relever des détails « réalistes » dans l'épisode de Cacus, ou dans certaines descriptions techniques, imitées des alexandrins, comme celle des Forges cyclopéennes. Dans le tableau de David, *Le couronnement de Napoléon*, la tête de Pie VII est un portrait pris sur le vif; le groupe qui est à l'autel se trouve encore dans la vérité : mais les assistants sont sacrifiés à la convention[1]. Rabelais, Balzac lui-même, sont-ils des réalistes? Les uns l'affirment, les autres le nient. Ne pourrait-on pas, en poursuivant un paradoxe ingénieux, faire un livre sur le réalisme des classiques?

L'art et la poésie se prêteraient mieux encore dans l'antiquité que dans les temps modernes à des tentatives de ce genre. A mesure que la vie humaine s'est éloignée de la simple nature, l'art et la poésie sont devenus plus réfléchis en participant au grand mouvement qui n'a cessé, depuis l'origine des temps historiques, de porter l'esprit humain de la synthèse vers l'analyse. La raison a marqué, avec une précision croissante, la distinction de la matière et de la force qui l'anime, celle aussi du concret et de l'abstrait qui se confondaient pour l'imagination des peuples primitifs. Après avoir largement participé à la vie générale des êtres, l'homme sentit se développer en lui la vie spirituelle. Il s'isola de ce monde extérieur avec lequel il s'était trouvé auparavant dans une communication intime. Il s'en affranchit davantage

1. *Cf.* Chesneau, *Les chefs d'école*, p. 39 sqq.

encore quand il substitua des dieux faits à son image aux divinités vagues, diffuses, « ambiantes » en quelque sorte, dont il se sentait enveloppé et qui lui représentaient les forces naturelles. Il prit conscience de sa personnalité et de sa dignité.

Mais longtemps encore il se considéra comme dans son milieu véritable dans le cadre de la nature extérieure. Il fallut bien des révolutions, il fallut surtout l'émigration de l'art vers les pays du Nord pour consommer cette espèce de divorce qui se préparait depuis longtemps entre l'homme et la réalité sensible.

Le christianisme le prononça. Il habitua l'homme à considérer séparément la matière et l'esprit, la vie du corps et celle de l'âme.

A partir de ce moment, la nature extérieure et la nature morale étant distinguées par un puissant effort d'abstraction, l'art se trouva mis en demeure à tout instant d'opter entre ces deux mondes, et l'on vit avec certitude jusqu'à quel point il s'éloignait ou se rapprochait de l'un ou de l'autre. On put mesurer plus aisément encore que dans les dernières années de la décadence grecque et romaine le degré de réalité qu'il admettait.

La distinction du réalisme et de l'idéalisme est donc plus saisissable à mesure que l'esprit d'analyse fait plus de progrès. Tant qu'il ne se manifeste qu'à peine, elle n'a pas lieu d'exister. Vouloir l'appliquer rigoureusement à des œuvres primitives comme l'*Iliade*, c'est proprement commettre un anachronisme et transporter nos habitudes d'esprit dans un temps qui ne les comportait pas.

Seulement, si nous nous sommes interdit d'appeler réaliste un poète primitif comme Homère, nous reconnaîtrons volontiers qu'il reçoit l'impression directe de la nature. Son regard rayonne en tous sens et ne laisse rien échapper ni de l'ensemble ni des détails du monde.

On trouve chez lui les deux genres de tableaux dont parle Horace, ceux qui dessinent à grands traits de vastes horizons et qu'il faut voir de loin; ceux qui représentent plus scrupuleusement un sujet plus restreint. Tout en embrassant d'une large vue la voûte du ciel, la haute mer, la terre qui porte les monts, les forêts, les champs et les villes, il est attentif aux caractères particuliers de chaque objet. Il a bien observé la convexité de la mer arrondie en dos, la teinte sombre qu'elle prend tout à coup quand elle est ridée par la brise; il désigne les animaux par leur race et leur espèce, les arbres par leur essence. Les plus humbles détails lui fournissent des comparaisons : « Tels de nombreux essaims de mouches au retour des chaleurs volent en foule dans l'étable du pâtre, lorsque le lait déborde des vases[1]. » On sait qu'il possède à fond toute la technique des arts naissants et qu'il parle tour à tour en pâtre, en marin, en artisan, en laboureur. Le lit qu'Ulysse s'est fabriqué lui-même est un « chef-d'œuvre » comme en faisaient les compagnons du Moyen-Age. Habitué à manier les outils du charpentier, il compare à une tarière la poutre qu'il fait tourner dans l'œil du Cyclope.

Des fouilles récentes ont permis de constater que les héros homériques portent les costumes, les parures, les bijoux du temps[2]. L'anatomie elle-même intervient dans les descriptions; le poète nous dit quelles sont les parties lésées par les armes, le foie, la rate, la nuque, les reins, la clavicule. Énée est blessé à l'endroit appelé « cotyle[3] ».

Le tableau de la salle où se réunissent les prétendants

1. Homère, *Iliade*, II, trad. Giguet, p. 27.
2. Cf. G. Perrot, *La civilisation homérique* (*Revue des Deux Mondes*, 15 sept. 1884). — Cf. Schliemann, *Ilios*, trad. de Mme Egger.
3. Homère, *Iliade*, V, Giguet, p. 66.

est d'une réalité parfois repoussante. Bien que la table du festin s'y dresse, elle sert en même temps de boucherie, de cuisine, de charnier : les bois qui la lambrissent, les armes qui la décorent, sont ternis par la fumée des graisses grillées ou des éclats de pin brûlés en guise de flambeaux sur un disque de métal.

Les pieds et les têtes de bœuf s'entassent dans les corbeilles en un coin, avec des peaux fraîches et souillées de sang ; Argos, le vieux chien, gît sur le fumier, tout rongé par la vermine.

Veut-on des peintures plus crues encore? Qu'on lise le récit du supplice de Mélanthe. Il n'est rien de plus atroce, si ce n'est le châtiment des femmes infidèles : « A ces mots, Télémaque assujettit au haut d'une colonne le câble d'un navire et l'étend tout autour du donjon, de sorte que les pieds des captives ne puissent toucher à terre. Telles des grives ou des colombes se prennent au filet dans les buissons de l'enclos qu'elles envahissent et goûtent un triste repos : telles ces femmes rangées en ordre ont la tête serrée en des lacets qui les font périr ignominieusement. Elles remuent un moment les pieds, mais pas longtemps[1]. »

Cette impassibilité qui nous donne froid, les réalistes modernes s'en autoriseraient volontiers pour tirer à eux quelque chose de l'œuvre homérique. Mais elle leur échappe de toutes parts, comme elle échappe d'ailleurs à des idéalistes trop systématiques et trop éloignés du réel, comme ceux du XVIIIe siècle. A ceux-ci l'on a répondu : « Le domaine de la nature était ouvert tout entier à ces candides génies de la première antiquité, qui puisaient partout leurs images et leurs similitudes sans être inquiétés par ce que nous appelons le bon

1. Homère, *Odyssée*, XXII, Giguet, p. 629.

goût[1]. » A ceux-là l'on répondra que, si Homère embrasse toute la réalité de son temps, il s'élève au-dessus d'elle par les fictions merveilleuses auxquelles il donne la vie, par la représentation typique des sentiments les plus généraux, par une sérénité et une largeur dont la nature peut bien donner l'idée, mais non le modèle.

Dans la moindre de ses images on le retrouve tout entier, c'est-à-dire capable à la fois d'observer rigoureusement les faits et de les transfigurer[2]. La mer bleue se borde d'écume blanche : c'est pour lui Thétis aux pieds d'argent[3].

Chez Homère, le réel et l'idéal sont fondus dans une conception si ingénue et si naïve, que nous ne les avons distingués qu'avec toutes sortes de réserves et seulement pour les besoins de notre étude. Chez Sophocle, chez Phidias, qui sont plus réfléchis et au service de qui l'art met des formes plus particulières et plus analytiques, l'union du réel et de l'idéal n'est plus une fusion dont leur génie n'aurait qu'à peine une obscure et vague conscience. C'est un accord savamment établi, harmonieux d'ailleurs et humainement parfait. Praxitèle ne le détruit pas, mais, en atténuant les membres pour leur faire exprimer la grâce, il en rend la notion plus sensible, trop saisissable même.

Quoi qu'il en soit, il nous donne, comme Phidias, Sophocle et quelques autres, un terme de comparaison, grâce à quoi nous voyons distinctement qu'avant ces hommes, comme après eux, l'art tend à reproduire la réalité.

1. C. Martha, *De la délicatesse dans l'art*, p. 277.
2. Bougot, *Étude sur l'Iliade d'Homère*, chap. II. La plaine de Troie. « Il y a en général dans ces peintures (celles qui représentent le théâtre de la guerre) simplification et concentration », p. 62.
3. Homère, *Iliade*, I, Giguet, p. 13.

PREMIÈRE PARTIE
ANTIQUITÉ PAÏENNE

LIVRE PREMIER
LE RÉALISME ET LE NATURALISME EN GRÈCE

CHAPITRE PREMIER
Tendance au réalisme indifférent ou naturalisme.

Bien que le Moyen-Age et les temps modernes nous fournissent les arguments les plus solides pour établir la distinction du réalisme de l'art pour l'art ou naturalisme, et du réalisme didactique, l'antiquité nous invite à en donner un premier essai.

Copier la nature pour le seul plaisir d'en tracer exactement l'image, sans aucune autre intention, c'est un jeu qui a dû tenter les hommes dès l'origine. On pouvait le pressentir par conjecture : les monuments l'ont démontré.

Les bas-reliefs assyriens nous offrent des chasses où l'on voit des lions blessés « maigres comme les vrais carnassiers et non pas rebondis comme les lions idéalisés des Grecs », ou des scènes guerrières d'une réalité brutale [1].

[1] *Cf.* Perrot et Chipiez, *Histoire de l'art dans l'antiquité : Assyrie*, p. 251.

Parmi les objets qu'ont mis au jour les fouilles de Mycènes, il en est qui, par les feuillages, les plantes aquatiques, les oiseaux, les coquillages qui les ornent, font penser aux plats de Bernard Palissy[1].

L'art grec, au sortir de cette période initiale où, soit par convention, soit par maladresse, il taille dans le bois des symboles grossiers dont la vie n'a point encore ouvert les yeux ni assoupli les bras, se sert du marbre et du bronze pour reproduire la réalité avec une exactitude qui n'a d'autre loi que sa rigueur et dont témoignent des œuvres trop rares et malheureusement anonymes comme *Héraklès tirant de l'arc*[2]. Le relief des côtes et des muscles pectoraux, la cambrure disgracieuse des reins, les rotules très accentuées, les mollets saillants, le profil du nez continuant sans inflexion marquée celui du front, la précision souvent inutile de tous les détails anatomiques font de cette statue d'un dieu la copie du type grec vulgaire dont l'école de Phidias idéalisera bientôt les formes avec une liberté fidèle.

Le goût de l'exactitude matérielle se retrouve durant ces premiers temps chez les poètes cycliques, chez les lyriques de l'école de Simonide, chez les vieux comiques de Sicile. Les premiers se plaisent visiblement à décrire; les seconds, au lieu de tendre, comme Pindare, au général, au religieux et au grand[3], se laissent séduire à l'hyporchème, sorte de poème accompagné par la danse et par la musique et assez imitatif pour évoquer l'image d'un chien en chasse et celle d'un cheval emporté. Parmi les comiques siciliens, si nous connaissons mal Épicharme, nous sommes mieux renseignés sur Sophron; noter, en curieux qui ne change rien à ce qu'il voit, les

1. Schliemann, *Mycènes*, p. 260.
2. Rayet, *Monuments de l'art antique*, vol. I.
3. *Cf.* A. Croiset, *Pindare*.

détails les plus banals de la vie populaire, lui parut une œuvre assez neuve pour mériter une nouvelle forme, celle de la prose, un nouveau nom, le nom de Mime qui est presque une définition [1].

La tradition de l'imitation stricte subsista pendant que triomphait l'idéalisme de Phidias et de Sophocle, moins en crédit, il est vrai, mais assez forte encore pour ressaisir leurs disciples ou leurs rivaux. Un acrotère, un fronton du temple d'Olympie, en peuvent au besoin faire foi.

Elle prévalut de nouveau au IVe siècle, favorisée par la révolution qui contraignit la philosophie à se fonder sur l'expérience et à renoncer aux spéculations aventureuses de l'imagination, pour tirer ses doctrines de la constatation positive des faits.

Dès le temps de Scopas, l'art grec se rapprocha de la réalité. Sans abandonner le culte de la grâce et de la beauté, il se borna souvent à les aimer telles que les sens les révèlent au hasard des rencontres de chaque jour.

Ce qui se marqua par une double inclination : l'une le porta à prendre pour sujet des scènes de la vie contemporaine. Lysippe faisait des portraits et son *Athlète au strigile* appartient à la réalité journalière. Les coroplastes de Tanagra n'en sortaient guère. Tentés par les mille petits spectacles de la vie, un rien leur fournit un sujet, la sveltesse ou la cambrure d'une taille, une mine mutine, un joli geste, un déhanchement curieux, et leur

1. *Cf.* Girard, *Etudes sur la poésie grecque : Épicharme.* — *Cf.* Denis, *La comédie grecque*, t. I, chap. II, p. 50-111.

malice fine et spirituelle conserve à chacune de leurs figurines son caractère individuel [1].

L'autre fit subordonner le soin de l'expression morale aux petits soucis de la plastique proprement dite. Praxitèle semble avoir fait son *Aphrodite* accroupie pour se donner l'occasion de modeler curieusement les plis et les bourrelets de la chair comprimée. Lysippe imite avec une telle exactitude, que l'on se demande en vérité si, comme certains sculpteurs trop avisés de notre temps, il n'a pas eu recours au moulage, dont il se trouve justement que son frère Lysistratos inventa les premiers procédés.

Dans le groupe trop vanté du *Laocoon*, n'est-ce pas la souffrance physique qui l'emporte sur la douleur morale, quand le père, tout à sa propre angoisse, oublie celle de ses fils?

Un siècle avant J.-C., la sculpture parut se dégoûter de l'imitation exacte : ce fut pour y revenir par une voie indirecte, à la suite des vieux artistes doriens, ces réalistes naïfs et inconscients.

Tentés eux aussi par l'archaïsme, les poètes de l'École d'Alexandrie grossirent leurs ouvrages de ces descriptions où la mythologie, l'histoire, la géographie, la science, s'introduisent par mille détails d'une précision toute technique. Du moins ce faux archaïsme ne fut pour eux qu'un procédé dont ils firent un usage excessif à la vérité, mais non systématique : car ils ne pensaient guère à s'en servir pour donner une restitution soi-disant fidèle d'un passé d'ailleurs légendaire, et l'archéologie mythologique ne les aida guère qu'à dérober à demi sous un déguisement pittoresque la vie réelle de leur temps.

C'est ce qu'on observe même chez Théocrite quand il

1. O. Rayet, *Monuments de l'art antique*, vol. I.

conte l'amour de Polyphème et la mort de Penthée, et qu'il met aux prises Pollux avec Amycos et le petit Héraklès avec deux dragons. Il réduit des dieux ou des héros à n'être que de simples hommes, tout au contraire de Virgile qui fera de César une sorte de pasteur idéal, presque divin, Daphnis [1].

Rien de plus réel que ses paysages et que ses bergers. La géographie des *Bucoliques* de Virgile est souvent indécise et vague comme celle de la pastorale moderne : il conduit les troupeaux aux fontaines et aux rivières innommées, « flumina et fontes », d'une campagne qui n'est pas toujours aussi reconnaissable que celle de la première églogue. C'est au bord du Sybaris ou de l'Anapos que vivent les bergers de Théocrite, et les lignes de l'Etna et de la mer de Sicile bornent nettement leur horizon. Leurs costumes, leurs mœurs, leur langage, sont d'une incontestable rusticité. Ils sont vêtus de peaux velues « qui sentent encore la présure [2]. » Les troupeaux qui les entourent ne sont pas seulement près d'eux pour produire un effet décoratif. Ils sont contraints de les surveiller, de les rappeler, de les ramener, et, quand ils les poursuivent, ils s'égratignent les pieds aux ronces et aux genêts épineux. Leurs doigts gourds se blessent aux éclats des roseaux qu'ils façonnent en syrinx, et leur esprit est gauche comme leurs doigts. Ils ne raffinent pas plus que les laboureurs du roman réaliste d'aujourd'hui. Ils font songer aux paysans du peintre Millet, quand ils chantent avec Milon la rude chanson des batteurs de blé. Aussi, pour leur plaire, pas n'est besoin de grandes façons ; la bergère qui les provoque en leur lançant des pommes n'a pas la coquetterie de s'enfuir en se laissant

1. *Cf.*, pour ce qui précède et pour ce qui suit : Couat, *La poésie alexandrine;* J. Girard, *Études sur la poésie grecque.*
2. Théocrite, *Idylles*, VII, 15.

voir, « fugit ad salices ». Elle s'en va tout droit leur murmurer quelque chose à l'oreille.

Ce ne sont pas eux qui ennobliront leur langage par la recherche des termes généraux, des « communia verba » chers à la pastorale latine, et plus encore à la pastorale du XVIIe et du XVIIIe siècle. Où le berger de Virgile soupire un : « Tu me feras mourir », celui de Théocrite dit crûment : « Tu feras que je me pendrai ». Tandis que le premier sort à chaque instant de sa condition et ajoute aux paroles du pâtre grec, quand il les emprunte, le ragoût d'une réflexion de lettré, le second, qui a la vue plus courte et le sens plus grossier, ne s'élève jamais au-dessus des faits particuliers, si ce n'est par un proverbe banal.

Théocrite, aimant à ce point le réel, le mime devait le tenter. L'amour de Kyniska est une peinture d'une brutalité toute populaire et soldatesque. Une scène d'intérieur, voilà tout le sujet des *Syracusaines*. Qu'on se rappelle l'entrée de Gorgo chez Praxinoa, ses petites façons, le caquetage des deux petites bourgeoises qui médisent de leurs maris, non pas sans réticences, à cause de l'enfant, les maladresses répétées de la servante, le détail obligé de la toilette nouvelle et de ce qu'elle a coûté, le débat avec l'enfant qui veut aller à la fête : « Je ne t'emmènerai pas, mon petit marmot, le cheval mord. Pleure autant que tu voudras, je n'ai pas envie de te faire estropier », l'inévitable recommandation à la nourrice qu'on laisse au logis : « Allons, fais jouer l'enfant, appelle la chienne et ferme la porte. » Les voilà dehors, dans la cohue, poussées par les hommes qui se fâchent, par les vieilles femmes qui les rassurent avec des sentences, refoulées par les chevaux, pressées, coudoyées, bousculées, écrasées presque, heureuses de leur émoi peureux, riant et s'effarouchant [1].

1. Théocrite, *Idyl.*, XV.

Sommes-nous dans un faubourg d'Alexandrie ou dans une rue de Paris, il est difficile de le dire : à coup sûr nous sommes au cœur même de la réalité banale et journalière.

Apollonios descend dans une réalité plus intime. Persuadé plus encore qu'Euripide que le corps et l'âme sont étroitement solidaires, tenté peut-être par un procédé commode, il donne ses plus grands soins à ce qu'on a justement appelé « la plastique »[1] de ses personnages. L'analyse directe des pensées et des sentiments est transposée en quelque sorte par lui, comme par les réalistes du XIXe siècle, dans la langue des gestes et des attitudes, ce qui nous vaut, avouons-le, des tableaux d'une grâce charmante. Tel est celui où nous voyons Médée, après mille allées et venues, se laisser tomber sur sa couche, renversée et pleurante, puis, quand une servante la surprend et va chercher Chalciope, embrasser les genoux de sa sœur pour cacher sa tête dans son giron. Rien cependant ne peut la calmer. Elle se lève, chancelle, ouvre une cassette pour y prendre un poison, puis la dépose. Elle s'arrache des boucles de cheveux ; elle s'agite comme si elle avait la fièvre. Elle l'a en effet. L'amour s'est à la lettre « emparé de ses sens », elle respire en haletant, son cœur bat dans sa poitrine à la lui rompre. Ce mal est si bien une maladie, que le poète trop savant en marque le siège : « Telle est l'agitation du cœur de Médée. Des pleurs de tendresse et de compassion coulent de ses yeux ; le feu qui la dévore s'attache à tous ses nerfs et se fait sentir jusque derrière la tête, dans cet endroit où la douleur est plus vive, lorsqu'un violent amour s'est emparé de tous les sens[2] ».

1. *Cf.* Girard, *Études sur la poésie grecque : l'Alexandrinisme.*
2. Apollonios de Rhodes, *Argonautiques*, III, 760-766.

Virgile fera mieux : il s'inspirera sans doute d'Apollonios et lui ravira ses plus beaux traits; mais du moment qu'il fera de Didon une femme ayant l'expérience de la souffrance et de l'amour et gardant le sentiment de certains devoirs, ses imitations n'auront d'autre effet que de rendre plus frappante son originalité. Médée se venge, Didon se tue, Médée éprouve la passion des sens, Didon celle de l'âme.

C'est l'âme, il faut bien le dire, qui manque à la plupart des Alexandrins, et ce défaut nous le constaterons plus d'une fois chez ceux qui veulent imiter la nature par plaisir et par amusement.

CHAPITRE II

Tendance au réalisme didactique.

Il est des artistes et des poètes qui la copient avec certaines intentions étrangères à l'art. Pour eux l'imitation du réel n'est qu'un moyen mis à la disposition de la religion ou de la morale. En Égypte les sculpteurs de la période memphite sont les serviteurs dociles de la religion. Si le *Scribe* accroupi du Louvre avec ses jambes repliées à la mode orientale, son caleçon qui se détache blanc sur le corps brun-rouge, son obésité développée par le travail sédentaire, ses pommettes en saillie, ses oreilles tendues, ses yeux surtout, ses yeux faits de cristal enchâssé dans un morceau de quartz blanc opaque, si cette figure et d'autres du même temps sont d'un très vivant caractère, c'est qu'elles sont précisément destinées,

comme les momies, à prolonger en quelque façon la vie d'un mort en ménageant à son âme flottante, à ce « double » détaché de son appui corporel, une sorte de support artificiel qui sera d'autant plus propre à lui donner de la fixité et de la consistance qu'il ressemblera plus fidèlement au défunt [1].

En Grèce, la religion, loin d'entraver l'imagination artistique, lui suggère, au contraire, les fictions les plus charmantes et l'entretient dans le culte de la beauté idéale. Aussi quand l'art grec entre en service, c'est pour le compte de la politique et de la morale.

La poésie d'Hésiode n'a pas le libre essor de la poésie ionienne : c'est qu'elle vise à l'utilité : un manuel de bonne conduite pourrait se conclure comme son poème des *Œuvres et jours* : « Heureux le sage mortel qui, instruit de toutes ces vérités, travaille sans cesse, irréprochable envers les dieux, observant le vol des oiseaux et fuyant les actions impies [2]. » Respecter la justice, se garder de la mauvaise rivalité, s'adonner au travail qui préserve de la famine, « compagne de l'homme paresseux », vivre d'économie en se défiant des autres et de soi-même, tels sont, avec quelques avis plus particuliers sur les voyages, sur le temps qu'il faut choisir pour les semailles ou les moissons, sur la fabrication des outils nécessaires au laboureur, pilon et mortier, jantes de roues, charrues, sur la nécessité de passer tout droit devant les forges, au lieu de s'y attarder près du feu, les conseils que donne Hésiode : ce sont ceux d'un bon sens tout pratique et d'un génie prosaïque qui se fournit l'un des premiers à ce fonds de l'expérience humaine

1. Perrot et Chipiez, *Histoire de l'art dans l'antiquité : Égypte*, p. 646 et 131-133.
2. Hésiode, *Œuvres et jours*, fin.

que tant de poètes gnomiques et moralistes viendront exploiter à leur tour.

La politique se fit une arme de la poésie, au temps de Solon, comme au temps d'Aristophane. L'exemple de Solon, déguisant dans une élégie ses « conseils aux Athéniens », ne tirait pas à conséquence. Mais aux mains de tout autre qu'Aristophane l'art se fût asservi en prêtant son concours aux querelles journalières de la littérature, de la morale, de la politique et de la philosophie. Par bonheur, Aristophane permet à sa fantaisie les plus hauts vols. Peut-être a-t-il manqué à Voltaire, à Molière de savoir parfois regarder les nuages et écouter les oiseaux.

Parmi les causes inconnues de nous qui éloignèrent Aristophane de Socrate, n'y eut-il pas un ressentiment secret contre l'homme qui, par la sécheresse de ses petites dissertations morales, par le terre-à-terre de ses entretiens de boutique et de carrefour, par l'insistance un peu prolongée de ses constatations, faisait oublier aux jeunes gens les libres fictions qui enchantent, pour les former aux observations morales qui instruisent ?

Quoi qu'il en soit, Socrate fut, qu'il le voulût ou non, l'auxiliaire d'Euripide, quand celui-ci ramena l'art dramatique de l'idéal au réel.

C'est Euripide qui, de tous les Grecs, possède le plus de titres à représenter ici le réalisme enseignant. Qu'il ait une inclination naturelle pour le réalisme, on le devine rien qu'à voir ses machines qui coupent court aux dénouements, ses chœurs qu'il utilise trop peu, ses prologues dont il se sert trop, et cela pour trancher dans le vif l'intérêt dramatique.

Des impatiences qu'il témoigne en rajustant sur le métier la vieille trame légendaire, des familiarités qu'il se permet avec les héros pour les faire parler, penser et

sentir en petites gens, des licences qu'il prend pour intercaler au milieu d'un grand sujet tragique des épisodes romanesques et intimes que nous ferions rentrer dans le drame bourgeois, comme le mariage de la princesse Electre avec un campagnard, nous pouvons inférer que son plus grand désir est de s'évader du genre où la tradition l'enferme. Il l'avoue lui-même, du moins dans les *Grenouilles* d'Aristophane, et, quand Eschyle lui reproche d'avoir dégradé la noble tragédie, d'avoir chargé ses lamentables héros de guenilles et d'infirmités, de leur avoir souvent ôté la parole pour la donner à des comparses, « à la femme, à l'esclave, au maître, à la jeune femme, à la vieille », il s'absout en disant, comme plus d'un auteur de notre temps : « C'est un procédé démocratique » ; et quand il est blâmé d'avoir représenté des « Phèdres adultères, des Sthénobées impudiques », son excuse est d'une idéaliste mal convaincu : « Ne suis-je pas exact dans mes peintures ? »

Qu'il le soit à bonne intention, pour instruire et morigéner, c'est encore lui qui nous l'affirme au même lieu : « J'ai fait l'éducation de mes spectateurs. Je leur ai appris par mes tragédies à raisonner, à réfléchir : aussi ont-ils plus d'intelligence et de clairvoyance, plus d'aptitude pour mieux tenir, entre autres choses, leur ménage et se rendre compte de tout en se disant : « Comment est ceci ? Qui a pris cela [1] ? » Ces paroles sont sincères : Euripide s'intéresse plus à l'humanité que ne le feront les Alexandrins. Il ne serait pas si chagrin s'il était plus indifférent.

Seulement ce beau zèle est-il constant ? Ne lui arrive-t-il pas de décrire en curieux autant qu'en moraliste ?

1. Aristophane, *Les Grenouilles*, 830-1109. Cf. Egger, *Essai sur l'hist. de la critique chez les Grecs*, p. 44-69.

Ne se fait-il pas tantôt un devoir, tantôt un jeu de montrer le réel? En un mot, étant un de ces esprits hésitants et tourmentés qu'on trouve dans tous les temps de transition, ne suit-il pas un peu au hasard l'une ou l'autre des deux tendances que nous avons indiquées, tantôt la tendance au réalisme didactique, tantôt la tendance au réalisme indifférent?

Cette dernière est assurément la plus conforme à l'esprit des Grecs quand ils perdent de vue l'idéal.

Ce peuple est artiste avant tout. Il n'aime mélanger ni les conceptions de l'art ni les théories de la science avec des considérations d'intérêt pratique. On ne doit point oublier qu'il fit très petit état des mathématiciens de Sicile, sous prétexte qu'ils ravalaient la science en la forçant de se prêter à des applications usuelles.

LIVRE II

LE RÉALISME ET LE NATURALISME EN ITALIE

CHAPITRE PREMIER

Tendance au réalisme indifférent ou naturalisme.

Tout autres sont les Romains. Autant les Grecs aspirent à la spéculation, autant les Romains sont portés vers l'action. C'est le peuple le plus pratique, le plus calculateur, le plus politique qui ait jamais paru. Dès l'origine, la constitution de la famille, celle de la société, celle de l'État, celle même de la religion, préparent des citoyens, laboureurs ou soldats, qui condamnent sévèrement les nobles loisirs, les arts qui ne rapportent rien. La loi qu'ils cherchent le moins à éluder, c'est la loi du travail, du travail pour le gain ou public ou privé.

Quand le temps vient où ce peuple laborieux connaît enfin les occupations de l'oisiveté et les travaux désintéressés de l'esprit, il a besoin de prendre les Grecs pour précepteurs. Mais il ne leur emprunte guère que ce qui convient à sa nature première. Sous les ornements brillants dérobés à la Grèce, le vieux génie romain se devine toujours, comme se retrouve dans son architecture, sous la décoration « plaquée » des colonnes, des chapiteaux, des plates-bandes et des frontons grecs, la voûte étrusque et romaine.

C'est pourquoi, plus large est la part que les Grecs

font à la réalité, plus grande est la complaisance avec laquelle les Romains les imitent.

Comme il est naturel, on peut suivre chez eux les deux grandes tendances qu'on a déjà saisies chez leurs maîtres.

Parmi les imitateurs indifférents de la réalité on ne manquerait pas de ranger, toute réserve faite pour les interprétations ou les effusions personnelles, Plaute, ce primitif, qui dans les mélanges et « contaminations » de ses pièces, mi-parties grecques et romaines, donne, au moins par lambeaux, la peinture des mœurs populaires de son temps, sans autre souci véritable que celui de faire rire ; Catulle, Properce, Ovide, ces poètes savants qui connaissent à fond les Alexandrins, qui souvent se contentent de les traduire et qui, comme eux, inclinent tantôt vers la restitution archéologique, tantôt vers ce réalisme de la vie ordinaire dont le *Moretum* (nous n'osons parler du *Satyricon* de Pétrone, qui nous paraît chargé) nous donnerait une idée assez exacte en nous peignant à la façon de Téniers un rustre qui se lève de son grabat, se cogne à la cheminée en la cherchant dans l'obscurité, et remonte avec une aiguille la mèche altérée de la lampe ; une négresse qui vient à son appel, Cybalé aux grosses lèvres et aux larges pieds[1] ; un gâteau qui se prépare ; un jardinet qui s'encombre de légumes pour le plus grand profit du marché voisin.

On citerait encore tous ces sculpteurs de l'Empire qui, lorsqu'ils n'astreignent pas la statuaire aux conventions des images achilléennes, la condamnent à faire des portraits dont quelques-uns sont d'un beau caractère, comme celui d'Auguste par exemple, mais dont la plupart sont de simples copies d'une individualité

1. *Moretum*, 35 : « spatiosa prodiga planta. »

commune. Au temps des Antonins surtout le ciseau fouille les coins ou la prunelle des yeux, les commissures des lèvres; il évide les boucles des cheveux, il suit tous les plis de la toge et n'oublie aucun des accidents particuliers du costume civil ou militaire. De plus la couleur des marbres ou des métaux sert à imiter les tons de la chair ou les nuances des vêtements. Les artistes n'idéalisent même pas les empereurs les plus exigeants en fait de flatterie. Néron a laissé passer à la postérité son visage tout empâté d'embonpoint.

C'est le goût du temps qui le veut ainsi. Les lettrés les plus fins le partagent. Pline le Jeune est ravi d'avoir fait emplette d'une statue qui est l'œuvre d'un art scrupuleusement imitatif. « Je viens d'acheter une statuette en airain de Corinthe. C'est un vieillard, il est debout. Les os, les muscles, les tendons, les veines, les rides même, apparaissent au point de donner l'illusion de la vie; les cheveux sont rares et flasques; le front est élargi, le visage rétréci, le cou grêle; les bras décharnés pendent, les pectoraux tombent, le ventre est affaissé. » Pline ajoute que tous ces mérites sont propres aussi bien à captiver l'attention des gens du métier qu'à charmer ceux qui ne comptent point parmi les habiles[1]. Les ignorants, en effet, la foule, étaient plus sensibles encore que les gens cultivés au charme d'une imitation exacte. Aussi ils laissèrent périr l'art en préférant à la tragédie la pantomime, à la pantomime la tragédie réelle de l'amphithéâtre. Là ils jouirent de l'imitation portée à son comble, c'est-à-dire jusqu'au point où elle imite la réalité par une réalité analogue; ils se donnèrent le plaisir de voir Hercule brûlé en chair et en os et Laureolus véritablement crucifié.

1. Pline le Jeune, *Lettres*, III, 6.

CHAPITRE II

Tendance au réalisme didactique.

Cette passion croît à mesure que s'affaiblit la tendance didactique et moraliste, qui demeure la principale tant que l'esprit romain n'est pas entièrement corrompu et qui dès les premiers temps est vigoureuse, à en juger par certains vers de Térence, par les attaques de Lucilius contre l'avarice et contre la prodigalité, ou contre le luxe de la table et de la toilette, par les sentences morales qui nous restent des Ménippées.

Elle ne disparaît point dans les grands siècles littéraires.

Si l'on énumère tous ceux qui à Rome n'ont pas considéré l'art comme un simple délassement, mais l'ont voulu faire servir à la diffusion de quelque grande idée, on se trouve avoir nommé Lucrèce, Virgile, Horace, Lucain, Perse et Juvénal. Ce sont précisément les poètes les plus originaux de l'antiquité romaine. Est-ce pour cela qu'aucun d'eux n'a borné son effort à la reproduction du réel ?

Certes, si l'on veut détacher de leurs poèmes des tableaux d'un « réalisme saisissant », comme on dit aujourd'hui, ils nous en fourniront beaucoup, et qui seront les uns d'une horreur sombre, les autres d'une précision technique des plus curieuses ; d'autres d'une fidélité indiscutable pour l'archéologue[1], d'autres d'une vérité plate et banale, d'autres d'une recherche qui sent l'anatomie et la physiologie, d'autres enfin d'une crudité

1. *Cf.* Boissier, *Promenades archéologiques*. Voyage au pays de l'Énéide.

révoltante. Qu'importe? Si l'on considère dans leur ensemble les œuvres de ces grands hommes, pour large qu'y soit la part du réel, c'est la plus petite en définitive, parce que, soit en exerçant avec ardeur l'apostolat de l'indifférence, soit en enveloppant tous les êtres d'une tendresse émue, soit en grandissant les défenseurs d'une cause perdue pour faire la satire d'un régime détesté, soit en blâmant le mal avec la rigidité, aimable en dépit de tout, d'un jeune stoïcisme, soit en clamant contre les vices de la décadence avec une indignation sincère, encore que tardive, ils ont modifié la réalité suivant leurs vues propres. Ce qui nous amène à conclure cette partie de notre étude ainsi que nous l'avons commencée, par la constatation des difficultés que la critique rencontre, quand elle veut classer à l'aide des formules modernes les œuvres de l'art antique.

DEUXIÈME PARTIE
MOYEN AGE

LIVRE PREMIER

ORIGINES DU RÉALISME ET DU NATURALISME AU MOYEN AGE

CHAPITRE PREMIER

Influence des barbares. — Comment par leurs œuvres et par leur génie ils acheminent l'art vers le réalisme.

L'art du Moyen Age est par excellence l'art chrétien. C'est du christianisme qu'il a reçu sa forme définitive et ses tendances les plus irrésistibles. D'autres causes cependant ont contribué à lui donner son caractère. Les analyser rigoureusement ne sera pas toujours en notre pouvoir. Même, hâtons-nous de confesser notre impuissance à les suivre dans ce travail lent comme les siècles, souterrain comme celui de la force qui féconde les champs, tranchons le mot, dans ce travail irrévocablement mystérieux qui prépare les générations nouvelles, par des combinaisons obscures où les effets se saisissent, mais non les principes, où la matière subit l'esprit, et qu'on ne peut prétendre soumettre à l'analyse scientifique sans un peu d'outrecuidance.

Le grand chaos des invasions, où l'on voit s'agiter et

tourbillonner dans un confus mélange les éléments les plus divers, débris des cultes, des légendes et des philosophies, produit composite de la jeune barbarie et des vieilles civilisations, ne nous permet guère de suivre les changements qui le transforment jusqu'au jour, qu'on nous pardonne une comparaison scientifique, où commence une sorte de cristallisation autour d'un noyau fourni par le christianisme. Alors, vers le XIIIe siècle, on peut apercevoir clairement comme les faces, les ombres et les rayons du nouvel esprit. La littérature et l'art du Moyen-Age sont formés, ils ont pris enfin de la consistance et quelque limpidité.

Les Barbares du Nord, tout en empruntant aux Romains leurs institutions et leurs mœurs, et cela dans une plus large mesure encore qu'on ne le croyait naguère[1], ne se laissent pas pénétrer jusque dans l'intime de leur génie. Ayant pour soi la force de la jeunesse et l'initiative prime-sautière de l'instinct, ils produisent d'abord des œuvres originales, qui ne doivent rien à la civilisation gréco-romaine, ni même au christianisme, par exemple les *Nibelungen* et les romans de la Table Ronde.

Quel est l'esprit qui souffle avec eux? Porte-t-il les lettres et les arts vers le réel ou vers l'idéal?

Assurément on retrouve la conception idéaliste au fond de leurs poèmes : c'est, dans les romans bretons, l'idéalisme du sentiment et de la mélancolie rêveuse ; il se complaît dans un monde fantastique où l'amour règne en maître absolu, grâce aux enchanteurs et aux fées, qui corrigent en sa faveur les fatalités de la nature, de la vie sociale, du hasard. Dans les épopées germaniques, c'est plutôt l'idéalisme de l'imagination. Là, des

1. *Cf.* F. de Coulanges, *Institutions politiques de l'ancienne France.*

entreprises entées les unes sur les autres, des aventures inouïes, des obstacles surnaturels, des aides et des alliances inopinées, des statures gigantesques, des poitrines d'airain, des muscles d'acier, des bras infatigables, des constances à toute épreuve, dans l'amour comme dans la haine, dans la fidélité comme dans la perfidie, des sentiments peu complexes, mais forts et d'une impétuosité qui va droit au but, en un mot, des actions et des passions surhumaines nous maintiennent dans une région supérieure à la vie journalière, d'où notre esprit, une fois qu'il y a été soulevé, ne songe plus à redescendre.

La *Chanson de Roland* a plus de réalité que ces poèmes païens dont elle délaisse le merveilleux tout imaginaire et féerique pour le surnaturel chrétien qui, aux yeux d'un peuple foncièrement croyant, est encore le réel en quelque sorte, ou du moins le prolongement de la réalité. De plus, ces personnages à demi historiques, Roland, Charlemagne, Olivier, Turpin, ont le pied sur un sol plus ferme que les Siegfrid ou les Parseval; l'action où ils s'engagent est humaine, nationale, historique, presque contemporaine, conforme aux goûts du temps et à ses croyances.

Toutefois, la *Chanson de Roland* se ressent plus encore de l'inspiration germanique que de l'inspiration chrétienne. Sur la vaste scène du moyen âge, les épopées bretonne, germanique, scandinave se perdent dans des lointains un peu embrumés que le christianisme n'éclaire pas encore; la *Chanson de Roland* en reçoit déjà les reflets, placée qu'elle est en quelque sorte un peu plus en avant, entre ces fonds obscurs et les œuvres propres de l'art chrétien qui s'offrent au premier plan de l'histoire et que nous mettrons tout à l'heure au premier plan de cette étude.

Ainsi, la *Chanson de Roland* est une œuvre où l'idéal a plus de part que le réel, et, si nous avions le loisir de la comparer avec l'*Iliade*, nous verrions que les héros d'Homère vivent d'une vie plus complète, c'est-à-dire à la fois de la vie quotidienne et de la vie des jours héroïques, et que, animés de sentiments plus complexes et plus variés, ils naviguent, trafiquent, pillent, font la guerre, jouent, rient et pleurent aussi, aiment les bons repas et les belles captives et goûtent aussi bien l'ivresse de la paix, du repos et du plaisir, que l'enivrement des batailles et des grands héroïsmes.

Cependant, si idéalistes que soient ces poëmes, ils ont tous un thème principal, qui est de nature à faire pencher l'art vers le réalisme, à savoir la description crue des atrocités guerrières. Dans aucun d'eux, l'auteur ne se plaît, comme Homère, à considérer la vie sous tous ses aspects. Il ne prête d'attention particulière ni aux montagnes, ni à la mer, ni aux fleuves, ni « aux travaux des campagnes et des villes »; il ne voit qu'une part du monde réel, les champs de bataille.

C'est ce qui donne à la *Chanson de Roland* cette belle et puissante monotonie des mêmes grands effets patiemment répétés. On y voit presque toujours, à travers le hérissement des lances, les crinières qui flottent, les chevaux qui foulent les morts, les cuirasses bossuées, les cervelles qui jaillissent, les bras qui tombent sur l'herbe, tranchés; les cœurs n'y battent guère que de la joie des combats, de cette joie qui sonne, bruyante, avec une sorte de mâle allégresse, dans le sirvente où Bertrand de Born préfère au plaisir de voir venir « le doux temps de printemps », ou d'ouïr « la réjouissance des oiseaux qui font retentir leur chant par bocage », celui de voir « errer chevaux démontés par la forêt », et « tomber dans les fossés petits et grands sur l'herbe »,

ou d'entendre râler les mourants « qui par les flancs ont les tronçons outre-passés[1]. »

Or c'est par la description guerrière que la poésie épique se rapproche le plus naturellement de la réalité. Et comment non? La guerre n'est jamais plus lourdement brutale que dans les temps primitifs. Elle se réduit à la bataille ; la bataille à des combats singuliers qui rendent impossible la tactique, inutiles les calculs de l'intelligence. Elle montre plutôt des corps que des âmes, plutôt même des armures que des corps; elle laisse mieux mesurer le coup que la blessure, la blessure que la souffrance et la souffrance que ses effets intérieurs et ses longs retentissements.

Au reste, les destinées de l'idéalisme risquaient d'être compromises moins encore par les premières œuvres que par le génie même des Barbares du Nord.

Ceux du Midi n'avaient point été rebelles à la civilisation romaine; la poésie des troubadours montre un souci exagéré pour les raffinements de la forme, ne dédaigne pas assez les petits calculs et se joue sans cesse à la surface du cœur, sans avoir la force d'y pénétrer; ce qui la fait ressembler parfois à une poésie de décadence, qui a toutes les bonnes traditions et qui ne sait plus s'en servir.

Mais, au nord, les Barbares, gardant plus fidèlement leurs défauts avec leurs qualités, compromettent la notion juste de l'art.

Parce qu'ils sont barbares, leur grossièreté native leur refuse la perception délicate des nuances. Leurs sentiments se changent aisément en passions, en passions qui agissent. Ils sont naturellement rebelles à l'analyse abstraite. Il n'est rien de plus abstrait que la gram-

1. Raynouard, *Ch. de poés. origin. des Troubadours*, t. II, p. 210.

maire : aussi laissent-ils rouiller le mécanisme ingénieux et compliqué de la langue latine. Quand ils se l'approprient, comme les Gaulois, c'est en faisant triompher définitivement le latin populaire du latin savant. La quantité se fausse, le vocabulaire s'appauvrit, ou ne gagne que des mots âpres et raboteux au contact des langues germaniques, et la voyelle accentuée, au lieu de respecter les autres lettres, comme auparavant, les chasse, les écrase ou tout au moins les assourdit. On désapprend aussi les secrets de la peinture, de la sculpture et de la construction ; l'art perd ses instruments les plus fins, et cette perte, il ne la sent pas.

Parce qu'ils sont du Nord, ils ont pour goût dominant, non pas celui du beau, ni même celui du vrai, au sens le plus large et le plus philosophique du mot, mais celui du réel. Ils trouveront des expressions fortes d'un relief accusé ; leur palette sera chargée de couleurs intenses et franches, qui rivaliseront avec celles de la réalité ; mais ils n'auront point, comme les Grecs, la faculté de dégager les détails des ensembles, de se tracer des plans, d'imprimer l'unité à une œuvre, de saisir nettement un contour et de le corriger au besoin ; ils n'auront pas le sens de la beauté plastique.

L'esprit français lui-même, qui prendra la direction du mouvement artistique, comme celle du mouvement littéraire (il est prouvé aujourd'hui que l'architecture dite gothique nous appartient en propre), se ressentira toujours plus du génie du Nord que du génie du Midi ; plus clair que celui des nations voisines, plus délié, plus pénétrant, plus maître du sentiment, de l'imagination et des sens, moins spontané, moins naïf et moins altier, il se complaira dans un sage équilibre, et, restant volontiers dans les régions moyennes de la pensée, il s'établira dans la ferme assiette du vrai, plutôt que d'aspirer

trop ardemment au beau et de se risquer trop souvent vers les hauts sommets du sublime.

C'est ainsi que certaines nécessités naturelles engageaient l'art des pays du Nord dans une voie qui pouvait le mener au réalisme.

Une bonne tradition pouvait l'arrêter en chemin et le préserver de toute chute par une sorte d'éducation. Mais la tradition romaine l'emporta sur l'hellénisme. Elle fournit des légendes aux poètes; des lieux communs aux moralistes et aux conteurs, étant avant tout didactique; enfin elle légua aux nouveaux venus ceux de ses procédés littéraires qui ne décourageaient pas leur inexpérience. Les écrivains chrétiens, tout en combattant le paganisme avec acharnement, tout en lançant l'anathème contre les mensonges de la mythologie, empruntèrent aux païens leurs habitudes de style et de composition, et l'on a dans leurs ouvrages le spectacle singulier d'une pensée neuve et forte, et de sentiments naïfs qui s'expriment sous une forme vieillie et usée [1], celle du réalisme savant de la décadence romaine.

En résumé, soit par éducation, soit par héritage, soit par l'effet des tendances qu'ils ont reçues en dot de la nature, les peuples qui rentrent en scène au début du moyen âge ne peuvent être qu'assez insensibles à la beauté de la forme.

1. *Cf.* Puech, *Prudence*, chap. V.

CHAPITRE II

Influence du christianisme : comment il se sert du réalisme didactique ; comment il laisse se développer le réalisme indifférent ou naturalisme.

Mais voici que cette insensibilité va se changer en mépris systématique sous l'influence décisive d'une religion qui unit les peuples, tant les barbares que les civilisés, par le lien d'une foi commune. C'est ce qu'il convient maintenant d'expliquer.

Selon le christianisme le bonheur de la vie future est subordonné à la sainteté de la vie présente.

Cette sainteté est subordonnée à l'observation d'une morale qui refrène beaucoup de nos instincts les plus impérieux.

Cette morale n'est si sévère pour la nature que parce qu'elle est elle-même subordonnée au dogme qui déclare la nature corrompue.

Aussi le but de la vie est déterminé ; l'emploi en est réglé : connaître les commandements et les suivre, voilà le soin qui doit la remplir. S'oublier aux distractions du plaisir, de la douleur elle-même, c'est pécher ; le jeu n'est point bon pour qui doit songer à la grande affaire du salut, et nul amusement ne doit être recherché pour lui-même. C'est pourquoi, au jugement du christianisme primitif, résolu à lutter contre le relâchement des mœurs païennes, l'art est condamnable quand il vise à nous faire admirer la beauté : il nous détourne de notre véritable objet pour nous attacher à ce qui est périssable.

On trouve dans tous les siècles des esprits dont la logique ne s'arrête qu'aux dernières conséquences d'un

principe. Parmi les premiers chrétiens plus d'un pensa que, puisque l'art était dangereux ou du moins inutile, puisqu'il s'était prostitué à la louange des divinités païennes, il fallait l'envelopper dans la ruine du paganisme. Mais, dès les premiers temps, cette opinion rencontra des adversaires. Quand elle voulut s'affirmer par la destruction, les papes la condamnèrent comme une hérésie, et l'art fut ranimé par l'Église, qui jugea, non sans raison, qu'elle perdrait plus à le répudier qu'à s'en servir.

Seulement, elle s'en servit de deux façons, suivant que triompha l'une ou l'autre de ses deux tendances originelles.

Ces tendances peuvent être appelées, la première, la tendance savante et réfléchie, la seconde, la tendance populaire et instinctive.

En effet, le christianisme, au moment où il prévaut et reçoit de Constantin une existence officielle, est une religion très vieille et très jeune, très raffinée et très naïve à la fois.

Ses enseignements fondés sur les traditions les plus lointaines et sur les « Écritures », ses dogmes dont l'abstraction et la complexité croissent à mesure que la doctrine des pêcheurs de Judée se trouve plus directement aux prises avec les vieilles philosophies païennes, en font une religion de docteurs, la plus savante peut-être qui fut jamais.

Mais, par la charité, par l'appel qu'elle adresse soit aux peuples barbares, nouveaux parvenus à la vie du cœur et de la pensée, soit aux esclaves et aux opprimés, nouveaux parvenus à l'espérance et à l'éminente dignité des pauvres de Jésus-Christ, c'est une religion d'apôtres, la plus populaire, la plus « sociale », la plus largement et profondément humaine qui ait jamais paru.

Pendant que l'Église s'implante et s'organise, c'est la

tendance savante qui l'emporte, parce que ni l'âme des peuples vieillis n'a pu se renouveler encore jusqu'en son fond, ni l'âme des jeunes nations se libérer assez de sa sauvagerie première.

La religion chrétienne leur donne de nouvelles habitudes avant de leur inspirer de nouveaux sentiments, elle les encadre avant de les pénétrer et de les transformer. Son premier et principal souci est d'imposer ses dogmes et ses pratiques.

Pendant cette période, si le christianisme défendit l'art, ce fut par des arguments purement théologiques, et, s'il le fit vivre, ce fut en le maintenant sous sa tutelle. Il en fit un instrument docile d'enseignement et d'édification. Il lui imposa ses sujets, lui fournit des principes et des formulaires : « La disposition des images, dit le concile de Nicée, celui de 787, n'est pas de l'invention des peintres ; c'est une législation et une tradition approuvée par l'Église catholique. Et cette tradition ne vient pas du peintre (car la pratique seule est son affaire), mais de l'ordre et de l'intention des saints Pères qui l'ont établie [1]. »

C'était faire de l'art un langage aussi abstrait que possible, une sorte d'algèbre artistique et religieuse qui ne demande à la nature que de lui fournir des signes : c'est pourquoi l'art byzantin pendant toute sa durée, l'art roman de France ou d'Italie, au moins dans ses commencements, le drame liturgique nous font assister le plus souvent au triomphe du symbolisme et de la convention hiératique.

Mais un jour vient où la tendance populaire l'emporte. Les dogmes se sont assez imposés aux esprits pour renouveler les âmes. Une civilisation vivace et forte

1. Labbe, *Conciles*, VII, 833.

commence, qui a son plein épanouissement dans ce grand XIIIe siècle. La religion se ressent du mouvement qu'elle a déterminé. Non seulement elle a maîtrisé la société nouvelle, mais elle est devenue cette société même, en quelque sorte, et elle s'échauffe encore à cette vie intense dont elle lui a donné la première étincelle. Elle est présente à tout ; elle se mêle à tout ; elle enveloppe, entraîne et anime tout. L'art, son grand interprète, ne peut rester à l'écart de la foule ; comme la religion dont il traduit les vérités, il s'adresse au peuple tout entier, avec une prédilection marquée pour les humbles ; il est catholique au sens propre du mot : aussi il entre dans une communication si étroite et si complète avec le peuple, qu'il ne fait plus que sortir de lui pour retourner à lui. C'est dans la foule chrétienne que naissent les écrivains les plus originaux. Le XVIIIe siècle voulait dater notre poésie de Charles d'Orléans, parce qu'il avait été prince : mais Charles d'Orléans ne vaut ni Gringoire ni Villon.

Les acteurs sont du peuple aussi : ce sont, avec quelques clercs et de rares seigneurs, des artisans de tout métier, des menuisiers, des cordonniers, des barbiers. Les comédiens et les spectateurs forment aujourd'hui deux sociétés plus ou moins séparées : alors c'est le peuple qui se fait comédien devant le peuple [1].

Si les troubadours sont souvent des seigneurs, les trouvères et les jongleurs sont presque toujours de petites gens. Grâce à leur activité vagabonde, les idées circulent, les poèmes voyagent et vont chercher ceux qui ne viendraient pas naturellement à eux. Qui passe ? se demande le châtelain. Qui passe ? se demande le manant. Le passant, c'est le routier, c'est le robeur ; le passant,

1. *Cf.* P. de Julleville, *Les mystères*, t. I, chap. X : *Acteurs et entrepreneurs des mystères*.

c'est aussi l'art qui court avec la poésie les rues et les grands chemins.

De là une communication constante entre ces deux termes dont le rapport change suivant les siècles : le goût du public et l'inspiration de l'artiste. L'art demande ses modèles au peuple et l'amuse de sa propre image. Mais aussi le public appartient au poète bien plus qu'en notre temps. Dans la salle du banquet féodal, en écoutant la mélopée du trouvère, le baron met la main à sa dague; ainsi se prend plus d'une résolution guerrière, et le branle est donné par le récit à l'action. Sur la place publique, devant l'église, devant son église, qui est aussi sa maison commune, la foule vit de la vie fictive de la scène. L'émotion qui part de là comme un simple frisson court sur la multitude en vagues houleuses. Voici que les diables sautent de l'échafaud et font une incursion parmi elle : elle rit et s'effraye comme les enfants. Des manants se battent sur la scène : les spectateurs, par imitation, se « boutent » les uns les autres : c'est une « farce » qui s'improvise à côté du mystère. A les regarder tous du haut du clocher, on n'a plus sous les yeux une scène et des spectateurs, mais un double spectacle. Et voici que les cloches s'émeuvent : est-ce pour le mystère, est-ce pour un office? Pour l'un et pour l'autre : le *Jeu de Saint-Nicolas* est terminé; les acteurs commencent le *Te Deum :* ce sont les spectateurs qui l'achèvent du même ton et de la même âme.

La rampe moderne est une barrière infranchissable entre la fiction et la réalité : la rampe ancienne les laissait se rapprocher et se confondre au point qu'à tout instant on voyait la fiction descendre dans la vie réelle et la vie réelle monter sur les tréteaux [1].

1. *Cf.* P. de Julleville, *Les mystères,* ibid.

L'art, redevenant populaire, reprend sa spontanéité et se retrouve à ce point initial d'où nous l'avons vu partir en Égypte et en Grèce : c'est-à-dire qu'au lieu de s'écarter de la réalité, il se montre assez soucieux de la reproduire exactement. La période réaliste succède à la période hiératique et symbolique.

En devenant réaliste, l'art reste didactique pour un assez long temps, c'est-à-dire qu'au lieu d'abuser de sa force renaissante, il sert plus que jamais l'Église, tout en ayant une sorte de vie et d'instinct propres.

Comment la religion chrétienne s'accommode-t-elle d'un art réaliste? Comment le laisse-t-elle éclore et grandir dans son sein? C'est ce qu'il est aisé de comprendre, pour peu qu'on n'oublie point les principes mêmes du christianisme. Si, au XIIIe siècle, l'Église eût vu l'art passionner trop vivement les imaginations pour les belles couleurs et les belles formes, elle n'eût pas manqué d'en prendre de l'ombrage; elle eût craint que la forme remise trop en honneur, n'entraînât dans sa réhabilitation la matière, source de corruption et de péché; elle eût craint que l'amour, l'estime et l'adoration des hommes ne s'égarassent de nouveau, en se détournant de Dieu vers ses créatures.

Elle ne pouvait qu'être satisfaite, au contraire, en voyant l'artiste, indifférent au culte de la beauté vénérée pour elle-même, se servir des premières formes qui tombaient sous ses yeux pour exprimer ses sentiments. Elle trouvait quelque intérêt à ce que l'idée mystique empruntât, pour se traduire, des représentations d'une réalité banale et vulgaire : plus le corps était lourd, déjeté, cassé, déprimé par la servitude de quelque métier, plus aussi il était touchant quand il se pliait gauchement à l'adoration, et mieux il faisait éclater le dualisme de notre nature, si noble par son origine, si

dégradée par sa chute; le rayon divin de l'extase brillait plus vif quand il venait éclairer ces pauvres visages fanés où les labeurs de la vie réelle avaient creusé leurs sillons.

C'est bien le même mélange de mysticisme et de réalisme qui apparaît dans les églises gothiques. Sous l'effort de la pensée chrétienne, le plein-cintre roman, déjà brisé en fer à cheval vers le XII^e siècle, a fini par s'aiguiser pour s'élancer vers le ciel comme la pointe d'une flèche ou d'une flamme effilée. Et maintenant, au soir tombant, sous les voûtes inquiétantes qui se perdent dans l'obscurité du crépuscule, dans l'ombre mystérieuse traversée à peine par la lumière irisée des vitraux, alors que, les grandes orgues s'étant tues, le glissement des pas les plus légers se prolonge indéfiniment à travers les chapelles et les nefs recueillies, l'âme, toute pénétrée d'une mélancolique espérance, monte vers Dieu d'un mystique élan.

Retombée, elle cherche le moyen de s'élever encore et de se soutenir. L'appui est là sous la main : c'est le dogme, visible, palpable, parlant, sculpté aux murs, peint aux vitraux, condensé, épaissi, concret enfin, comme les scènes de la vie réelle où il s'incarne.

Aussi l'on peut se demander s'il ne faut pas préciser et modifier la formule traditionnelle de l'art gothique, à savoir « que le christianisme substitue à l'idéalisme de la forme l'idéalisme de l'expression ». Ce langage a-t-il toute l'exactitude désirable, et n'est-ce point ici le cas de se rappeler que la critique du commencement de ce siècle a créé plus d'un mot qui prête à l'équivoque?

En effet, quand on nous parle de l'idéalisme de la forme, rien de plus clair. La forme tombe sous les sens par la couleur, la surface, le contour; nous la corrigeons

suivant un modèle supérieur, un idéal qui est en nous. Voilà qui est facile à comprendre.

Mais l'expression n'est pas un objet sensible qui existe hors de notre esprit comme la forme : elle n'a rien de concret : c'est une idée pure, et non pas même l'idée d'un objet et d'un être réel, mais l'idée d'une simple relation entre le sentiment ou la pensée et ce qui les traduit. Autant il est légitime d'associer la forme et l'idéal, puisque ce sont choses de même nature, autant il l'est peu d'associer la forme, qui est une réalité sensible ou intelligible, avec l'expression, qui n'est autre chose que la notion abstraite et sans consistance d'un simple rapport.

Il faut bien cependant qu'il y ait une vérité au fond de cette formule : essayons de la dégager.

Quand nous sommes en présence d'un Christ de Dürer ou de Holbein, nous voyons bien que l'artiste n'a eu aucun souci de la forme considérée en elle-même : il l'a copiée telle quelle, sans la façonner, pour l'embellir, sur un certain patron; la beauté, en effet, était son moindre souci, et dans la forme il n'a vu qu'un signe propre à rendre ce qu'il pensait; il a méprisé le signe, il n'a prisé que sa pensée : il a « sacrifié la forme à l'expression. »

Nous avouons donc que son Christ n'est pas beau; mais nous disons qu'il est expressif, c'est-à-dire qu'il est comme le signe de la foi naïve de l'auteur, de ses pensées douloureuses, de sa sympathie attendrie. Nous nous sentons en présence d'un homme qui a voulu nous mettre sous les yeux, non la matière quelle qu'elle soit, mais, avec l'aide d'une matière méprisée, l'esprit.

En sorte qu'au lieu de dire « l'idéalisme de l'expression », il serait plus simple et plus juste de dire « le spiritualisme de l'inspiration »; et peut-être s'approcherait-

on davantage de la formule exacte en parlant ainsi : « le réalisme chrétien du Moyen-Age, c'est le mysticisme de l'inspiration s'exprimant, se soutenant et se vivifiant à l'aide du réalisme de la forme artistique ».

Ainsi le réalisme du Moyen-Age, qui s'est avili par ses excès au point de laisser pressentir parfois le réalisme de notre temps, lui est incomparablement supérieur par la noblesse de ses origines et de ses intentions.

Car, par essence, il n'est bien et dûment qu'un moyen d'édification religieuse.

Seulement, il ne le fut pas toujours. Au Moyen-Age, comme dans tous les temps, il arriva que l'imitation fut aimée pour son charme et non pour son utilité. Qu'on s'imagine ce qui dut se passer lors de la construction des églises ; la religion disait : « Allez et taillez, ciselez, sculptez, dessinez pour enseigner. » Puis le bois, la pierre, le métal, étaient livrés aux artistes, si proches parents encore des artisans en ces temps primitifs. Plus d'un devenait forcément son propre maître ; il façonnait selon son génie individuel le chapiteau, la corniche, le pinacle, la gargouille, la stalle, le tympan qu'on lui avait confié. Las d'inventer des animaux fantastiques, il imitait ce qui se trouvait à sa portée, un animal domestique, les légumes du jardin familier, les feuillages de la forêt prochaine et pendant ce temps, tout absorbé par le plaisir un peu enfantin de la copie, il n'était plus qu'inconsciemment l'ouvrier de l'idée morale et religieuse, et devenait un pur naturaliste. Maint poète agit de même : d'où il suit que, même au Moyen-Age, nous aurons à considérer séparément le réalisme didactique et le réalisme indifférent ou naturalisme proprement dit.

LIVRE II

LE RÉALISME DIDACTIQUE OU CHRÉTIEN. — SES SUJETS

CHAPITRE PREMIER

L'enseignement du dogme.

Dans la ballade que Villon adresse à sa mère, il lui fait dire avec naïveté :

> Femme je suis, povrette et ancienne,
> Ne rien ne sais, onques lettres ne lus,
> Au moutier vois, dont suis paroissienne,
> Paradis peint où sont harpes et luths,
> Et un enfer où damnés sont boulus [1].

Ces vers, comme ceux des vrais poètes, révèlent avec profondeur un sentiment général : c'est ici celui des foules chrétiennes dont nous imaginons malaisément l'état d'âme et d'esprit. La science, qui vient au-devant de nous par tant de voies, nous empêche de comprendre l'indigence intellectuelle d'une société où n'existait point encore ce messager de toutes les idées, le livre. Mais elle eût été cent fois plus grande, si la religion n'y eût pourvu par son enseignement multiple, qui, dans l'église même, comme en un musée religieux, mettait en tableaux les vérités que le Christ avait mises en paraboles, et, faisant servir les sens à détenir l'esprit, séduisait pour convertir.

1. Villon, éd. Jannet, p. 55.

A cette fin, elle ajoutait aux ressources de la liturgie et de la prédication, celles de l'art sous toutes ses formes : celles de la musique, qui ne s'épanchait pas librement en harmonies vagues, mais conformait les sons aux paroles pour en rendre la déclamation plus émouvante et plus significative; celles de la peinture, de la sculpture et de la poésie, qui, plus propres à fournir au culte un langage précis, ramenaient l'homme à la réalité positive en lui donnant dans la mise en scène du dogme et des légendes sacrées le spectacle de sa vie quotidienne.

C'est là, d'ailleurs, le procédé ordinaire du réalisme naïf et primitif : il agit tout au rebours du réalisme savant que les romantiques, par exemple, ont mis à la mode chez nous : celui-ci nous dépayse et prétend à la fidélité historique et géographique ; il restaure le passé avec tous les scrupules de l'archéologie ; il recherche la couleur locale, il proscrit l'anachronisme.

L'autre n'a souci que du présent, qu'il peint même dans le passé; il prend à la tradition les principaux faits et le fil du récit, à la réalité contemporaine les détails pittoresques, les costumes, les mœurs, les sentiments; la passion de la couleur locale lui est inconnue. Il envoie les Arabes boire aux tavernes le vin que Mahomet leur défend, fait tourner des moulins à vent sur les monts de Judée et donne pour décor aux scènes de la Bible la cathédrale de Paris ou le donjon de Vincennes. Il montre dans la *Vie de saint Didier*, les Vandales armés de bâtons à feu, de serpentines et de couleuvrines; il y fait défiler les feudataires du pays de Langres, plus pressés de naître dans le mystère que dans la réalité, s'il est vrai qu'ils ne vinrent au monde que mille ans plus tard; il met Boccace aux mains de sainte Barbe, sous Maximien: les deux pucelles qui la gardent jouent au trente et un; saint Paul, pour n'être point en reste, prédit la gloire de

l'Université de Paris et de ses étudiants[1]. Cet art primitif vit d'un immense et perpétuel anachronisme.

Aussi quand on se donne la peine de lire ces œuvres indigestes qui s'appellent Jeux, Miracles, Vies, Mystères, ou le plaisir de considérer les cathédrales gothiques, avec ce qui les orne et les meuble, vitraux, bas-reliefs, stalles, chaires, tabernacles, missels et livres d'heures, on a devant soi toute la société du XIVe et du XVe siècle.

L'on peut consulter indifféremment l'art et la poésie, et cela en France, en Flandre et en Allemagne. Dans l'art même on peut s'adresser aussi bien à la miniature qu'à la sculpture ou à la peinture : partout les mêmes sujets se retrouvent, partout les mêmes tendances se développent avec un parallélisme surprenant.

Même sans sortir de la France, qui donne, il est vrai, le branle à tant de mouvement, nous aurions mille moyens de nous renseigner tout à la fois sur la vie du temps et sur ses croyances religieuses. La condamnation des saints nous ferait assister à l'instruction des procès criminels, leur martyre aux tortures et aux exécutions de la place de Grève, leur canonisation aux processions et aux fêtes chômées des bonnes villes du royaume. C'est par ce procédé naïf mais commode de l'anachronisme que le dogme se peint. Voici Adam et Ève tentés, trompés, puis chassés du paradis terrestre et qui s'en vont honteux et dolents. Pareils à des vilains, ils cultivent un champ péniblement. Le diable, mauvais voisin, y vient derrière eux planter des épines[2].

Voici les actes de la vie du Christ, sa passion douloureuse, sa résurrection, les phases de la destinée de l'homme, noble de naissance, puis déchu, relevé à la fin. Voici surtout le jugement : un ange tient une balance;

1. *Cf.* P. de Julleville, *Les mystères*, t. I, p. 235, 255.
2. *Ibid.*, t. I, p. 86.

les âmes des justes défilent ; Abraham les recueille en son sein : c'est encore de l'idéalisme. Ces figures n'ont rien de plus commun avec le Moyen-Age qu'avec notre temps. Mais les damnés qui s'en vont à droite sont d'une laideur vulgaire et ressemblent à des voleurs bons à mettre au Châtelet, tandis que les démons, d'une laideur plus grotesque, les poussent vers une chaudière, la chaudière des faux-monnayeurs[1]. Ainsi le dogme s'expliquait par des commentaires sensibles, s'éclairait par de splendides « illustrations ».

CHAPITRE II

L'enseignement de la morale.

Le réalisme didactique du Moyen-Age se fit en même temps l'auxiliaire de la morale chrétienne et de la morale du monde.

De la première, Villon, ce débauché, ce coureur de rues et de grands chemins, chatouilleux de la gorge et sentant la hart, est en définitive l'interprète le plus sincère et le plus éloquent. Dans les mystères, l'homme est plutôt un personnage qu'une personne. On ne voit de près ni son corps ni son âme, parce que dans cette multitude qui grouille sur la scène, les individus ne peuvent guère être que des unités qui sont là pour faire nombre et qui s'effacent devant l'action. Le corps y fait figure assurément, mais comme chair à supplices et comme jouet pour les tortureurs.

1. *Musée de sculpture comparée* (moulages). Trocadéro, n° 208.

Villon le regarde plus attentivement, suivant en cela le penchant du Moyen-Age qui s'en va vers sa fin :

> Corps féminin qui tant es tendre,
> Poli, soüef et gracieux,

dit-il, avec une compassion caressante. Et ce corps charmant, il est le premier à l'étaler dans la triste déchéance de la maladie, de la vieillesse et de la mort :

> Celui qui perd vent et haleine,
> Son fiel se crève sur son cœur,
> Puis sue Dieu sait quelle sueur.

Suit la destruction :

> La mort le fait frémir, pâlir,
> Le nez courber, les veines tendre,
> Le col enfler, la chair mollir,
> Jointes (jointures) et nerfs croître et étendre.

Les ravages ordinaires de l'âge ne sont pas plus dissimulés. C'est un regret sans illusions que celui de la « belle Heaulmière jà parvenue à vieillesse » et devisant avec ses compagnes, réunies en un coin de tableau à la flamande,

> Assises bas à croppetons,
> Tout en un tas comme pelotes,
> A petit feu de chenevottes;

donnant le détail de ses charmes évanouis avec l'impudeur de ses belles années que la vieillesse rend plus répugnante. Elle a maintenant :

> Le front ridé, les cheveux gris,
> Les sourcils chus, les yeux éteints.

Ce contraste la révolte et la met dans un désespoir morne et sec :

> Et je remains vieille et chenue !
> Quand je pense, lasse ! au bon temps,
> Quelle fus, quelle devenue ;
> Quand me regarde toute nue
> Et je me vois si très changée,
> Pauvre, sèche, maigre, menue,
> Je suis presque tout enragée.

Villon ne décrit point ici pour l'amour de l'art : de ces peintures il tire une leçon :

> Ainsi en prend à maints et maintes.

C'est la grande sagesse de ce fol que de sermonner et ratiociner toutes les fois qu'il parle de la mort. Sans doute il joue un peu avec elle comme avec une amie point trop farouche, encore que sinistre. Il ricane en regardant dans le cimetière des Innocents ces têtes

> Entassées en ces charniers,
> Ensemble en un tas pêle-mêle.

Mais une réflexion morale surgit aussitôt :

> Tous furent maîtres des requêtes,
> Ou tous furent porte-paniers.

La mort les confond, et nul ne distinguerait

> Évêques et lanterniers.

Il a tourné autour des fourches patibulaires ; il a considéré longuement, avec un intérêt justifié, ses frères les pendus ; il s'est mis à leur place en imagination, s'attendant à y être bientôt en réalité ; le bourreau le

plus expert ne les ferait point parler avec une exactitude plus saisissante de leur lamentable infortune :

> La pluie nous a débués et lavés,
> Et le soleil desséchés et noircis;
> Pies, corbeaux, nous ont les yeux cavés,
> Et arraché la barbe et les sourcils.
>
> Jamais, nul temps, nous ne sommes rassis;
> Puis çà, puis là, comme le vent varie,
> A son plaisir sans cesser nous charrie,
> Plus becquetés d'oiseaux que dés à coudre.

Mais c'est pour donner un conseil au passant avec une sorte d'humilité légèrement goguenarde et cependant attendrie, pour quêter son intercession auprès du Christ et de la Vierge :

> Frères humains, qui après nous vivez,
> N'ayez les cœurs contre nous endurcis :
> Car, si pitié de nous, pauvres, avez,
> Dieu en aura plus tôt de vous merci.
> Vous nous voyez ci-attachés, cinq, six :
> Quant à la chair que trop avons nourrie
> Elle est piéçà (depuis longtemps) dévorée et pourrie,
> Et nous les os devenons cendre et poudre.
>
> Ne soyez donc de notre confrérie,
> Mais priez Dieu que tous nous veuille absoudre.

De tels vers nous font songer au Sermon sur la mort : il est vrai que par lui-même Villon ne nous fait guère penser à Bossuet, quoi qu'on en ait écrit. Car Villon ne médite ces hautes moralités qu'à ses moments perdus, je veux dire quand il n'a en tête ni tour pendable, ni larcin de carrefour, ni brigandage de grand chemin, ni repues de cabaret, ni amour de ruisseau. Au jour où il est talonné par la faim et pain ne voit « qu'aux fenêtres », il professe volontiers la morale de l'intérêt bien

entendu : foin du charme idéal des plaisirs silvestres et des frugalités pastorales ! Que Franc-Gontier s'ébatte avec Hélène sous le bel églantier, qu'ils vivent

> De gros pain bis, d'orge, d'avoine,
> Et boivent eau tout au long de l'année !

Grand bien leur fasse ! il estime, lui, que pour s'éjouir, mieux vaut que rosier

> Lit cotoyé de chaise

et mieux que pain bis

> Sauces, brouets et gros poissons,
> Tartes, flans, œufs frits et pochés

et autres friandises ou mignardises qu'il entrevit un jour

> Par un trou de mortaise.

Du beau sonnet que Musset oublia un matin chez son ami Tattet au château de Bury :

> J'ai perdu ma force et ma vie...

on se plaît à rapprocher ce couplet du grand testament du rimeur populaire :

> Je plains le temps de ma jeunesse,
> Auquel j'ai plus qu'autre gallé (mené joyeuse vie),
> Jusqu'à l'entrée de vieillesse,
> Qui son partement m'a celé.

Mais c'est faire un peu trop d'honneur à Villon. Il n'a pas eu comme A. de Musset ces nobles repentirs d'un

homme qui n'a pu qu'aspirer au bien sans y tendre, qui a vu se réduire à des velléités vaines ce qu'il avait pris pour ses volontés; qui a eu l'imagination assez ardente pour rechercher avec une passion vive la vérité entrevue, mais non point l'âme assez forte pour vouer à la vérité possédée un amour constant. Nous ne trouvons chez lui que le regret assez vulgaire des dons de jeunesse gaspillés sans profit pour le bien-être des vieux ans :

> Bien sais, si j'eusse étudié
> Au temps de ma jeunesse folle,
> Et à bonnes mœurs dédié,
> J'eusse maison et couche molle !
> Mais quoi ! Je fuyoie l'école
> Comme fait le mauvais enfant.

Sa pensée de derrière la tête, qu'il voile ici d'une mélancolie assez poétique, Villon nous la présente ailleurs simple et nue :

> Il n'est trésor que de vivre à son aise [1].

Ce sont des enseignements aussi prosaïques qu'on trouve dans la plupart des poèmes du Moyen-Age dont les auteurs se piquent de moraliser.

Bréviaire de l'amour galant en sa première partie, bréviaire de science et de philosophie en sa dernière, le *Roman de la Rose* échappe par l'allégorie au réalisme didactique.

La Salle paraît s'y vouer de propos délibéré. Il enseigne la sagesse pratique et intéressée du monde. Son livre « l'hystoyre et plaisante cronicque du petit Jehan de Saintré et de la Dame des Belles-Cousines sans autre

[1]. Villon, édit. Jannet, p. 33, 39-41, 89, 101-102, 30, 78-79, 27, 29, 79.

nom nommer » est par principe un roman d'éducation. La Salle y fait le précepteur. C'est lui qui, sous le nom de l'Acteur, prend de temps en temps la parole pour énoncer les sentences des Pères et des philosophes et pour lancer des anathèmes pédantesques contre l'amour : « Hé amours très fausses, mauvaises et traîtres, semblerez-vous toujours enfer, qui d'engloutir âmes jamais ne fut saoul[1] ? »

Mais nous ne pouvons nous résoudre à le croire bien épris de ce rôle.

D'abord il cède souvent la place à un précepteur plus aimable en qui Mentor se double de Calypso, à la princesse des Belles-Cousines, jeune veuve, qui, ne voulant pas renoncer à l'amour tout en renonçant au mariage, avise un jouvencel de treize ans le petit Jehan de Saintré, se met en l'esprit de parachever son éducation et lui enseigne tout ce que dame jeune, vivant à la cour, plus belle que sévère, experte aux devis d'humaine sapience et aux déduits d'amour, peut inventer à cette fin que son élève devienne un chevalier parfait, tant pour le renom qui s'acquiert dans les tournois et batailles que pour le los qu'on gagne à converser « ès chambres des dames ».

Puis, on s'en aperçoit bien vite, l'affaire principale de La Salle est de décrire, et nous ne saurions compter parmi les réalistes moralistes ce romancier précepteur par rôle, et par goût conteur.

C'est à lui que nous reviendrons quand nous aurons suivi à travers le Moyen-Age la veine du naturalisme proprement dit ou réalisme indifférent.

1. A. de la Salle, *Jehan de Saintré*, édit. Guichard, p. 274.

LIVRE III

LE RÉALISME INDIFFÉRENT OU NATURALISME, SES SUJETS

CHAPITRE PREMIER

La représentation de la nature extérieure.

Il est dans l'essence même du réalisme qui enseigne de ne s'occuper que de l'homme. Le réalisme indifférent, n'ayant en vue que l'amusement, se trouve plus libre dans ses démarches. La nature ne lui est pas entièrement étrangère.

Dès le XIII° siècle les sculpteurs qui ont à décorer les monuments religieux renoncent à la flore conventionnelle de l'art roman et copient les plantes qui vivent autour d'eux, le houx, le chêne, le hêtre, le chardon, le chou frisé. Ont-ils à graver sur la pierre les signes du zodiaque, ils en prennent occasion pour représenter naïvement les travaux divers des douze mois : on peut voir ainsi sur le soubassement de la porte Saint-Firmin, dans la cathédrale d'Amiens, l'égorgement d'un porc, la culture de la vigne, la chasse au faucon, le repos à l'ombre, les semailles, la récolte des foins, des blés et des fruits, le foulage des raisins [1].

Le goût de la réalité rustique se marque plus vif encore dans les miniatures du XIV° et du XV° siècle. Il y a par exemple dans le livre d'heures de Jean duc de

1. *Musée de sculpture comparée*, n° 116.

Berry une page où l'on sent vraiment la fraîcheur des eaux et la bonne odeur des foins[1].

Dans le fond se détachent les flèches et les créneaux d'une abbaye gothique ; les fossés ne sont que des ruisseaux capricieux bordés de saules ; trois ouvriers, avec un même tour de reins qui les penche, lancent la faux pour écharper l'herbe, des meules en longues rangées viennent du fond jusque sur le devant, et deux gentes faneuses, pareilles à la Perrette de la Fontaine, en cornette légère et en jupon court, manient la fourche et le râteau, la robe de l'une bien troussée, et leurs pieds nus perdus dans l'herbe; c'est l'image réelle, mais toute gracieuse, des travaux de juin.

Toutefois ces œuvres sont d'un caractère un peu ambigu : on peut les attribuer au Moyen-Age en toute légitimité, puisque on n'y trouve point encore la marque de l'antiquité ressuscitée ; mais il ne serait pas défendu d'en faire honneur à la Renaissance, si on la considérait avant tout comme un retour à la nature dont les premiers symptômes se peuvent surprendre dès le Moyen-Age[2].

Ce qui pourrait autoriser cette opinion, c'est que la poésie du Moyen-Age n'a pas, autant que l'art, la notion exacte de la réalité champêtre. Elle s'en tient, depuis les origines jusqu'à Marot, aux traits les plus généraux et les moins caractéristiques, parlant sans lassitude de prairies qui sont vertes et de ruisseaux qui sont clairs. L'épithète de nature suffit ordinairement à ses besoins. Quand la description s'étend, c'est pour nous figurer quelques paysages dont le type ordinaire se retrouve-

1. Collection du duc d'Aumale.
2. Même observation pour le *Puits de Moïse ou des Prophètes* exécuté en 1402, par Claux Slutter et pour bien d'autres monuments analogues. (*Musée de sculpture comparée*, n° 232.)

rait dans les vers de Guillaume de Lorris ou de Charles d'Orléans et qui prouvent bien que l'imagination livrée à elle-même ne sait pas toujours égaler la variété de la nature : inventés à plaisir, ils se ressemblent pourtant : on ne manque guère d'y voir un ciel bleu, des fontaines jaillissantes, des pelouses émaillées de marguerites et des princesses qui promènent leur éternelle jeunesse à la brise toujours égale d'un éternel printemps.

Le naturalisme du Moyen-Age se manifeste véritablement en représentant soit les mœurs, soit les sentiments et les caractères.

CHAPITRE II

La peinture des mœurs : mœurs féodales, populaires, bourgeoises.

Ce sont les mœurs surtout que le naturalisme du Moyen-Age reflète. Miroir toujours exact d'objets toujours changeants, il nous donne trois images, celle des faits et gestes féodaux, celle de la vie populaire, celle des intimités domestiques. Chacune mérite au moins un rapide crayon.

Les épopées du cycle provincial ne ressemblent guère à la *Chanson de Roland*. Elles ont perdu, en même temps que le respect de l'empereur et pour les mêmes causes, tout ce qui maintenait l'épopée à sa hauteur idéale. En revanche, la féodalité s'y est empreinte par ses reliefs les plus saillants, c'est-à-dire les plus durs. Soit qu'on y considère les actions, tours de force, vengeances atroces, sacs et pillages ; soit qu'on y analyse les sentiments, impertinence à l'égard du clergé, dédain brutal pour la

femme, qui, en retour de ses bons avis, ne reçoit que de rudes réponses, propos d'une indépendance hautaine et irrévérencieuse à l'égard du souverain, comme ceux de Guillaume au Court-Nez : « O roi, je ne vous ai jamais tâtonné la nuit ; on ne m'a jamais vu vous gratter les jambes ou refaire votre lit ; mais je vous ai servi de mon épée », tous ces récits donnent à notre goût la sensation de la plus âpre crudité[1].

Dès le XIIIe siècle, l'épopée féodale perd son prestige au profit de la poésie et de l'art populaires.

Se souvient-on d'Aiol, le bon chevalier, l'ancêtre de

1. Guillaume au Court-Nez. Voy. pour plus de détails sur les mœurs féodales : *Hist. littér. de la France*, t. XXII ; L. Gautier, *Les Épopées françaises.* — *La Chevalerie.*
Veut-on quelque exemple de ces tours de force ? Raoul de Cambrai roule d'énormes pierres aux yeux des maçons de Cologne ébahis ; — de ces vengeances ? Begon de Belin donne à Guillaume de Monclin le cœur d'Isoré de Bourgogne pour qu'il le sale et le rôtisse ; — de ces brutalités à l'égard des femmes ? Le roi Pépin, irrité contre sa femme Blanchefleur qui essaie de lui faire écouter un bon conseil, lui donne de son gantelet sur le nez, si durement que quatre gouttes de sang en jaillissent ; — de ces sacs et pillages ? L'incendie de l'abbaye d'Origny effraie l'imagination :

> Ardent ces loges (cellules), s'effondrent les planchers,
> Les vins s'épandent, s'en flotent (baignent) les celliers :
> Les jambons brûlent et tombent les lardiers ;
> Le saindoux fait le grand feu renforcer ;
> Se met aux tours et au maître clocher.
> Il est bien force aux toits de trébucher.
> Entre deux murs y eut si grand charbonnier,
> Les nonnains ardent : trop y eut grand brasier ;
> Toutes cent ardent par moult grand encombrier.
> Art là Marsens la mère de Bernier.
>
>
> Ne peut nul homme vers le feu approcher.
> Bernier regarde auprès d'un marbre cher :
> La vit sa mère étendue et couchée.
> Sur sa poitrine vit ardoir son psautier.
>
> (*Raoul de Cambrai*, d'après l'édit. de P. Meyer.)

don Quichotte? Monté sur Marchegai et faisant bonne contenance, malgré son piteux équipage, il passe par les rues de Poitiers et d'Orléans; un débauché l'assaille, la vieille Hersent le défie et l'accable d'injures, le peuple clabaude et poursuit de ses gaberies le gentilhomme : c'est la première fois peut-être que la foule entre en scène et que la réalité vilaine tente de jeter la poésie épique à bas de son grand palefroi. Bientôt les poèmes héroï-comiques se multiplient, les parodies se répandent, le peuple crée le lai, le fabliau, la farce, pour donner à sa verve plus d'ouvertures.

Alors sa raillerie, trop libéralement tolérée ou encouragée par l'Église, s'allie à l'esprit d'examen et de controverse pour solliciter la foi vive qui animait les premiers mystères.

On voit l'art reprendre insensiblement ses licences et lui aussi se séculariser. L'architecture garde ses formes, mais elle en perd le sens. Ce qui le prouve, c'est qu'elle ne songe plus qu'à dissimuler l'élan de l'inspiration et l'unité du plan sous la surcharge des ornements; elle brise par des dentelures les verticales dont la rectitude élevait au ciel d'un jet si hardi et si pur les tours et les colonnes. C'est alors surtout que la sculpture et la peinture oublient qu'elles ont reçu de l'Église la mission d'édifier; elles se bornent souvent à traduire les scènes où s'épanche la gaieté grossière des fabliaux[1].

C'est l'esprit gaulois qui triomphe, disent ceux qui goûtent tout Rabelais. On a beaucoup vanté cet esprit gaulois. On lui trouve je ne sais quelle saveur de bon terroir à vignobles, une âpreté de jeune boisson, un entrain de joyeuse ivresse, une goguenardise sensée et

1. Cf. Renan, *Discours sur l'état des arts au XIV° siècle*. (*Histoire littéraire de la France*, t. XXIV.)

hardie, très épanouissante. Nous n'avons garde d'y contredire. Toutefois, nous ne saurions parler, même par allusion, des immoralités, des gravelures, des turpitudes qui déshonorent beaucoup de ces fabliaux ; ils s'analysent, il est vrai, plus malaisément qu'ils ne se jugent : car, pour les juger, un mot suffit : la plaisanterie n'y a jamais assez bonne grâce pour en rendre moins répugnante la trivialité grossière. L'homme y est bien souvent en posture aussi grotesque et aussi malséante que dans le *Roman de Renart*, où il n'est guère qu'un animal entre des animaux[1].

Il y aurait un choix à faire même parmi les mystères : car en dégénérant ils offrent, les miracles de Notre-Dame surtout, maint sujet de scandale, sans parler des horreurs que l'auteur lui-même semble parfois vouloir oublier en jetant par la porte entrebâillée de Magdeleine un regard curieux sur la vie domestique du temps. C'est ce qui, dans la *Passion*, nous a donné les entretiens piquants de la mondaine pécheresse avec ses « chamberières » et avec Marthe sa sœur[2].

Mais ce goût se manifeste surtout dans la comédie, dans le roman et dans la miniature du XVe siècle. Fouquet, le maître miniateur et le grand portraitiste d'alors, prend volontiers pour sujet les menus soins du ménage. Sa *Naissance de Jean-Baptiste* est un petit « tableau de genre » : car, sur ce mur tendu de rideaux qui font une alcôve où repose l'accouchée douillettement enfouie dans son oreiller et sous des courtines blanches bien tirées, qu'est-ce qui s'empare de notre attention ? Ce n'est ni Zacharie, qui écrit le nom du nouveau-né sur des tablettes, ni même la Vierge, qui le tient sur ses

1. *Cf.* Lenient, *La satire en France au Moyen-Age.*
2. P. de Julleville, *Les mystères*, t. I, p. 258.

genoux en qualité de parente ; c'est le nouveau-né, ou plutôt ce n'est pas même lui ; c'est sa toilette qu'on prépare ; c'est ce cuvier de bois cerclé où une servante verse de l'eau en s'assurant du bout des doigts qu'elle n'est point trop chaude ; c'est ce lange qu'une autre femme, sous le manteau de la cheminée, fait chauffer au feu flambant clair, en se cambrant un peu en arrière pour se retourner, elle aussi, vers l'enfant[1].

Quant à La Salle, on le prendrait déjà pour un de ces greffiers mondains qui notent tout ce qui se dit, tout ce qui se fait, pour le répéter ensuite dans une conversation où ils ne mettront rien de leur cru et qui, si elle a quelque charme, le tiendra tout du sujet. Il conte, avec l'imperturbable patience d'un babillage de salon, les petites surprises, les menus entretiens, les jeux malicieux, les mille riens qui diversifient, sans la rompre, la monotonie des journées oiseuses : ainsi nous donne-t-il la description de la vie intime d'une cour bourgeoise : Madame s'ennuie, Madame veut se distraire, elle se met en tête d'éduquer le petit Saintré. Elle le fait venir en sa chambre et s'asseoir sur le pied de son lit. Puis elle lui demande quelle dame plus il aime. « Madame ma mère, répond-il. — Après elle ? — Jacqueline, ma sœur ». Suivent diverses petites malices et câlineries, coquetteries même de la jeune veuve qui veut « farcer » pour l'amener à dire s'il n'a pas une dame par amour, et quelle. Lors sourient, avec une petite moue d'attendrissement mutin, dame Jeanne, dame Katherine, Ysabel et les autres, et toutes de s'agenouiller et de demander le pardon du pauvret, qui pendant ce temps-là perd toute contenance « fors de entortiller le pendant de sa cein-

1. *Heures d'Ét. Chevalier*, repr. par Curmer. — *Cf.* Lecoy de la Marche, *La miniature*, p. 210.

ture autour de ses doigts », et, libre enfin, et mis hors la chambre, commence à « fuir comme s'il fût de cinquante loups chassé[1] ».

CHAPITRE III

Les sentiments et les caractères.

On ne s'étonnerait pas que le naturalisme du Moyen-Age, tout offusqué par le spectacle des choses extérieures, eût borné son regard à la considération des mœurs. Il a cependant pénétré au delà, bien qu'il n'y eût point, comme le réalisme didactique, un intérêt de doctrine. Autant il serait paradoxal de faire de La Salle l'ancêtre des romanciers naturalistes de notre temps, autant il est légitime de reconnaître qu'en créant les personnages de Jehan de Saintré, de sa dame et de son rival, il a donné comme un premier essai du naturalisme psychologique, dont l'objet est la reproduction exacte des sentiments et des caractères.

Qui n'a rêvé d'avoir une âme à qui sa constance naturelle laissât toujours la même puissance de jouir et même de souffrir, une âme que sa simple et pure essence préservât de tout mélange de sensualité et de tout abaissement vers la matière, une âme enfin qu'une certaine élasticité facile maintînt fort au-dessus des humiliations du terre à terre ?

Illusions, dit le naturalisme contemporain. Illusions, pensait La Salle. Son héroïne est une inconstante qui

1. La Salle, *Jehan de Saintré*, p. 9.

pleure au départ de Saintré, mène grand deuil de son absence, fait une maladie du déplaisir de ne plus le voir, et le trahit. Pour qui? Pour un inconnu, léger, tout en surface, vraie personnification, lui aussi, du caprice aimable et naïvement changeant; pourquoi? Euripide, Apollonios de Rhodes, nous l'ont déjà laissé entendre en montrant l'influence que le corps et l'âme exercent l'un sur l'autre. Le livre de La Salle respire, malgré ses prétentions morales très affichées, l'amour de la vie facile. La séduction de l'âme y commence et s'y assure par celle des sens. Quand la dame des Belles-Cousines s'éprend de Damp Abbez, elle cède bien à son esprit, à sa bonne grâce, à son humeur enjouée, à sa galanterie de moine grand seigneur, cavalière et caressante tout ensemble; mais au premier moment, quand elle voulait partir, il a su la retenir par des collations délicatement servies et des friandises tentatrices, par les raffinements élégants du service, par eau pour laver les mains, « qui était toute eau rose tiède, dont Madame et les autres firent grande joie »; par la « chambre d'atour bien tendue et tapissée à très bon feu »; surtout aussi, il faut bien le dire, par sa bonne mine, par sa force physique, par la vigueur virile qu'il étale avec une complaisance de mauvais goût.

Aussi l'amour qui s'empare de lui comme de la dame est-il une vraie fièvre : « Madame qui de ce nouvel jeu d'amour avait son cœur enflammé, toute nuit ne cessa de soi plaindre, gémir et soupirer tant désirant était de revoir Damp Abbez et à lui pouvoir deviser, et Damp Abbez, assailli de celles mêmes amours par les doux et amoureux semblans et regards qu'ils avaient l'un et l'autre faits, ne fut mie toute celle nuit à séjour (tranquille): car soupirs et désirs de ses très enflammés amours le gardèrent bien de dormir. »

Si violente qu'elle soit, cette passion sensuelle sait se contenir, ceux qui l'éprouvent étant gens de haut rang et de grande éducation ; et, comme ils sont de plus très-raffinés, elle admet le plus singulier mélange d'impétueuses ardeurs et d'attentes calculées, de pratiques dévotieuses et de scepticisme mondain, tempéré d'onction doucereuse et ouaté en quelque sorte de mols patelinages.

Quand Saintré a couru quelque hasard et que chacun s'empresse de le féliciter, madame se complaît à jouer l'indifférence. Seulement que fait-elle, la dissimulée ? Après avoir prolongé ce petit jeu juste assez pour inquiéter un peu son amant, elle fait le signal convenu, et tous deux s'en vont à la nuit parler et deviser ensemble. Les rendez-vous se donnent sur le préau, au clair de la lune discrète, qui, même en ce roman où la nature pittoresque tient si peu de place, vient une fois ou deux glisser son pâle rayon. C'est ainsi que cette femme cherche un ragoût à ses plaisirs, un décor à ses amours.

Et ses amours sont infidèles, impitoyablement, cyniquement. A la voir se détacher si aisément de Saintré, d'un homme qui, pour sa gloire à elle, s'est exposé à tant de périls; l'accueillir, quand il revient, avec un mépris qui ne respecte pas même le souvenir d'une passion longtemps partagée, avec une impertinence hautaine qui lui fait perdre contenance, avec un cruel persiflage dont tous les traits blessent son pauvre cœur fidèle, avec des railleries, des sarcasmes et des soupçons qui l'outragent dans son honneur, on se demande si l'on n'est pas déjà en présence de l'héroïne de nos romans réalistes, de la femme qui proclame le droit souverain de la passion et du caprice, qui n'a plus d'amour dès qu'elle n'a plus l'amant auprès d'elle, et qui n'a plus d'égards dès qu'elle n'a plus d'amour.

Aussi c'est par cette femme et par son deuxième amant que La Salle fait soutenir la querelle éternelle du réel contre l'idéal. Les discours qu'il leur prête seraient à citer tout entiers : c'est comme la profession de foi, ou plutôt de scepticisme d'un siècle qui nie l'idéal, faute d'y pouvoir atteindre et qui ne croit plus qu'à la réalité plate des choses et à la médiocrité bourgeoise des âmes : « Quand ces chevaliers ou écuyers, dit Damp Abbez, vont faire leurs armes et ont pris congé du roi, s'il fait froid, ils s'en vont à ces poêles d'Allemagne, se rigolent avec ces fillettes tout l'hiver ; et, s'il fait chaud, s'en vont en ces délicieux royaumes de Sicile et d'Aragon », puis ils vont crier à la cour qu'ils ont gagné le prix des armes, « et povres dames, n'y êtes-vous pas abusées ! »

Saintré ne mérite pas ces injures : il est affectueux, il est constant, il est sincère, il est courageux. Mais il est loin de ressembler aux héros du premier et même du second âge de la chevalerie. Ceux-là savaient tout, pouvaient tout, osaient tout. Ils faisaient profession de ne pas connaître d'obstacle. Saintré, vainqueur dans les tournois et dans les guerres, se laisse atterrer piteusement quand il lutte à bras le corps avec un moine et se trouve tout excusé quand il a dit qu'il n'a point l'habitude de ce genre de combat. Puis il se dérobe sans vergogne, sentant que sa force est bornée et mesurant son audace à sa force.

Car il manque de générosité chevaleresque. Ses vengeances sont d'un brutal et d'un méchant. Attirer, comme il le fait, le moine dans un guet-apens savamment préparé, le forcer de se défendre avec la hache qu'il n'a jamais maniée, l'abattre sans qu'il fasse résistance, « lui percer d'une dague la langue et les deux joues et en ce point le laisser » n'est pas déjà un bien admirable exploit. Mais plus odieux est le châtiment qu'il inflige à celle

qu'il a aimée: « Lors la prend par le toupet de son atour et haussa la paume pour lui donner une couple de soufflets; mais à coup se retint, ayant mémoire de grands biens qu'elle lui avait faits et qu'il en pourrait être blâmé. Et, tout en pleurant et comme de deuil pâmée, la fit choir sur le banc que onques ne s'en osa mouvoir[1] ». Puis il lui arracha sa ceinture bleue, qu'il ne lui rendit qu'à la face de la cour, livrant ainsi à tous le secret de son déshonneur, par un coup de théâtre trop bien ménagé.

Diminué par ces petitesses et ces méchancetés, Saintré n'est même pas l'héritier dégénéré des héros conçus par l'épopée et le roman idéalistes du Moyen-Age; n'ayant plus leur vertu distinctive, la générosité chevaleresque, il ne leur ressemble plus. Il ne reste même pas jusqu'au bout un galant homme : ses brillants costumes composés pièce à pièce par sa dame d'amour nous dissimulent son vrai caractère, tant qu'il n'a pas souffert. Mais la souffrance, qui révèle les cœurs, fait transparaître les mauvais sentiments de Saintré. Sous son déguisement de chevalier, il n'est qu'un homme du commun, une des mille victimes banales de cet esprit platement positif qui au XV° siècle, comme à certains autres moments de l'histoire, veut perdre le héros dans la foule et lui courber la tête sous le commun niveau.

Court triomphe, et méprisable, parce qu'il coïncide avec l'abaissement des arts que l'inspiration ne renouvelle plus et qui périssent par l'abus du procédé, conséquence fatale de l'imitation servile.

1. La Salle, *Jehan de Saintré*. p. 130. 133, 235, 255, 270, 172.

LIVRE IV

LES PROCÉDÉS DE L'ART RÉALISTE ET NATURALISTE AU MOYEN-AGE

CHAPITRE PREMIER

Ce que sont ces procédés.

Telle est la matière qu'emploie l'art réaliste du Moyen-Age. Comment la façonne-t-il ?

L'art du Moyen-Age est trop naïf et trop inconscient pour avoir tenté de se formuler. Quand il a penché vers le réalisme, on peut se demander s'il l'a fait par faiblesse ou de propos délibéré. La pire des erreurs serait de prendre ses ignorances pour des calculs, et de voir des intentions où il n'y a que des impuissances. Il est trop arbitraire de faire de Gresban, de Rutebeuf des critiques réfléchis comme Mercier, des poètes systématiques comme Vigny, Dumas ou Hugo. Cependant l'art le plus primitif a son esthétique inconsciente qu'on peut essayer, toutes réserves faites, de mettre en lumière.

Incontestablement, l'art du Moyen-Age a pour grand principe de copier le réel avec toute l'exactitude possible. Ce souci se laisse deviner dès les premiers temps ; ensuite il se marque de plus en plus, et par un progrès si sensible, qu'on ne saurait l'attribuer à de simples hasards.

D'abord on pourrait, à commencer par les romans de la Table Ronde, pour finir par le *Petit Jehan de Saintré*,

suivre la vérité croissante de ce que nous appellerions volontiers la géographie poétique. Elles sont bien fantastiques, cette île d'Avalon où se tiennent les fées, cette forêt de Brocélyande qu'on place au pays de Rennes aussi bien qu'au pays de Galles. Mais dans la *Chanson de Roland* nous avons vu les héros prendre pied sur un sol connu. Quant aux romans féodaux, comme ils intéressent certaines provinces en particulier, les villes y sont soigneusement nommées et l'on y fournit des indications que l'archéologie vérifie, celle par exemple d'un souterrain qui de Bordeaux conduisait dans la campagne.

La Salle nous donne dans le *Petit Saintré* tout un armorial, avec une foule de noms connus qui permettraient presque à un érudit de reconstituer le grand terrier du temps.

Où est le lac dont parle Lamartine ? Sans la note dont il a fait suivre sa pièce, nous n'en saurions rien. Plus explicite est la poésie personnelle du Moyen-Age, la poésie de Villon : car, pour celle de Charles d'Orléans, elle lui est comme extérieure et étrangère, et cet homme, qui a passé par les pires épreuves, a toute sa vie badiné. Villon ne se tient pas, comme lui, dans une région abstraite et conventionnelle. Il végète à Paris, près Pontoise ; il parle de Saint-Omer, de Lille, de Douai, de Salins ; il a passé par Rueil où il a volé, tué peut-être ; par Meung-sur-Loire, où il fût resté dans un cul de basse-fosse, si, par une fortune souvent rappelée, le plus bourgeois de nos rois n'était venu fort à propos délivrer le plus plébéien de nos poètes.

La Salle écrit le calendrier en main : il suppute les années, les mois et les semaines. Certaines journées par lui contées se peuvent suivre heure par heure sur le cadran. Il a les mêmes scrupules, dans ses descriptions de costumes, de festins, d'entreprises ; il les allonge

avec conscience sans voir que la sécheresse des détails y naît fatalement de leur abondance.

La mise en scène des mystères n'est pas d'un réalisme incontestable aux yeux de tout le monde. On peut nous tenir ce langage : « Voici la terre, soit ; mais voici l'enfer et voici le ciel. Voici des hommes ; mais voici des âmes, des saints, des diables et des anges ; et quand ces derniers quittent la terre pour un paradis ou un enfer de pure convention, quand l'action émigre ainsi vers les demeures célestes ou infernales, c'est comme si elle sortait entièrement de la réalité visible. »

Il est certain que ces décors sont faits pour donner l'idée d'un autre monde, supérieur et invisible. Mais cette idée est traduite par une image qui est des plus sensibles. Le paradis est fait en manière de trône et d'estrade ; l'enfer s'ouvre en gueule de dragon ; les limbes ressemblent à des tours grillées ; les âmes sont des hommes en chemise. Tout ce surnaturel devient en quelque sorte réel pour un peuple très croyant. Le comte de Montfort, dit Joinville, ne se dérangea pas pour aller voir un miracle : ayant la foi, il ne trouvait rien de moins étonnant que la merveille annoncée. Le peuple chrétien a la même conviction. Le diable, il l'a vu maintes fois. A la vérité la Vierge lui est apparue moins souvent ; mais il n'en accuse que sa propre indignité. Ce penchant est favorisé encore par la tendance qui porte l'esprit populaire à faire passer peu à peu la métaphore à l'état de réalité concrète, et qui l'empêche de bien distinguer ce qu'il voit de ce qu'il imagine. Pour lui, la figure devient fait.

Au reste, même en passant condamnation sur ce qui regarde le ciel et l'enfer, la terre et ses habitants sont imités avec toute l'exactitude possible. Comme la scène est souvent un monde en raccourci, on se borne néces-

sairement à des indications sommaires pour marquer la place de Paris, de Rome ou de Jérusalem. Mais dès qu'il se peut, on n'omet aucun détail. L'acteur fait un voyage sur mer; il entre dans un vrai bateau, dût le bateau dépasser son bassin ; les ambassadeurs qui vont trouver Didier montent à cheval sur la scène. Pas de belle décollation sans un mannequin très ressemblant, payé s'il le faut par la commune. Lorsque Adam accepte la pomme, qu'on le voie y mordre et en savourer un instant le goût. « Lorsque Ève et lui sont hors du paradis, qu'ils paraissent... accroupis au sol jusque sur leurs talons[1]. » Qu'ils sèment ensuite, et les diables venant derrière eux, planteront dans leur champ des épines et de l'ivraie. Alors que les pauvres déchus se frappent la poitrine et les cuisses en faisant des gestes de douleur. Si les diables viennent chercher des âmes sur le champ de bataille, qu'ils les emmènent sur des civières. Que tout ce que d'autres théâtres mettraient en récit, se traduise en image et en action.

L'antiquité nous a déjà laissé deviner, les temps modernes nous montreront à plein ce qu'il advient de la composition et de l'expression, quand l'art n'accepte pas d'autre principe que la nécessité de l'imitation exacte. L'effet naturel d'une telle conception est de lâcher la bride au génie, de ne l'astreindre à aucune règle, de n'assigner à son œuvre aucune limite, ni dans le temps, ni dans l'espace, ni dans l'action. Le Moyen-Age nous en fournit aussi un exemple.

Une cathédrale gothique, une verrière, un mystère, une épopée féodale, le *Roman de Renart*, le *Roman de la Rose*, l'*Histoire de Jehan de Saintré*, toutes les pièces de Villon qui sont de longue haleine nous laissent

1. P. de Julleville, *Les mystères*, t. I, p. 85-86.

la même impression, celle d'une diversité que l'unité ne tient pas sous une domination assez ferme.

Très rares sont les monuments artistiques ou littéraires construits avec cette harmonie et cette cohésion qui résultent d'un plan simple, fort et bien ordonné. Notre-Dame de Paris est moins l'œuvre d'un homme que celle d'un siècle, et même de plus d'un siècle. Il y reste des vestiges d'architecture romane, et le gothique n'y est pas d'une seule époque. Il est beau que chaque génération ait apporté, comme on dit, sa pierre à l'édifice : mais chaque génération en a plus ou moins troublé l'ordonnance première; et les générations ont passé, elles ont perdu de leur foi, avant que l'édifice, toujours réparé, toujours continué, ait pu se parachever. C'est de nos jours seulement qu'on a construit la flèche de la cathédrale de Cologne. Plus d'un tableau du temps est composé de petits ensembles fragmentaires et peut se couper presque impunément en triptyques ou en diptyques.

Le *Roman de Renart* n'est point homogène. Sur un premier tronc, des poètes, dont plusieurs sont inconnus, ont enté, suivant leur bon plaisir, des rameaux et des « branches » de plus en plus parasites. Les mystères ont un cadre élastique qui s'élargit ou se resserre à volonté. L'auteur prend soin d'indiquer lui-même les tirades qu'on retranchera si le temps presse, ou les épisodes qu'on intercalera, au besoin, dans un développement trop longtemps sérieux : « Fille de la Cananée pourra commencer la journée en parlant comme une démoniacle, jusqu'à ce que bonne silence fût faite [1] ».

Il en est des simples détails comme des épisodes : l'art du Moyen-Age les admet tous sans distinction. Le

1. P. de Julleville, *Les mystères*, t. I, p. 248.

sculpteur et le peintre copient tout ce qui se présente dans le champ de leur vision : s'ils ont une préférence, c'est celle des myopes pour les menus objets. Ils comptent les mailles des filets et le nombre des poissons ou des vagues dans les Pêches miraculeuses. Quand les apôtres sont dans une logette, il faut qu'ils se montrent, bon gré, mal gré, quand bien même leurs têtes devraient s'étager en pyramides jusqu'au toit[1]. Dans les tableaux qui ont pour sujet la Passion, on peut aisément dénombrer les larmes, les perles de sueur, les gouttes de sang; et la face du Christ ne paraît pas avoir été peinte avec plus d'amour que tel brin d'herbe, tel insecte à corsage métallique et tel papillon diapré.

Les descriptions poétiques, sobres d'abord, s'enflent de siècle en siècle et se distendent sous l'invasion de détails oiseux qui s'imposent tous à la fois, sans cependant s'appeler ni se tenir[2]. On dirait que le conteur les prolonge comme un indécis qui poursuit une œuvre inutile, faute de résolution pour s'arrêter. La Salle procède ainsi. Nul n'a poussé la minutie plus loin que lui quand il énumère des costumes, quand il produit en long ordre des « montres » et des cortéges. Il semble,

1. Cf. Stalles de Notre-Dame de Paris. Pourtour extérieur.
2. Comparer les deux descriptions suivantes : l'une tirée d'un roman de la Table Ronde, l'autre prise dans le *Petit Jehan de Saintré*. « Il y eut en abondance oiseaux et fruits, et de bon vin à grand planté. » (*Le chevalier à l'épée*.) Tels sont les modestes débuts de la description. Voici les excès où elle arrive au XVᵉ siècle : Nous sommes « en la salle basse et bien tapissée et à bon feu, où étaient le dressoir et les tables mises, les salades dessus, cresson, vinaigre, plats de lamproies rôties et en pâtés, et en leurs sauces grandes soles bouillies, frites et rôties au verjus d'oranges rouges, barbeaux, saumons rôtis, bouillis et en pâté, grands carreaux et grosses carpes, plats d'écrevisses grandes et grosses, anguilles renversées à la galantine. » — Prenons patience, nous ne sommes qu'au premier service. Suivent « plats de divers grains couverts de gelée blanche, vermeille et dorée, tartes bourbonnaises, talmouses

à le lire, qu'on se soit arrêté au détour d'une rue et qu'on voie se succéder un à un les personnages d'une procession dont la file échappe aux yeux.

Cependant, ces longs chapelets de faits qui s'égrènent, brisent moins l'effort de l'attention que le mélange, ou tout au moins le rapprochement constant du sérieux et du grotesque. Que l'heure soit solennelle, qu'un homme, que Jésus même touche au moment de la mort, il faut qu'un fol, un bourreau, un démon ou quelque autre personnage goguenarde à froid. On découvre le corps de saint Didier, le fol s'écrie :

> Je me veux faire enluminer
> De fine couleur de Beaune.

Le martyr met sa tête sur le billot : « Je vais te faire cardinal », dit le bourreau. Des Juifs sont aveuglés subitement par la Vierge : ils plaisantent agréablement sur leur soudaine cécité :

> Nous sommes droitement en point
> Pour jouer à la cline-mouche [1].

Villon commence ses Poésies diverses par un quatrain qui tourne un triste supplice en dérision grossière. Mais c'est à Lucifer [2] qu'il faut donner le prix en

et flans de crème d'amandes très grandement sucrées, pommes et poires cuites et crues, amandes sucrées et pelées, cerneaux pelés à l'eau rose, aussi figues de Malte, d'Algarbe et de Marseille, et raisins de Corinthe et de Orte et maintes autres choses dont pour abréger je me passe, tout mis par ordonnance en façon de banquet. » La Salle, *Jehan de Saintré*, p. 233.

1. P. de Julleville, *Les mystères*, t. I, p. 275.
2. Voici cette facétie macabre :

> Prends-moi ces trois mauvais larrons
> Puis les traîne bas en la cuve
> Et là les me plonge et étuve,

ce genre de plaisanterie, à moins qu'on ne le réserve pour Mme du Perche, qui, dans le *Petit Jehan de Saintré*, converse avec Mmes de Rethel, de Vendôme, de Beaumont, de Craon, de Maulévrier et autres dames de cour, sur le supplice que mérite la femme infidèle : elle voulait que la coupable fût « dépouillée nue de la ceinture en amont..., puis ointe de miel et menée par la ville, afin que les mouches lui courussent sus et la piquassent[1] ».

CHAPITRE II

Ce que donnent ces procédés.

Le grotesque ne tarda pas à étouffer le naïf, le gracieux, le sérieux, le sublime.

En définitive, même dans les drames sacrés, tout ce qui n'est pas l'expression directe d'une vérité religieuse manque d'élévation. La perfection morale n'y est représentée que par les saints et les martyrs, figures abstraites plutôt qu'idéales, effigies sans profondeur, taillées sur un patron convenu, qui n'ont pas assez de consistance pour rester debout dans notre souvenir. Seuls ont

> Tout ens (en haut) au gibet étendus
> Les pieds en contremont pendus
> En grand brasier et avivé,
> Et quand les auras étuvé
> Tant qu'ils tressuent de meshaing,
> Fergalus leur fera un bain
> De beau plomb et de beau métal,
> Bruyant comme feu infernal.
> *Passion* de Gresban, éd. de G. Paris, 33468-81.

1. *Jehan de Saintré*, p. 275.

quelque vie les gens de petite condition, les saintes femmes, l'épicier qui leur vend des « onguements[1] » ; seuls sont bien agissants, bien hauts en couleur et en relief, les types populaires, le tavernier chantant son vin nouvellement mis en perce, et les compagnons dangereux qu'il héberge, les Cliquet, les Pincedés, les Rasoir ; les mendiants à béquille, les truands, les sots, les larrons, les tortionnaires et les bourreaux ou tyrans, Happelopin, Humebrouet, Menjumatin. Ce théâtre, fait à l'origine pour élever le peuple, se ravale peu à peu jusqu'à lui, noble poésie d'église qui dégénère en littérature de carrefour.

C'est ce qui la condamne à rester tout extérieure en quelque sorte, c'est-à-dire à demeurer étrangère à la peinture des sentiments délicats pour se complaire dans celle du laid ou de l'horrible. Au Moyen-Age, le peuple a, plus qu'en aucun temps, la vue courte et superficielle : il ne sait pas analyser. Les Grecs aimaient à comprendre : il se contente de voir ; il a plus de goût pour les tableaux que pour les récits, pour l'action dramatique que pour la dissertation. Les passions l'attachent plus que les vices : les vices ne sont que des maladies qui corrompent plus qu'elles n'agitent, les passions sont des mobiles qui poussent l'âme vers l'action. Que devant le peuple on mette en jeu le ressort des sentiments : le mécanisme d'une tension savamment progressive l'intéressera moins que la surprise de la détente. C'est pourquoi la pénétration morale n'est

1. Arnoul Gresban, *La Passion*, éd. G. Paris et Raynaud.

> Je connais très bien l'épicier :
> Il est vrai : voici sa maison
> Il n'y a pas longue saison
> Qu'il me vendit de l'onguement.

guère l'instrument de l'art populaire. Aussi bien qu'en ferait-il? La foule lui demande un spectacle, il le donne : on le tient quitte. On a proposé une curieuse expérience : prendre les mystères, les farces, les fabliaux, en retirer tout ce qui ne vient point d'une analyse morale, les aventures, les combats, les voyages, les banquets, les messages, les supplices, les défilés, les cortéges et les « montres »; que resterait-il? Quelques vers d'un accent sincère ou d'un tour naïf.

Les blasés qui ont le goût émoussé, le peuple qui l'a tout neuf encore et tout obtus, se rencontrent dans une même curiosité pour la laideur et pour l'horreur, qui ont sur le beau un avantage, le seul, celui de donner momentanément plus d'intensité à cette vie imaginaire d'impressions et d'émotions que l'art suscite en nous, la laideur, parce qu'elle est un désordre qui frappe plus que l'harmonie, l'horreur, parce qu'elle affecte violemment les sens. Il faut ajouter qu'au Moyen-Age la laideur est un enseignement, quand le christianisme en fait chez les humbles et les innocents un sujet de glorification future, ou chez les démons et les damnés la manifestation visible et sinistrement édifiante de la souffrance et du châtiment.

C'est pour ces raisons diverses qu'il n'y a pas lieu de trop s'étonner s'il arrive que le Moyen-Age produise avec complaisance des figures vulgaires, contrefaites et même repoussantes.

Sans parler des laideurs outrées qui sont l'œuvre de la fantaisie, les laideurs réelles abondent en ce temps-là. Les animaux les plus disgraciés sont les plus souvent reproduits par la satire et la parodie sculpturale; l'âne, soit à cause de ses longues oreilles, soit à cause de son rôle dans l'Écriture, le porc, non moins populaire, frappent les touches et meuvent les soufflets des orgues

sur les panneaux des stalles et des accoudoirs, ainsi que sur les miséricordes des sièges, où se dissimulent encore d'autres sujets, que sont forcées d'écarter les restaurations modernes, même lorsqu'elles sont conçues dans l'esprit le plus large.

Déjà, dans le poème féodal, le héros est beau parce qu'il est fort, témoin Guillaume au Court-nez. Dans les mystères, les boiteux tendent leur béquille, les lépreux montrent leurs ulcères, les soudards sont refrognés, les gens de métier gauches et courtauds. La divinité même enseigne par son exemple le mépris de la beauté : ni la Vierge n'est belle ni le Christ n'est beau.

Le Christ pâtit surtout. Jamais le peintre ni le poète ne se rassasient de le supplicier, en gens qui ont, comme leur public, l'habitude de muser sur la place de Grève ou bien autour du pilori des Halles. Ils étirent sur la croix le pauvre corps divin qui pend lamentablement, rompu, roué, sanguinolent, plissé par la saillie des muscles et des os, avec une recherche anatomique qui vise non pas à la précision, mais déjà à l'effet : et cet effet, c'est l'horreur.

Le martyre de sainte Marguerite est tout ensanglanté, c'est « une torture prolongée durant dix mille vers ». Saint Denis et ses compagnons sont « battus, mis sur le chevalet, rôtis sur le gril, exposés aux bêtes féroces, plongés dans un four ardent, attachés à la croix ». Quant à la décollation, c'est un spectacle dont il ne faut rien dissimuler. Sur la scène, deux soudards font agenouiller le patient et « là se fait le secret[1] », c'est-à-dire qu'on décapite un mannequin qui verse le sang à flots. Le sang se voit mieux encore dans les bas-reliefs : il jaillit en ruisseaux des veines jugulaires. La mort

1. P. de Julleville, *Les Mystères*, vol. I, p. 230, 237.

elle-même paraît douce à côté de ces tourments. Des trois sinistres acteurs qui dominent tous les autres, le squelette, le diable, le bourreau, les deux premiers ne sont pas les plus terribles; leur ricanement provoque avec le rire une certaine familiarité, et l'on s'amuse de les voir mener, l'un la danse macabre, l'autre le défilé des damnés; mais on ne badine pas avec l'imposante truculence du bourreau : car il est celui qui met la force au service de la souffrance, et les cruautés les plus cyniques du Moyen-Age s'étalent dans son atroce chanson :

> Bon pendeur, bon écorcheur
> Bien brûlant homme, bon trancheur
> De têtes, pour bailler ès fours,
> Traîner, battre par carrefours,
> Ne doute que meilleur ne s'appere (ne se trouve).
> Mon père fut tout vif brûlé
> Et mon frère fut décollé
> Et enfoui sur aîné fils.
> En terre la fosse lui fis
> Et sur le ventre lui saillis.
> Mon autre frère fut bouilli
> Pour ouvrer de fausse monnaie.
> Éd. Alabat, t. II, fol. 108.

Tel est le réalisme du Moyen-Age : il est considérable par la multiplicité de ses œuvres. La critique réaliste de notre temps, qui recourt si volontiers à l'argument du nombre, dira que cette fécondité même fournit la meilleure présomption en faveur de ses doctrines, l'erreur n'allant pas d'ordinaire avec tant de vitalité.

Mais là-dessus il se faut entendre, car si l'on met à part les œuvres qui sont encore goûtées, il se trouve que ce sont précisément celles que l'idéalisme a vivifiées

pour toujours, la *Chanson de Roland*, le *Roman de la Rose*, les romans de la Table Ronde. Les autres, comme les mystères, si intéressante qu'en soit la conception originelle, n'ont guère aujourd'hui qu'une existence factice et momentanée, celle de ces monuments artistiques ou littéraires enfouis dans les catacombes des musées et des bibliothèques, et que l'érudition éclaire d'un jour passager. Mariette-Bey racontait qu'en entrant dans le Sérapéum, en posant son pied sur le sable fin à côté des empreintes que le pas des prêtres d'Apis y avait laissées, en voyant autour de lui des peintures murales gardant, après tant de siècles, un incomparable éclat, il avait eu comme un éblouissement. Mais l'air extérieur entra dans la crypte, le temps reprit ses droits soudain, et de la plupart des merveilles entrevues il ne resta qu'un peu de poussière.

TROISIÈME PARTIE

TEMPS MODERNES

LIVRE PREMIER

COMMENT LA RENAISSANCE ET LA RÉFORME ONT POUR PREMIER EFFET COMMUN LE NATURALISME, OU RÉALISME INDIFFÉRENT.

Le réalisme du Moyen-Age ne s'était expressément proposé que d'instruire et d'édifier. A l'origine, il n'avait guère usé de la représentation des choses réelles que comme d'un moyen. La vie d'ici-bas, pèlerinage rude et court dans une vallée de larmes, il ne l'aimait que pour son but.

On sait quelle révolution réhabilita, avec excès peut-être, ce qui avait été déprimé, en substituant les certitudes de la raison aux assurances de la foi, les jouissances de la vie naturelle et positive aux satisfactions de la vie surnaturelle et mystique, l'idolâtrie de la matière et de la forme au culte de la spiritualité, l'épanouissement des sens aux saines mais rigoureuses contraintes de l'ascétisme.

C'est trop restreindre le nombre des causes qui contribuèrent à produire ce grand mouvement, que de lui donner exclusivement les noms de Réforme et de Renaissance.

Il y eut une réforme, mais il y eut aussi une forma-

tion. On vit luire un reflet des clartés antiques, mais une aurore aussi.

Puis, s'il est vrai que la Renaissance et la Réforme furent des causes, ce furent en même temps des conséquences. Elles n'auraient pas eu de prise sur les peuples, si d'avance les peuples ne les avaient instinctivement appelées ; elles les rajeunirent entièrement, parce qu'ils avaient déjà en eux un principe de jeunesse.

Ce qui le prouve, c'est cette activité prodigieuse qui procède moins encore de l'antiquité renaissante ou du protestantisme nouvellement éclos, que d'une poussée de la sève naturelle que les jeunes peuples sentent monter en eux ; ce sont ces inventions que les anciens n'avaient ni pressenties ni préparées, ces explorations qui ouvrent à l'ardeur des hommes une carrière illimitée, à leur avidité une occasion d'enrichissement, à leur ambition une belle espérance de conquêtes, à leur imagination des perspectives poétiquement merveilleuses.

Ce qui le prouve mieux encore, ce qui démontre l'existence d'une foule de causes naturelles et nouvelles, qui se manifestent en même temps que la Renaissance et la Réforme, ce sont les effets très divers que produisent ces dernières en se combinant avec les climats, les races, les tempéraments et les conditions matérielles de l'existence.

On peut même dire qu'elles n'ont en Europe qu'un effet incontestablement commun, le plus grand à la vérité, qui est l'affranchissement relatif ou absolu des intelligences et des volontés.

De concert, elles affaiblissent l'autorité religieuse, qui donnait une même impulsion à des peuples divers et parfois ennemis, un même but à tous les efforts, une même direction à tous les esprits, pour favoriser le sens propre et l'initiative des États et des individus.

Cependant tous les peuples ne profitent pas également de ces libertés nouvelles.

Les uns, en les acceptant, ne s'émancipent pas entièrement de la Renaissance et de la Réforme; recevant d'elles des inspirations, des traditions, des principes, des missions même, ils se donnent soit à l'idéalisme, soit au réalisme didactique.

Les autres ne veulent leur devoir qu'un seul bienfait : une pleine indépendance qui les affranchit de tout, même de la Réforme et de la Renaissance. C'est cette indépendance absolue qui mérite au sens strict le nom de *Naturalisme*.

LIVRE II

CARACTÈRES DU NATURALISME OU RÉALISME INDIFFÉRENT ISSU A LA FOIS DE LA RÉFORME ET DE LA RENAISSANCE.

CHAPITRE PREMIER

Ses procédés artistiques.

Entre la fin du Moyen-Age et la fin du XVIIIe siècle, les naturalistes sont nombreux. Il n'entre pas dans notre plan de les énumérer tous : aussi bien la critique artistique ne cesse de nous en signaler de nouveaux[1]. Ceux-là nous retiendrons, qui ont eu la plus grande influence et laissé les œuvres les plus caractéristiques. On les trouve dans l'art comme dans la poésie : d'où il apparaît qu'en tout temps l'art et la poésie obéissent à une même philosophie générale. On les trouve en Italie, en Espagne et en France, aussi bien qu'en Flandre, en Hollande et en Angleterre : ce qui va contre une théorie trop absolue qui ferait du réalisme l'art du Nord et de l'idéalisme l'art du Midi[2].

1. *Cf.* Müntz, *Histoire de l'art pendant la Renaissance.*
2. Pour se borner au nécessaire, on pourrait considérer, parmi les œuvres des Flamands, les *Banquiers* de Quentin Metsys, la *Bataille des paysans* de Brueghel le Drôle, le *Roi boit* de l'exubérant Jordaens, les *Natures mortes* de Corneille de Vos, de Snyders et de Fyt, les Innombrables *magots* de Téniers, la *Main chaude* de Janssens, les *Batailles* de Pierre Snayers, les *Paysages* de Brueghel de Velours, la *Gardeuse de vaches* de Siberechts, un des ancêtres des peintres du plein air, les *Intérieurs d'église* de Pierre Neefs,

Ces hommes ont des génies bien divers; mais une grande faculté prédomine en eux tous, c'est leur imagination.

Sans doute, par là même qu'elle est sa propre maîtresse, elle obéit à mille caprices, que la raison, plus forte, pourrait contrarier. Vive, vagabonde, ailée, elle ne reste pas toujours attachée au réel; elle le perd souvent de vue pour s'envoler dans le domaine vague de la fantaisie, qu'elle dispose et peuple à son gré, à mesure qu'elle le visite, comme une princesse de légende qui, par son apparition seule, ferait naître dans le désert la verdure, et la vie dans la solitude : de là les fictions de Pantagruel ou les rêveries flottantes et aériennes de *Comme il vous plaira*, si enchanteresses.

et surtout la *Rixe*, le *Corps de garde*, l'*Intérieur de cabaret*, l'*Opération* et le *Fumeur* de Brauwer.

Parmi les œuvres des Hollandais, la *Leçon d'anatomie* de Rembrandt, la *Fileuse* de Nicolas Maas, le *Fou* de Frans Hals, les *Chocs de cavalerie* d'Asselyn, l'*Arrivée à l'hôtellerie* de Philips Wouverman, les *Musiciens ambulants* et le *Maître d'école* d'Adriaen Van Ostade, le *Militaire offrant des pièces d'or* de Terbourg, le *Perroquet* de Jan Steen, le *Déjeuner*, le *Vieux buveur*, le *Marché aux légumes*, le *Roi de la fève* de Metzu, le *Concert* de G. Netscher, la *Consultation* de Van Miéris, la *Femme hydropique*, le *Vieillard lisant*, l'*Épicière de village*, la *Cuisinière hollandaise*, la *Femme accrochant un coq à sa fenêtre*, la *Jeune tailleuse* de Gérard Dov, l'*Intérieur hollandais* de Piéter de Hooch, le *Moulin* d'Hobbéma, la *Vache qui se mire*, la *Prairie aux bestiaux* de Paulus Potter, la *Pêche du saumon* d'Aalbert Cuyp, les *Natures mortes* de Van Huysum.

En Italie, nous regarderons surtout les œuvres du naturalisme primitif de l'École florentine, le *Saint Jean-Baptiste* de Donatello, le *Saint Jean guérissant les malades* de Masaccio, les *Ermites si décharnés* d'Andréa del Castagno, le *Festin d'Hérode*, de Fra Filippo Lippi, la *Vie de saint François*, la *Légende de la Vierge*, l'*Adoration des bergers* de Domenico Ghirlandaje, les œuvres du naturalisme de réaction qui se produit après la grande expansion idéaliste du XVe et du XVIe siècle, la *Bohémienne*, la *Mort de la Vierge* de Michel Ange de Caravage, l'*Ecce Homo* de Guerchin; parmi les œuvres naturalistes de l'École espagnole, l'*Aguador*, les

Mais ce ne sont pour elle que des jeux, des repos ou des exercices ; son véritable emploi, chez ceux qui ne la soumettent pas à l'empire de la raison, c'est-à-dire chez les naturalistes, c'est de recevoir l'impression vive des choses, pour la traduire telle quelle en des œuvres dont l'examen nous donnera les premiers éléments d'une définition qui ne se complétera qu'au xixe siècle.

« L'amour est trop jeune pour avoir une idée de la conscience », dit Shakspeare. Ce pourrait être sa devise et celle de beaucoup de ses contemporains, artistes et poètes. Ils sont jeunes comme l'amour, jeunes comme la passion. Ils sentent bouillonner en eux leurs forces inépuisées, et, possédés par leur génie plus qu'ils ne le possèdent, agités par une surabondance de vie qui veut se répandre, se prodiguant avec une extraordinaire puissance d'expansion, ils s'unissent d'une sympathie

Buveurs, les *Nains*, la *Fabrique de tapis* de Vélasquez, le *Jeune mendiant* de Murillo, le *Réfectoire de Dominicains*, et en général les *Moines* de Zurbaran, le *Saint Jérôme*, le *Saint Sébastien*, le *Saint Barthélemy*, le *Philosophe*, le *Pied bot*, le *Prométhée*, le *Saint Roch et son chien* de Ribera, la *Maison de fous*, l'*Autodafé* de Goya, ainsi que ses eaux-fortes, les *Courses de taureaux*, les *Prisonniers*, surtout la planche du *Garrot* ; en France les *Gueux* de Callot, les *Natures mortes* de Chardin, sa *Raie* surtout, les *Estampes* de G. de Saint-Aubin, le *Voltaire* de Houdon.

Pour la poésie, nous nous en tiendrions, en Angleterre, aux œuvres de Shakspeare, en Espagne à la *Jeunesse du Cid* de Guilhem de Castro, en France aux *Satires* de Régnier, aux *Propos rustiques* de Noël du Fail, aux *Fragments d'une histoire comique* de Théophile de Viau, aux *Œuvres* de Scarron et aux *Poésies diverses* de Saint-Amant, à celles-là singulièrement qui traitent des sujets familiers, plaisants et même bas : elles le firent charger par l'Académie de recueillir pour le Dictionnaire les termes appelés d'abord grotesques, ensuite burlesques et portent des titres qui narguent souvent la convenance classique : les *Cabarets*, la *Chambre du débauché*, la *Berne*, la *Crevaille*, les *Goinfres*, le *Mauvais logement*, le *Cidre*, le *Barberot*, la *Rome ridicule* et l'*Albion* ; ajoutons-y le *Cantal*, pièce d'un naturalisme beaucoup plus grossier que l'*Ode au fromage*, etc.

étroite avec cette nature qui vient de se révéler de nouveau par une explosion progressive, mais irrésistible, comme celle des bourgeons qui crèvent l'écorce au printemps[1].

Emportés par leur élan, ils se ruent tout droit en avant, sans plus regarder derrière eux ni au-dessus d'eux, oublieux de toute tradition et dédaigneux de toute doctrine ; vrais chevaux échappés, ils rejettent leur entrave et franchissent toutes les barrières, effrénés et fougueux.

Les voilà hors des bornes que pouvaient leur imposer et l'art idéaliste et la morale. Ils ne connaissent plus d'autre loi que celle de la nature.

Point de choix ni dans les couleurs, ni dans les expressions. Les discrètes nuances et les tons criards se mélangent sans cesse, la trivialité s'étale, le sensualisme grossier se gaudit impudemment ; à la crudité des peintures qui représentent la chair épanouie ou torturée répond la crudité des mots qui peignent les jouissances ou les tourments. « Coule donc, sale gelée », dit Cornouailles, en chassant de l'orbite l'œil du vieux duc de Glocester[2].

Point de choix dans la matière, point de sacrifice, point d'amputation, tout détail est bon à peindre. Hamlet n'est pas si absorbé dans sa rêverie qu'il n'entende les fanfares lointaines et ne sente le vent qui pique ou l'heure qui passe. La nourrice de Juliette la fait frémir d'impatience en s'attardant à conter des riens au lieu de dire d'abord la bonne nouvelle[3]. Caravage ne nous fait grâce d'aucune ride, d'aucune verrue, d'aucune gibbosité, pas plus que les Flamands ou les Hollandais. Ribéra fait voir jusqu'à ces bourrelets de chair qui

1. « ... Love is too young to know what conscience is. » (Sonnets.)
2. Shakspeare, Le roi Lear.
3. Cf. Taine, Hist. de la litt. angl., t. II, p. 196, 211.

bordent les ongles; sur les pieds du Christ il ouvre curieusement la blessure que les clous ont faite, et dessine distinctement les lèvres de la plaie. S'il reproduit à satiété la figure de saint Jérôme, c'est que la décrépitude du vieil anachorète lui donne l'occasion de noter des accidents plus nombreux et plus rares.

Pas de composition, c'est-à-dire aucune de ces combinaisons qui simplifient et ordonnent les éléments que la réalité fournit, mais, dans le drame, par exemple, des heurts et des soubresauts qui précipitent l'action, des digressions humoristiques, lyriques et philosophiques qui la font languir. La peinture n'adopte pas de préférence les sujets naturellement bien composés. Vélasquez ne recule devant aucun raccourci, si disgracieux ou si inimitable qu'il paraisse. Caravage ne se soucie point de masquer les grands vides, d'équilibrer les parties, de faire « pyramider » l'ensemble. Il affecte, au contraire, de mépriser les savantes pondérations. Raphaël a fait plusieurs cartons — lesquels suffiraient pour illustrer un autre peintre — avant d'arrêter les dispositions dernières de ses tableaux. Caravage et les naturalistes en général donnent pour leur œuvre définitive leur premier carton.

Ces artistes et ces poètes n'ont pas d'autre intention que de reproduire la réalité avec la fidélité d'un instrument de précision qui n'y ajoute, qui n'en retranche rien. Ils font fi de ce que l'on appellera bientôt les règles; ils ressemblent tous un peu à Régnier et se représentent l'idéaliste sous des traits qui sont à peu près ceux de Malherbe. Foin des poètes de sens rassis, regratteurs de mots et ajusteurs de rimes ou de syllabes, foin des peintres qui visent d'abord à la pureté des lignes et à la correction du dessin! Ces naturalistes n'ont aucun des scrupules du goût, cette conscience littéraire.

CHAPITRE II

Les sujets favoris du naturalisme issu de la Réforme et de la Renaissance.

Ils n'ont pas non plus ceux de la conscience morale. Épris de la vie, ils sont comme la plupart de ceux qui s'éprennent : ils ne connaissent pas ce qu'ils aiment. Ils aperçoivent bien d'elle tout ce qui tombe sous les sens, mais ils en sont offusqués, et leur vue ne perce pas jusqu'à ce qui fait le fond de l'être, l'âme avec ses énergies propres, le cœur, la raison et la volonté.

D'abord ils s'attardent longuement à tout ce qui ne fait qu'encadrer ou meubler la scène de l'existence humaine. Quand le peintre ne songe qu'à faire voir, il a tant à montrer ! Tout son temps peut se consumer rien qu'à regarder la nature immobile, muette, inanimée, « morte » enfin. Que de sujets, s'il veut reproduire et le canal gelé, et la rue grouillante, et la chaumière flanquée des poulaillers, des écuries, des auges et des étables à porcs; et la tabagie, où la bière mousse dans les pots d'étain, pendant que les pipes s'allument aux charbons des réchauds en terre ou aux tisons du foyer; et les boutiques, qui étalent les poissons ou les pièces de gibier; et la cuisine où luisent les chaudrons de cuivre et les couteaux près des choux et des carottes, sous la cage d'osier pendue au coin de la fenêtre, sous le coq accroché par la patte au clou du mur; et la salle à manger, où le ventre rebondi des aiguières et des carafes réfléchit les losanges des fenêtres, à côté des melons éventrés, des citrons taillés, des victuailles découpées, des pâtés en ruine, reliefs des plantureux repas;

et le cabinet de travail, où sont les règles, les trébuchets, les parchemins scellés de rouge, les compas et les sphères ; les escaliers enfin et les balustrades, dont la corniche de marbre porte des courges, des raisins, des abricots, des pêches et toutes les fleurs familières des jardins d'autrefois.

Sur ces fleurs van Huysum et ses émules font sauteler des insectes, ramper des limaces et voltiger des papillons. Au fond des plats émaillés de B. Palissy grouillent pêle-mêle des coquillages, des escargots, des poissons et des anguilles frétillantes : « On dirait, ces mots sont de Lamartine, qu'une ménagère, en lavant son dressoir, a enfoncé un de ces plats dans le lavoir et l'a retiré rempli jusqu'aux bords de coquilles, de débris d'herbes et d'animaux aquatiques [1] ». C'est en effet le naturalisme qui s'essaie à rendre tout le fourmillement de l'activité animale.

Il faut bien arriver enfin à l'homme. Lui aussi il a une vie végétative, toute matérielle et toute extérieure, que les naturalistes se plaisent à peindre et à décrire. On connaît les paysans de Téniers : il semble à les voir que le tout de l'homme soit de manger et boire, de se laisser vivre, de se reposer en fumant ou en jouant aux cartes, tandis qu'une porte s'entrouvre pour laisser passer un fagot qui s'en vient à dos de vilain — le fagot ici prime l'homme — alimenter le bien bon et le bien réjouissant feu.

On trouve plus de sentiment dans les intérieurs, les consultations, les conversations, les concerts, tous les tableaux intimes chers aux plus délicats des Hollandais, Pierre de Hooch, Gérard Terburg, Gabriel Metzu, Gaspard Netscher, van Mieris, Gérard Dov. Mais que de

1. Audiat, *B. Palissy*, p. 120.

fois le costume, la « trongne », la grimace, suffisent à satisfaire le peintre ! Brauwer s'estime content quand il a poussé à bout l'histoire des cinq sens. Quel esprit court et quelle âme vulgaire se devinent en ces corps balourds et rabougris des héros de la *Kermesse* et de la *Tabagie* !

Les « bons lourdauds » de Noël du Fail sont moins grotesques. On voit défiler sans déplaisir ces figures rustiques, le prudhomme Thenot du Coing auquel « est grand contentement de faire cuire des naveaux aux cendres, étudiant en de vieilles *Fables* d'Ésope ». Robin Chevet qui « volontiers après souper, le ventre tendu comme un tambourin, saoûl comme Patault, jasait, le dos tourné au feu, teillant bien mignonnement du chanvre, ou raccoutrant, à la mode qui courait, ses bottes ; » Pierre Claquedent, l'homme d'affaires du village, « vrai coq de paroisse », qui « régnait à cause de sa grande diligence aux affaires d'autrui... Car pour mourir (qui est grand cas), un procès ne se fût intenté que premier il n'y eût mis la main... avec ses lunettes apposées au nez, haussant un peu sa vue ».

On les suit même avec intérêt, sinon dans leurs batailles avec « ceux du voisin village », du moins dans leurs banquets, présidés par le curé qui n'est pas grand clerc, mais qui est assez respectable et fort respecté, « étant au haut bout (car à tous seigneurs, tous honneurs), haussant les orrées de sa robe, tenant un peu sa gravité, interprétant l'Évangile du jour, ou sur icelui donnant quelque bonne doctrine, ou bien conférant avec la plus ancienne matrone près lui assise ; dans leurs promenades où ils devisent, allant « le petit pas, disputant quelque matière de conséquence, comme de regarder par leurs doigts quand serait la fête de Noël ou Ascension » ; dans leur repos du soir, quand la « bonne femme », après avoir

« couvert le feu », fait « aller au lit son bonhomme » non sans avoir donné ordre que « tout fût le lendemain prêt pour charruer au clos devant, et que si le soc n'était en bonne pointe, on l'eût au matin porté au Plessis à la forge, chez Guyon Jarril, et s'il n'était à la maison, qu'on l'eût porté à Chantepie, car là y avait un très bon maréchal ».

Noël du Fail ne cherche pas davantage à poétiser le réveil du laboureur. Ce qu'il aime à nous peindre, c'est l'allégresse d'un rustre qui se porte bien : « N'estimez-vous en rien cela que, au matin,... étendant vos nerveux et muscleux bras (après avoir ouï votre horloge, qui est votre coq, plus sûre que celle des villes), vous levez sans plaindre l'estomac, ou la tête, comme ferait je ne sais qui, ivre de soir ». C'est le courage d'un bon manant qui s'en va au champ bravement, chantant à pleine gorge, « exerçant le sain estomac, sans craindre éveiller ou Monsieur ou Madame. » Il n'y est point sevré de toute amusette : « Et là avez le passe-temps de mille oiseaux, les uns chantant sur la haie, autres suivant votre charrue, vous montrant signe de familière privauté pour se paître des vermets qui issent de la terre renversée. »

Un des Paysans de Noël du Fail, Tailleboudin, s'en est allé aux villes; il y subsiste en mauvais garçon et « devient un des anges de Grève », et « bon petit porteur de hotte » ou, selon les occasions, « crieur de cotterets » et « gentil cureur de retraits ». Un coquin lui fait la leçon : « Viençà, je gagnerai plus en un jour ou à mener un aveugle, ou icelui au naturel contrefaire ou avec certaines herbes me ulcérer les jambes, pour faire la parade en une église, que tu ne ferais à charruer trois jours et travailler comme un bœuf, encore en être payé l'année qui vient. » Il lui enseigne que chacun de ses compagnons, mendiant doublé ou plutôt largement

étoffé de larron, a reçu une éducation spéciale. « Tant en y a de voyageurs, les uns à Saint-Claude, à Saint-Méen, autres à Saint-Gervais, Saint-Mathurin, qui ne sont aucunement malades, et ceux-là envoyons pour voir le monde, pour apprendre. » La confrérie a ses asiles : « La rue où nous retirons à Bourges s'appelle la rue des Miracles : car ceux qui à la ville sont tortus et contrefaits, sont là droits, allègres et dispos » [1].

Ce que sont aux gens du peuple la rue et la cour des Miracles, le cabaret et la tabagie le sont aux gueux de lettres, dont la vie a rencontré sa juste censure dans l'*Art poétique* de Boileau, et sa trop indulgente chronique dans les vers de Saint-Amant et de Scarron, comme dans la prose de Sorel, de Cyrano et des romanciers du XVIIIe siècle.

Boileau fut sévère, parce qu'il avait vu flâner dans Paris plus d'un poète crotté, comme Maillet, l'ennemi de Saint-Amant.

> Une étroite jartière grise,
> Faite d'un vieux lambeau de frise,
> En zodiaquant le gipon,
> Servait d'écharpe à mon fripon ;
> Et traînait comme à la charrue
> Pour soc un fleuret par la rue
> Dont il labourait le pavé,
> Lequel en était tout cavé.

Parlerons-nous de son pourpoint, digne d'être pendu au même clou que celui du pédant de Régnier ?

> Son pourpoint, sous qui maint pou gronde,
> Montrait les dents à tout le monde,
> Non de fierté, mais de douleur,
> De perdre et matière et couleur.

1. Noël du Fail, *Propos rustiques*, édition de la Borderie, p. 51, 36, 90, 64, 21, 54, 34, 30, 56, 57, 60, 59.

De son feutre, misérable relique?

> Un feutre noir blanc de vieillesse,
> Garni d'un beau cordon de graisse,
> Troussé par devant en Saint-Roch,
> Avec une plume de coq.

Quel peut être le logis de ce hère? Une chambre

> Où même au plus fort de l'été
> On trouve le mois de décembre. »
>
> De sa nappe il fait son linceul.
> Un ais, qui se plaint d'être seul,
> Lui fournit de couche et de table,
> La muraille y sert de rideau.

Aussi pauvre est son équipage : chez lui assurément

> La toile n'est point épargnée ;
> Il en a plus qu'il n'en voudrait :
> Mais cela s'entend d'araignée.

Il fait son peigne

> D'une arête de sole frite,
> Qu'il trouva dessous un buffet
> Montrant les dents à la marmite.

Lamentable est la décadence de sa rapière :

> Sa longue rapière au vieux clou,
> Terreur de maint et maint filou,
> Lui sert le plus souvent de broche,
> Et parfois dessus le tréteau,
> Elle joue aussi sans reproche
> Le personnage du couteau.

La rapière ne va pas sans la pipe dans la chambre du débauché :

> L'odeur de tabac allumé
> Y passe en l'air tout enfumé
> Pour cassolette et pour pastille.

D'autres n'ont pas même ce misérable chez-soi. Ce sont les « Goinfres » gémissant en leur complainte sur leur prodigalité qui les fait maintenant

> Coucher trois dans un drap, sans feu ni sans chandelle,
> Au profond de l'hiver dans la salle aux fagots,
> Où les chats, ruminant le langage des Gots,
> Les éclairent sans cesse en roulant la prunelle [1].

On conçoit leur amour pour les cabarets, même quand ils sont conformes au tableau qu'en donne Théophile : L'un est « endormi le nez sur son assiette, l'autre renversé sur le banc; Cydias couché tout plat sur les carreaux, la moitié des écuelles à terre, presque un muid de vin ou vomi ou renversé, une musique de ronflements, une odeur de tabac, des chandelles allumées comme devant des morts » [2].

Les cabarets, plus d'un grand poète les a traversés. Mais ce qu'on pourrait appeler la bohème littéraire du XVIIe et du XVIIIe siècle y a séjourné avec délices.

Scarron n'a pas caché son sentiment :

> Que j'aime le cabaret!
> Tout y rit, personne n'y querelle.
> La bancelle
> M'y tient lieu d'un tabouret.
>
> Vrai Dieu, que le vin est bon!
> Qu'il est frais! dans mon verre il pétille!
> Qu'on me grille
> Vitement de ce jambon.
> O que je vais dîner!
> Que je m'en vais donner!
> Çà courage,
> Faisons rage;

1. Saint-Amant, *Œuvres complètes*, édit. Livet, t. I, p. 212-214; 144-152; 244.
2. Théophile de Viau, *Œuvres complètes*, édit. Alleaume, t. II, p. 31.

> Ce potage
> Bien mitonné
> Est d'un goût raffiné ! [1]

C'est là aussi que Saint-Amant « trace avec un charbon » beaucoup de ces pièces qui s'appellent au xviie siècle des caprices. Il y rencontre Faret ; ou bien, si quelque velléité champêtre tient l'ami éloigné, il le rappelle en menaçant de crier :

> On fait à savoir que Faret
> Ne rime plus à cabaret.

Il estime en effet qu'on est mieux à la taverne que partout ailleurs pour assaisonner les « crevailles » pantagruéliques de libres devis et de joyeusetés gauloises. Il y fait bon méditer sur la vie,

> Assis sur un fagot une pipe à la main,
> Tristement accoudé contre une cheminée,

et se dire que l'on ne voit point

> Beaucoup de différence
> De prendre du tabac à vivre d'espérance.
> Car l'un n'est que fumée et l'autre n'est que vent.

Il y fait meilleur encore pour suivre les doctes études d'où l'on sort « profès », comme dit Boileau, dans « l'ordre des coteaux » ; capable d'apprécier, avec Brun de « la cité de Dôle », les qualités de son « exquis vin blanc d'Arbois » ; de discourir des mérites comparés du cidre et du muscat, en examinant si

> Le jus délicat des pommes
> Surpasse le jus de raisins ;

1. Scarron, Œuvres burlesques, édit. de 1648, 3e partie, p. 40. Cf. Morillot, Scarron.

de démêler les caractères d'un bon melon :

> D'un jaune sanguin il se peint,
> Il est massif jusques au centre,
> Il a peu de grains dans le ventre.
> ... Il est sec, son écorce est mince,
> Il rend une douce liqueur.

Parmi les boissons, la meilleure est celle qui provoque à boire, comme parmi les victuailles celles-là sont les plus recherchées qui font renaître la soif, les jambons, les cervelas, les fromages surtout, les fromages que Saint-Amant honore de ses odes, en attendant que la postérité chante leurs parfums symphoniques :

> O doux Cotignac de Bacchus,
> Fromage que tu vaux d'écus !
> Je veux que ta seule mémoire
> Me provoque à jamais à boire.

Il en est dont l'odeur est agressive et qu'il faut empêcher de s'imposer :

> Tout beau, vieux roquefort !

Il en est qu'il faut défendre contre leurs rivaux :

> Sus ! qu'à plein gosier on s'écrie :
> Béni soit le terroir de Brie !
> ... Pont-l'Evesque, arrière de nous ;
> Auvergne et Milan, cachez-vous.

Le brie, en effet, n'a-t-il pas une belle couleur, celle même de l'or :

> Il est aussi jaune que lui,
> Toutefois ce n'est pas d'ennui !
> Car, sitôt que le doigt le presse,
> Il rit et se crève de graisse.

Le brie à son tour est immolé au cantal :

> O brie, ô pauvre brie, ô chétif angelot
> Qu'autrefois j'exaltai pour l'amour de Bilot,
> Tu peux bien aujourd'hui filer devant ce diable ;
> Ton beau teint est vaincu par son teint effroyable.

Il faut céder bon gré mal gré devant (nous demandons encore une fois pardon) devant

> ... Ce bouquin de Cantal,
> Cet ambre d'Achéron, ce diapalma briffable,
> Ce poison qu'en bonté l'on peut dire ineffable,
> Ce repaire moisi de mites et de vers,
> Où dans cent trous gluants, bleus, rougeâtres et verts,
> La pointe du couteau mille veines évente
> Qu'au poids de celles d'or on devrait mettre en vente [1].

Tel est cet amour assez grossier du bien-être et de la jouissance physiques, qui est si inhérent au naturalisme, s'il n'est pas le naturalisme même.

Suivant qu'il est ou contrarié ou satisfait, il en résulte une double gamme de sensations, si l'on peut ainsi parler, les unes agréables, les autres pénibles, que nous font parcourir, mieux encore que les poètes, les peintres anglais, flamands, hollandais, espagnols, Caravage lui-même, bien qu'il se complaise plutôt dans la violence et dans l'horreur.

La joie anime presque toutes ces laideurs, ces disgrâces physiques, ces grimaces, ces difformités, ces vulgarités plates que prodigue un art indifférent à la beauté.

Elle éclaire le jeune vagabond de Murillo avec ce soleil doré qui colore aussi bien les haillons et la vermine que

1. Saint-Amant, *Œuvr. compl.*, t. I, p. 142, 182, 170, 335, 200, 153, 155, 280, 282.

le velours des grands seigneurs; elle sourit sur les lèvres et les dents blanches du petit mendiant de Ribéra qui met sa béquille sur son épaule et traîne gaiement son pied-bot; elle est au fond des yeux hébétés de ce fumeur de Brauwer qui suit la spirale bleuâtre échappée de ses lèvres; elle pétille dans les yeux de ce passant que Vélasquez arrête auprès des aguadores de Séville, et qui se désaltère avec ravissement; elle se noie dans l'ivresse de ces bébédorès qui ont déshabillé l'un d'entre eux pour célébrer quelque bacchanale populaire; elle exulte, épanouie et grossière, dans le *Banquet* de Jordaens, où les convives crient à tue-tête « Le roi boit! » ou bien encore dans les nombreuses kermesses, dans celles de Téniers, où elle enlumine les faces, secoue les panses, fait claquer les sabots et les souliers à clous, et ploie en contorsions comiques les membres lourdauds et gourds; dans celles de Rubens où, tandis que la musette s'essouffle et que le violon grince, elle abat les convives villageois sur le gazon et sur la paille, ou les emporte en une ronde si échevelée, en une sarabande si tournoyante, que le couple extrême, lancé comme un projectile, va perdre pied et ne laisse plus voir si son vertige est celui de la crainte ou celui du plaisir.

Car la douleur est bien voisine de la joie : elle n'en est séparée que par cet état d'âme réfléchi et sérieux du philosophe de Rembrandt qui songe, heureux si ses méditations ne le conduisent pas à la mélancolie et même à la vraie tristesse. Triste est cette vieille femme coiffée d'un humble bonnet, et que ronge quelque chagrin domestique. Plus triste encore est cette femme hydropique doucement résignée soit à la mort, soit à la vie. Mais voici le mal supporté bravement, pourvu que le remède coûte peu, par ce paysan à qui le peintre fait arracher une dent; voici la douleur hurlante chez ce

blessé qui se tord en serrant son genou contre sa poitrine, pendant que le chirurgien fouille dans les chairs de son épaule ; voici la douleur convulsée et toute pantelante chez ces martyrs et chez ces missionnaires qu'on brûle, qu'on roue, qu'on démembre, qu'on écorche, chez ce Caton qui se déchire les entrailles, comme chez cette jeune fille qui, dans un *Titus Andronicus* attribué à Shakspeare, paraît sur la scène « la langue et les deux mains coupées[1] ».

Si, par ces horreurs, le naturalisme rappelle le réalisme du Moyen-Age, il en diffère en ce qu'il achève une œuvre préparée par les auteurs du *Roman de la Rose*, ébauchée, nous l'avons vu, par La Salle ; il fait l'analyse et comme l'histoire naturelle de la passion, non pas de ces ardeurs contenues et de ces sentiments ennoblis qu'un art supérieur étudiera bientôt, mais de la passion pure, c'est-à-dire du tempérament abandonné à lui-même et se développant sans mesure et sans règle.

Ce n'est pas sans quelque raison que les médecins ont revendiqué Shakspeare comme un des leurs, ainsi que Rabelais, et commenté ses pièces au nom de la science. Il faut se garder de toute injustice envers un poète qui manqua d'élévation morale, mais qui eut une sensibilité si fine avec une imagination si puissante, qui sut donner à ses personnages le charme attirant de la faiblesse tendre et aimante, ou le prestige imposant de la force déchaînée. Mais qu'ils soient le jouet de leurs impressions et cèdent à tout élan de leur cœur, comme Juliette se vouant dès le premier regard à Roméo ou au sépulcre, et Ophélie, la douce égarée, et Desdémone, l'amante aux mutineries enfantines quand on lui résiste,

1. Taine, *Hist. de la litt. angl.*, t. II, p. 35, note 1.

et à la résignation douce et un peu étonnée quand on la fait mourir; qu'ils s'enveloppent, comme Hamlet, d'un nuage de noire mélancolie qui finit par pénétrer jusqu'à leur âme et la glacer; qu'ils cèdent à des sollicitations d'un genre plus violent et plus grossier, en obéissant à leur instinct propre, Caliban à sa brutalité basse et bestiale, Falstaff à sa gourmandise sensuelle, Iago à sa rage de trahison, lady Macbeth à son ambition folle, Cornouailles à sa férocité, ils sont ou trop passifs, ou d'une activité trop désordonnée, on dirait aujourd'hui trop nerveux ou trop sanguins, étant tous issus d'une même famille riche des dons les plus divers, mais, malgré tout, souffrante et mal équilibrée[1].

La plupart sont malades ou le deviennent. Shakspeare suit avec attention le progrès de leur mal et leur fait franchir savamment tous les degrés qui mènent du bon sens à l'insanité. La folie du roi Lear est complète; celle d'Ophélie l'est aussi; Hamlet est plutôt sain que malade à l'origine; mais les événements lui donnent une secousse trop forte qui lui trouble l'esprit; la folie feinte devient insensiblement la folie réelle, sans qu'on puisse marquer l'heure de cette transformation. Macbeth, violent et faible, a des hallucinations; son cerveau, surexcité, lui montre de vaines images qu'il prend pour des réalités. Sa femme, plus maîtresse d'elle-même, le raille et ne donne prise au mal que pendant son sommeil; elle n'est que somnambule. Mais elle l'est de la façon la plus caractéristique : ses yeux ouverts ne sont pas sensibles à la lumière.

D'autres poètes inventent à plaisir des apparitions de fantaisie; dans le théâtre de Shakspeare, il n'y a pas d'apparitions à proprement parler : le spectre de Banquo

[1]. *Cf.* Mézières, *Shakspeare, ses œuvres, ses critiques.*

n'est visible que pour Macbeth. C'est la création tout imaginaire, nous dirions volontiers toute subjective, d'un organisme dont les fonctions normales ont été dérangées ; c'est-à-dire un phénomène que la science peut observer et dont elle s'étonne de voir les particularités notées depuis longtemps déjà par un poète ; un poète qui aurait pratiqué l'hôpital et l'asile d'aliénés.

Aussi Shakspeare fait-il mourir les gens comme il sied à leur tempérament : Falstaff est frappé d'une congestion.

S'il les empoisonne, il suit les effets du poison ; morts, il les dissèque ou du moins les étale. Voyez le corps de Glocester dans Henri VI[1]. Même préoccupation chez les peintres. La *Mort de la Vierge* de Caravage n'est que l'exhibition d'un cadavre. La figure est sans expression, le cou défait, les pieds rigides, la main droite se crispe sur la poitrine ; quant au bras gauche, il vient en avant, tendu tout roide vers le spectateur, et la main tombe à angle droit, comme cassée. Moins sinistre est la *Leçon d'anatomie* de Rembrandt.

Ainsi ce naturalisme a connu toute la nature inférieure ; il a observé le corps humain, la machine arrêtée, la machine en mouvement, le tempérament, les instincts, les appétits, les passions ; il a exploré les mystères de la sensation ; mais son essence même le mettait dans l'impossibilité de monter plus haut. Il n'a connu ni la raison ni la volonté ; il est demeuré le plus souvent au seuil du monde moral.

Ses héros restent ce que leur tempérament réduit à lui-même pouvait les faire, incapables de se corriger,

1. *Cf.* Onimus, *La psychologie médicale dans les drames de Shakspeare* (*Revue des Deux Mondes*, 1ᵉʳ avril 1876).

de se conduire, de se contraindre, tout entiers à la joie ou à la peine de l'instant, enflés par l'une, écrasés par l'autre, sans aucune force de résistance. Le chagrin des apôtres qui, dans le tableau de Caravage, penchent sur le corps de la Vierge leurs fronts étroits, butés à l'idée fixe de la mort, peut-être même de l'anéantissement, impénétrables aux consolations d'en haut, n'est qu'une douleur vulgaire, aiguë, mais bornée comme la simple sensation. S'il est vrai qu'il se dégage une leçon de toutes les pièces de Shakspeare, c'est que le crime y trouve comme dans la vie son châtiment, et la loi sa sanction ; mais la moralité y est dans les faits, plutôt que dans les âmes. Les personnages n'y ont guère le sentiment du devoir. Macbeth et sa femme n'ont pas de remords ; ils sont plutôt pris de terreurs et de dégoûts ; le regret du crime affecte moins leur cœur que l'odeur du sang, cette odeur caractéristique subtilement analysée par Shakspeare, n'affecte leurs sens. C'est l'immoralité de l'inconscience.

Nul doute que les créateurs d'êtres aussi sensitifs que tous ceux dont nous venons de parler n'aient été émus de leurs souffrances ; mais il n'y paraît guère, car ils sont, comme on dit aujourd'hui, « objectifs ». Ils ne trahissent pas leurs impressions. Tout au plus sent-on chez Shakspeare cette curiosité attristée du physiologiste qui « suit » un malade qu'il a condamné, ou quelque animal inférieur sacrifié à une expérience ; curiosité qui risque elle-même de se blaser et de devenir indifférente, comme celle de Néron essayant sur un esclave les poisons de Locuste ; ou lugubrement ironique, comme celle de Cromwell, voulant voir le corps de Charles Ier, soupesant la tête et disant : « C'était un corps bien constitué et qui promettait longue vie » ; pour n'être plus, chez un Ribéra, que l'insensibilité consciencieuse d'un bourreau se

piquant de savoir son métier. Son écorcheur, qui, le couteau entre les dents, glisse complaisamment sa main entre la peau et la chair du martyr, dans la moiteur du sang chaud, fronce le sourcil : qu'on ne s'y trompe pas : c'est un signe, non d'horreur, mais d'attention, symbole de ce que les réalistes loueront, de ce que les idéalistes blâmeront éternellement chez les naturalistes : l'indifférence et l'impassibilité.

LIVRE III

LE RÉALISME DIDACTIQUE ISSU DE LA RÉFORME ET DE LA RENAISSANCE

Cette indépendance absolue ne pouvait être ni durable, ni universelle. La Réforme mit impérieusement l'art sous le joug, et la Renaissance, au moins dans une mesure que nous indiquerons, lui imposa sa tutelle. Le réalisme didactique, instrument d'enseignement et d'édification, reparut.

Ce réalisme obéit à deux grands courants : l'un, celui de la Réforme, qui le porte vers l'enseignement de la foi et de la morale évangéliques ; l'autre, celui de la Renaissance, qui l'éloigne de l'enseignement religieux pour le tourner vers l'enseignement de l'humanité à la façon antique, de la morale païenne et de la science indépendante.

Ces deux courants se confondent un moment, quand l'Angleterre, imitant Marivaux[1], et la France, imitant Fielding, mêlent l'art de la Réforme et celui de la Renaissance.

Ils ne tardent pas à diverger de nouveau, et nous essayerons de les saisir à travers le XIXe siècle comme nous allons d'abord les suivre du XVe siècle à la fin du XVIIIe.

1. Ainsi qu'on l'a montré dans une étude récente : Larroumet, *Marivaux*, p. 349, 359.

CHAPITRE PREMIER

Le réalisme didactique de la Réforme.

La Réforme a prétendu régénérer le christianisme en le ramenant à ses premières origines.

Sous son impulsion, l'art redevient ce qu'il avait été au Moyen-Age, populaire et apostolique; comme au Moyen-Age, il commence par être plutôt dogmatique et religieux, pour être à la fin plutôt naturaliste : les peintres de l'École allemande, Dürer, Holbein [1], sont encore tout pénétrés des croyances et aussi, avouons-le, des terreurs du Moyen-Age : ainsi que Luther, ils sont hantés par la vision de la mort et du diable. Mais, plus tard, les poètes, les humoristes surtout, les romanciers anglais, Swift, D. de Foë, Richardson, Fielding, Goldsmith, le peintre Hogarth, seront plutôt des moralistes. Au reste, la même observation peut se faire dans les temps classiques : Bossuet traite du dogme dans ses sermons; Bourdaloue, Massillon, de la morale.

Certes, on pourrait se méprendre d'abord et se demander si ces réalistes ne ressemblent pas trait pour trait à ceux que nous avons appelés naturalistes. Les vêtements dont A. Dürer n'a pas voulu effacer le moindre pli, les cheveux qu'il a comptés un à un, marquant au-dessous de chacun son « ombre portée », le dessin du Louvre où il a gravé la figure d'un enfant monstrueux, vrai cas tératologique, n'accusent-ils pas une minutie dont les naturalistes eux-mêmes n'ont pas approché ? Le Christ dans les angoisses de la mort, l'évêque dont l'œil est percé

1. Mantz, *Holbein*.

par une vrille, les martyrs précipités, les empalés, proie promise aux corbeaux, les bourreaux grossiers, les bourgeois lourds, les artisans contrefaits qui justifieraient le propos du maître : « Toute recherche de la beauté me semble inutile »[1], s'il avait pris soin tout d'abord de nous dérober la beauté sombre de sa *Mélancolie*, les squelettes d'Holbein, ou bien encore les tableaux répugnants et épouvantables de Hogarth, les scènes de mauvais lieu ou d'hôpital, le cadavre du débauché que se partagent les élèves anatomistes, ses entrailles dévidées, son cœur, ce cœur d'homme après tout, jeté en pâture ou en jouet au chien, toutes ces horreurs, ces laideurs, ne nous rappellent-elles point celles du naturalisme ?

Non seulement elles les rappellent, mais elles les dépassent. L'imitation de Hogarth est un véritable acharnement. Quel acharnement ? celui du prosélytisme fanatique qui convertit ou par la douceur, ou par la violence.

Partout, en effet, le réalisme de la Réforme a mis la leçon.

Aux martyrs qui souffrent leur passion Dürer montre la céleste récompense : la croix est pour lui le signe du salut en même temps que l'arbre du supplice. La mort, chez Holbein et chez lui, tient, outre sa faux, un sablier : elle tranchera les jours de l'homme, mais non sans l'avoir averti que le temps passe et qu'il en fallait bien user. Ceux qui l'ont gaspillé, la femme frivole, l'indolent abbé, luttent contre le squelette désespérément ; ceux qui ont mieux vécu, ceux qui ont travaillé, se laissent emmener avec moins de résistance. Les suites de gravures que nous ont laissées les deux grands peintres allemands, les

1. *Cf.* Chesneau, *Albert Dürer* (*Revue des Deux Mondes*, 15 décembre 1876).

Passions, les *Scènes de la vie de la Vierge*, l'*Éloge de la folie*, l'*Alphabet de la mort*, les *Simulacres de la mort*, sont des moralités qui, comme il arrivait au Moyen-Age, forment une sorte de traduction en langue vulgaire des livres saints et des enseignements qu'ils contiennent.

Rien n'est moins artistique que ces alphabets, ces « suites », c'est-à-dire ces séries de représentations conçues de telle sorte que chacune, au lieu de se suffire à elle-même, ait besoin pour être comprise du voisinage des autres : l'art véritable exige qu'un tableau forme un tout indépendant, parfaitement un, portant son explication avec soi. En revanche, rien n'est plus édifiant ni plus moral. Ce sera donc le procédé de Hogarth. Il nous donne le *Mariage à la mode* en six pièces, comme la *Carrière de la fille de joie*, la *Carrière du libertin* en huit actes ; les *Élections* ; les *Quatre parties du jour* ; et cela avec un implacable esprit d'observation, pour corriger les hommes : « Je suis résolu à faire de la comédie sur la toile, à peindre non pas des sujets classiques, mais des personnages modernes, à leur donner un sens utile et un caractère moral : je ne ferai plus de portraits bourgeois, je ne peindrai plus de héros imaginaires, je serai utile ». Daniel de Foë écrit *Robinson* « pour instruire les autres par un exemple et aussi pour justifier et honorer la sagesse de la Providence ».

Quant à Fielding et à Goldsmith, ils ne sont pas des moralistes moins déclarés. Richardson veut offrir en la personne de Charles Grandisson « le modèle des *gentlemen* chrétiens », et pour qu'on profite en lisant *Paméla*, il nous prévient par le titre tant de fois imité : *Paméla ou la vertu récompensée*, « suite de lettres familières écrites par une belle jeune personne à ses parents et publiées afin de cultiver les principes de la vertu et de la religion

dans les esprits des jeunes gens des deux sexes, ouvrage qui a un fondement vrai [1] ».

Ainsi le réalisme indépendant et le réalisme de la Réforme ont la même esthétique : mais ils s'inspirent de philosophies opposées ; les mêmes procédés d'imitation leur servent à exprimer l'épanouissement des forces naturelles ou les contraintes morales, et, tout en aboutissant aux mêmes effets apparents, l'un reste indifférent à la conscience, l'autre s'opiniâtre à la servir.

CHAPITRE II

Le réalisme didactique de la Renaissance.

I. Ses origines : l'idéalisme sensualiste et plastique de la Renaissance. — Comment le réalisme s'en dégage. — II. Ses tendances : en quoi il diffère du réalisme didactique de la Réforme. — III. Principales phases de son développement. — IV. Comment il élargit la matière de l'art. — V. Exemples à l'appui. — VI. L'art affranchi des règles. — Conclusion.

La Renaissance est plus complexe que la Réforme. On voit bien qu'elle a mis fin à l'art du Moyen-Age, soit qu'elle l'ait condamné à mourir prématurément, comme le veulent quelques-uns, soit, opinion plus assurée, qu'il fût dès longtemps caduc, et qu'elle ne lui ait donné que le dernier coup : mais qu'engendre-t-elle ?

D'abord l'idéalisme florentin et celui des classiques français, nul ne le conteste.

Mais le réalisme a des représentants en France, même au XVIIe siècle ; il en a de plus nombreux au XVIIIe ;

1. *Cf.* Taine, *Hist. de la litt. angl.*, t. IV, p. 167, 90, 119, 102.

au XIXᵉ il a l'audace de faire une déclaration de principes. Qu'est-ce que ce réalisme par rapport à la Renaissance ? Une conséquence logique, encore que lointaine, ou une réaction ? Naît-il par elle, ou contre elle ?

On a pour accoutumé de dire : « la Renaissance est le retour à la nature par l'antiquité classique ». La Renaissance en effet n'est, au premier moment, qu'une résurrection des anciens. Les modernes se mettent à leur école, en dépit de résistances isolées et malheureuses, comme celle de Savonarole[1]. Leur imagination devient païenne, tandis que leur cœur reste chrétien. Sans cesser d'obéir à l'inspiration religieuse du Moyen-Age, ils acceptent de l'antiquité l'idéalisme de la forme ; le réalisme douloureux du christianisme militant et souffrant cède la prééminence au triomphant idéalisme du christianisme victorieux et épanoui.

Dante, prenant la main de Virgile, inaugura entre l'art moderne et l'art ancien une alliance que consacrèrent Raphaël et Racine, l'un initié par son père à la tradition des peintres ombriens, puis mis par les Florentins en possession de la forme antique; l'autre élevé par les austères chrétiens de Port-Royal et par eux cependant nourri aux lettres grecques.

Ainsi la Renaissance eut pour premier effet d'attacher les yeux des modernes sur la beauté antique, qui est à tant d'égards la beauté idéale : elle leur donna une nouvelle forme artistique, sans changer d'abord les inclinations de leur âme.

Mais ensuite ils cessèrent, les uns plus tôt, les autres plus tard, de s'en tenir à cette contemplation pure. A force de vivre avec les anciens, ils se pénétrèrent de leur esprit, ils se laissèrent infuser par eux l'amour de la

1. *Cf.* Perrens, *Jérôme Savonarole.*

vie naturelle. La beauté idéale les fit songer à la beauté sensible, les splendeurs du marbre à celles de la chair, et peu à peu, sans renoncer à l'amour de la beauté et de la noblesse, ils s'imburent d'un sensualisme élégant qui changea l'inspiration des œuvres artistiques, sans en altérer encore la forme idéaliste, mais qui déjà préparait le réalisme et qu'à ce titre nous devons examiner.

I

S'il en fallait croire la critique de nos jours, Raphaël lui-même aurait côtoyé le précipice : la *Belle Jardinière* serait d'une inspiration plus humaine que la *Dispute du Saint-Sacrement*; le *Triomphe de Galatée* pourrait bien n'être que celui de la Beauté sensible. Quoi qu'il en soit, une école contemporaine de Raphaël ne souffre pas de méprise : car tout éclate dans la peinture vénitienne, qualités et défauts. Comment méconnaître l'heureux mouvement de la vie, l'épanouissement de la grâce et de la force dans les hardiesses allégoriques de Titien ; chez les personnages du *Concert champêtre* de Giorgione étendus avec un abandon qui n'a rien de mol et de languissant, goûtant la joie de respirer un air d'une chaleur doucement enveloppante, bercés au souffle des zéphyrs, les yeux et les oreilles charmés par les harmonies du son et de la lumière ; dans cette *Cène* du Véronèse où le nombre n'est que la variété sans la confusion, où les convives de Jésus-Christ gardent sur leur visage le rayonnement joyeux des fêtes de Venise ?

Dans ces peintures la lumière du soleil italien embellit tout. Elle s'égaie en mille reflets, elle s'éteint dans les fouillis des arbres ou les dessous noirs des tables, elle se

rassérène dans ces beaux ciels bleus de Titien, mouchetés de légers nuages; ses rayons glissent sur les blanches épaules pour aller se briser dans les cristaux, chatoyer sur les tentures et les beaux tissus de Venise, échauffer les marbres des fonds d'architecture. La couleur prime la ligne. Toujours vive, elle se dore plus volontiers qu'elle ne s'assombrit et prend dans les carnations féminines, — pensez à cette belle nymphe du *Concert champêtre*, — le ton vermeil de la pêche qui mûrit. Quelle réjouissance pour les sens !

Pour les sens, plus que pour l'âme, qui s'oublie un peu elle-même au charme séducteur de ces élégantes sensualités et qui, résistant mollement, se sent attirée vers la matière avec le regret vague et inavoué de quitter les hauteurs du sentiment et de la pensée.

Les odes anacréontiques de la Pléiade, les *Contes* de la Fontaine, les vers badins ou burlesques de vingt poètes aujourd'hui dédaignés, quelques scènes de Molière nous laissent voir le sensualisme qui s'insinue en France. Gassendi et Condillac lui donnent sa formule philosophique. Au XVIIIe siècle, dès que l'inspiration chrétienne s'affaiblit, il se substitue à elle, sans toutefois rompre d'abord avec les genres traditionnels.

La forme de l'idéalisme classique fut, en effet, le principal mérite de ces poésies légères dont Voltaire donna l'exemplaire achevé, frivoles, ironiques, effleurant à peine, mais d'une pointe envenimée, relevées d'un petit goût de scandale et ordinairement licencieuses comme un conte gaulois. Dans les descriptions les plus abstraites, dans celles de Saint-Lambert, par exemple, l'amour fut peint avec une brutalité qui est plus choquante encore dans les *Confessions* et dans la *Nouvelle Héloïse*, ce roman idéaliste à tant d'égards.

Fanés sont la plupart de ces écrits : pour en avoir

toute fraîche l'impression première, qu'on veuille bien regarder les « illustrations » qu'en ont données Watteau et Boucher. Le fond des paysages est baigné de brouillards légers qui invitent le rêve à s'égarer dans les anses des lacs ou des mers, ou dans les anfractuosités des montagnes, aux contours moelleusement arrondis; mais les verdures des premiers plans s'offrent trop visiblement aux ébats folâtres qu'encourage l'œil engageant des Faunes et des Priapes de marbre enguirlandés de roses; les moutons, les colombes, les oiselets, ne sont que prétextes pour des jeux sans innocence. Les ruisseaux se font complices des petits manèges, des coquetteries indiscrètes et des curiosités lascives, et, à l'horizon si vaporeux, si idéal, c'est toujours Cythère qu'on aperçoit et pour laquelle on s'embarque, Cythère la sensuelle.

Cette forme inférieure de l'idéalisme eut à subir des critiques très vives : boutades de Diderot ou de Mercier mis en mauvaise humeur? Parfois; mais plus souvent encore expression nécessaire d'une philosophie qui devait se dégager peu à peu de la Renaissance.

En effet, autant on a raison de dire que la Renaissance commença par la résurrection des anciens, autant on a raison d'ajouter qu'elle finit par un retour à la nature.

Quand les modernes eurent satisfait le premier enthousiasme de leur érudition et pratiqué suffisamment l'antiquité, ils firent réflexion qu'elle avait vécu sur soi, de sa vie propre et que, pour lui ressembler vraiment, ils devaient imiter, au lieu des modèles qu'elle avait laissés, le modèle qui lui avait servi et qui subsistait toujours, la réalité. Ils s'intéressèrent à leur temps, regardèrent autour d'eux et en eux, et c'est ainsi que l'humanisme les mena insensiblement à faire ce que Burckardt appelle,

après Michelet, la découverte de l'homme et de la nature[1]. Les Italiens, plus artistes et plus sensuels, virent surtout la nature sensible et s'énamourèrent des belles voluptés ; les Français du XVIᵉ et du XVIIᵉ siècle, plus intelligents que sensuels, plus lettrés qu'artistes, par-dessus tout raisonnables, acceptèrent plus volontiers et respectèrent plus longtemps l'autorité des règles et des modèles, et la Renaissance prit chez eux le caractère de l'idéalisme logique et abstrait, idéalisme du vrai moral plus encore que du beau.

Poussant plus loin, peut-être, qu'on ne l'avait jamais fait l'analyse psychologique, ils pratiquèrent, pour employer leur expression, « l'anatomie du cœur humain », où ils démêlèrent deux ordres de sentiments, ceux qui trouvent leur origine et leur satisfaction dans la vie ordinaire et ceux qui, nés d'elle, tendent plus haut qu'elle et qu'on nomme à si bon droit des aspirations.

Ils furent conduits ainsi à peindre tout à la fois l'âme telle qu'elle est et l'âme telle qu'elle peut, désire et doit être.

Tant que l'observation psychologique s'applique à ce double objet, c'est une méthode élevée et féconde qui, quelle que soit l'exactitude des procédés qu'elle emploie, sauvegarde l'idéalisme par le spiritualisme.

Mais quand on veut réduire le sentiment à la sensation et faire de l'esprit une fonction de la matière, on peut bien respecter quelque temps l'esthétique idéaliste : seulement, ce n'est plus qu'en vertu d'une tradition qui dure plus que la foi.

Alors l'art ne vit plus que par la convention, mais il n'en peut vivre longtemps.

[1]. Burckardt, *La civilisation en Italie au temps de la Renaissance.*

Car il se sent bientôt illogique : il obéit encore, en ce qui concerne la forme, à des principes, et cependant il est sensualiste, et le sensualisme ruine les principes. Il vient donc un moment fatal où le compromis est dénoncé.

C'est ce qui arriva en France dès le XVII^e siècle. Des hommes de second ordre, Sorel, Furetière, Scarron, protestèrent contre les fictions poétiques qui faussaient la peinture de la vie pour l'embellir. Boileau lui-même fut leur allié involontaire quand il fit son dialogue sur les héros de roman.

Ils furent les premiers à rendre plus étroit et plus exigeant cet esprit d'examen et d'investigation que la Renaissance avait acclimaté en France plus aisément qu'en Italie, et ils le transmirent aux matérialistes qui en furent remplis et qui voulurent par une sorte d'examen universel reconnaître, cataloguer, en quelque sorte, et enseigner toutes les réalités positives de la vie.

L'*Encyclopédie* fut une enquête philosophique et scientifique ; l'art, lui aussi, devint une enquête qui eut, comme l'autre, Diderot pour grand ouvrier.

Nous consulterons Diderot. Mais nous aurons recours aussi aux œuvres et aux témoignages de ses contemporains et de ses prédécesseurs, pour suivre des tendances qui se manifestèrent dans beaucoup d'esprits, et pour montrer les origines et les premiers développements d'un réalisme que nous nous croyons autorisés maintenant à appeler le réalisme de la Renaissance.

II

Ce réalisme est délibérément didactique comme celui de la Réforme, mais combien plus froid, et moins sin-

cère, surtout au XVIIIᵉ siècle! C'est qu'il enseigne la morale, non plus au nom d'une religion, mais au nom d'une philosophie d'ailleurs très profane et peu recommandable. Mais, pour être moins convaincu, il n'en est que plus bruyant et plus présomptueux; il semble croire que rien n'est plus facile que de corriger les hommes en s'y prenant bien, et il y emploie ce qui lui paraît le bon moyen, la prédication. Il est piquant de voir monter en chaire l'auteur de *Francion*, celui de la *Religieuse*, ou tout autre païen, pour enseigner expressément. Mais il n'y a pas à douter de leurs intentions: les textes sont précis: ce sont presque des textes de sermons. Écoutez Sébastien Mercier: « Le poète tragique devrait toujours avoir en tête, lorsqu'il compose, ces paroles de David: *Et nunc reges intelligite: erudimini qui judicatis terram* »; et il adresse aux fidèles cette exhortation morale: « Répétons avec M. Diderot : L'honnête! voilà ce « qui plaira dans tous les temps et dans tous les lieux, « voilà ce qui sera entendu, loué et approuvé de tous les « hommes[1] ».

Quant à Diderot, il demanderait volontiers que tout tableau fût la traduction d'un précepte: « Tout morceau de sculpture ou de peinture doit être l'expression d'une grande maxime, une leçon pour le spectateur, sans quoi il est muet[2] ». Il s'attendrit — (est-ce une émotion vraie qu'il éprouve, ou n'est-ce qu'une « corde » qu'il pince[3]?) — sur les moralités qui ressortent des tableaux

1. Sébastien Mercier, *Essai sur l'art dramatique*, édit. van Harrevelt. Amsterdam, 1773, p. 44, note *a*, p. 123. Ce livre assez rare se trouve à la Bibliothèque Sainte-Geneviève.
2. Diderot, *Œuvres*, édit. Belin, t. IV : *Pensées détachées sur la peinture*.
3. « L'honnête, il nous touche d'une manière plus intime et plus douce que ce qui excite notre mépris et nos ris. Poète, êtes-vous sensible et délicat? Pincez cette corde et vous l'entendrez résonner

de Greuze : « Cela est excellent, et pour le talent et pour les mœurs ; cela prêche la population[1] ! » Voilà Greuze, qui le croirait, aujourd'hui surtout qu'on met légèrement en doute la candeur de la fillette à la cruche cassée, érigé en prédicateur et faisant, lui aussi, des sermons, ni plus ni moins que le R. P. de la Chaussée.

Le réalisme du XVIIIe siècle estime que si l'on tient la vérité il faut la répandre et la semer. Comme dans l'antiquité, à laquelle Diderot pense surtout, comme au Moyen-Age que Mercier commence à entrevoir, l'art doit, au lieu d'être aristocratique, s'adresser à tout le peuple. Car, pour l'art établi, « tous les ordres de citoyens ne le goûtent pas également ». De quoi se forme en effet le public ? « D'assemblées particulières où quelques hommes réunis se sont formé un goût délicat, mais composé, mais factice ». Et quels sont les ouvrages qu'ils goûtent ? « Des ouvrages qui, quoique beaux, ont dans leur structure et dans leur idiome quelque chose d'étranger et d'inaccessible au reste de la nation[2] ».

Ainsi, en 1773 le peuple est appelé à se prononcer sur l'art dramatique. Ce n'est pas la première fois qu'on lui fait un honneur de ce genre. Dès 1737 le premier Salon public lui avait ouvert le sanctuaire de la peinture auparavant à demi clos.

L'art, soumis à ces exigences nouvelles, risquera désormais de subir la loi du grand nombre et de s'abaisser pour s'élargir ; mais, pour ne rien préjuger, nous devons d'abord essayer de le suivre dans son progrès historique et de le caractériser en toute impartialité.

et frémir dans toutes les âmes. » Id., *De la poésie dramatique*, t. IV, p. 627. *Cf.* Caro, *La fin du* XVIIIe *siècle*, p. 287.

1. Salon de 1765, n° 123.
2. Séb. Mercier, *Essai*, p. 3, note *a*.

III

Il est permis de penser que l'esprit critique qui se développe chez nous à partir de la Renaissance n'est pas très favorable à l'expansion naturelle de l'art et de la poésie.

Depuis Du Bellay et Ronsard jusqu'à Victor Hugo, depuis Le Brun, Testelin, Nocret et tous ces artistes qui dans les conférences de l'Académie des beaux-arts s'essayèrent, bien avant Diderot, à la critique artistique, jusqu'à Delacroix, Courbet et Fromentin; depuis Gluck jusqu'à Berlioz et à Wagner, les poètes, les peintres, les musiciens, ont fait, comme on dit, « la théorie de leur propre talent »; ce qui n'a point empêché les critiques de profession de se multiplier à l'infini. Doit-on s'en féliciter? Nous n'oserions l'affirmer. Du moins les manifestes qui nous ont été laissés nous éclairent et nous permettent de marquer avec plus de précision les étapes par où passe l'art de la Renaissance pour aboutir au réalisme de la fin du XVIIIe siècle, précurseur du réalisme contemporain.

Le roman est de toutes les œuvres d'imagination celle qui peut s'éloigner le plus de la réalité par la fantaisie, ou s'en rapprocher le plus par l'observation. C'est pourquoi, dans l'histoire des lettres, on voit si souvent le roman faire des révolutions contre le roman lui-même.

Au Moyen-Age, les romans chevaleresques sont tournés en dérision dans les romans héroï-comiques.

Au XVIIe siècle, les nobles fictions d'H. d'Urfé et de Mlle de Scudéry ne tardent pas à être bafouées par d'autres romanciers qui se font les peintres de la vie commune. Sorel écrivant la *Vraie histoire comique de Francion*

en 1622 fait campagne contre les héros de l'Astrée : c'est la revanche de la grosse gaieté gauloise. Vingt-neuf ans plus tard, Scarron fait, dans le *Roman comique*, la parodie du roman idéaliste; c'est la revanche du bon sens plat et vulgaire. Furetière donne en 1686 le *Roman bourgeois* : c'est la revanche, assez heureuse parfois, de l'esprit bourgeois contre l'héroïsme.

La Bruyère prend sur les usages et les mœurs de son temps des notes exactes qui, réunies par une trame légère, feraient un recueil assez semblable aux romans d'aujourd'hui, quant à la contexture. Le Sage amasse aussi des observations; seulement, il les assemble d'un fil; et nous avons le *Diable boiteux* et *Gil Blas*. Marivaux promène sa *Marianne* et son *Paysan parvenu*, Restif de la Bretonne son *Paysan perverti* dans les divers milieux du temps.

Au XVIIe siècle, les arts, unis par les mêmes principes généraux, avaient leurs règles propres; ils vivaient indépendants les uns des autres et restaient, pour ainsi dire, chacun chez soi. Au XVIIIe siècle, ils font société et finissent par s'ingérer les uns chez les autres : Diderot n'a-t-il pas certains partis pris littéraires, quand il juge des tableaux ou des ballets?

En conséquence, les beaux-arts et la poésie soutiennent des querelles communes et souvent mettent aux prises les mêmes champions.

Au fond de cette longue guerre qui se prolonge durant tout le XVIIIe siècle, soit entre les lullistes et les ramistes, soit entre les bouffonnistes et leurs adversaires, soutenus, les uns par Rousseau, chose étrange, les autres par Grimm, Diderot, d'Holbach, Cazotte, Fréron; soit entre les piccinistes et les gluckistes, assistés, les uns par Marmontel, La Harpe, Ginguené, d'Alembert, les autres par Rousseau, l'abbé Arnauld, Suard et Grimm; au fond des

discussions qui s'engagent dès le xviie siècle à l'Académie des beaux-arts entre ceux qui prétendent qu'il faut « charger les contours » pour « y donner le grand goût », et ceux qui estiment nécessaire « l'imitation exacte du naturel en toutes choses », on retrouve toujours un même débat, comme au fond de la querelle des anciens et des modernes : il s'agit de savoir s'il faut copier la nature ou la transformer.

Chaque temps a sa tactique. Les controversistes du xvie et du xviie siècle aiment les grandes manœuvres et les batailles rangées : au xviiie siècle, les combats manquent d'ensemble. Ce sont les épisodes d'une petite guerre de partisans, chacun s'escrimant comme il lui plaît, tantôt contre les unités, tantôt contre la rime, tantôt contre les invraisemblances de l'intrigue. Voltaire n'a que des velléités d'audace, Fontenelle, circonspect comme toujours, se réserve ; Diderot s'aventure, puis revient tout assagi. Seul Sébastien Mercier se rue sans broncher.

Mais on voit bien que tous ces hommes ont les mêmes griefs et qu'ils sont les éclaireurs d'un ennemi qui plus tard fera campagne ouvertement contre l'idéalisme.

IV

Ils n'ont pas laissé un manifeste commun ; ils n'ont pas eu leur Du Bellay : ils ne pouvaient l'avoir, pour ceci que leurs doctrines ne se sont développées que par un progrès long et souvent peu sensible, en raison de contradictions, de repentirs, de retours très naturels en un temps où l'esprit critique eut plus de souplesse que

de force, et s'engagea à l'aventure dans mille sentiers nouvellement ouverts.

Mais en rapprochant leurs divers écrits, en essayant d'en retenir l'essentiel, on est en possession du plan général de leurs opérations; l'on se trouve avoir formulé la déclaration de guerre qu'ils ont oublié de faire et dont les termes, en ce qui regarde les sujets, pourraient être, sans trop d'infidélité, ceux-ci :

— L'art, auraient-ils dit, s'est égaré parce qu'il s'est éloigné de la nature : qu'il y revienne. Il a le devoir de n'imiter qu'elle, mais la liberté de l'imiter tout entière. Il faut donc tout d'abord quitter le fictif pour le réel et renoncer aux sujets de pure fantaisie : nous entendons par là aussi bien ceux qu'on va chercher dans le passé que ceux dont notre imagination seule fait les frais. Que peut être, par exemple, le tableau de la bataille d'Arbelles? Une composition imaginée à plaisir. Que peut être une épopée moderne où l'on voit reparaître « les dieux de la Fable, les oracles, les héros invulnérables, les sortilèges, les métamorphoses, les aventures romanesques [1] », une tragédie avec ses mille invraisemblances, « ces conspirations qui sont pareilles à des complots d'écoliers, ces princesses amoureuses et non mariées, des ombres, des sacrifices, des coups de tonnerre, des apparitions subites, de plats tyrans poignardés lorsqu'ils ne se tiennent par sur leurs gardes ? » Tout ce merveilleux ne peut nous séduire, il est suranné. Les sujets anciens sont déplacés chez nous, car nous avons un tout autre esprit que les Grecs et les Romains et nous ne saurions les comprendre « avec leurs songes et leurs oracles et leurs serments et leur fanatisme ». Nous ne pouvons que tomber dans l'arbitraire et dans l'illogique : « Nous

1. Voltaire, *Siècle de Louis XIV*, chap. XXXII.

avons gâté ces sujets antiques en y mêlant des convenances modernes ; nous avons formé des débris de leurs théâtres un genre factice, faux, bizarre, que le petit nombre a admiré et auquel la multitude n'a jamais rien su comprendre [1] ».

L'auteur d'*Adélaïde Duguesclin* a donc eu raison, quand il a fait émigrer la tragédie des anciens chez les modernes, des étrangers dans la nation française : *Tancrède, Adélaïde, Zaïre*, sont d'heureux essais, qui font de lui le continuateur de l'auteur du *Cid* et de *Polyeucte*. Il serait assez prudent de prendre exemple sur lui, car c'est déjà beaucoup d'écrire « pour la nation, pour la multitude des hommes sensibles qui peuvent ignorer l'histoire grecque ou mythologique comme le Japon, et qui n'en sont pas moins propres à sentir et à connaître les beautés du génie, quand il daignera adopter le langage, les costumes et l'air national. »

Toutefois, ne peut-on encore être plus hardi ? Est-il nécessaire de remonter dans le passé, même national, de chercher dans les ténèbres de l'histoire des faits qu'on dénature ? Si l'on s'en va si loin, c'est pour se mettre plus à l'aise et se délivrer de tout contrôle. Encore si l'on se piquait de fidélité, si l'on rendait mieux le costume et le caractère des nations ! Mais les écrivains et les artistes négligent ce soin : « tels des peintres du xve siècle entourent Jésus et sa mère de moines de toutes couleurs et de soldats portant de longues arquebuses. »

Au reste, ces peintures, fussent-elles plus exactes, n'auront jamais pour le peuple qu'un intérêt de curiosité : elles ne l'émeuvent pas. En conséquence, pourquoi chercher des sujets en dehors de la vie commune, « tandis qu'on a sous les yeux tant de faits instructifs ? » Que fera

1. S. Mercier, *Essai*, p. 49, 21, 22.

donc le vrai poète, le vrai romancier, le peintre? « Il embrassera d'un coup d'œil ses chers contemporains et trouvera des leçons plus utiles à leur donner dans le tableau des mœurs actuelles. » C'est là la vraie source de l'inspiration. Sans fouiller l'histoire, sans se mettre l'imagination à la torture, on aurait dans les procès de chaque jour une assez ample matière. « J'ai lu une fois dans ma vie, dit l'auteur de l'*Essai sur la poésie dramatique*, les *Causes célèbres* de Gayot de Pitaval : voilà comment jouent les passions humaines[1] ! »

Ainsi donc, peintres et poètes, au lieu de rêver à ce qui a pu se passer en des palais que vous n'avez jamais vus, qui peut-être n'ont jamais existé, vous ferez mieux de regarder votre siècle et de vous appliquer à le bien connaître. Rodez autour des confessionnaux, sur les places publiques, dans les églises, pour y voir des attitudes sans contrainte et sans apprêt. Passez, au besoin, par les toits et par les mansardes, comme le Diable boiteux, ou, ce qui est plus facile, par l'escalier de service, comme Gil Blas. Ne craignez pas de compromettre votre réputation d'esprit en frayant avec la bourgeoisie. « Après une journée de travail, fuyez ces soupers brillants, où l'on ne retrouve que l'esprit du jour, ou plutôt l'esprit du lieu : allez souper amicalement chez l'honnête bourgeois dont la fille innocente et modeste sourira à votre arrivée[2]. »

Cette observation patiente ne saurait manquer d'être fructueuse. S'il n'y a, comme on le prétend, qu'une douzaine de caractères originaux dans la nature, et qui sont épuisés, quelle variété de types cependant, pour peu qu'on descende du général au particulier,

1. S. Mercier, *Essai*, p. 23, 155, 112, 16, 154, note *a*.
2. *Ibid.*, p. 83.

et que l'on considère dans la bourgeoisie les conditions : ne peut-on mettre sur la scène du théâtre, du roman, l'homme de lettres, le commerçant, le juge, l'avocat, le politique, le citoyen, le magistrat, le financier, le grand seigneur? On l'a déjà fait : soit, mais on effaçait la condition devant le caractère : qu'on subordonne le caractère à la condition ; on montrait un financier, qu'on montre le financier.

Mais, dira-t-on, la profession n'est qu'un costume : c'est un costume peut-être, mais qu'on ôte malaisément, qui finit par s'attacher à l'homme, par l'étreindre, par le façonner de nouveau et le mouler en quelque sorte. On ne peut impunément compter des écus, grossoyer des actes, rendre des arrêts toute une vie durant. On y prend l'habitude de gestes, de paroles, d'attitudes qui donnent une forme caractéristique à l'expression des sentiments les plus généraux. L'homme toujours penché sur le même travail en garde un pli.

L'origine provinciale ou étrangère met aussi sa marque sur les gens. Pourquoi n'iriez-vous pas « à Lyon, à Marseille, à Bordeaux, à Nantes, à la Rochelle, pour y saisir les traits distinctifs des habitants de ces différentes provinces, pour corriger leur ridicule et les éclairer l'un par l'autre sur les bonnes qualités qu'ils possèdent respectivement? » Pourquoi n'iriez-vous pas aussi visiter l'Anglais, l'Espagnol, l'Allemand, le Napolitain, le Vénitien, le Russe, le Chinois ?

Sans pousser si loin vos investigations, tirez parti des ressources que vous offre la constitution de la famille : car la famille, par ce seul fait qu'elle est de tous les groupes le plus naturel, met dans l'harmonie la plus douce ou dans le conflit le plus aigu des sentiments qui se rapportent tous à l'affection, au dévouement, à la reconnaissance et au respect. C'est ce qui les fait paraître

uniformes : mais ils se nuancent diversement selon qu'ils sont éprouvés par le père, par la mère ou par les enfants. Ce sont comme mille fils variés et ténus qui vont des uns aux autres et forment un réseau fort autant que délicat. Ce réseau, il faut le manier avec tact, au lieu de le rompre, comme fait la tragédie quand elle dégage un personnage de ses liens naturels. Dans la famille où vous pénétrerez, vous connaîtrez « des mœurs franches, douces, ouvertes, variées » ; là vous verrez « le tableau de la vie civile telle que Richardson et Fielding l'ont observée ».

Mais ne serait-ce pas tomber dans la faute qu'on reproche à la tragédie que de se borner à considérer la classe bourgeoise ?

D'abord, tout en gardant ses préférences pour les honnêtes gens qui la composent, ne peut-on saisir et appréhender ceux qui errent autour d'eux pour les exploiter, l'entremetteuse, la marchande à la mode, la femme d'intrigues, l'homme à bonnes fortunes ?

Sans sortir de la société des honnêtes gens, n'avez-vous pas le devoir de prêter un peu plus d'attention aux petits et aux humbles, à ceux qui vivent dans la famille, aux parents pauvres, aux gouvernantes, aux domestiques, qui sont des hommes ? Quoi, aux domestiques ? Assurément : « nous ne croyons pas que le mensonge et la bassesse soient nécessairement attachés à la condition domestique ! » Pourquoi dédaigneriez-vous les paysans et leurs mœurs rustiques ? Leur langage est bas, mais il est naïf, et l'on y sent l'accent de la nature.

A plus forte raison vous laisseriez-vous attirer par les artisans. Que de choses curieuses à apprendre ! « Combien la navette, le marteau, la balance, l'équerre, le quart de cercle, le ciseau, mettent de diversité dans cet intérêt, qui au premier coup d'œil semble uniforme. »

Le siècle est curieux de connaître les métiers. Le premier dictionnaire de l'Académie en avait dédaigné les termes techniques ; mais Thomas Corneille les a recueillis, l'*Encyclopédie* les explique. Pourquoi l'art n'aurait-il pas la même curiosité ? « Quoi, on lira avec ravissement la description technique des métiers, et l'homme qui spécule, qui conduit, qui invente ces machines ingénieuses ne serait pas intéressant ? » Après tout, les ouvriers valent les princes et ils dépensent plus de génie pour conquérir l'existence qu'il n'en faut pour en jouir librement : « Cette diversité prodigieuse d'industrie, de vues, de raisonnements, nous paraîtra cent fois plus piquante que les fadaises de ces marquis que l'on nous donne comme les seuls hommes qui aient une existence et qui, malgré leur bavardage, n'ont pas la centième partie de l'esprit que possède cet honnête artisan[1] ! »

La musique elle-même n'a-t-elle pas à se reprocher d'avoir sacrifié la simplicité à l'emphase et aux ornements factices, l'émotion sincère et profonde au charme tout extérieur d'un vain son, la logique et la nature aux fantaisies d'un chanteur exigeant, bref, le livret à la musique et, comme on l'a pu dire sans paradoxe, la musique à la voix du chanteur ? « Si celui-ci s'assujettissait à n'imiter que l'accent inarticulé de la passion dans les airs de sentiment, ou que les principaux phénomènes de la nature dans les airs qui font tableau et que le poète sût que son couplet doit être la péroraison de la scène, la réforme serait bien avancée[2]. »

Telle aurait pu être la déclaration de principes de ceux que l'on commence à appeler les ancêtres des réalistes contemporains.

1. S. Mercier, *Essai*, p. 110, 111, 84, 125, 108, 109.
2. Diderot, *Entretiens sur le Fils naturel*, édit. Belin, t. VI, p. 410.

V

Ils ont eu un bonheur assez rare, celui de pouvoir appuyer leurs doctrines d'exemples qui n'étaient pas sans valeur et que leur fournissaient leur siècle et même, avec moins d'abondance il est vrai, le siècle précédent.

Quand Sedaine fit son *Maillard*, Voltaire s'indigna qu'il mît au nombre des personnages « des bouchers et des rôtisseurs [1] ». C'était une protestation un peu attardée de la tragédie contre l'intrusion des gens du peuple dans la littérature. La comédie, moins grande princesse, les avait depuis longtemps employés : avant Dancourt, qui fait jargonner sur le théâtre des gens de la campagne ; avant Molière, qui les admet dans son *Don Juan*, Cyrano de Bergerac, dans son *Pédant joué*, avait fait parler un paysan en paysan, sous le nom de Mathieu Gareau[2]. Ce sont aussi de vrais paysans que nous montre un des rares tableaux des Le Nain que le Louvre possède, des paysans qui reçoivent leurs pareils, des pauvres ; qui réconfortent d'un verre de vin et d'un morceau de pain noir de plus indigents qu'eux, deux infortunés qui passaient et qu'ils ont fait asseoir : l'un boit déjà avec recueillement ; l'autre ne voit pas le verre qu'on lui tend, parce qu'il regarde vaguement devant lui, les coudes sur les genoux, le corps lassé de la marche qu'il vient de faire, de celle qu'il va entreprendre, pour aller où ? Le fermier et sa femme s'apitoient avec une bonhomie compatissante sur une misère qui sera peut-être un jour la leur. Car, sur le grand chemin,

1. *Lettre au marquis de Thibouville*, 19 novembre 1775.
2. L'an 1654. *Cf.* Fr. Parfaict, *Hist. du théâtre français*, VIII, 26.

devant la porte, ils voient tous les jours le défilé des *Gueux* errants de Callot, hier laboureurs, aujourd'hui mendiants.

Marivaux, Restif, vont chercher à la campagne leurs héros de roman. Seulement, c'est pour les amener à la ville.

Ce goût de la ville et des tableaux qu'elle présente, les auteurs du xvii⁰ siècle l'ont eu. Corneille l'a laissé percer dans la *Galerie du Palais* et la *Place Royale*, Boileau dans ses *Satires*. Sorel aime à conter des aventures de carrefour, celles des tire-laines, des tire-soies, des coupe-jarrets ; il connaît tous les baladins de la foire et s'est arrêté devant Carmeline, l'arracheur de dents du Pont-Neuf, celui qui se tient devant le cheval de bronze. Furetière éclabousse son marquis de la boue des rues, et cette boue, en laquelle les marquis de Molière craignent si fort d'imprimer leurs souliers, fait dans le salon de Lucrèce les frais de la conversation, ni plus ni moins que les petits vers, ou bien la pluie et le beau temps. Marivaux a touché de son pinceau léger ce que Mercier a peint à la brosse dans le *Tableau de Paris*. Il a laissé l'esquisse du « badaud » parisien : « Quand il accourt, ce n'est pas pour s'amuser de ce qui se passe, ni comme qui dirait pour s'en réjouir ; non, il n'a pas cette maligne espièglerie-là ; il ne va pas rire, car il pleurera peut-être et ce sera tant mieux pour lui ; il va voir, il va ouvrir des yeux stupidement avides ; il va jouir bien sérieusement de ce qu'il verra[1]. » Badauds, beaucoup de gens d'esprit l'ont été, surtout ceux qui, parmi les artistes et les gens de lettres, veulent prendre pour modèle la réalité. Il le fut ce Gabriel de Saint-Aubin

1. *La vie de Marianne*, II⁰ partie. *Cf.* S. Mercier : « Le Parisien est un mouton qui suit la foule et va broutant le pré où on le conduit. » (*Essai*, p. 338.)

qui, monté sur une borne, saisissait, « croquait » au passage une grimace, un geste, un profil, une silhouette populaire. Ils le furent aussi, ce Furetière et ce Dancourt, qui avaient assez d'esprit, certes ; ce Marivaux, qui en eut trop. Ils écoutent des laquais qui se gourment avec des gens du peuple, des cochers qui injurient ceux qui les paient mal. « Le grand laquais, dit Furetière, jeta un gros pavé qu'il trouva dans sa main à l'un de ces meuniers avec une telle force que cela eût été capable de rompre les reins de tout autre ; mais ce rustre, hochant la tête et le regardant par-dessus l'épaule, lui dit avec un ris badin : « Ha oui ! je t'engeolle ! » Et, piquant la croupe de sa monture avec le bout de la poignée de son fouet, il se vit bientôt hors de la portée des pavés[1]. » Et Dancourt se garde de fermer l'oreille aux propos d'un cocher ivre qui lui en apprend plus long que bien des philosophes.

Quant à Marivaux, son cocher est célèbre ; il lui a même attiré plus d'une épigramme de son temps et plus d'une louange du nôtre. On sait comme il répond à la lingère, Mme Dutour, qui débat un prix avec lui : « Eh bien, qu'est-ce que me vient conter cette chiffonnière ? Gare ! prenez garde à elle, elle a son fichu des dimanches. Ne semble-t-il pas qu'il faille tant de cérémonie pour parler à madame ? On parle bien à Perrette ! Eh ! palsambleu ! payez-moi. Quand vous seriez encore quatre fois plus bourgeoise que vous n'êtes, qu'est-ce que cela me fait ? Faut-il pas que mes chevaux vivent ? Avec quoi dîneriez-vous, vous qui parlez, si on ne vous payait pas votre toile ? Auriez-vous la face si large ? Fi que cela est vilain d'être crasseuse[2]. »

1. *Roman bourgeois*, édit. Tulou, p. 60.
2. *La vie de Marianne*, IIe partie.

Cette madame Dutour qui subit ces invectives et qui d'ailleurs y riposte avec la violence d'une commère peu timide et habituée aux bavardages de boutique, représente, surtout quand elle est flanquée de Toinon, sa demoiselle de comptoir, une certaine classe qui est intermédiaire entre le peuple et la bourgeoisie, celle des petits marchands et des artisans.

L'on a dit à bon droit que madame d'Alain, cette femme de procureur « avenante, un peu commère par le bavardage, mais commère d'un bon esprit, qui vous prenait d'abord en amitié, qui vous ouvrait son cœur, vous contait ses affaires, vous demandait les vôtres et puis revenait aux siennes, et puis à vous », était d'une classe un peu supérieure, de la petite bourgeoisie[1]. Nous ajouterons que le *Roman bourgeois* n'est guère que la peinture de cette classe. On pourrait disputer à Henri Monnier la gloire d'avoir donné le premier calque de la sottise bourgeoise, quand on a pris, comme Furetière, la peine de dessiner trait à trait les Javotte, les Jean Bedout, les Vollichon et tant d'autres. Jean Bedout, emprunté et honteux au point de tourner « ses glands ou ses boutons » et de se « gratter » où il ne lui démange pas, court d'esprit et de conversation, ne connaissant que les lois, amateur de bric à brac, de vieilles armures, de livres gothiques, de cages d'oiseaux, par-dessus tout ménager de son bien, comme feu son père, le marchand bonnetier, tient la balance égale entre son amour et son économie. Il écrit à Javotte sur de beau papier doré, mais, ayant laissé échapper la poire qu'il pelait pour elle, il la ramasse avec une fourchette, « souffle dessus », la « ratisse » un peu, puis la lui offre derechef.

Javotte est un chef-d'œuvre d'éducation bourgeoise

1 . *Cf.* Larroumet, *Marivaux*, p. 367-370.

mal entendue. Elle ne renonce à sa naïveté niaise de bonne fillette dressée aux soins domestiques, que pour une malice perverse qui lui fait cacher des romans dans sa paillasse et recevoir des galants dans le parloir de son couvent.

La mère de Lucrèce, « qui était une bonne ménagère, car elle eût crié deux jours si elle eût vu que quelque bout de chandelle n'eût pas été mis à profit, ou si on eût jeté une allumette avant que d'avoir servi par les deux bouts », accable d'injures le pauvre Nicodème, l'amoureux éconduit qui lui a cassé une porcelaine, et « se met en état de le chasser avec le manche du balai ».

Les époux Vollichon s'appellent l'un et l'autre « mouton » et « moutonne »; ils racontent toutes les gentillesses de leurs enfants, et « qu'ils savent déjà huit ou dix mots », leur promettent « du bonbon » et courent après eux en faisant le tour de la table à cheval sur un bâton qu'ils appellent un « dada ». Et l'on sent autour d'eux tout un petit monde de gens étroits : bourgeois qui ne savent que calculer au mieux de leurs intérêts ou s'hébéter l'esprit sur le calembour, tout fiers d'être en fonds de grosses plaisanteries comme de bons écus; bourgeoises qui, sacrifiant l'être au paraître, font le soir de grandes toilettes, mais le matin « vont au marché avec une écharpe et des souliers de vache retournée », et, entêtées de vanités misérables, se piquent, parce que « la trésorière n'est pas venue les voir à leur dernière couche » et ne leur a pas envoyé du cousin quand elle a fait le pain bénit [1].

Ces gens ont des travers plus encore que des vices. Il en va tout au contraire pour beaucoup de personnages

1. Furetière, *Roman comique*, p. 92, 101, 99, 30, 81, 113, 187, 48, 106.

de Dancourt qui exercent des métiers peu avouables. Mais leurs vices sont réels aussi, parce qu'ils ne dépassent pas les forces d'une âme commune. Jeannot, qui dans les *Bourgeoises à la mode* se fait appeler M. le chevalier, rougit de reconnaître devant le monde sa mère, M^me Amelin, marchande à la toilette. La pauvre femme gémit de ce dédain et ne peut s'empêcher d'applaudir aux habiletés qui mèneront peut-être son fils à quelque beau mariage. Elle doit à son commerce, qui ne subsiste que par les vanités humaines et les intrigues, un je ne sais quoi de léger, une frivole inconsistance, une dépravation qui s'ignore : toute jolie fourberie la séduit ; un titre, même usurpé, lui impose, comme une belle dentelle ne lui plaît pas moins pour être de contrebande ; en elle les rigueurs de la mère sont tempérées par la facilité de l'entremetteuse[1].

Le théâtre de Dancourt, celui de Le Sage, ainsi que ses romans, abondent en aventuriers bourgeois, financiers tarés, intrigants de toute sorte dont nous ne parlerons pas, parce qu'on les connaît trop pour les avoir revus cent fois exposés au bon jour.

Quant à ce qu'on appelle aujourd'hui la « bohème » des artistes et des gens de lettres, Sorel, Furetière, Scarron, pour notre instruction, lui accordent l'hospitalité en de longs chapitres, et son histoire se pourrait suivre au xviiie siècle, où elle nous offrirait plus d'une figure originale, comme celle du neveu de Rameau.

Mais nous aimons mieux nous laisser introduire par Marivaux et par Chardin dans un meilleur monde, celui de la bourgeoisie élevée, d'esprit sage et de goûts distingués. Parmi bien des visages aimables, c'est la Mère

1. *Cf.* Lemaître, *Dancourt*, p. 172-175, et feuilleton du *Journal des Débats*, 30 août 1886.

confidente et sa fille qui nous attirent. La mère confidente, quel joli sujet, quel fin écheveau de fil de soie à dévider pour ce romancier poète aux doigts si déliés, bons pour tisser des toiles d'araignées, comme disait l'abbé Desfontaines, qui ne pensait pas faire à Marivaux un compliment. Quelle jolie étude de sentiments délicats et discrets entre tous : une mère qui voit sa fille souffrir et dissimuler sa peine par pudeur virginale, mais qui respecte trop le mystère de sa jeune âme pour tenter de le pénétrer, qui ne peut s'empêcher cependant d'appeler de tous ses vœux maternels l'heure de la confidence ; une fille pleine pour sa mère d'affection et de révérence, qui voudrait lui dire un secret trop lourd, mais qui n'ose et qui gémit de ne pouvoir oser ; qui ne peut le laisser échapper et cependant ne veut pas le retenir, peut-être parce que sa mère, toute bonne et toute vertueuse, n'a pas le charme communicatif qui fait épancher le cœur.

Comment, en parlant de la *Mère confidente*, ne pas songer à la *Mère laborieuse* de Chardin[1] ? Il a peint des natures mortes, une *Raie* très admirée ; il a peint, comme les Hollandais, des écureuses, des pourvoyeuses ; mais il a pénétré aussi dans l'intérieur bourgeois pour nous en laisser l'image exacte, saine, et, dirons-nous volontiers, édifiante. Sa *Mère laborieuse* est assise devant son dévidoir, le meuble le plus apparent et le plus coquet de la chambre, avec son pied orné d'une galerie ouvragée. Le dévidoir est arrêté, le fil est retombé sur le tablier de la mère de famille et ses ciseaux pendent, inutiles. Mais elle n'a fait que changer de travail. Car une fillette est debout devant elle, les yeux baissés, faisant une petite moue qui n'a rien cependant de maussade, l'air gen-

1. Louvre, n° 98. *Cf.* le *Benedicite*, ibid., 99.

timent boudeur d'une écolière qui ne sait pas bien sa leçon. Sa mère a pris de ses mains la broderie qu'elle lui avait confiée et elle a le doigt posé sur la soutache inachevée. Soit embarras de montrer la faute avec assez d'exactitude, soit embarras de gronder, elle lève les yeux et songe. Elle n'a de beau que sa belle gravité tranquille, celle de la vie bourgeoise et douce, celle des heures silencieusement passées dans cet intérieur domestique, devant l'écran de la cheminée, derrière le paravent qui resserre l'intimité, à côté du carlin à demi sommeillant, du coffret à pelote hérissée d'épingles, près de tous ces menus objets, aimés parce qu'ils sont les témoins journaliers de la vie de famille.

Greuze, nous le savons, n'a pas toujours été le peintre de la réalité. Cependant ne le fut-il pas dans le *Retour sur soi-même?* On se rappelle la solitude de cette vieille femme dont le pinceau a marqué toutes les rides : elle est assise devant sa fenêtre, lisant dans un gros livre ; la mansarde est pauvre, rien ne cache la saillie des poutres, ni la nudité des murs. Une étagère, quelques fioles et dames-Jeannes, un réchaud, une chaufferette sous les pieds de la liseuse, c'est tout le meuble. Que lit-elle? Pourquoi lit-elle? Son livre, c'est celui de sa vie qu'elle s'est prise à feuilleter ; le pâle rayon de soleil qui vient trancher sur l'obscurité de la mansarde, c'est le rayon du passé.

C'est aussi, dira-t-on, le rayon de l'idéalisme. Pourquoi faire honneur de ces peintures au réalisme ou à l'art qui le prépare? Elles sont d'une délicatesse morale que le réalisme ne comporte pas.

Cette objection n'est pas pour nous imprévue. Nous l'avons soulevée nous-même en commençant ce travail. Et de fait, si le réalisme se borne à peindre la réalité extérieure et basse, ce qu'il fait le plus souvent, en effet,

dans la pratique, Chardin n'est point un réaliste, ni tant d'autres. Les réalistes ne sont plus que ce petit nombre d'écrivains vicieux qu'on ne lit qu'en cachette et qui s'appellent, au XVIIIe siècle, Crébillon, Laclos, Restif. Nous aimons mieux accorder au réalisme tout ce qu'il réclame dans ses théories, pour nous donner le droit d'être plus exigeant, quand le moment en sera venu, à l'égard de ses œuvres.

VI

Ainsi rapproché du réel par la nature des sujets qu'il choisit, il essaie de s'y conformer aussi par la manière dont il les traite.

Il n'est pas besoin d'avoir une grande expérience de la vie humaine pour constater entre les divers sentiments de l'âme, entre l'âme et le corps, entre une personne et le groupe dont elle fait partie, entre ce groupe et la foule, entre les hommes et la réalité matérielle une connexion étroite et des influences réciproques.

L'art classique français, comme tout art idéaliste, en use librement avec ces rapports et ne les laisse subsister que s'ils l'aident à aller à sa fin.

Dans la réalité, les faits matériels se jettent à la traverse des actions : — Il les écarte.

Les actions s'y exercent innombrables en tout sens : — Il en dégage une.

Les hommes y sont trop souvent les esclaves des faits et des actions : — Il leur donne l'empire sur ce qui les entoure.

Plus libres déjà, ils ont encore à subir les tyrannies du corps : — Il oublie le corps et ne met en présence que de purs esprits pour ainsi dire.

Mais si la foule s'agite autour de ces personnages, elle les cache et les confond : — Il chasse la foule et les dresse au premier plan.

Mais ils sont plusieurs qui se disputent l'intérêt et dispersent l'attention : — Il en prend deux, trois au plus, pour en faire des protagonistes.

Mais s'ils dominent les autres, il faut qu'ils se dominent eux-mêmes, ou s'ils ne le peuvent, qu'ils voient clair dans le conflit de leurs sentiments : — Il ne leur donne qu'un nombre restreint de travers, de vices, de vertus, de passions.

Par le costume, par l'attitude, le geste, et, s'il y a lieu, le langage, il achève de les distinguer du commun.

Une analyse poussée aussi loin donne lieu à des séparations, à des restrictions, à des éliminations, à des groupements et à des ordonnances, en un mot à des règles. De là le nombre croissant des règles dans l'art classique; de là l'observation de plus en plus stricte des unités de temps, de lieu, d'action et de ton.

De là aussi des prescriptions arbitraires que l'esprit critique du xviiie siècle attaque d'abord, pour s'en prendre bientôt aux règles légitimes.

Cette fois encore les efforts des novateurs se dispersent; mais leurs griefs sont les mêmes.

L'art leur paraît avoir fait fausse route en s'engageant dans la voie de l'analyse qui l'éloigne de la nature. Ils lui font redescendre un à un tous les degrés qui l'avaient élevé jusqu'à la plus haute abstraction et ils le ramènent ainsi à la réalité concrète.

Mais d'abord ils abrègent le code classique, qui n'est bon, suivant eux, qu'à mettre l'esprit à la géhenne. Tandis que

les disciples des classiques font cas avant tout des recettes littéraires et artistiques, des ornements convenus, des procédés mécaniques dont l'abus réduit le génie à n'être qu'un degré supérieur du talent, les novateurs opposent au talent le génie naturel et préfèrent l'instinct à la pratique. Dans ses Salons, Diderot affecte de priser beaucoup la « technique ». Mais, ailleurs, il lui arrive sans cesse de sacrifier les arrangements de l'art aux improvisations que suggère la nature; il vise à la négligence dans ses ouvrages dramatiques, et bientôt Mercier réhabilite la faute : « Vous pouvez faire des fautes, dit-il, et malheur à celui qui n'en fait pas! mais elles tiendront à des beautés originales. » C'est le commentaire peu autorisé du classique : *Felix culpa*. Son cri de guerre nous est connu : « Tombez, tombez, murailles qui séparez les genres! Que le poète porte une vue libre dans une vaste campagne et ne sente plus son génie resserré dans ces cloisons où l'art est circonscrit et atténué[1]. »

L'art classique n'admettait guère le mélange du comique et du tragique. Cependant un esprit sans prévention reconnaîtra qu'il y a dans *Polyeucte* par exemple et dans *Nicomède* des rôles qui ne seraient pas déplacés dans une comédie, celui de la confidente Stratonice, celui de Félix, celui de Prusias. Il est des instants où des comédies comme *Tartuffe*, l'*Avare*, *Don Juan* touchent de bien près à la tragédie, sinon par la condition des personnages qui y paraissent, au moins par la nature de l'émotion qu'on y éprouve : la pièce du *Misanthrope*, sans être la tragédie bourgeoise qu'on en veut faire, n'est point précisément gaie. La comédie ne rit pas toujours. La remarque est vieille; Horace l'avait déjà faite.

1. S. Mercier, *Essai*, p. 325, 105, note a.

Fontenelle la fit à son tour, et, pour appuyer le système qu'il en tira, il composa des pièces qu'il n'eut pas le courage de faire représenter[1], et qu'il se borna à publier, avec une préface ingénieuse.

Il comparait les nuances du sentiment avec celles de la lumière que le prisme décompose, — la comparaison était neuve alors, — et cherchait à en fixer la gradation naturelle.

Ainsi fut dressée par ses soins, puis par ceux de Diderot, une véritable échelle allant du rire aux larmes et ayant pour degrés le terrible, le grand, le pitoyable, le tendre, le plaisant, le ridicule.

Cette échelle étant établie, si l'on eût voulu heurter de front les partisans de la tragédie qui se refusaient à admettre le mélange de deux sentiments, même voisins, on eût pu assembler les contraires, le terrible et le ridicule. Mais les critiques du XVIIIe siècle se souviennent trop de leur éducation pour perdre le souci des sages tempéraments. S. Mercier lui-même, le révolutionnaire, a des scrupules. Laissant donc à d'autres la gloire de rapprocher le sublime du grotesque, il déclare que cette alliance ne peut donner naissance qu'à un genre faux, « parce qu'on y confond deux genres éloignés et séparés par une barrière naturelle. On n'y passe point par des nuances imperceptibles; on tombe à chaque pas dans les contrastes, et l'unité disparaît ». Il lui déplaît qu'on « y saute alternativement d'un genre à l'autre », et il condamne encore plus formellement le futur drame romantique par les paroles qui suivent : « Portez les choses à l'excès, rapprochez deux genres fort éloignés, tels que la tragédie et le burlesque, et vous verrez alter-

1. *Macate*, 1722; *le Tyran*, 1724; *Abdalonyme*, 1725; *le Testament*, 1731; *Henriette*, 1740; *Lysianasse*, 1741; édit. Bastien, t. IV.

nativement un grave sénateur jouer aux pieds d'une courtisane le rôle du débauché le plus vil; et des factieux méditer la ruine d'une république. » Loin donc « ce composé bizarre qui admettrait des plaisanteries voisines du pathétique, et qui ne ferait naître les larmes que pour les essuyer [1] ».

Au XVIIIe siècle, on aime mieux unir deux nuances assorties et prises dans les régions moyennes du sentiment, à égale distance des termes extrêmes. C'était le goût de Fontenelle. « Notre comédie, placée au milieu du dramatique, y prendra justement tout ce qu'il y a de plus touchant et de plus agréable dans le sérieux et tout ce qu'il y a de plus piquant et de plus fin dans le plaisant [2]. »

Ce fut le genre mixte, ce que Lessing appelle le drame comico-tragique. Il plut à Voltaire.

Mais ce genre mixte n'était pas le seul possible. Du moment que le poète avait à sa disposition toutes les cordes du sentiment, si l'on peut parler encore ainsi, il était libre de n'en toucher qu'une, c'est-à-dire, pour parler sans figure, de s'en tenir, par exemple, au pitoyable, comme Crébillon s'en était tenu au terrible, et d'y appuyer uniquement. Ainsi naissait la comédie sérieuse, un peu calomniée par ceux qui l'appelèrent la comédie larmoyante. Les œuvres de La Chaussée n'eurent pas le pouvoir de consacrer définitivement son existence; celles de Diderot l'eurent moins encore; l'*Eugénie* de Beaumarchais la compromit; le *Déserteur* et la *Brouette du vinaigrier* de S. Mercier ne lui donnèrent que l'appoint d'une vogue éphémère; mais le principe était posé.

1. S. Mercier, *Essai*, p. 141. — On voit par là qu'il faut mettre S. Mercier parmi les ancêtres, non du romantisme, mais du réalisme.

2. Fontenelle, *Macate*, 1722, etc., t IV, p. 13, sqq.

Toutefois ce n'était pas la peine de faire une révolution contre le système trop étroit de la tragédie pour n'employer comme elle qu'un seul ressort.

Diderot s'en aperçut, il annonça l'intention de n'en négliger aucun. « J'ai essayé de donner, dans le *Fils naturel*, l'idée d'un drame qui fût entre la comédie et la tragédie.

« Le *Père de famille* est entre le genre sérieux du *Fils naturel* et la comédie.

« Je ne désespère pas de composer un drame qui se place entre le genre sérieux et la tragédie [1]. »

Mais, se dit enfin Mercier, pourquoi ces distinctions, ces catégories? On parle du clavier des sentiments : pourquoi ne frapper qu'une ou deux touches, quand on en a tant sous les doigts? En d'autres termes, pourquoi ne pas représenter dans toute sa complexité ce mélange de sentiments qui donne tant de variété à la vie réelle? « Il n'y a qu'un farceur qui ne voie pas que le rire et le pleurer, ces deux émotions de l'âme, ont dans le fond la même origine, qu'elles se touchent, qu'elles se fondent ensemble, qu'elles ne sont ni un signe absolu de joie, ni un signe absolu de tristesse. » « Poètes, dit-il ailleurs, qu'avez-vous fait? Vous avez oublié que les caractères des hommes sont mixtes, qu'un ridicule ne va jamais seul, qu'un vice ordinairement est étayé par d'autres vices, que vouloir détacher un défaut de ceux qui l'environnent et l'avoisinent, c'est peindre sans observer la dégradation des ombres et des couleurs. » L'âme de l'homme est ce qu'il y a de plus complexe et de plus mystérieux au monde. Quand on s'y penche, on y voit des vagues, des ondoiements, des abîmes à donner le

1. Diderot, *Entretiens sur le Fils naturel*. — *Cf.* Lanson, *La Chaussée*; Schérer, *Diderot*; de Lescure, Trolliet, *Éloge de Beaumarchais*, cour. par l'Acad. fr.; Lintilhac, *Beaumarchais*.

vertige. Mercier le remarque : « L'homme ne repose point dans le même état : toutes les passions soulèvent à la fois l'océan de son âme. » Et il ajoute : « Que de combinaisons neuves résultent de ce choc intestin [1] ! » Combinaisons dont le peintre, le musicien, le romancier peuvent tirer parti, comme le poète dramatique. C'est de ce dernier que l'on s'occupe surtout. Mais tous les artistes et les hommes de lettres dépendent un peu de son sort au XVIII^e siècle. Car alors, à l'occasion des discussions les plus particulières et même les plus techniques, on agite presque toujours des questions d'esthétique générale.

Voilà comment l'art reconquiert la liberté de mélanger à sa guise les sentiments entre eux, et avec les sentiments les mœurs, les travers et les vices.

Dans cette âme où régnait sur les autres un sentiment privilégié, on verra reparaître la multiplicité, l'égalité au moins relative et la rivalité des sentiments réels.

Cette revendication en entraîne une autre. De même qu'il n'y a plus de sentiment privilégié dans une même âme, de même il n'y aura plus d'âme privilégiée entre toutes, il n'y aura plus ni héros ni confident. Le confident a repris sa dignité, il est animé de ses sentiments propres ; il devient l'antagoniste de son ancien maître, et même parfois l'ennemi des intérêts qu'on lui confiait jadis.

Faut-il donc renoncer, dira-t-on, au personnage dominant ? Il le faut. « La perfection d'une pièce serait qu'on ne pût deviner quel est le caractère principal et qu'ils fussent tellement liés entre eux, qu'on ne pût en séparer un seul sans détruire l'ensemble. »

1. S. Mercier, *Essai*, p. 71, 107.

Aussi l'on ne se contentera plus d'amener deux ou trois personnages au premier plan, en réduisant les autres au rôle de figures inanimées et décoratives : « une figure trop détachée paraîtrait bientôt isolée, ce n'est point une statue sur un piédestal que je demande, c'est un tableau à divers personnages ».

Et ces personnages seront nombreux : « Que le poète m'ouvre la scène du monde, et non le sanctuaire d'un seul homme ». Il faut peindre la confusion même de la vie : « Je veux voir de grandes masses, des goûts opposés, des travers mêlés, tout le résultat de nos mœurs actuelles[1]. » Diderot a le même désir, ainsi qu'on le voit par le regret qu'il exprime dans ses Salons devant un tableau de Machy : « Ce concours, ce tumulte du peuple où il y eut plusieurs citoyens blessés, écrasés, il n'y est pas, mais, à la place, de petits bataillons carrés de marionnettes bien droites, bien tranquilles, bien de file les unes à côté des autres ; la froide symétrie d'une procession à la place du désordre, du mouvement d'une grande cérémonie[2]. »

La scène de l'Opéra, au moment où Gluck vint en France, ressemblait à ce tableau. Les choristes, figurants immobiles, rangés en lignes régulières par ordre d'ancienneté, n'avaient aucune initiative, et se bornaient à accompagner servilement le chant souvent capricieux à l'excès des deux ou trois principaux personnages.

Gluck fit du chœur une foule mobile, vivante, passionnée, agitée de mouvements et de sentiments divers, qui finit même, ainsi que l'orchestre, par intervenir impérieusement dans l'action et par troubler la mélodie

1. S. Mercier, *Essai*, p. 107, 69, 70.
2. Diderot, *Salon de l'année* 1765, n° 85. « Le portail de Sainte-Geneviève le jour que le Roi en posa la première pierre. »

traditionnelle avec l'harmonie tantôt sourde, tantôt éclatante de ses mille voix confuses[1].

Remettre les héros dans la dépendance d'un groupe, d'une foule, ce n'est point encore assez. La nature n'impose-t-elle pas à tout homme une autre servitude, celle du corps? Les personnages de la tragédie n'ont jamais faim, jamais soif. S'ils souffrent, c'est en leur âme. Ils ignorent la maladie; tout au plus parlent-ils de leurs insomnies en parlant de leurs songes. Le nouvel art tend à priver l'âme des franchises que l'idéalisme lui avait accordées: il lui fait subir les fatalités du corps et de la nature extérieure.

Un critique contemporain dit quelque part: « Le roman de Le Sage[2] est un roman où l'on mange, où l'on sait ce que l'on mange, ou même on aime à le savoir. » L'on mange aussi dans le *Roman bourgeois*, assez mal, il est vrai, quand c'est Bedout qui fait les frais de la collation. Ceux qui s'y emploient aux intrigues amoureuses n'en perdent pas pour cela le boire et le manger; ce n'est pas un personnage d'opéra, de tragédie ou de roman idéaliste qui, s'occupant des projets de mariage d'une jeune fille, suspendrait la scène de la confidence en disant: « Nous nous verrons tantôt plus amplement, je n'ai ni bu ni mangé d'aujourd'hui[3] ».

Marivaux nous donne le détail du déjeuner des demoiselles Habert; pour lui, sans doute, manger n'est pas la grande affaire, comme pour un peintre flamand ou hollandais; mais c'est une affaire. C'est une affaire aussi pour Chardin, qui s'évertue, dirait-on, à flatter non seulement les yeux, mais encore l'appétit.

Quant à la douleur physique, Diderot plaide pour

1. *Cf.* Desnoiresterres, *Gluck et Piccini*, p. 89 sqq.
2. Brunetière, *Le Sage* (Revue des Deux Mondes, 15 mai 1883).
3. Furetière, *Roman bourgeois*, p. 74.

qu'on la représente, et Lessing se montre une fois de plus son disciple quand il dit dans le *Laocoon* : « C'est une chose remarquable que, parmi le petit nombre de tragédies anciennes qui nous sont parvenues, il s'en trouve deux où les douleurs corporelles ne sont point la moindre partie des malheurs du héros souffrant[1]. » Et il cite Philoctète et Hercule. Diderot ne cite pas ces noms, il les crie : « Philoctète se roulait autrefois à l'entrée de sa caverne. Il y faisait entendre les cris inarticulés de sa douleur. Ces cris formaient un vers peu nombreux, mais les entrailles des spectateurs en étaient déchirées. Avons-nous plus de délicatesse et de génie que les Athéniens ? Ah ! bienséances cruelles, que vous rendez les ouvrages décents et petits ! Je ne me lasserai pas de crier à vos Français : La Vérité ! la Nature ! les Anciens ! Sophocle ! Philoctète ![2] »

Diderot dit encore : « Le poète l'a montré sur la scène couché à l'entrée de sa caverne et couvert de lambeaux déchirés. Il s'y roule, il éprouve une attaque de douleur ; il y crie, il y fait entendre des vers inarticulés. » Et il approuve ces hardiesses. Il fait observer que la douleur physique et la douleur morale ne s'expriment pas en périodes harmonieuses ni en vers mesurés. Un homme en proie à une émotion violente n'use guère que du langage le plus naturel, du cri ou du simple geste. Le vers n'est qu'une convention. Pourquoi les personnages, surtout s'ils sont bourgeois, ne s'exprimeraient-ils pas en prose ? Dès le XVIe siècle ces idées avaient été émises. Pierre Larivey dit : « Si je n'ai voulu... obliger la fran-

1. Lessing, *Laocoon*, trad. Suckau-Crouslé. Préface de M. Mézières. *Cf.* Crouslé, *Lessing et le goût français en Allemagne*.
2. Diderot, *Entretiens*. *Cf.* Caro, *La fin du XVIIIe siècle*, I.

chise de ma liberté de parler à la sévérité de la loi de ces critiques qui veulent que la comédie soit un poème sujet au nombre et mesure des vers, je l'ai fait parce qu'il m'a semblé que le commun peuple, qui est le principal personnage de la scène, ne s'étudie tant à agencer ses paroles qu'à publier son affection qu'il a plutôt dite que pensée [1]. »

Comme Larivey, à qui il ne dédaigna pas de faire quelques emprunts, Molière écrivit des comédies en prose. Mais quelques vers blancs échappés à sa plume nous autorisent à nous demander si, pour mettre ces pièces en vers, ce fut le temps où la volonté qui lui manqua.

Le XVIII siècle se prononça plus catégoriquement sur ce point et l'on ferait un gros volume des écrits qui parurent alors pour attaquer ou pour défendre le vers [2].

On ne pouvait guère toucher à la cadence poétique sans toucher à la cadence musicale; on comparait naturellement les conventions de la tragédie à celles de l'opéra italien; la tyrannie de l'air de bravoure, des duos et de toutes les coupes musicales admises avec celles de la période poétique, de la strophe, de la mesure ou de la rime. Gluck résolut de briser le cadre trop étroit de l'opéra, d'assujettir au sens la cadence musicale et de supprimer toute règle qui gênerait l'expression variée et rigoureuse des caractères, des sentiments et des situations : « Plus on s'attache à chercher la perfection et la vérité, dit-il, plus la précision et l'exactitude deviennent

1. P. Larivey, *Lettre à M. d'Amboise* (*Ancien théâtre français*, édit. Viollet-le-Duc, vol. V, p. 4).

2. *Cf.* S. Mercier : « Notre mètre alexandrin est lourd, pesant, et l'éternelle monotonie qu'il enfante se fait sentir jusque dans Racine et dans Voltaire. » (*Essai*, p. 296.) — « Écoutez un excellent auteur : il met son art par l'impulsion seule de la nature à faire disparaître le grelot de cette rime qui fatiguerait bientôt l'auditeur. » (*Ibid.*, p. 299.)

nécessaires... je n'en veux pas d'autre preuve que mon air d'*Orphée* : *Che farò, senza Euridice*. Faites-y le moindre changement, soit dans le mouvement, soit dans la tournure de l'expression, et cet air deviendra un air de marionnettes.... Car, ajoute-t-il en un langage d'une rigueur toute technique, dans un ouvrage de ce genre, une note plus ou moins soutenue, un renforcement de ton ou de mesure négligé, une appoggiature hors de place, un trille, un passage, une roulade, peuvent détruire l'effet d'une scène tout entière. »

Dans *Iphigénie en Aulide*, les Grecs, retenus au port d'Aulis, chantent toujours la même plainte monotone: « les soldats, dit Gluck, ne doivent proférer que les mêmes mots et toujours avec le même accent. J'aurais pu sans doute faire un plus beau choix musical; et surtout, pour le plaisir de vos oreilles, le varier; mais je n'aurais été que musicien et je serais sorti de la nature que je ne dois jamais abandonner ».

Le chœur des Dieux infernaux dans *Alceste* est conçu suivant le même principe. Corancez ne pouvait comprendre ce qui avait amené M. Gluck à faire prononcer quatre vers sur une même note: Gluck lui répondit: « Pour montrer cette impassibilité qui les caractérise spécialement, je n'ai pas cru pouvoir mieux faire que de les priver de tout accent, réservant à mon orchestre le soin de peindre tout ce qu'il y a de terrible dans ce qu'ils annoncent. »

Gluck faisait fi des coupes convenues, il évitait de « laisser dans le dialogue une disparate trop choquante entre l'air et le récitatif », on déclara qu'il faisait de « la musique en prose ».

Chantant ou parlant en prose, pourquoi les personnages se piqueraient-ils d'équilibrer leurs phrases comme un orateur de profession? La vraisemblance exige que

leur discours ait l'allure de la conversation familière, qui se ralentit ou se précipite, s'abaisse ou s'élève, se prolonge ou tout d'un coup s'interrompt et s'exclame. Dans le *Fils naturel* et dans le *Père de famille* les points suspensifs abondent ainsi que les interjections. « Je veux, écrit Mercier, sentir la facilité du jet, le moelleux, l'aisance, la liberté du pinceau. Tout auteur qui aligne des phrases comme un autre fait de la mosaïque, quelque bien rassemblées que soient ses idées, je leur trouverai un caractère de raideur et d'inflexibilité semblable aux caractères d'une planche d'imprimerie[1]. » Gluck, loin d'en prendre à son aise avec le livret, calque sur le dessin général du dialogue ce qu'on pourrait appeler l'esquisse des récitatifs et des mélodies.

Marivaux disait « que le style a un sexe et qu'on reconnaît les femmes à une phrase ». C'était dire au romancier et au poète que chaque homme a en propre une manière de parler qui le distingue. Diderot exprima plus d'une fois la même idée, bien que dans la pratique il ait enchéri sur les abstractions classiques en ne donnant aux êtres qu'il créait qu'un nom générique, celui de leur condition ou de leur fonction. Les musiciens eux-mêmes estimèrent qu'il était possible de donner à la musique un caractère tout individuel. Monteverde, le créateur de l'instrumentation moderne, l'avait tenté depuis longtemps ; dans l'orchestre de son *Orfeo ed Euridice*, il avait multiplié les timbres en faisant appel à la viole, à la harpe, à la flûte, au trombone et à la trompette aiguë, et chaque divinité chantait accompagnée des instruments qui convenaient le mieux à ses attributions ; les trombones appartenaient à Pluton et les harpes à Orphée.

[1] J. S. Mercier, *Essai*, p. 193.

Gluck se conforma à cette tradition. Quand il composa la marche des prêtresses d'*Alceste*, il la fit caractéristique : « J'ai observé que tous les poètes grecs qui ont composé des hymnes pour les temples se sont tous assujettis à faire dominer dans leurs odes un certain mètre ; j'ai pensé que ce mètre avait apparemment en soi quelque chose de sacré et de religieux ; j'ai composé ma marche en observant la même succession de longues et de brèves. »

Ces nouveautés ne triomphèrent que par la force. Le public se montra encore moins récalcitrant que les chanteurs. Ceux-ci jouissaient, comme les comédiens, de singulières libertés, ainsi qu'en témoigne le récit d'Arteaga. Il conte plaisamment comment Éponine, sans respect pour l'empereur, qui est à côté d'elle, se met à se promener à pas lents de long en large sur le théâtre ; et comment l'empereur, « pendant qu'elle s'essouffle pour l'attendrir…, parcourt des yeux toutes les loges, salue dans le parquet ses amis et ses connaissances, rit avec le souffleur ou quelque musicien de l'orchestre, joue avec les énormes chaînes de ses montres et fait mille autres gentillesses tout aussi convenables [1] ».

Nous ne raconterons point par quels patients efforts Gluck arriva à réprimer ces caprices et à discipliner ces fantaisies. Il eut pour alliés des écrivains comme Voltaire, Diderot, Rousseau, Mercier, toujours prêts à blâmer les acteurs qui sortaient trop visiblement de leur rôle, ou à louer ceux qui osaient sacrifier la tradition à la vraisemblance. « Il fallut du courage » aux

1. *Cf.* Gluck, *Alceste*, épître dédicatoire, 1769. — Corancez, *Journal de Paris*, n° 234. — Bersot, *Études sur le* XVIII° *siècle*, ch. IX. — Lavoix, *Hist. de la musique*, p. 184. — Desnoiresterres, *Gluck et Piccini*, p. 69, 102, 103.

actrices « pour qu'on leur permît d'avoir les cheveux épars, lorsqu'elles pleureraient sur les cendres de Pompée[1] ». Il leur en fallut bien plus encore pour lutter contre leur amour-propre et représenter des femmes pauvres et affligées sans parures ni bijoux. C'est Diderot du moins qui nous le dit.

Ces critiques du XVIIIe siècle participent tous un peu à l'ubiquité de Voltaire : ils sont présents à tout. L'attitude de l'acteur, ce modèle vivant, fait songer Diderot à la plastique, à l'anatomie, à la technique des couleurs, qui lui suggèrent aussitôt de nouvelles réflexions. Mais celles-là aussi, si dispersées qu'elles paraissent, ne sont en général que pour ramener l'art à la reproduction exacte de la nature et à la traduction directe de la sensation. Il ne tarit pas en plaisanteries quand il s'agit de railler les corps trop mous, « qu'on prendrait pour une belle peau rembourrée de coton », les jambes qui sont de bois et « roides comme s'il y avait sous l'étoffe une doublure de tôle ou de fer-blanc », les figures rangées en « jeu de quilles », ou comme les « mannequins à la parade de Nicolet », les chevaux de la race de celui qui porte Trajan : « c'est un cheval poétique, nébuleux, grisâtre, tel que les enfants en voient dans les nues; les taches dont on a voulu moucheter son poitrail imitent très bien le pommelé du ciel ». Si Falconet lut cette satire, il dut y applaudir, lui qui estimait si fort chez Puget le sentiment des plis de la peau, et la fluidité du sang. Houdon rechercha plus encore l'exactitude anatomique, ainsi qu'en fait foi son *Écorché*. Il accoutuma la statuaire à descendre du type au portrait réel; et pour faire pétiller la malice de son fameux

1. S. Mercier, *Essai*, p. 371. — *Cf.* Diderot, *Entretiens sur la poésie dramatique*.

Voltaire, il sculpta dans le marbre tout le détail de la prunelle des yeux.

Si sévère que soit Diderot pour les artistes qui ne recourent pas sans cesse au modèle vivant, il est plus impitoyable encore pour ceux qui n'imitent pas assez le coloris de la nature. Que d'épigrammes contre les toiles « jouant le vieux tapis usé d'un billard », barbouillées « de sucs d'herbes passées », ou « d'une tasse de glace aux pistaches ». Boucher est maltraité : dans les figures qu'il a peintes « il y a trop de mines, de petites mines,... je leur vois toujours le rouge, les mouches, les pompons et toutes les fanfioles de la toilette ». Vanloo est loué de « modeler sa machine » et d'en étudier « les lumières, les raccourcis, les effets dans le vague même de l'air ». Chardin atteint le « sublime du technique ». Il assemble les couleurs les plus disparates, comme le fait la réalité elle-même. C'est chez lui qu'on voit « qu'il n'y a guère d'objets ingrats dans la nature et que le point est de les rendre. Les biscuits sont jaunes, le bocal est vert, la serviette blanche, le vin rouge ; et ce jaune, ce vert, ce blanc, ce rouge mis en opposition récréent l'œil par l'accord le plus parfait [1] ».

Cet intérêt que Diderot marque pour la réalité matérielle est la dernière conséquence des doctrines dont nous venons de montrer la progression logique. Car du moment que l'art analyse la sensation en même temps que le sentiment, il est fatalement conduit à replacer l'homme dans un certain milieu dont il subira l'influence. Aussi voit-on le XVIIIe siècle attacher beaucoup plus d'importance que le XVIIe siècle à la réalité du costume et du décor.

[1]. Diderot, *Salon de* 1765, n[os] 18, Vien; 15, 17, Hallé; 77, Roslin; 7, Boucher; 6, Vanloo; 43, 48, Chardin.

Voltaire, en louant le comte de Lauragais pour le service qu'on sait, donna une sorte de programme[1] qui fut dépassé. Diderot mit le désordre dans les habits comme dans les discours; Mercier voulut étaler « les lambeaux de la misère ». L'orchestre enrichi de timbres nouveaux servit à donner aux airs une sorte de couleur locale. Marmontel dit en parlant de Gluck : « Il faut avouer que jamais personne n'a fait bruire les trompes, ronfler les cordes et mugir les voix comme lui. » En effet, l'orage qui au début d'*Iphigénie en Tauride* brise le vaisseau d'Oreste éclate soudain par un coup de timbale. Les barbares qui se sont emparés d'Oreste et de Pylade dansent au bruit des cymbales, du triangle et des tambours de basque. « On se croirait transporté au sein d'une peuplade d'anthropophages[2]. »

La description n'est que le livret d'une mise en scène. Elle passe d'ordinaire par les mêmes vicissitudes que le costume et la décoration. Marivaux croirait nous faire mal connaître les demoiselles Habert, s'il ne nous les montrait dans leur logis : « Nous entrâmes dans une maison dont l'arrangement et les meubles étaient dans le goût des habits de nos dévotes. Netteté, simplicité et propreté, c'est ce qu'on y voyait. On eût dit que chaque chambre était un oratoire; l'envie d'y faire oraison y pre-

1. Le voici : « Ce qu'on pouvait reprocher à la scène française était le manque d'action et d'appareil. Les tragédies étaient souvent de longues conversations en cinq actes. Comment hasarder ces spectacles pompeux, ces tableaux frappants, ces actions grandes et terribles, qui, bien ménagées, sont un des plus grands ressorts de la tragédie; comment apporter le corps de César sanglant sur la scène; comment faire descendre une reine éperdue dans le tombeau de son époux et l'en faire sortir mourante de la main de son fils, au milieu d'une foule qui cache et le tombeau et le fils et la mère et qui énerve la terreur du spectacle par le contraste du ridicule. »
2. Desnoiresterres, *Gluck et Piccini*, p. 265.

nait en entrant ; tout y était modeste et luisant, tout y invitait l'âme à goûter la douceur d'un saint recueillement. Les débris d'un déjeuner étaient là sur une petite table ; il avait été composé d'une demi-bouteille de vin de Bourgogne presque toute bue, de deux œufs frais et d'un petit pain au lait. »

Si l'on doutait des intentions du romancier, on n'aurait qu'à lire le commentaire dont il fait suivre sa description. « Je crois, dit-il, que ce détail n'ennuiera point ; il entre dans le portrait de la personne dont je parle[1]. » La portée de cette réflexion se voit assez. Elle indique la raison que l'art a invoquée pour renoncer aux abstractions de l'idéalisme classique.

Mais elle donne aussi le prétexte dont il s'est servi pour désobéir aux principes traditionnels de la composition. Les classiques ne se soumettaient aux règles que pour rester libres vis-à-vis de la nature. S'ils s'évertuaient à dégager les faits moraux de leurs conditions matérielles, c'était pour créer une œuvre de raison, c'est-à-dire une déduction régulièrement conduite et rigoureusement enchaînée, s'il s'agissait d'une tragédie ; une construction symétrique, formée de parties bien équilibrées, ordonnée d'après un plan systématique, s'il s'agissait d'un tableau.

Leurs adversaires leur reprochèrent de n'avoir voulu que se mettre à l'aise, d'avoir fait de leurs personnages « des marionnettes », qu'ils maniaient d'autant mieux qu'ils ne leur avaient donné préalablement qu'un petit nombre de ressorts et d'articulations, et d'avoir mis néanmoins les faits, c'est-à-dire ce qu'il y a de plus réfractaire et de plus inflexible, à la libre disposition de ces figurines mécaniques. « L'action, dit Mercier, est

1. Marivaux, *Le Pays. parv. Cf.* J. Lemaître, *Déb.*, 26, juil. 1888.

forcée rapidement par le caractère, et c'est le contraire qui arrive dans le monde. » Le poète « fait de son personnage ce qu'un écuyer fait d'un cheval au manège : il le tourne, il l'exerce, il le fatigue en tous sens; je vois ses bonds, ses sauts, ses caracoles; mais je n'aperçois pas la marche paisible et naturelle; le poète abuse le spectateur comme fait l'écuyer ». Si donc il faut acheter à ce prix la logique de la composition, il vaut mieux y renoncer. Aussi bien il en résulte dans les œuvres classiques une régularité monotone, une roideur revêche, une sécheresse rebutante.

Les romanciers du XVIIe et du XVIIIe siècle pensèrent ainsi. Il leur arriva de ne donner à leurs livres ni commencement, ni milieu, ni fin. Scarron, Furetière, Crébillon fils, Marivaux, ne terminèrent pas leurs romans. Ils exposèrent des portraits, des groupes, des scènes, des études le long de galeries indéfiniment prolongées, croisées parfois les unes avec les autres, sans vestibule d'entrée, ni porte de sortie. Ils s'affranchirent des règles pour s'asservir à la réalité. Au lieu de créer un tout logique, ils fabriquèrent un tout aussi conforme que possible à la réalité apparente, et, comme elle, incohérent, complexe et concret. « Nos tragédies, dit Mercier, ressemblent assez à nos jardins : ils sont beaux, mais symétriques, peu variés, magnifiquement tristes. Les Anglais vous dessinent un jardin où la manière de la nature est plus imitée et où la promenade est plus touchante; on y trouve tous ses caprices, ses sites, son désordre; on ne peut sortir de ces lieux [1]. »

Cette comparaison dans le goût romantique nous avertit que le moment est venu de passer à l'étude du XIXe siècle.

1. S. Mercier, *Essai*, p. 69, 97, note *a*.

QUATRIÈME PARTIE
XIX^e SIÈCLE

Introduction : Esprit général du siècle. — Le romantisme est un éclectisme : Amour de la fantaisie, de la réalité. — Tendance au réalisme indifférent; tendance au réalisme didactique.

En commençant l'étude du réalisme au XIX^e siècle, nous devons nous souvenir plus que jamais que nous faisons l'histoire des idées, bien plus que celle des hommes. Si nous ne pouvons nous dispenser d'allusions nombreuses et précises aux choses du temps présent, ce sera toujours avec la plus grande circonspection que nous descendrons au niveau de ce qu'on appelle l'actualité journalière, et nous ne le ferons jamais que pour remplir mieux notre dessein, qui est de rechercher des causes et des effets et d'analyser des œuvres et des doctrines pour en découvrir les éléments et les caractères.

Le mot qui nous paraît exprimer le plus clairement tout ce qui s'est fait en Europe après les agitations morales de la Révolution et les bouleversements matériels des guerres de la République et de l'Empire, c'est encore le mot Restauration pris à la lettre.

L'image qui nous semble la plus juste pour peindre la manière dont on procéda à la reconstruction générale de la société n'est pas beaucoup plus neuve. Les

Athéniens, rentrant dans leur ville brûlée, rebâtirent leurs murailles en entassant, sans distinction de dates, d'origine ou de valeur, tous les matériaux qu'un passé déjà long avait accumulés sur leur sol, pierres calcinées, humbles grès, marbres des temples et des tombeaux.

C'est par un assemblage de ce genre, c'est en formant les nouvelles assises de débris empruntés à l'Antiquité païenne, au Moyen-Age chrétien, à la Révolution elle-même, que les régimes nouveaux s'établirent.

Ce fut donc par un grand examen du passé, par un large choix, par une sorte d'universel éclectisme, que débuta, comme il était naturel, le siècle de la science et de la critique historique.

L'éclectisme politique s'imposa à la longue aux gouvernements les plus absolus en apparence.

L'éclectisme philosophique fut si vite et si bien accueilli, qu'il crut être une doctrine originale.

L'art fut, à certains égards, un éclectisme, lui aussi.

Le romantisme, si original par sa vertu essentielle, le lyrisme, l'est moins par sa curiosité, qui le conduit à faire la revue et comme le bilan des littératures et des arts antérieurs. Par le lyrisme, qui lui permet de recevoir et de rendre spontanément des impressions sincères, il est harmonieux et un; par la curiosité, qui lui fait aimer la restauration artificieuse des faits, des idées et des sentiments disparus, il est nécessairement composite.

Il ne s'inspire ni d'une religion ni d'une philosophie déterminées. Châteaubriand défend le christianisme nouvellement rétabli; mais si l'on en juge par les *Mémoires d'outre-tombe*, c'est de toute son imagination, plutôt que de tout son cœur. Ce moderne apôtre n'eut de l'apostolat que l'ardeur sans la foi. Les malveillants vont jusqu'à dire qu'il n'a vu dans le christianisme qu'un

beau thème. Quant à Victor Hugo, après avoir été catholique, il ne fut plus que spiritualiste. Puis cette seconde croyance parut s'évanouir en un panthéisme vague; enfin il a fallu sa déclaration dernière pour empêcher qu'on ne fît remonter jusqu'à lui le positivisme de ses disciples. Sans doute le romantisme a aimé l'Église chrétienne, mais il a aimé toutes les églises comme toutes les philosophies. Il leur a fait visite à toutes avec une curiosité émue et sceptique.

C'est pourquoi nous ne trouverons chez les romantiques ni l'unité des sujets, ni celle de la forme, ni celle des principes esthétiques, parce qu'il manque à leurs doctrines cette unité première que peuvent seules donner une conviction qui persiste et une philosophie bien assise.

Ces incohérences sont visibles chez Victor Hugo lui-même. Seulement l'antithèse, qui est au fond même de son génie, se fait accepter dans ses œuvres, parce qu'elle y est après tout naturelle, au moins originairement. Procédé d'emprunt chez ses disciples, elle nous choque davantage, et nous nous résignons malaisément à n'être jamais avec eux dans la juste mesure à laquelle nous ont habitués les classiques [1].

Ceux-ci s'élevaient au-dessus du réel sans le perdre de vue; ils ne le dédaignaient ni ne l'estimaient avec excès. Les romantiques en ont tantôt l'amour, tantôt le dégoût : ou bien ils ne voient que lui, ou bien ils le fuient si loin et si haut qu'ils ne l'aperçoivent plus.

Tantôt ils proclament le génie indépendant non seulement des règles, mais encore de la réalité, cette règle dernière. Alors, s'ils ne poussent pas la fantaisie jus-

1. *Sur le romantisme*, cf. E. Faguet, *Études littéraires sur le XIXᵉ siècle*. — E. Dupuy, *Victor Hugo*. — P. Desjardins, *Esquisses et impressions* (Toute la lyre).

qu'aux absurdités du songe et de l'hallucination, s'ils ne donnent pas dans ces exagérations qui changent la grandeur en énormité, s'ils ne détruisent pas à plaisir les rapports des hommes et des choses, s'ils ne font pas un étalage indiscret de leur personnalité, alors il leur arrive de vrais bonheurs : celui d'atteindre à l'idéal, celui d'inventer nombre de fictions prestigieuses, celui de composer les fragments d'une épopée grandiose, celui surtout d'exprimer leurs sentiments intimes en des œuvres lyriques véritablement incomparables.

Tantôt, au contraire, ils asservissent le génie à la science, sous quelque forme qu'elle se présente; ils étaient tout à l'heure les pires adversaires du réalisme, les voici devenus ses alliés.

C'est, hélas! un cas assez ordinaire, surtout dans leurs romans et dans leurs drames. C'est au point que pour définir le réalisme on peut emprunter des exemples aux romantiques ou aux réalistes indistinctement.

Mais le réalisme romantique a un caractère particulier : il est, lui aussi, éclectique ; c'est-à-dire qu'il hésite sans cesse entre le naturalisme de Shakspeare et le réalisme didactique de la Réforme ou du XVIII^e siècle; au théâtre, dans le roman, il se targue d'être utile; dans la poésie lyrique, il s'en défendrait plutôt.

Nous devons donc remonter jusqu'à lui, quelle que soit celle des deux grandes formes du réalisme que nous ayons à considérer.

Ce n'est pas que le réalisme contemporain ne se réclame d'ancêtres plus directs, non sans quelque raison. Ainsi Balzac serait la première effigie de M. Zola, Stendhal la première incarnation de Flaubert.

Ces comparaisons ne sont pas d'une justesse parfaite. Car Stendhal par le paradoxe, Balzac par la fantaisie, s'évadent, le voulant ou non, hors du réel. L'un l'am-

plifie et lui donne une vie plus intense par sa force créatrice, si fougueuse ; l'autre, l'amenuise et le fige par sa desséchante analyse.

Cependant, s'ils ne sont pas à proprement parler des réalistes quand ils créent, ils le sont quand ils détruisent. Ils ont fait assez d'outrages à l'idéal, à l'héroïsme, à la vertu, à la liberté, ils ont fait une part assez grande à la platitude du fait matériel et vulgaire, pour mériter d'être considérés l'un, — l'auteur des *Paysans*, le docteur ès sciences sociales aux grandes ambitions réformatrices, — comme le précurseur du réalisme scientifique et enseignant ; l'autre, — l'auteur de *Rouge et Noir* et de la *Chartreuse de Parme*, le sceptique impassible, l'avocat du hasard, également insoucieux du bien et du mal, étranger à toute idée de moralité, — comme le précurseur du réalisme indifférent.

Ainsi, ces deux formes que nous avons trouvées dans tous les temps, nous allons les ressaisir une dernière fois dans notre siècle où leur parallélisme est si constant, qu'il doit passer naturellement dans notre étude. Pour les comparer, nous les examinerons successivement selon leur inspiration philosophique, selon leur matière, selon leurs procédés artistiques.

LIVRE PREMIER

LE RÉALISME INDIFFÉRENT ET LE RÉALISME DIDACTIQUE DISTINCTS PAR LEUR INSPIRATION PHILOSOPHIQUE ET PAR LE RÔLE QU'ILS S'ASSIGNENT DANS LA VIE.

CHAPITRE PREMIER

LE RÉALISME INDIFFÉRENT

École romantique. — École parnassienne. — École de Flaubert. — Impressionnisme. — Indifférence à tout ce qui n'est pas le plaisir artistique.

Si l'on était mis en demeure d'analyser rigoureusement le génie romantique, pour en déterminer l'inspiration première, on finirait par confesser, avec beaucoup de réserves respectueuses et sincèrement admiratives, que c'est le dilettantisme un peu égoïste de l'artiste, plutôt que l'intérêt profondément ému et délibérément agissant du moraliste. On dirait parfois que pour lui la douleur s'évanouit en plaintes sonores. Il perd de vue le monde des pensées, grisé par tous les philtres de la sensation, et son ivresse capiteuse peut aller jusqu'à la débauche des mots chez Victor Hugo, des couleurs chez Delacroix, des sons chez Wagner.

Dans cette ligne, il a pour héritiers directs les poètes de l'école parnassienne, les romanciers et les dramaturges de l'art pour l'art, les peintres de l'école impressionniste, les musiciens de l'école harmonique.

Les chefs de l'école poétique seraient, à notre avis,

Théophile Gautier, Baudelaire, M. Leconte de Lisle et M. Théodore de Banville.

Apparaît en tête des romanciers Flaubert. Stendhal est un isolé. Mérimée ne leur ressemble que par sa froideur affectée. Son art est celui des idéalistes.

L'école dramatique, si tant est qu'elle existe, manque de chefs, du moment que M. Alexandre Dumas fils ne peut ni ne veut être le sien [1]. Le goût des restaurations archéologiques d'Alexandre Dumas père, devenu presque universel aujourd'hui, se marque en certaines pièces à succès éphémères et retentissants comme cette *Théodora* de M. Sardou dont les froides splendeurs ont pu être comparées à celles de *Salammbô*.

Il n'est pas non plus de peintre assez éminent en dignité pour primer tous les autres. L'exactitude de M. Meissonier est une exactitude qui choisit, qui, par conséquent, n'est plus celle du réalisme. Courbet se présente à notre pensée; car, à ne le consulter que dans son manifeste vague et équivoque, on pourrait le mettre dans la catégorie des peintres indifférents à tout, excepté à l'art, si nous ne connaissions un autre Courbet, le Courbet niveleur, réformateur et socialiste, qui nous a été expliqué par Proudhon et qui s'est expliqué lui-même par sa vie. Nous ne parlerons pas de lui en ce lieu.

Si Manet ne restait marqué, même après sa mort, par le ridicule, si le pauvre Bastien-Lepage n'avait péri prématurément, peut-être serait-on tenu de leur donner la principauté dans l'école du « plein-air » et de « l'impression », c'est-à-dire de la sensation aimée pour elle-même.

Dans une autre école où l'on peint d'une pâte plus lourde avec une intensité d'application qui risque de

1. *Cf.* Al. Dumas fils, préface de *l'Étrangère*. Théâtre, t. VI.

laisser échapper l'impression fugitive pour épaissir sur la toile la consistance matérielle du modèle, M. Carolus Duran triompherait pour les étoffes et M. Bonnat pour les chairs.

Les sculpteurs ne manquent pas, dit-on, qui se trouvent condamnés au naturalisme par l'emploi des petits moyens, ceux, par exemple, qui n'apportent dans les Salons annuels que des moulages; mais aucun ne ressort. Nos grands sculpteurs, MM. Dubois, Guillaume, Chapu, d'autres encore sont des idéalistes : voyez le tombeau de Lamoricière. Ceux des animaliers qui ont du renom cherchent à saisir dans la bête une disposition dominante et un caractère général : voyez les fauves de Barye.

Les musiciens qui aiment les sonorités pour elles-mêmes voudraient accaparer Berlioz, Wagner, M. Saint-Saëns, et il est constant que ces maîtres y ont plus d'une fois donné prétexte : mais n'est-ce pas plutôt à la musique probante et significative qu'appartiennent l'auteur de la *Damnation de Faust*, celui de *Lohengrin*, celui de la *Danse macabre*[1]?

On est livré à l'incertitude quand il s'agit de classer les hommes : car leurs œuvres sont souvent de tendances diverses, et le meilleur des critiques, le temps, n'y a pas encore fait son choix. Claire est la doctrine, et nous pouvons l'établir par des témoignages nombreux.

Le principe en est que l'art n'a pas de philosophie, ni de religion, ni de morale. Il est l'art : c'est assez. En cette qualité, il n'y a rien, absolument rien qu'il ne se puisse permettre. Le poète, le romancier, l'artiste suivent leur instinct en créant des formes pour faire passer devant nos yeux et dans notre âme ce qu'ils ont vu

1. M. Saint-Saëns a écrit : « Il y a dans l'art des sons quelque chose qui traverse l'oreille comme un portique, la raison comme un vestibule et qui va plus loin. » (*Harmonie et mélodie*, p. 12.)

et ce qu'ils ont senti. — Mais le roman, mais le sonnet, mais le tableau fait scandale? — Il n'importe. L'auteur n'est responsable que devant la critique artistique ou littéraire. A la morale, à la religion il ne doit aucun compte. C'est l'opinion que formulent Flaubert et ses disciples : « Tout livre à tendances cesse d'être un livre d'artiste[1]. » C'est l'opinion que laisse deviner la prose poétique de Théophile Gautier : « La Muse est jalouse; elle a la fierté d'une déesse et ne reconnaît que son autonomie. Il lui répugne d'entrer au service d'une idée, car elle est reine et dans son royaume tout doit lui obéir. Elle n'accepte de mot d'ordre de personne, ni d'une doctrine, ni d'un parti, et si le poète, son maître, la force à marcher en tête de quelque bande chantant un hymne ou sonnant une fanfare, elle s'en venge tôt ou tard. Elle ne lui souffle plus ces paroles ailées qui bruissent dans la lumière comme des abeilles d'or; elle lui retire l'harmonie sacrée, le nombre mystérieux; elle fausse le timbre de ses rimes et laisse introduire dans ses vers des phrases de plomb prises au journal ou au pamphlet[2]. »

Telle est la doctrine de « l'Art pour l'Art » dans sa dernière et sa plus rigoureuse expression.

1. G. de Maupassant, *Préface des lettres de G. Flaubert à G. Sand*, p. 14.
2. Th. Gautier, *Rapport sur le progrès des lettres*, par S. de Sacy, Paul Féval, Th. Gautier et E. Thierry, 1868, p. 91.

CHAPITRE II

LE RÉALISME DIDACTIQUE

I. École anglaise : G. Eliot, les Préraphaélites. Tendances moralisatrices. — II. École russe : Tolstoï, Dostoievski. Tendances évangéliques. — III. École française : le Romantisme. Proudhon, Courbet, M. Zola. Réalisme positiviste et utilitaire.

I

En Angleterre, le prédicant est partout, sur les grèves de Brighton comme sur les gazons de Hyde-Park. On le rencontre aussi dans le roman.

Cette exactitude dont se piquent W. Scott dans la description archéologique et plus encore Dickens et Thackeray dans la notation des plus menus incidents de la vie comme des plus imperceptibles détails de la physionomie ou des mœurs, tics nerveux ou frémissements de bouillotte, G. Eliot ne la trouve légitime et recommandable que si elle profite à la morale. Elle s'en explique dans *Adam Bede* : « C'est pour cette rare et précieuse qualité de la vérité que ces peintures hollandaises, méprisées des gens à l'esprit dédaigneux, m'enchantent si fort. Je trouve une sorte de sympathie délicieuse dans ces peintures fidèles de la monotone existence domestique qui a été le lot d'un bien plus grand nombre de mes semblables qu'une vie de pompe ou d'indigence absolue, pleine de souffrances tragiques ou d'actions éclatantes. Je me détourne sans regret des anges, enfants des nuages, et des guerriers héroïques, pour contempler une vieille femme courbée sur son pot de fleurs en mangeant son dîner soli-

taire...., ou bien cette noce de village qui se passe entre quatre murailles enfumées, où l'on voit un fiancé maladroit ouvrir gauchement la danse avec une fiancée aux énormes épaules et à la large figure. »

On pourra se récrier : « Pouah! dit mon ami l'idéaliste! quels vulgaires détails! Vaut-il bien la peine de prendre tant de soins pour nous donner les portraits exacts de vieilles femmes et de paysans? Quel vulgaire mode d'existence! quelles gens laids et grossiers! »

« Il est plus important, lui sera-t-il répondu, que j'aie en moi une fibre sympathique pour le grossier citoyen qui pèse mon sucre en cravate et en gilet mal assortis que pour le plus beau coquin de la terre à l'écharpe rouge et au panache vert. Il est plus important que mon cœur se gonfle d'admiration devant l'acte d'aimable bonté de quelqu'une des très imparfaites personnes qui partagent le même foyer que moi, ou du clergyman de ma paroisse, qui est peut-être trop corpulent, et qui d'ailleurs n'est à aucun égard un Oberlin ou un Tillotson, que devant les hauts faits des héros dont je ne sais rien que par ouï-dire, ou devant les sublimes vertus cléricales inventées par quelque habile romancier[1]. »

Ce langage serait pour nous tout à fait imprévu, si le Moyen-Age ne nous avait préparés à l'entendre. Celui des Préraphaélites nous surprendrait singulièrement aussi, si Hogarth ne nous l'avait fait pressentir. C'est en effet pour un peintre une prétention difficile à justifier que de vouloir exercer un sacerdoce. M. Ruskin et ses amis ont considéré Raphaël comme le premier apostat de la vérité et, par suite, de la morale et de la religion; ils ont

1. G. Eliot, *Adam Bede*, t. I, liv II, ch. XVII. — Ces longs extraits ne sont encore que des abrégés. Les réalistes en général, les réalistes anglais en particulier, ne se prêtent pas aux citations courtes.

remonté jusqu'à ses prédécesseurs pour trouver des maîtres. Selon eux, quand l'art représente un événement contemporain, ce doit être avec une exactitude absolue, et cela en vue du bien à faire aux âmes. « Chaque herbe, chaque fleur des champs a sa beauté distincte et parfaite, elle a son habitat, son expression, son office particulier, et l'art le plus élevé est celui qui saisit ce caractère spécifique, qui le développe et qui l'illustre, qui lui donne sa place appropriée dans l'ensemble du paysage et par là rehausse et rend plus intense la grande impression que le tableau est destiné à produire; » impression toute bienfaisante qui est un excellent moyen d'édification : « Surprendre dans l'herbe ou dans les ronces ces mystères d'invention ou de combinaison par lesquels la nature parle à l'esprit; retracer la fine cassure et la courbe descendante, et l'ombre ondulée du sol qui s'éboule, avec une légèreté, avec une finesse de doigté qui égalent le tact de la pluie; découvrir, jusque dans les minuties en apparence insignifiantes et les plus méprisables, l'opération incessante de la puissance divine qui embellit et glorifie; proclamer enfin toutes ces choses pour les enseigner à ceux qui ne regardent pas et qui ne pensent pas : voilà ce qui est vraiment le privilège et la vocation spéciale de l'esprit supérieur; voilà par conséquent le devoir particulier qui lui est assigné par la Providence. » Ainsi c'est « par la lettre que doit régner l'esprit ».

De tels sentiments méritent de n'être point raillés, bien qu'on soit tenté de sourire quand on voit une école de peinture se changer en petite chapelle et des artistes s'enrôler dans une sorte d'armée du salut en acceptant le mot d'ordre : « Il faut être vrai, ou succomber ». Tant de conviction désarme et l'on ne peut que louer le courage de ceux qui vers 1855 bravèrent le ridicule en signant

leurs tableaux des trois lettres P. R. B. Pre-Raphaelite Brother[1].

II

Le réalisme anglais est étroit ; c'est un réalisme de secte, toujours surveillé par le clergyman. Le réalisme russe à toute la largeur du christianisme populaire.

Ainsi qu'on l'a montré en un livre récent[2], qui dispense d'une longue étude notre critique encore bien neuve quand il s'agit d'apprécier les choses de Russie, la sympathie est la grande vertu des romanciers qui dans ce pays ont repris la succession du romantisme. Cette sympathie vraie, sincère, attendrie jusqu'à la pitié secourable, tient de la charité chrétienne qui fait aimer les hommes en Dieu, et qui fortifie le sentiment humain de la bienfaisance par le sentiment divin de l'adoration : « J'ai poursuivi la vie dans la réalité, non dans les rêves de l'imagination, et je suis arrivé ainsi à celui qui est la source de la vie, » nous dit Dostoïevsky.

Ses livres « viennent tout droit des Actes des Apôtres » et vont à la foule pour la convertir et lui porter le remède de ses maux, ou tout au moins l'espérance qu'ils ne sont pas inutiles; il professe que la souffrance est bonne, qu'il la faut accueillir comme une faveur qui nous est envoyée, parce qu'elle nous rend meilleurs. Seulement elle n'a toute son efficace que pour ceux qui la supportent dans une communauté fraternelle[3].

1. *Cf.* Chesneau, *la peinture anglaise*, p. 186, 178, 198, 202.
2. de Vogüé, *Le roman russe.* — *Cf.* E. Dupuy, *Les grands maîtres de la littérature russe au* XIX^e *siècle.*
3. *Cf.* de Vogüé, *le roman russe*, ch. v.

Ici l'on voit poindre une exagération qui fait pencher vers le socialisme le réalisme à tendances. Le Moyen-Age nous en offrait certains indices ; nous n'en avons pas voulu faire état, parce qu'ils étaient trop rares et trop disséminés. Mais le roman russe médite, on n'en peut douter, d'accomplir la réforme sociale par le communisme de la charité. Dostoïevsky honore d'un culte presque égal Fourier et Jésus-Christ. Tolstoï, converti par Sutaïef le paysan, a prêché l'Évangile communiste par ses écrits en composant *Ma religion;* par son exemple en distribuant ses biens aux pauvres.

III

Dirons-nous que le réalisme moraliste et socialiste soit en France moins généreux ? A coup sûr il y est plus froid.

En cela il ne ressemble point au romantisme. Il en dérive cependant aussi bien que le réalisme de l'art pour l'art. V. Hugo a tantôt des indifférences souveraines d'artiste, tantôt des sympathies émues de réformateur socialiste. Qu'on ne s'en étonne point : l'éclectisme n'est parfois que le droit à la contradiction.

V. Hugo s'est bien souvent posé la question sociale. Il a même assumé la lourde tâche de la résoudre : « Le drame, dit-il, doit donner à la foule une philosophie, aux idées une formule, à chacun un conseil, à tous une loi. » Bien plus il l'a résolue, ou du moins tranchée on sait comment, par le renversement des anciens rôles et la rupture des vieux liens sociaux. Il a établi l'égalité parmi les hommes, comme parmi les mots, en dérangeant cette justice naturelle qui gît dans l'inégalité.

On ne fait pas au peuple sa part : quand il eut reconquis ses droits à l'attention des écrivains, il demanda sa revanche. Le romantisme la lui a donnée, et quelquefois sans mesure. Il réhabilite ceux qui ne le méritent pas, comme ceux qui le méritent, ceux qui s'abaissent avec ceux qu'on abaisse, les déshérités de la vie avec ceux qui ont gaspillé leur héritage, ceux que la société n'a pas su accueillir et ceux qu'elle a dû retrancher. Venez, dit le poète, victimes de l'injustice et de la justice. Vous qui pâtissez innocemment des disgrâces de la nature et des hommes, opprimés, exploités, tyrannisés, parce que vous êtes pauvres, faibles, infirmes et laids ; et vous qui êtes les auteurs de vos propres disgrâces, larrons, forçats, truands, brigands de grand chemin : résignés et révoltés, bons et méchants, le partage des mêmes douleurs vous a rendus égaux, et le poète, aimant du même cœur ceux qui souffrent des misères du malheur et ceux qui souffrent des misères du vice, veut vous appeler du même nom : misérables.

Qui de nous, à son heure, n'a parlé comme le poète ? Qui a refusé tout applaudissement à Chatterton, où il se lève déjà un vent de révolte, et à cet Antony qui contient en germe l'œuvre du réalisme socialiste, comme Adolphe celle du réalisme indifférent ? Puis on s'est engoué des drames et des romans à thèse de G. Sand et d'Eugène Suë et l'on a bien reçu l'*Affaire Clémenceau* pour encourager M. Dumas à tenter lui aussi de résoudre le problème social.

Ces généreuses entreprises ont-elles pleinement réussi ? A l'heure présente le romantisme est obligé parfois de rendre à l'historien un compte sévère[1]. Il n'est pas

1. *Cf.* Thureau-Dangin, *Histoire de la monarchie de Juillet*, t. I, liv. I, ch. x.

non plus en très grand crédit auprès des gens de lettres, et ceux qui s'acharnent le plus contre lui sont précisément ceux qui, ayant appris de lui à ne point fuir toujours la bassesse, lui reprochent de l'avoir désertée par les élans de son lyrisme et le haut vol de sa fantaisie.

Leur ancêtre est, nous l'avons dit, Balzac, « ce puissant agitateur des convoitises contemporaines », comme Caro l'appelle. Il a gardé du romantisme les ambitions réformatrices. On connaît la préface de la *Comédie humaine* : « La loi de l'écrivain, ce qui le fait tel, ce
« qui, je ne crains pas de le dire, le rend égal et peut-
« être supérieur à l'homme d'État, c'est une décision
« quelconque sur les choses humaines, un dévouement
« absolu à des principes. Un écrivain doit avoir en
« morale et en politique des opinions arrêtées ; il doit
« se regarder comme un instituteur des hommes, car les
« hommes n'ont pas besoin de maîtres pour douter, a
« dit M. de Bonald. J'ai pris de bonne heure pour règle
« ces grandes paroles. »

L'« instituteur des hommes » n'a pas eu un respect sans défaillances pour le mariage, l'amitié, l'amour, le sentiment paternel. A travers les opinions confuses de ses personnages, on démêle la sienne : « La volonté est une force matérielle semblable à la vapeur, une masse fluide dont l'homme dirige à son gré les projections[1] ». Les doctrines du romantisme étaient formées d'un mélange de spiritualisme et de sensualisme : Balzac ne fut guère qu'un sensualiste. Dans le « Livre mystique » Louis Lambert représente la science positive, Séraphita le lyrisme et l'extase. Séraphita c'est, à notre sentiment, la muse romantique ; Balzac, c'est Louis Lambert, c'est-à-dire un des premiers disciples du positivisme.

1. *La peau de chagrin.* Cf. Poitou, *Portraits*, p. 91.

La philosophie positive est la grande inspiratrice de l'art qui s'est développé chez nous depuis 1851 jusqu'à ce jour et qui a reçu expressément en peinture le nom de « Réalisme ». Il est regrettable que dans la littérature il porte le nom de « Naturalisme » : car un tableau de Courbet et un roman de M. Zola, c'est tout un. Proudhon a dit : « Courbet, peintre critique, analytique, synthétique, humanitaire, est une expression du temps. Son œuvre concorde avec la *Philosophie positive* d'Auguste Comte, la *Métaphysique positive* de Vacherot, le *Droit humain* ou *justice immanente* de moi[1]. » Son livre posthume ne fait qu'appliquer à l'art les doctrines de Comte, comme *le Roman expérimental* et *le Naturalisme au théâtre* de M. Zola prétendent imposer au drame et au roman les méthodes dont se sert légitimement la physiologie et dont M. Taine abuse peut-être dans la critique littéraire et artistique. Et non seulement ce réalisme emprunte à la science tous ses procédés, ainsi que nous le verrons ; mais il est animé du même esprit de prosélytisme qui fit de la philosophie positive une sorte d'Évangile.

Son but est d'être utile, non pas de cette utilité vague et vaine qui réside dans un amusement, mais de cette utilité positive qui consiste en un enseignement et une formation. C'est ainsi que la peinture de Courbet « vise plus haut que l'art lui-même ; sa devise est l'inscription du temple de Delphes : Hommes, connaissez-vous vous-mêmes » ; elle conclut « par forme de sous-entendu avec Jean le Baptiseur : Amendez-vous, si vous tenez à la vie et à l'honneur ». Ainsi l'art nous réforme « en nous présentant le miroir de notre conscience » ; il a pour objet

1. Proudhon, *Du principe de l'art et de sa destination sociale*, Œuvres posthumes, p. 287.

« de nous conduire à la connaissance de nous-mêmes, par la révélation de toutes nos pensées même les plus secrètes, de toutes nos tendances, de nos vertus, de nos vices, de nos ridicules et par là de contribuer au développement de notre dignité, au perfectionnement de notre être [1] ».

On s'est offensé avec raison des tableaux où Courbet fait la satire d'un clergé qui est l'un des meilleurs de l'Europe et le plus vertueux peut-être que la France ait eu. Mais l'*Enterrement à Ornans*, qualifié par d'autres de mauvaise action, comme le *Retour de la Conférence*, est aux yeux de Proudhon une œuvre vengeresse. Regardez, nous dit-il, « ce fossoyeur au visage épaté », ces enfants de chœur « indévots et polissons, ces bedeaux au nez bourgeonné », surtout « ces prêtres blasés sur les enterrements comme sur les baptêmes, galopant d'un air distrait l'indispensable *de Profundis!* » Il y a là un vrai sacrilège : « Vous ne l'apercevriez pas, âmes pourries et cadavéreuses que vous êtes, si la peinture ne vous le faisait entrer de vive force dans la conscience par l'horreur même de la représentation. » Courbet, en traitant ce sujet « si accusateur », s'est montré « aussi profond moraliste que profond artiste », aussi éloquent que « Bridaine et Bossuet [1] ».

Ces déclamations sont obscures. On voit plus clair dans les écrits de M. Zola. Il a caractérisé mieux que Proudhon cette nouvelle morale qui réforme non par la règle, mais par l'exemple ; non par l'attrait du bon exemple, mais par l'horreur du mauvais. — Pourquoi le mauvais investi d'un rôle moralisateur? — Parce qu'il se rencontre presque toujours, le bon rarement. — Mais il est répugnant. — Il n'en est que plus instructif.

1. Proudhon, *Du principe de l'art*, etc., p. 225, 228, 209-212.

On avait jusqu'ici deux opinions sur ces sortes de peintures. Les uns disaient : Elles sont si grossières qu'elles sont immorales. Les autres raffinaient : Elles sont trop grossières pour être immorales. Les réalistes positivistes en ont inventé une troisième : Elles ne sont si grossières que pour être morales.

Il ne s'agit plus, à la vérité, nous dit-on, de cette morale enfantine, aujourd'hui justement bafouée par les hommes comme elle le fut toujours par la réalité : morale de Berquin, morale du vice puni et de la vertu récompensée ; morale de revirements soudains baptisés du nom de conversions ; morale de mélodrame niaisement sentimental, qui sacrifie invariablement le traître au « personnage sympathique » ; morale, en un mot, de pure imagination et qui n'a pas d'effet, car la plupart des Français « sont vertueux comme ils sont catholiques, sans pratiquer. »

Le réalisme positiviste s'y prend autrement pour guérir les maux, il en cherche les causes scientifiquement : « Nous montrons le mécanisme de l'utile et du nuisible, nous dégageons le déterminisme des phénomènes humains et sociaux, pour qu'on puisse un jour dominer et diriger ces phénomènes : en un mot nous travaillons avec tout le siècle à la grande œuvre qui est la conquête de la nature, la puissance de l'homme décuplée. »

Pour l'accomplir, le réaliste sincère et zélé surmontera toutes les épreuves et tous les dégoûts. S'il se complaît enfin à ses épouvantables dissections, ne le blâmez pas trop rigoureusement : ce sont des compensations minimes pour la peine qu'il se donne et le profit qu'il nous ménage : « Nous pardonnera-t-on nos quelques audaces, à nous, romanciers naturalistes, qui, par amour du vrai, poursuivons parfois avec délices les détraquements que produit une passion dans un personnage gâté

jusqu'aux moelles? Nous reprochera-t-on nos charniers horribles, le sang que nous faisons couler, les sanglots que nous n'épargnons pas aux lecteurs? » Ce serait mal reconnaître de signalés services : « De nos tristes réduits nous espérons faire sortir des vérités qui éblouiront ceux qui sauront les voir. »

S'il en est de sombres et de douloureuses, la faute n'en est pas imputable à l'écrivain : il les fera connaître comme les autres : « Nous enseignons l'amère science de la vie, nous donnons la hautaine leçon du réel. »

Cette morale finira par devenir universelle; c'est elle qui sauvera, selon Proudhon, l'humanité; selon M. Zola, la France et son gouvernement : « La république sera naturaliste, ou elle ne sera pas. » Le patriotisme lui-même (on s'étonne un peu de le voir mêlé à tout ceci) est intéressé au triomphe de l'art positiviste : « C'est en appliquant la formule scientifique qu'elle (la France) reprendra un jour l'Alsace et la Lorraine[1]. »

En conséquence, travailler, peiner, tel est désormais le lot de l'écrivain, de l'artiste qui comprend sa mission. On n'a pas le temps de se reposer quand on s'est voué à l'éducation du genre humain, à la refonte générale de l'homme et de la société, de la nature même.

Pour le grand travail humanitaire, il n'y aura jamais assez d'ouvriers. Plus de jeux, plus de rires, plus de chansons. « Je hais la pochade[2] » dit Proudhon. En effet, c'est un jeu futile d'esprit et de main. Guerre aux rêveurs, aux poètes! dit M. Zola. En effet, ce sont les frelons de la grande ruche moderne.

Que faire cependant quand on a le malheur d'être né avec plus d'imagination que de jugement, plus de senti-

1. Zola, *Le roman expérimental*, p. 99, 29, 85, 128, 105, 374.
2. Proudhon, *Du principe de l'art*, p. 248.

ment que de volonté ? On ne peut que gêner les travailleurs, comme ces enfants qui s'amusent sur un chantier et se faufilent au milieu des ouvriers et des machines.

Puisque le moyen n'est pas encore trouvé de se débarrasser des poètes, des musiciens, de tous les dilettantes, il faut en tirer vaille que vaille un parti. « Je ne pousse pas mon raisonnement, comme certains positivistes, jusqu'à prédire la fin prochaine de la poésie : j'assigne simplement à la poésie un rôle d'orchestre, les poètes peuvent continuer à nous faire de la musique pendant que nous travaillerons. » On se bornera à leur demander un divertissement passager et réparateur. « Dans notre enquête moderne, après nos dissections de la journée, les féeries seraient, le soir, le rêve éveillé de toutes les grandeurs et de toutes les beautés humaines[1]. »

Proudhon ne se montre pas d'aussi bonne composition : il n'est pas homme à donner ainsi un demi-congé aux artistes et aux poètes : il les veut à tout prix pour collaborateurs.

Leurs fantaisies traditionnelles seront régentées. Il ne leur sera plus permis de s'abstraire et de se désintéresser de la vie courante. Ils auront pour devoir d'en marquer et d'en appuyer toutes les actions, comme la musique d'un régiment règle et soutient sa marche. Si les poètes, les architectes, les sculpteurs, les musiciens, les jardiniers étaient aussi avisés que Proudhon le désire, ils adapteraient rigoureusement leurs œuvres à toutes les convenances et nécessités de l'actualité. Au lieu de construire des temples pseudo-grecs ou pseudo-gothiques, ils prendraient pour modèles ces monuments si bien en rapport avec leur destination propre et par suite

1. Zola, *Le roman expérimental*, p. 103. — *Le naturalisme au théâtre*, p. 356.

si modernes, les Halles, ou, devinez quoi? Mazas, cette « conception architecturale digne de prendre place à côté des œuvres les plus philosophiques de l'école critique ». Nos places publiques ne seraient point encombrées de statues grecques qui grelottent sous le ciel du Nord; on n'entendrait pas jouer « l'ouverture de la *Dame Blanche* à une distribution de prix »; à une érection de statue « une symphonie de Beethoven », à un comice agricole « un air de la *Favorite* »; on supprimerait la musique de concert et de salon, et l'on entendrait « le *Stabat* à l'église dans les soirées de Carême, le *Dies iræ* à une messe de mort, un oratorio dans une cathédrale, un air de chasse dans les bois, une marche militaire à la promenade ». Toute occupation humaine devrait être accompagnée de sa mélodie caractéristique : « On chantera un jour à la moisson, à la fenaison, à la vendange, aux semailles, à l'école, à l'atelier. » Ce sera « de la musique *réelle*, réaliste, appliquée, de l'art en situation[1] ». Ainsi, au sein de leurs travaux comme au sein de leurs plaisirs, les hommes recevront partout la leçon pratique et vivante du réalisme enseignant.

1. *Cf.* Proudhon, *Du principe de l'art*, p. 349, 333, 334.

LIVRE II

LE RÉALISME INDIFFÉRENT ET LE RÉALISME DIDACTIQUE COMPARÉS DANS LEUR MÉTHODE ET LEURS DÉMARCHES

CHAPITRE PREMIER

Leurs exigences communes : Condamnation de l'imagination créatrice. — Confusion de l'art et de la science. — Souveraineté de l'information. — Le document.

Le réalisme indifférent cherchant le plaisir, et le réalisme didactique l'utilité, tous deux cependant usant du même moyen, l'exactitude absolue de la représentation, ils offrent entre eux des analogies et des divergences dont nous essayerons de saisir l'entre-croisement compliqué, en examinant simultanément les deux systèmes dans leur méthode, dans leurs sujets et dans leurs procédés artistiques de composition et d'expression.

L'imagination, qui avait reçu du romantisme toutes les licences, expie aujourd'hui son indépendance passagère. Le réalisme a été plus dur pour elle que l'idéalisme classique : il l'a rendue sujette et serve de l'observation, jadis son humble auxiliaire, même au temps de l'empire le plus absolu de la raison. Les plus sévères, au XVIIe et au XVIIIe siècle, la qualifiaient bien de folle, mais avec indulgence, comme en se jouant, pour la punir de quelque équipée commise avec la connivence d'un Saint-Amant ou d'un Cyrano de Bergerac. Aujourd'hui, on ne lui adresse plus de ces reproches qui sont des

gentillesses déguisées de poète parlant à sa muse, un moment insubordonnée. On lui lance avec conviction de grosses injures : on la traite de folle véritable, de folle à lier, à mettre au cabanon. On la charge de tous les méfaits; on la rend responsable « des détraquements cérébraux de l'exaltation romantique ».

« Prenez garde, va-t-on nous dire, vous n'y songez pas! Qui eut jamais plus d'imagination parmi les poètes que l'auteur des *Poèmes barbares*, parmi les romanciers que celui d'une *Page d'amour?* »

De M. Zola nous ne parlerons pas pour l'instant. Son imagination prévaut malgré lui, paraît-il, il s'en ronge de dépit, et c'est un de ses grands sujets de colère contre le romantisme. Les descriptions de MM. de Goncourt sont, pour parler comme l'école nouvelle, diaprées de toutes les nuances; celles de Flaubert ont les tons des verdures normandes, ou bien les colorations chaudes du Midi et de l'Orient; celles de Baudelaire, les reflets verdâtres des substances vénéneuses et les éclairs des ciels d'orage; celles de M. Leconte de Lisle, les rondeurs impénétrables, les angles aigus, les surfaces luisantes du métal repoussé. Nous le savons.

Mais tout ce que nous pouvons en conclure, c'est que le réalisme ne peut proscrire tout à fait l'imagination : seulement il la domestique, et, lui retirant le droit de concevoir, borne son utilité à l'expression; c'est une sorte de mémoire plus vive, et qui, dans le cerveau du poète comme dans une chambre noire, évoque, sans rien de plus, la vision de la réalité.

Quant à l'imagination créatrice, son règne serait passé, au dire des réalistes. Tous se lèvent à la fois contre elle : nécessairement, puisqu'il est dans sa loi de transformer le réel. Ce grief suffirait : il s'y en joint d'autres.

Les réalistes indifférents lui attribuent, non sans quelque raison, la caducité précoce du romantisme. Flaubert a protesté contre les inventions arbitraires de Dumas et contre les exubérances de Balzac, comme M. Leconte de Lisle contre certaines fantaisies vaines et désordonnées de Victor Hugo. Il y a chez l'un comme chez l'autre un désir, légitime en son principe, mais dangereux en ses excès, de réagir en faveur de la précision qui est nécessaire pour arrêter le contour d'une œuvre; de la consistance qui en assure la solidité; de la réalité qui, dans une certaine mesure, lui donne la vie.

Chez les réalistes didactiques, même haine inspirée par l'esprit de système et par des antipathies qui s'y ajoutent. Elles procèdent, chez les protestants anglais, d'une mauvaise humeur qui s'exhale de leurs doctrines mêmes : « La philosophie est la raison satisfaite, le protestantisme la raison mécontente, » a-t-on fait remarquer [1].

En Russie, elles sont nées d'un dégoût éphémère, mais profond : là-bas, notre littérature classique, aimée, imitée, subie jusqu'à la dernière lassitude, a entraîné dans son discrédit toute conception supérieure au réel. Rien ne fatigue à la fin comme un idéal d'emprunt. La Russie aura le sien un jour; sa littérature vient seulement de se dégager des imitations initiatrices de la première heure. Actuellement, son réalisme est primitif comme celui de notre Moyen-Age. Nation neuve, douée cependant de réflexion par le commerce de peuples plus avancés, elle regarde avec une curiosité douloureuse

1. *Cf.* Cherbuliez, *La vocation du comte Ghislain.*

ment insatiable le chaos où s'agitent ses destinées, et ce drame réel, dont elle est la grande actrice, l'attache plus fortement que les jeux désintéressés où se plaît l'activité des esprits, quand ils ont perdu leur fièvre, dans une nation formée, assise, mise en possession d'un idéal propre et, pour un temps, satisfaite.

Pour les réalistes positivistes de France, la condamnation péremptoire de l'imagination est une conséquence rigoureuse de leurs doctrines : en présence de « l'évolution qui emporte le siècle et pousse peu à peu toutes les manifestations de l'intelligence humaine dans une même voie scientifique [1] », elle n'a plus d'office : son ère est close.

Pendant des siècles, elle a eu champ ouvert : L'humanité, nous dit M. Zola, après Claude Bernard et les positivistes, a déjà traversé deux âges : celui du sentiment, puis celui de la raison. Maintenant, elle entre dans celui de l'expérience.

Depuis le temps des premiers Égyptiens jusqu'à Courbet, l'art a passé, nous dit Proudhon, par une série de phases idéalistes : l'idéalisme égyptien, qui, obéissant à des règles conventionnelles, crée des types dont il fait des allégories et des symboles; l'idéalisme grec, qui, au lieu de s'en tenir, comme le précédent, à un type générique de la race, conçoit des types plus particuliers, plus caractérisés par l'âge, le sexe, la fonction habituelle, la classe, la faculté maîtresse, la passion dominante; l'idéalisme ascétique du Moyen-Age, qui essaye de rendre, non plus la beauté de la forme corporelle, mais celle de l'âme avec ses vertus et ses aspirations mys-

1. Zola, *Le roman expérimental*, p. 1.

tiques; l'idéalisme ambigu de la Renaissance, qui fait servir le culte païen de la beauté plastique à la glorification de la pensée chrétienne.

Le XIXᵉ siècle, longtemps incapable de trouver un principe, soit en lui-même, soit dans une des nombreuses traditions entre lesquelles son érudition si vaste le fait hésiter, s'agite dans une vaine confusion, au temps de la restauration classique de David, comme encore au temps du romantisme.

Du positivisme lui vient enfin la révélation attendue. Comte annonce la doctrine, Proudhon la prêche; M. Taine s'en empare et s'en sert avec une résolution âpre, acharnée, indépendante et discrète. Courbet, M. Zola, l'appliquent, l'un avec une fougue provocante d'artiste hérissé et rustaud, l'autre avec les outrances d'un esprit géométrique, avec une franchise de chirurgien fort, brutal et carré.

Cette doctrine n'est, en définitive, que le positivisme passant du domaine de la philosophie proprement dite dans celui de l'art et de la poésie.

Renonçant irrévocablement à sortir de l'expérience, de peur de s'égarer dans le surnaturel, qui n'est que l'irrationnel, se condamnant à ne plus admettre comme les idéalistes des forces mystérieuses en dehors « du déterminisme des phénomènes », l'écrivain, le peintre n'imaginera plus.

Sa nouvelle méthode est toute trouvée : il n'aura qu'à prendre à la lettre ce que dit Claude Bernard dans sa célèbre *Introduction à l'étude de la médecine expérimentale*. Le seul travail d'adaptation qu'il ait à faire, c'est de remplacer le mot « médecin » par le mot « romancier ».

Comme le savant, le romancier joindra aux observations ces sortes d'expériences « qui servent à faire

voir », c'est-à-dire qu'après avoir noté ce qui se passe autour de lui, il fera « mouvoir les personnages dans une histoire particulière, pour y montrer que la succession des faits y sera telle que l'exige le déterminisme des phénomènes mis à l'étude ».

C'est ainsi que s'établit un parallélisme entre les démarches des savants et celles des écrivains. « L'expérimentateur est le juge d'instruction de la nature. Nous autres romanciers, nous sommes les juges d'instruction des hommes et de leurs passions. »

Ainsi le réalisme positiviste (que M. Zola appelle naturalisme) n'est pas « une école, et ne s'incarne pas dans le génie d'un homme ni dans le coup de folie d'un groupe, comme le romantisme ». Il consiste « simplement dans l'application de la méthode expérimentale à l'étude de la nature et de l'homme ».

Quand, par ce procédé, on aura pu faire l'analyse exacte, quantitative et qualitative, des passions humaines, « ce sera la conquête décisive par la science des hypothèses des philosophes et des écrivains. »

La distinction si longtemps maintenue entre l'art et la science ne subsistant plus, la science s'étagera par des gradations mathématiquement établies, de manière à former une sorte d'échelle de la connaissance.

Après avoir prouvé que le corps de l'homme est une machine, on démontera aussi les ressorts de son esprit, tout ce qui produit « ses actes passionnels et intellectuels ».

En résumé, on a déjà la chimie, la physique, la médecine expérimentale; plus tard on aura le « roman expérimental [1] ».

L'histoire retrouve les documents du passé. Le réa-

[1] Zola, *Le roman expérimental*, p. 1, 2, 7, 10, 13, 15.

lisme recueille dans le présent des documents pour l'avenir, ceux surtout qui sont le plus sujets au changement, les « documents humains [1] ».

CHAPITRE II

L'information : l'observation, l'érudition.

L'observation, ou, pour corriger un langage légèrement inexact, l'information, qui a pour but la découverte du « document », se fait par deux voies : l'observation directe de la vie présente ; l'érudition, espèce d'observation rétrospective qui fouille les livres et tous les recueils de renseignements.

C'est l'observation qui est le premier et le principal outil. Remarque souvent faite, pour qualifier un bon ouvrage on disait autrefois : bien imaginé ; tandis qu'aujourd'hui l'on dit : bien observé. Les yeux des réalistes de toute école sont comme braqués sur la réalité.

Aussi tout personnage de roman réaliste est le double d'un individu que l'auteur a connu, et le livre n'est souvent que le développement d'un fait divers, d'un récit de conversation, d'un procès de cour d'assises. Les Goncourt se cachent à peine derrière les frères Zemganno. Flaubert raconte quelque chose de ses désillusions dans l'*Éducation sentimentale*. Bovary est la copie conforme d'un certain Delaunay, officier de santé, élève de Flaubert le père et demeurant près de Rouen, à Bon-Secours.

[1]. M. E. de Goncourt revendique pour lui et pour son frère l'invention première de cette expression. (*Chérie*, Préface, p. II.)

M. A. Daudet a fait l'*Évangéliste* des révélations de Madame Ebsen, et il vit, dit-on, dépérir dans une campagne des environs de Paris la première incarnation de son *Jack*. La veillée funèbre de Homais et du curé Bournisien auprès de madame Bovary est un ressouvenir de la mort du jeune Le Poitevin, ami de l'auteur. Les petits cahiers aident la mémoire. M. Daudet retrouve dans les siens l'*Homme du Midi*, dont il fait *Numa Roumestan*. Flaubert plaque dans *Bouvard et Pécuchet* des sottises recueillies patiemment parmi les négligences des épîtres ou des livres mal relus. « J'ai, écrit Flaubert à M. Maxime du Camp, une quinzaine de phrases de toi qui sont d'une belle niaiserie [1]. »

Quand l'auteur est à bout de ruses, il a, pour mettre les gens à la question, la ressource d'un dernier artifice qui rendrait jaloux un policier de profession : il les fait comparoir à sa table en les invitant à déjeuner. C'est ainsi qu'il finit par posséder des documents pris sur le vif, on dirait même volés sur le vif, si les victimes ne se mettaient spontanément, par naïveté, par curiosité, par amour-propre, par désenchantement, par esprit de vengeance ou par désespoir, à la merci de l'inquisiteur.

L'érudition fait avec le même zèle l'enquête du passé.

Les classiques, obéissant à une loi d'optique longtemps incontestée, cherchaient, pour assurer la bonne perspective de leurs œuvres, le recul du temps, ou du moins, comme Racine pour *Bajazet*, de l'espace.

Mais on sait quelle indifférence ils professaient pour la représentation fidèle des milieux. Voltaire s'en soucie davantage. Toutefois ce n'est que dans les *Martyrs*

1. *Cf.* Louis Desprez, *l'Evolution naturaliste*, p. 63.

qu'elle commença à s'imposer victorieusement : c'est une des grandes nouveautés du poème. Chateaubriand ne nous le laisse pas ignorer : « On m'avait engagé à mettre des notes à mon ouvrage : peu de livres en effet en seraient plus susceptibles. J'ai trouvé dans les auteurs que j'ai consultés des choses généralement inconnues et dont j'ai fait mon profit. » Il cite des autorités : la liste en est très longue. Il la clôt en disant : « Les dépouillements que j'ai faits de divers auteurs sont si considérables, que pour les seuls livres des Francs et des Gaules j'ai rassemblé les matériaux de deux gros volumes. »

En conséquence, ajoute-t-il, je prie le lecteur, « quand il rencontrera quelque chose qui l'arrêtera, de vouloir bien supposer que cette chose n'est pas de mon invention, et que je n'ai eu d'autre vue que de rappeler un trait de mœurs curieux, un monument remarquable, un fait ignoré. » Suit une définition anticipée de ce qui se nomme aujourd'hui le document : « En peignant un personnage de l'époque que j'ai choisie, j'ai fait entrer dans ma peinture un mot, une pensée, tirée des écrits de ce même personnage : non que ce mot et cette pensée fussent dignes d'être cités comme un modèle de beauté et de goût, mais parce qu'ils fixent les temps et les caractères[1]. »

Alexandre Dumas ne parle pas autrement dans la préface de *Caligula* : « Les souvenirs imparfaits du collège étaient effacés; la lecture des auteurs latins me parut insuffisante, et je partis pour l'Italie afin de voir Rome : car, ne pouvant étudier le cadavre, je voulais au moins visiter le tombeau. »

Après y avoir passé deux mois, hantant, le jour, le

1. *Les Martyrs*. Préface de la 1ʳᵉ et de la 2ᵉ édition.

Vatican et, la nuit, le Colisée, il s'aperçut qu'il n'avait vu « qu'une face du Janus antique ; face grave et sévère, qui était apparue à Corneille et à Racine et qui de sa bouche de bronze avait dicté à l'un les *Horaces* et à l'autre *Britannicus* ».

Le second visage, il alla le chercher à Naples : « Je descendis dans les souterrains de Résina ; je m'établis dans la maison du Faune ; pendant huit jours, je vécus m'éveillant et m'endormant dans une habitation romaine, touchant du doigt l'antiquité, non plus l'antiquité élevée, poétique et divinisée, telle que nous l'ont transmise Tite-Live, Tacite et Virgile, mais l'antiquité familière, matérielle et confortable, comme nous l'ont révélée Properce, Martial et Suétone [1]. »

Victor Hugo a fait cent déclarations du même genre. « Il n'y a pas dans *Ruy Blas* un détail de vie privée ou publique, d'intérieur, d'ameublement, de blason, d'étiquette, de biographie, de chiffre ou de topographie qui ne soit scrupuleusement exact. Ces petits détails d'histoire ou de vie domestique doivent être scrupuleusement étudiés et reproduits par le poète [2]. » Il n'a composé la *Légende des siècles* qu'après avoir consulté les recueils les plus savants et les plus inconnus et même les manuscrits inédits de la Bibliothèque nationale. Le *Mariage de Roland* est imité du *Duel de Roland et d'Olivier*, épisode de la chanson de Girard de Vienne, publié partiellement à Berlin en 1829 par Bekker ; l'apostrophe de Charlemagne à ses barons, dans Aymerillot, est l'éloquente paraphrase d'un discours qui se trouve dans Aimeri de Narbonne ; dans une pièce de la nouvelle Légende des siècles qui s'appelle l'*Aigle du*

1. A. Dumas, *Caligula*. Préface.
2. Édit. *ne varietur*, drame, t. IV, p. 880.

Casque, la poursuite d'Angus par Tiphaine, la procession des sœurs qui viennent intercéder pour lui, sont des ressouvenirs de Raoul de Cambrai[1].

Les artistes et les musiciens n'ont pu rester étrangers à toute investigation savante. Wagner a cherché ses inspirations dans les légendes françaises et allemandes du Moyen-Age. C'est l'origine de *Parsifal*, de *Lohengrin*, de *Tristan et Iseult* d'une part ; d'autre part du *Vaisseau fantôme*, de *Tannhauser*, et de la grande tétralogie tirée des *Nibelungen*.

La correspondance de Flaubert révèle des études plus profondes encore et plus ténébreuses, poursuivies à toute heure, en tout lieu, à la ville comme à la campagne. « Dans la journée, écrit-il, je m'amuse à feuilleter les Belluaires du Moyen-Age ; à chercher dans les auteurs tout ce qu'il y a de plus baroque comme animaux. Je suis au milieu des monstres fantastiques. Quand j'aurai à peu près épuisé la matière, j'irai au Museum rêvasser devant les monstres réels, et puis les recherches pour le bon *Saint Antoine* seront finies. »

Le soir il lit la *Critique de la raison pure* traduite par Barni, et « repasse » son Spinosa, ou bien encore « il dévore » les Mémoires ecclésiastiques de Le Nain de Tillemont, tout cela pour s'instruire des tentations qui pouvaient assiéger l'esprit d'un anachorète. Ce souci le suit partout : « Je travaille mon bon *Saint Antoine* de toutes mes forces. Je suis venu à Paris uniquement pour lui, car il m'est impossible de me procurer à Rouen les livres dont j'ai besoin actuellement : je suis perdu dans les religions de la Perse. Je tâche de me faire une idée nette du Dieu Hom, ce qui n'est pas facile. J'ai passé

[1]. Si l'on ne veut pas remonter aux manuscrits originaux, on trouvera quelques-uns des fragments auxquels nous faisons allusion dans *Les auteurs français du Moyen-Age* de M. Clédat.

tout le mois de juin à étudier le bouddhisme sur lequel j'avais déjà beaucoup de notes, mais j'ai voulu épuiser la matière autant que possible. Aussi ai-je fait un petit Bouddha que je crois aimable [1]. » M. Sardou n'a écrit *Théodora* qu'après avoir lu les travaux de M. Rambaud sur l'empire byzantin.

CHAPITRE III

Démarches différentes selon les cas, selon les écoles, selon les hommes. — Observation scientifique et expérimentation. — Observation mondaine, impression.

Si, chez tous les réalistes, l'érudition est aussi grande, l'observation aussi persistante et aussi ingénieuse, ils ne procèdent pas tous exactement de la même façon.

Les réalistes de l'art pour l'art se distinguent nettement de ceux dont la prétention va jusqu'à vouloir appliquer au roman, à la poésie, à la peinture, la méthode des sciences positives. Ceux-ci recourent sans cesse à la constatation mathématiquement rigoureuse et à l'investigation méthodique et constamment active. Les réalistes de l'art pour l'art ont moins d'ambition et plus de désinvolture, moins de suite et plus de finesse. Ils s'en remettent à l'impression, persuadés que la recherche scientifique ne donne qu'un amas de faits brutaux. Leur rétine, pour employer une de leurs comparaisons coutumières, est comme une plaque photographique extrêmement sensible où se gravent spontanément et dans leur

1. *Lettres de Flaubert à G. Sand*, p. 177, 146, 113.

succession capricieuse et rapide les moindres nuances de la réalité. « Notre effort a été de chercher à faire revivre auprès de la postérité nos contemporains dans leur ressemblance animée, à les faire revivre par la sténographie ardente d'une conversation, par la surprise physiologique d'un geste, par ces riens de la passion où se révèle une personnalité, par ce je ne sais quoi qui donne l'intensité de la vie, par la notation enfin d'un peu de cette fièvre qui est l'existence capiteuse de Paris. »

Ils s'en remettent au bonheur des trouvailles que la vie leur ménage au jour le jour. Sans doute ils vont au-devant d'elles, ils se « déplacent », courent de l'usine au salon ou aux académies. Mais leur façon d'observer est toujours celle de Molière dans la boutique du barbier et de La Fontaine le long des chemins : ils en font un usage plus exclusif, voilà toute la différence. Ils restent hommes du monde, autant que possible, causeurs spirituels et provocants, cachant sous les airs abandonnés d'une conversation pleine de saillies et de grâces, leur pensée de derrière la tête, pensée traîtresse. Ils n'éloignent personne par l'épouvantail de la pédanterie. Bien au contraire, on vient à eux pour leur faire des confidences. Ce sont des confesseurs, à cela près qu'ils ne gardent pas le secret de la confession. « Ce roman, dit M. E. de Goncourt, a été écrit avec les recherches qu'on met à la composition d'un livre d'histoire et je crois pouvoir avancer qu'il est peu de livres fabriqués avec autant de causeries, de confidences, de confessions féminines : bonnes fortunes littéraires arrivant, hélas ! aux romanciers qui ont soixante ans sonnés[1]. »

Les réalistes enseignants ont plus de raideur. Leurs

1. E. de Goncourt, *Chérie*, Préface.

intentions transpirent toujours et leur tendance dogmatique s'affiche. Ils ont des airs de clergymen en Angleterre, de conspirateurs en Russie, de docteurs en France. On se les représente — exception faite pour Tolstoï, qui va et nous mène partout — plutôt dans un cabinet de travail, dans un laboratoire, dans un amphithéâtre, que dans un salon.

Le réaliste de l'art pour l'art est un raffiné ; il aime la recherche, soit qu'il exhibe le gilet rouge de Gautier, ou la robe de chambre à cordelière que Flaubert avait toujours quand il s'encadrait dans ses larges fenêtres, au grand ébahissement des bonnes gens qui descendaient la Seine, soit qu'il vise au dandysme d'un Baudelaire ou d'un Barbey d'Aurevilly. Comme Stendhal allant à la bataille rasé de frais, il ne va au travail que parfumé, dans un négligé élégant, avec des manchettes. Le réaliste enseignant retrousse ses manches jusqu'au coude, les manches de sa redingote noire, et plonge ses mains dans les chairs à disséquer. Il n'a pas le carnet élégant et discret de l'homme du monde : son outil, c'est le scalpel. Il n'a pas le coup d'œil impertinent et rapidement investigateur du boulevardier; mais le regard patiemment scrutateur du savant. Il porte peut-être un monocle : c'est une usurpation : son attribut, ce sont les besicles.

LIVRE III

LA MATIÈRE DE L'ART RÉALISTE

CHAPITRE PREMIER

La fiction écartée ou tolérée. — Le passé, historique ou légendaire, admis par le réalisme de l'art pour l'art. — Les drames romantiques. — *Salammbô*. — *Hérodiade*. — *Melœnis*. — *Poèmes antiques et barbares*. — *La tentation de saint Antoine*.

De quelle nature sont les documents, fruit de cette méthode ?

Le grand cri de guerre du réalisme étant « Rien que la réalité », il est condamné à dresser d'abord une liste de proscription.

La première victime, c'est la fiction. « Je me détourne sans regret, dit G. Eliot, des anges, enfants des nuages, des prophètes, des sibylles, des guerriers héroïques[1]. » Si on la laisse vivre, ce sera à la façon de ces esclaves admis de temps en temps à distraire leurs maîtres.

Le domaine de la fantaisie fermé, reste celui du passé et du présent : celui de l'histoire et de la légende d'une part ; de l'autre celui de la vie contemporaine. Le réalisme de l'art pour l'art ne se les interdit ni l'un ni l'autre. N'ayant pas l'intention de prêcher ni d'enseigner, ne songeant qu'au plaisir tout pur de la représentation artistique, la matière lui importe assez peu, ou plutôt il aura des prédilections instinctives pour tout sujet qui

[1]. *Adam Bede.*

lui fournira de belles couleurs et qui lui paraîtra propice au déploiement des descriptions, ces draperies du style. Aussi accepte-t-il de bonne grâce l'héritage romantique qu'il augmente encore.

Victor Hugo avait déjà tiré grand parti des **recherches érudites** pour lesquelles nous l'avons vu si passionné. Savant comme Virgile et même comme Callimaque d'Alexandrie, il fit de véritables restaurations, sinon historiques, comme il y prétendait, du moins archéologiques. Dans sa *Notre-Dame* revit quelque chose de la physionomie du vieux Paris. Les *Odes et Ballades*, la *Légende des siècles* fourmillent d'indications curieuses sur la vie matérielle du Moyen-Age et de la Renaissance. En y recourant et en y joignant l'appoint des mille détails fournis par les drames historiques d'Alexandre Dumas père, on aurait de quoi fournir tout un musée, le musée de la curiosité romantique ; on y verrait des flèches, des corniches et des tourelles à jour, des créneaux, débris du vieux Burg de Corbus ; des arceaux de souterrains pris au manoir de la Tourgue ; des rangées de chevaliers bardés de fer et montés sur des simulacres de chevaux comme ceux de la salle à manger d'*Eviradnus* ; des tapis, des aiguières, des candélabres, un surtout de table riche ; des curiosités de toute sorte, des garde-infantes, des sabliers, un bilboquet, celui de Henri III ; des costumes de tout genre, fraises godronnées, collets renversés à l'italienne ; une galerie de coiffures curieuses où l'on s'arrêterait devant celle de la camarera mayor ; sans compter la plus belle collection d'épées qui se puisse voir, depuis celles de Roland et d'Olivier, jusqu'à ces fines lames dont la garde se creuse en boîte à pastilles [1].

1. *Cf.*, pour plus de détails : Souriau, *De la convention dans la tragédie classique et dans le drame romantique*, p. 123, 229.

Au demeurant, il y a parfois peu de cohésion entre toutes ces pièces, même réunies par un homme de génie, constructeur habile, en de curieux assemblages. Devant ce spectacle, les plus sceptiques pensent aux vertes pelouses de certain jardin public où l'on voit, à côté de tombeaux celtiques, des piliers romans, des gargouilles grimaçant dans l'herbe, des pinacles ébréchés, la double croix prise à Constantinople et les bêtes de l'Apocalypse tombées de la tour Saint-Jacques.

Pour nous, les restitutions romantiques ont trop charmé notre adolescence, elles fascinent trop encore notre imagination pour qu'il nous soit possible de n'y voir qu'un étrange bric-à-brac. Mais nous devons reconnaître que ce sont seulement de beaux décors tout en façade, un trompe-l'œil qui ne donna jamais la marque d'une civilisation déterminée à des effusions lyriques, à des mouvements d'éloquence qui restent, heureusement d'ailleurs, de tous les temps et de tous les pays, en dépit des efforts faits pour les signer d'un caractère particulier et local.

La *Légende des siècles* nous promet de nous dépayser : la diversité des objets qui s'y succèdent nous fait un moment illusion ; mais la voix du même cicérone se fait entendre, récitant sous une forme nouvelle un lieu commun poétique utilisé déjà : il nous montre Kanut : nous reconnaissons Caïn ; la pièce du parricide n'est plus pour nous que le brouillon de la *Conscience*, et cependant bien des siècles séparent les héros ; bien des civilisations aussi, séparation plus profonde encore[1].

Avec une résolution sûre d'elle-même, avec un de ces

1. *Cf.* J. Tellier, *Nos poètes*, p. 3.

partis pris auxquels la spontanéité géniale d'un Hugo ne peut jamais se résoudre irrévocablement, mais dont s'accommode le talent, si haut, si original, si parfait qu'il soit, M. Leconte de Lisle, Flaubert et leurs disciples se sont juré de « spécifier » en des représentations rigoureusement caractéristiques l'originalité distinctive des paysages exotiques, des architectures antiques, des usages, des costumes, des mœurs, des religions mêmes des peuples morts. Ainsi nous ont-ils dépaysés vraiment [1].

Les *Poèmes antiques* de M. Leconte de Lisle nous rendent l'image d'une Grèce primitive qui s'en tient encore dans la religion à la personnification surhumaine des forces naturelles, et dans l'art à l'expression d'une impassibilité sereine et béatement souriante comme celle des figures d'Égine. Sa force immobile, cette force qui repose placidement en soi, sa simplicité sévère et majestueuse nous avait été dérobée par des interpositions plus modernes qui, comme l'idéalisme de Phidias, la revêtaient d'une beauté plus humaine et mieux équilibrée, ou comme les adaptations latines, l'effaçaient sous des imitations trop industrieuses qui corrompaient sa pureté, abaissaient sa grandeur fière et noyaient ses purs reliefs et ses couleurs vives dans le terne assombrissement des fictions romaines. Chez M. Leconte de Lisle, les Destinées, les Moires, ne sont plus des jouets inoffensifs aux mains d'un poète classique « égayant » son sujet d'ornements mythologiques : elles reprennent leur autorité impérieuse. Zeus se dégage de Jupiter, Hermès de Mercure et Vénus redevient Cythéré, comme Neptune Poseidôn et Diane Artémis [2].

1. *Cf.* J. Lemaître, *Les contemporains*, 2ᵉ série.
2. Selon la remarque de Th. Gautier, *Rapport*, p. 94.

Les *Poëmes barbares* épandent des clartés diffuses dans la nuit des cosmogonies et des théogonies hindoues, qui s'obscurcissent encore par le contraste de paysages tout embrasés de lumière chaude, et dormant dans une somnolence sans rêve et sans mystère.

C'est le cycle de l'antiquité orientale. Dans un autre cycle, celui de la barbarie du Nord, se rencontreraient le vieux barde de Temrah pleurant ses dieux vaincus, Hervor, la fille d'Angantyr, réclamant son héritage, l'épée; Hialmar, qui donne message au Corbeau, brave mangeur d'hommes, de porter son cœur tout chaud à sa fiancée, la fille d'Ylmer; l'ours qui pleure au chant du roi des Runes; Sigurd le Frank, Brunhild, qui, l'ayant tué, se tue; Komor, le Jarle de Kemper, par qui finit Tiphaine et qui finit avec elle; les massacrés de Mona et les Elfes des prairies.

Un peu plus près de nous, le cycle de l'antiquité classique enfermerait l'*Hérodiade* de Flaubert, récit froidement cruel de la décollation de Jean le Baptiseur; puis la *Meloenis* de Louis Bouilhet, poème d'une ingéniosité raffinée, qui, nous promenant de Subure au mont Capitolin, et nous conduisant dans les séjours préférés de la corruption romaine, nous fait voir la taverne, le bouge de la sorcière, les cuisines et la table de l'épicurien, les bains, le cirque; pis encore, le palais; et cela avec un rhéteur qui, se faisant gladiateur, change à peine d'armes et de métier; et qui, délaissant une danseuse de carrefour pour la fille d'un édile, change à peine de maîtresse, en allant du vice rougissant de l'aventurière à l'innocence éhontée de la patricienne. On y joindrait la *Salammbô* de Flaubert, ce récit de la guerre inexpiable, plus atroce que la guerre qu'il raconte. L'amour de Mâtho pour la fille d'Hamilcar en est le lien trop souvent rompu. Des vues de Carthage et des

environs y alternent avec des tableaux de batailles, de sièges, de marches altérées, d'embuscades gigantesques, de sacrifices, de tortures, de tueries, prétextes toujours renouvelés pour faire ruisseler le sang vermeil sous le ciel bleu, et pour étaler des corruptions hideuses au grand soleil de l'Afrique.

Si divers que fussent les éléments dont se composait l'armée des mercenaires, il fallait mieux encore à Flaubert, pour nourrir ses appétits d'érudition et remplir la capacité sans cesse élargie de sa curiosité. Aussi garda-t-il pendant bien des années par devers soi, comme une sorte d'en cas, la *Tentation de saint Antoine*, poème en prose dont la conception vertigineuse laisserait peut-être l'illusion du puissant, si les bizarreries qui s'y heurtent ne donnaient avant tout la sensation de l'étrange ; surtout si derrière les hallucinations qui tourmentent l'esprit du solitaire en l'attristant par l'inconsistance des enthousiasmes et des héroïsmes, en le confondant par le chaos savamment désordonné des religions et des philosophies, si derrière cette confusion d'images mobiles et décevantes jusqu'à désespérer un saint, l'on n'entrevoyait, comme la parodie burlesque de cette érudition épique, les engouements successifs de Bouvard et de Pécuchet épris de toutes les sciences et par toutes lassés.

Les archéologues de profession, les orientalistes, les égyptologues, les assyriologues, relèvent en ces œuvres de nombreuses erreurs ; pour nous, profanes, un aveu nous est imposé : ces peintures savantes, dont nous nous déclarons mal satisfaits à tant d'autres égards, ont du moins une certaine force évocatrice et donnent une vie, factice à coup sûr, mais assez mouvementée par instant et d'une variété curieuse, à des races qui n'ont que très peu de conformités générales soit entre elles, soit avec nous.

L'homme du xviie siècle cherchait partout sa ressemblance, chez les Grecs, chez les Romains, chez les Turcs; aujourd'hui l'on se borne presque exclusivement à la considération des dissemblances. Dans les inventions poétiques que nous venons de signaler, dans les tableaux qui s'en inspirent, plus nombreux aujourd'hui que jamais, comme aussi dans les travaux de l'histoire et même de la philosophie, tout trahit l'effort d'un siècle qui veut sortir de soi, tout, jusqu'aux petites curiosités de l'onomastique et de l'orthographe étrangères.

Boileau affecte des frayeurs assez comiques devant ces mots d'une barbarie toute germanique, Zutphen, Wageningen, Hardervic, Knotzembourg, devant certains personnages de la légende chrétienne dont le nom lui paraît un épouvantail : Astaroth, Belzébuth, Lucifer.

Que dirait-il, ô ciel, des litanies de mots que le romantisme a le premier déroulées, où les voyelles les plus ouvertes oppriment les plus fermées et retentissent tantôt avec les sonorités éclatantes du métal, tantôt avec le rauque enrouement des bêtes du désert; où les humbles consonnes elles-mêmes se hérissent pour faire valoir leur rôle auparavant trop sacrifié et relever la physionomie des noms propres, si du moins il faut en croire Théophile Gautier : « Le centaure Chiron, dit-il, a repris le K qui lui donne un aspect plus farouche[1]. »

Détails, va-t-on s'écrier, petits détails, qui ne méritent pas d'arrêter la critique.

Mais le détail n'est-il pas l'important, n'est-il pas le tout presque, dès qu'on renonce aux peintures qui résument et qui généralisent, pour rechercher la particularité dans les choses, et dans les hommes l'individualisme et la singularité ?

1. Th. Gautier, *Rapport*, p. 94.

Le réalisme qui sort du lieu et du temps présents en a plus besoin encore que l'autre qui s'y confine.

Seule l'accumulation des détails lui permet de diversifier les paysages et les décors; de relever, chez les hommes, assez de traits, assez d'attributs et d'insignes pour marquer leur secte, leur caste, leur classe ou leur race.

Les prêtres de Khamon se reconnaissent à leurs robes de laine fauve, ceux de Melkarth à leurs tuniques violettes, ceux d'Eschmoûn à leurs manteaux de lin, à leurs tiares pointues, sans compter « leurs colliers à tête de coucoupha ».

Les riches de Carthage portent des sceptres à pommes d'émeraude. Les anciens ont des bâtons en corne de narval et des diadèmes, et, quand ils s'asseyent au conseil, ils mettent « par-dessus leur tête la queue de leur robe ». Quelques-uns gardent « leur barbe enfermée dans un petit sac de peau violette » que deux cordons attachent aux oreilles.

Dans l'armée des mercenaires, ces guerriers « masqués d'un voile noir » et « assis en arrière sur leurs cavales peintes », ce sont les Garamantes. Ceux-ci, qui portent de « hautes couronnes faites de cire et de résine », ce sont les Pharusiens. D'autres se sont peint « avec du jus d'herbes de larges fleurs sur le corps », ce sont les archers de Cappadoce. De larges mollets décèlent le Cantabre; des épaules remontées, l'Égyptien. Les Grecs s'abritent sous des peaux, les Ibériens sous des toiles, les Gaulois sous des planches, les Libyens derrière des pierres sèches, et les Nègres creusent « dans le sable avec leurs ongles des fosses pour dormir[1]. »

C'est grâce aux mêmes recherches minutieuses que les

1. Flaubert, *Salammbô*, 292, 346, 126, 128, 251, 252, 3, 50.

dieux païens reçoivent du réalisme archéologique des figures distinctes comme celle de Tanit, ou bien celle du Moloch punique : « Bien plus haut que l'autre se dressait le Moloch tout en fer avec sa poitrine d'homme où bâillaient des ouvertures. Ses ailes ouvertes s'étendaient sur le mur, ses mains allongées descendaient jusqu'à terre. Trois pierres noires, que bordait un cercle jaune, figuraient trois prunelles à son front, et, comme pour beugler, il levait dans un effort terrible sa tête de taureau[1] ».

Au reste, si l'on veut voir les idoles « de toutes les nations et de tous les âges, en bois, en métal et en granit, en plumes, en peau cousue », on n'a qu'à se référer à la *Tentation de saint Antoine*, car toutes les divinités du paganisme y défilent depuis le Bouddha, mieux encore, depuis les idoles antérieures au déluge jusqu'aux dieux étrusques et romains, Tagès, Janus, Summanus, Vesta, Bellone, le dieu Terme, les dieux rustiques, Sartor, Sarrator, Vervactor, Collina, Vallona, Hostilinus, les dieux du mariage, Domiduca, Educa, Potina, Fabulinus, Camaena, Consus, : Flaubert nous renseigne à leur endroit avec une abondance d'érudition qui fait honte à la sobriété des Decharme et des Gaston Boissier.

1. Flaubert, *Salammbô*, 137; *cf.* 259-298.

CHAPITRE II

*La réalité présente seule admise par le réalisme didactique.
Proudhon. — Courbet. — M. Zola.*

Tant d'exactitude n'a pu désarmer le réalisme didactique ; il a l'air d'ignorer ces tentatives, quand il ne les traite pas d'« erreurs », comme le roman de Salammbô ; et il s'en prend directement aux romantiques et aux classiques, qu'il accuse d'avoir gâté l'art en le forçant d'aller chercher ses sujets dans la légende et dans l'histoire.

Il n'a pas assez d'injures pour les uns et pour les autres ; il les unit dans une même haine, ou s'il veut bien faire preuve de quelque indulgence, c'est en faveur de la tragédie classique qui lui paraît à demi vraie, puisqu'elle montre au moins un côté de l'homme réel, M. Zola ne dit pas le meilleur, tandis que le romantisme, mentant à ses promesses, enchérit sur les conventions idéalistes par l'antithèse perpétuelle du grotesque et du sublime, et l'éloigne, plus que jamais ne le firent les plus convaincus des classiques, du drame prédit et tenté par Diderot et par Sébastien Mercier.

C'est la nuance que marquent très-bien les comparaisons de M. Zola, pour injurieuses qu'elles soient toujours. Si les héros de la tragédie sont « de marbre » pense-t-il, ceux du drame romantique sont de « carton ». Les premiers « grelottent », mais les seconds « tombent sur le nez comme des soldats de plomb ».

Que l'on casse donc une fois pour toutes le grand ressort qui fait mouvoir ces figures bonnes pour l'horloge de Strasbourg. Il faut les pousser par les épaules hors du

théâtre. C'est en vain que Hernani voudrait y rester, Achille parti : le réalisme didactique les renvoie dos à dos. Chimène, Iphigénie, Doña Sol, peuvent se donner la main pour le même exil. Héros grecs et héros du Moyen-Age se valent bien : le « pourpoint » est un déguisement comme le « peplum » ; qu'ils s'agitent ou marchent à pas comptés, ils mènent les uns comme les autres ce « carnaval de la nature », que l'on voit déboucher en cortège tantôt ordonné, tantôt tumultueux, c'est toute la différence, des palais vermoulus de l'histoire[1].

« Eh quoi! dit M. Maxime du Camp dans la préface de ses *Chants modernes,* la science fait des prodiges, l'industrie accomplit des miracles, et nous restons impassibles, insensibles, méprisables, grattant les cordes faussées de nos lyres, fermant les yeux pour ne pas voir, ou nous obstinant à regarder vers un passé que rien ne doit nous faire regretter ! On découvre la vapeur, nous chantons Vénus, fille de l'onde amère; on découvre l'électricité, nous chantons Bacchus, ami de la grappe vermeille ! C'est absurde ! ».

Ne trouvons-nous pas dans notre siècle même de quoi nous inspirer !

« Quoi! tout ce que nous avons fait, tout ce que nous avons pensé! Quoi, nos grandeurs, nos misères, nos aspirations, nos désastres, nos conquêtes; quoi, tout cela ne mérite pas qu'on le chante, et il faut mettre ses lunettes et feuilleter les historiettes oubliables pour trouver un motif à dithyrambe ou à bas-reliefs[2] ».

Ne finira-t-on pas par renoncer à la peinture « conjecturale » des David, des Delacroix et des Ingres, qui ne peut nous donner que des « illustrations »? Sot qui se

1. Zola, *Le naturalisme au théâtre,* 18, 19, 20.
2. Maxime du Camp, *Chants modernes.* Préface, 5, 8.

dérange pour un tête-à-tête de Pâris et d'Hélène, ou pour un passage du Rubicon. C'est ignorer que « tout tableau d'histoire, représentant une action dont l'artiste n'a pas été témoin, dont il n'est pas même contemporain, et que la masse de son public ignore, est une fantasmagorie, et, au point de vue de la haute mission de l'art, un non-sens ».

Si vous vous traînez ainsi à la suite des mythologues et des historiographes, c'est faute d'originalité personnelle, vous dira Proudhon, et il vous lancera avec Courbet cette apostrophe : « Vous qui prétendez représenter Charlemagne, César et Jésus-Christ lui-même, sauriez-vous faire le portrait de votre père [1] ? »

Et cependant « le passé ne peut servir que comme éducation : on ne doit s'inspirer que du présent dans ses œuvres ». Plaisante invention que « de passer par le défilé des Thermopyles, et de rétrograder de vingt-trois siècles pour arriver au cœur des Français » ! [2] Un moyen plus sûr, c'est de peindre « la vie vivante », de mettre « de la véritable humanité debout sur ses jambes [3] ».

Courbet l'a déjà fait pour la peinture au grand applaudissement de Proudhon. M. Zola espère de son côté que le régénérateur du théâtre, — il ne dit pas du roman, — apparaîtra bientôt, et son cœur en tressaille d'aise. « Je m'imagine ce créateur enjambant les ficelles des habiles, crevant les cadres imposés, élargissant la scène jusqu'à la mettre de plain-pied avec la salle, donnant un frisson de vie aux arbres peints des coulisses, amenant par la toile du fond le grand air libre de la vie réelle [4] ».

1. Proudhon, *Du principe de l'art*, p. 112, 113, 202.
2. *Ibid.*, 112.
3. E. de Goncourt, *Préfaces et manifestes*.
4. Zola, *Le naturalisme au théâtre*, p. 1.

CHAPITRE III

Revanche de la nature extérieure, du monde matériel, des métiers et des industries. — Description et portrait.

Pour suivre ces prescriptions, pour se conformer à la définition ébauchée par Duranty dans un des six numéros du *Réalisme* de 1856 : « le réalisme conclut à la reproduction exacte, complète, sincère du milieu social, de l'époque où l'on vit » ; pour faire mouvoir des personnages dans ce milieu réel et donner au lecteur un « lambeau de la vie humaine », il fallait recommencer contre l'idéalisme la campagne déjà entreprise à la fin du XVIII° siècle, et redescendre tous les degrés qui vont du général au particulier et de l'abstrait au concret.

L'art idéaliste du XVII° siècle n'ignore pas la nature, comme on le dit trop souvent : mais il la traite en chose qui, au prix de l'être moral, n'a qu'un intérêt infime. S'il daigne la considérer, c'est avec le dédain supérieur d'un monarque honorant d'un regard une fête populaire. Quand il lui demande un asile, ce n'est que pour mieux se reprendre, soi.

Loin de se laisser pénétrer et envahir par elle, il garde le pouvoir de mesurer, de doser les plaisirs et les repos qu'il lui demande, toujours conscient de sa forte personnalité. Quand il consent à s'occuper plus particulièrement d'elle, c'est pour la transformer à son goût et la refaire à son image et ressemblance. Il redresse au cordeau les caprices de ses sentiers ; il grave sur ses

arbres des devises italiennes et latines ; il enferme en des canaux ses eaux courantes et les force, comme il lui plaît, de murmurer ou de se taire ; il aime que le parc tienne à distance la forêt sauvage.

Il ordonne les arbres en hiérarchie, méprisant les arbrisseaux légers, à l'exception du saule, qui a ses lettres de noblesse littéraire, favorisant, au contraire, les marronniers, les platanes, les ifs, dont le feuillage « immobile » ajoute aux palais le prolongement de ses vertes architectures. Les bergers du roman et de la pastorale suffisent à satisfaire ses goûts champêtres. Il relègue le paysan dans le lointain des rudes campagnes qu'explorent par nécessité les nobles, contraints de vivre sur leur domaine, et par vocation les moralistes curieux, comme La Bruyère. Parfois cependant il l'appelle : c'est pour le faire valet.

A la fin du XVIIIe siècle, la nature plus aimée, moins tyrannisée, est déjà une confidente « sensible », mais une confidente de théâtre, déférente, passive, recevant les aveux de l'homme, sans trop agir sur ses résolutions.

René lui a laissé prendre un rôle moins discret, et, devenue consolatrice, puis complice, puis séductrice, elle n'a plus aujourd'hui que deux emplois, décourager l'homme par l'ironie de son impassibilité, ou bien, et c'est le plus ordinaire, l'envelopper de ses charmes corrupteurs, l'amollir de ses effluves, le griser de ses parfums, détendre les muscles de son corps et le nerf de sa volonté ; faire enfin de cet homme autrefois si maître d'elle et si maître de lui une sorte de sensitive humaine qu'elle épanouit ou ferme à son gré et dont elle éteint les ardeurs, allume les fièvres, commande les moindres frissons. C'est assez d'un bois entrevu par le porche de son église pour faire oublier à Serge Mouret les devoirs les plus sacrés du sacerdoce.

A cette revanche de la nature s'est associée celle de l'industrie et du monde matériel en général. Que de mépris au XVII° siècle pour les œuvres de la main ! quel abîme entre l'artiste et l'artisan ! La première édition du *Dictionnaire de l'Académie* refusa d'admettre les termes de métier. Thomas Corneille les recueillit dans un vocabulaire spécial.

Le siècle de l'*Encyclopédie* fut plus indulgent pour les arts mécaniques, et la mode acheva de les réhabiliter, quand un roi, au lieu de régner, cisela des serrures, sage s'il eût réfléchi que les Dioclétiens et les Charles-Quints abdiquent avant de se consacrer au jardinage et à l'horlogerie.

Ce n'est pas notre siècle apparemment qui pouvait réagir. Les poètes, suivant un exemple déjà donné par André Chénier, demandèrent des sujets à la science. M. Maxime du Camp dans ses *Chants modernes* fit des vers en l'honneur de la locomotive. M. Sully Prudhomme trouva pour décrire le baromètre des vers d'une heureuse précision. C'est son moindre titre de gloire.

Enfin le roman et la peinture s'emparèrent d'une matière encore assez neuve et révélèrent tous les secrets de l'atelier et de l'usine qui fabriquent, ou du magasin qui vend. Nous ne donnerons pas l'énumération de toutes les curiosités mises au jour, nouveau pour elles, des musées et des librairies ; ce n'est pas notre métier de faire des catalogues d'expositions industrielles. Au surplus, la variété de ces sortes de peintures n'est qu'apparente : changent le pli particulier, le tour de main, la secousse, la torsion, le va-et-vient, où la spécialité du métier condamne les membres de l'ouvrier ; reste l'homme, assez semblable à lui-même au fond, qu'il soit enfiévré par le grand magasin, pâli par la papeterie, noirci par la houillère, époumoné par la verrerie,

rompu par la carrière, brûlé jusqu'aux moelles par la fournaise de la forge, de la fonderie, ou de la chambre de chauffe ; esclave, souvent victime des forces naturelles qu'il a vaincues, il est comme hébété par la fascination de la machine qu'il a créée et mise en branle.

L'organisation de la vie matérielle, aujourd'hui d'un mécanisme si compliqué, surtout dans les grandes villes, prend l'homme dans un engrenage aussi mordant. S'il habite dans un hôtel, le luxe, le vice ou du moins les futilités et les vanités mondaines le pervertissent et le blasent. S'il habite dans la rue de la Goutte-d'Or, la maison infecte le rejette au pavé et l'assommoir lui donne un meurtrier asile où le romancier le poursuit, s'il en a le loisir, car il a tant d'explorations à faire ! N'a-t-il pas mission de visiter les hopitaux, les prisons, les lavoirs, les gares de chemin de fer, le Mont-de-Piété, les refuges de nuit, toutes les institutions économiques et sociales inventées par la justice, la tolérance, ou la charité ? Décidément M. Maxime du Camp a mal tourné, comme Flaubert se plaisait à le lui prédire : car s'il eût relié d'un gros fil d'intrigue chacune de ses études sur Paris, il eût fait du coup, par anticipation, tous les romans de nos fameux réalistes.

Autrefois l'homme considéré dans sa pure essence, radicalement distinct de la brute par sa raison et par sa volonté, érigé en maître au milieu du monde, se détachait en grand relief sur le cadre de la nature extérieure, ou plutôt il s'opposait à elle : elle était la matière, il était l'esprit ; en qualité de chose, elle n'avait droit qu'à une description ; il avait droit comme être moral à un portrait.

Aujourd'hui que l'on ne veut plus voir en l'homme que la partie sensitive, on le repousse au rang des êtres

inférieurs ; il n'est plus qu'une des mille pièces dont l'ensemble constitue le monde ; il n'est plus qu'un détail, assez important à la vérité, du grand tout.

Or dès là qu'il est confondu dans l'universelle matière, son portrait ne peut plus être qu'une petite description faisant partie intégrante de la description universelle, qui est l'objet unique de l'art réaliste.

Nécessairement, la description étant matérielle, le portrait le sera aussi. Le principe posé au XVIII^e siècle a fourni ses dernières conséquences. L'art classique se contentait de relever les traits les plus nobles et les plus généraux, ovale du visage, largeur du front, couleur des yeux, contour de l'oreille, dessin de la bouche, du col, ou des épaules ; le reste se devinait sous la discrétion d'un terme abstrait, appâts, charmes, ou disgrâces. Le but était de rendre avant tout la physionomie de l'âme. L'art, plus généreux que la réalité envers l'homme et le traitant en pur esprit, lui épargnait les servitudes de la matière, les tyrannies du manger, du boire, ou du dormir, l'humiliation de ressentir un malaise ou même un bienêtre physiques. Il est rare qu'un personnage de tragédie ait confessé une souffrance corporelle : on cite un vers de Phèdre à titre d'exception.

Nous avons vu naître au XVIII^e siècle l'habitude contraire, maintenant invétérée : le roman à la mode nous exhibe force services à thé, à café, à liqueur, avec toutes les merveilles de la pâtisserie et de la confiserie : c'est le roman à crédence. On y trouve toute sorte de menus : celui de la ménagère bourgeoise, savante en l'art d'accommoder les restes : Bovary mangeait « le reste du miroton, épluchait son fromage, croquait une pomme, puis s'allait mettre au lit[1] » ; celui des noces populai-

1. *Madame Bovary*, p. 45.

res, dont M. Zola étale les pires conséquences, celui des festins curieux et des griseries superfines de la jeunesse aristocratique de Russie, dont les dangereux paris, racontés par Tolstoï, font frémir.

Tous les accidents les plus infimes de la vie matérielle nous sont consciencieusement signalés. Nous n'en sommes plus à nous étonner, comme La Bruyère, qu'on nous occupe « d'un laquais qui siffle ». Car nous n'avons plus rien à apprendre sur le rhume ou sur la migraine, sur les effets de la température, sur les misères de la maigreur ou de la corpulence, sur les innombrables petits plaisirs du bien-être goûté, des pantoufles retrouvées au coin du feu, de la redingote « ôtée pour manger plus à l'aise [1] », de la toilette méthodiquement raffinée : « L'empereur Napoléon achevait sa toilette dans sa chambre à coucher et présentait à la brosse du valet de chambre tantôt ses larges épaules, tantôt sa forte poitrine, avec le frémissement de satisfaction d'un cheval qu'on étrille. Un autre valet de chambre, le doigt sur le goulot d'un flacon d'eau de Cologne, en aspergeait le corps bien nourri de son maître, persuadé que lui seul savait combien il fallait de gouttes et comment il fallait les répandre. Les cheveux courts de l'Empereur se plaquaient mouillés sur son front, et sa figure, quoique jaune et bouffie, exprimait un bien-être physique [2] ».

Le costume a aussi pour les réalistes l'importance d'une révélation. Car vous pensez bien que l'on ne met pas indifféremment des chaussures ajustées, ou les bottes fortes de Charles Bovary, « qui avaient au cou-de-pied deux plis épais obliquant vers les chevilles, tandis que le reste de l'empeigne se continuait en ligne droite, tendu

[1]. Flaubert, *Madame Bovary*, p. 45.
[2]. Tolstoï, *La guerre et la paix*, t. III, p. 28.

comme un pied de bois ». On ne se coiffe pas impunément d'une casquette comme la sienne : « C'était une de ces coiffures d'ordre composite, où s'associent les éléments du bonnet à poil, du chapska, du chapeau rond, de la casquette de loutre et du bonnet de coton ; une de ces pauvres choses enfin, dont la laideur muette a des profondeurs d'expression, comme le visage d'un imbécile. Ovoïde et renflée de baleines, elle commençait par trois boudins circulaires ; puis s'alternaient, séparés par une bande rouge, des losanges de velours et de poil de lapin ; venait ensuite une façon de sac, qui se terminait par un polygone cartonné, couvert d'une broderie en soutache compliquée, et d'où pendait au bout d'un long cordon trop mince un petit croisillon de fil d'or en manière de gland. Elle était neuve. La visière brillait[1]. »

Il ne vient pas à la pensée d'un réaliste qu'il puisse y avoir entre le personnage et son costume un manque de rapport. Pour lui, l'habit c'est l'homme, ou du moins c'est le moule extérieur de sa personnalité, l'épiderme de son caractère. Fouillées, les boutiques des faubourgs ont fourni beaucoup aux fripiers de la littérature. Il y a dans leurs romans des hardes d'une irréprochable banalité, et des défroques très heureusement dénuées du pittoresque romantique. Les salons des grands couturiers se sont ouverts pour les plus délicats. Ils y ont copié parfois des toilettes exquises. C'est grand dommage que ces petits chefs-d'œuvre ne puissent s'exposer à la devanture de notre livre : les lecteurs des journaux de mode nous en sauraient le meilleur gré, ainsi que toute l'école qui, sur l'exemple des frères de Goncourt,

1. G. Flaubert, *Madame Bovary*, p. 45. *Cf.* Merlet, *Réalistes et fantaisistes*, p. 91-143.

combat pour faire entrer dans l'art le japonisme, le bibelot et le chiffon.

CHAPITRE IV

Revanche du corps. — La physiologie.

S'il faut connaître le chiffon pour connaître l'homme, à plus forte raison la complexion physique sera-t-elle instructive. Le corps fournira des indications infaillibles sur l'âme, qui est le résultat de ses fonctions, au dire des réalistes français, ou qui du moins subit toutes ses exigences, selon les réalistes russes. De là des portraits crus comme des photographies sans retouches, qui, faisant gauchement ressortir au détriment de la physionomie morale les empâtements progressifs de la chair et les appesantissements de l'âge, rapprochent par les analogies de l'organisme et égalent dans une sorte de fraternité basse les êtres les plus dissemblables spirituellement, par exemple la *Bourgeoise* de Courbet et le *Napoléon* de Tolstoï : « Oui ! la voilà bien cette bourgeoisie charnue et cossue, déformée par la graisse et le luxe ; en qui la mollesse et la masse étouffent l'idéal, et prédestinée à mourir de poltronnerie, quand ce n'est pas de gras fondu ; la voilà telle que sa sottise, son égoïsme et sa cuisine nous la font [1]. »

Voilà la *Bourgeoise*. Voici le *Napoléon* : « Prêt à monter à cheval, en uniforme gros bleu, ouvert sur un long gilet blanc qui dessinait la rotondité de son ventre,

1. Proudhon, *Du principe de l'art*, p. 215.

en bottes à l'écuyère et en culotte de peau de daim tendue sur les gros mollets de ses jambes courtes, il avait les cheveux ras et une longue et unique mèche s'en détachait pour aller retomber jusqu'au milieu de son large front. Son cou blanc et gros tranchait nettement sur le collet noir de son uniforme, d'où s'échappait une forte odeur d'eau de Cologne... Toute sa personne forte et écourtée, aux épaules longues et carrées, au ventre proéminent, à la poitrine bombée, au menton fortement accusé, avait cet air de maturité et de dignité affaissées qui envahit les hommes de quarante ans, dont la vie s'est écoulée au milieu de leurs aises. »

Plus libre que le peintre, qui doit épuiser en une fois la réserve complète de ses observations, le romancier met à profit le caractère successif du récit pour noter au hasard des événements tout détail propre à circonstancier ce qu'il écrit et à donner un coup de crayon de plus au pointillé minutieux du portrait. C'est par exemple une attitude : Pierre Bésoukhow parle « la tête penchée et ses grands pieds solidement rivés au parquet ». C'est un son de voix : « Le marin grasseyait en parlant, et le timbre de sa voix, quoique agréable et mélodieux, trahissait toutefois l'habitude des plaisirs de la table et du commandement ». C'est un mouvement nerveux : « Le vieux comte Rostow s'écria en reniflant légèrement comme s'il aspirait un flacon de sel anglais » ; un geste gracieux : « Charmant, reprit la petite princesse en piquant son aiguille dans son ouvrage, pour faire voir que l'intérêt et le charme de l'histoire interrompaient son travail [1]. » C'est un trait de négligence : « Comme il (Charles Bovary) avait eu longtemps l'habitude du bonnet

1. Tolstoï, *La guerre et la paix*, t. II, p. 233, 9, 300, 292; t. I, p. 12.

de coton, son foulard ne lui tenait pas aux oreilles ; aussi ses cheveux, le matin, étaient rabattus pêle-mêle sur sa figure et blanchis par le duvet de son oreiller dont les cordons se dénouaient pendant la nuit [1] ».

Il y a de la finesse dans beaucoup de ces remarques, et les idéalistes ne se les interdiraient pas. Mais les réalistes y insistent et, pour peu qu'elles leur paraissent offrir quelque singularité, il les répètent. Tel M. Zola avec son vieux mineur qui « crache noir » ; tel Flaubert pour le dos du pauvre Bovary ; tel Tolstoï lui-même, le grand Tolstoï, quand il revient à satiété sur le teint « jaune » et la figure « gonflée » de Napoléon, sur l'embonpoint de Pierre qui finit par « souffler comme un phoque », sur le caprice de la nature qui avait donné à Sa princesse Lise une lèvre si bizarre. » « Sa lèvre supérieure, une ravissante petite lèvre, ombragée d'un fin duvet, ne parvenait jamais à rejoindre la lèvre inférieure » ; tel le même Tolstoï quand, lui aussi, il s'arrête avec complaisance à noter des « tics », celui de Napoléon : « sa jambe gauche tremblait convulsivement : « *La vibration de mon mollet gauche est très significative chez moi* », disait-il plus tard [2] ». — On ne se méprendra pas sur l'importance d'un pareil fait, assurément ; et l'on ne peut que féliciter le romancier d'avoir rendu ce mollet à l'histoire.

L'heure est venue de prononcer un mot qui résume la matière de tant de romans français, le mot que lança Sainte-Beuve, alarmé plus encore qu'intéressé contre l'ordinaire, et clairvoyant comme toujours. C'est le mot de physiologie qui a passé des traités spéciaux de méde-

1. Flaubert, *Madame Bovary*, p. 45.
2. Tolstoï, *La guerre et la paix*, t. III, p. 69, 7 ; II, 288, 235.

cine dans les œuvres de l'art. Admis clandestinement dans la littérature par la coulisse que lui ouvrit le *Roi s'amuse* au bout de son dernier acte, le chirurgien a tout envahi, tout gâté. Il a couché l'homme sur la table de marbre ; il a compté, pour le public lettré, il a dénommé tous ses muscles; — il y a dans certain roman des « pectoraux » qui sont célèbres ; — il a soulevé avec des épingles et fixé sur des lièges le filet blanc des nerfs les plus délicats, il a... Fuyons ces horreurs.

La grande loi des tempéraments nous a été révélée; on nous a démontré que Corneille avait fait fausse route en cherchant à connaître les sentiments de Rodrigue ; car enfin l'important ne serait-il pas de savoir si sa complexion physique était « nervoso-bilieuse, nervoso-sanguine, ou sanguine modérée par la lymphe » ?

De plus, que nous a dit le poète sur ses ascendants ? Rien. Or qu'est-ce qu'un personnage dont la filiation n'est pas scientifiquement établie ? Enfin, Corneille pouvait se méprendre : il ne savait pas. Mais ces légèretés ne sont plus permises aujourd'hui que la littérature est en possession du traité du docteur Lucas et de la thèse de M. Ribot sur l'*Hérédité naturelle*.

Grâce à eux, il n'est pas un livre de M. Zola qui se suffise à lui-même, et qui nous explique entièrement la nature de ses héros. Leur histoire débute en dehors de l'ouvrage et finit au delà. Pour avoir la clé de leur conduite, il faut remonter jusqu'à la *Fortune des Rougon*, le premier roman en date, afin d'apprendre que tous les membres de la famille des Rougon-Macquart sont ravagés par les effets d'une lésion organique originelle, qui détermine toute une suite d'accidents nerveux et sanguins[1].

1. *Cf.* Desprez, *l'Évolution naturaliste*, p. 195.

Écrit-on l'histoire d'une jeune fille : il est impossible d'y réussir, à moins d'avoir étudié toute sa race, non seulement dans ses tares ou ses vertus morales, mais encore dans la qualité de ses moelles, dans les générosités ou les vices de son sang. Le roman compulse aujourd'hui des registres d'apothicaires et de sages-femmes, comme autrefois il déroulait des parchemins nobiliaires. S'il se trouve que l'héroïne est « la dernière et unique enfant d'une famille militaire » dont trois générations ont donné leur vie aux Napoléons, chacun des officiers ses ancêtres aura droit pour lui, pour sa femme, à une monographie médicale.

Si l'organisme dont on veut faire l'histoire a gardé ses fonctions normales, tant mieux pour nous. Mais, tant pis pour l'écrivain, car les organismes sains n'ont pas d'histoire. Ils ne permettent que de petites études, de petits morceaux curieux mais courts sur le bâillement, l'éternument, l'appétit, la digestion, la respiration, la transpiration même, les crises d'âge, le sommeil, le songe avec ses incohérences.

L'organisme détraqué fournit davantage. La série des maux est indéfinie, et si variée ! Il y a beaucoup à dire sur le redressement d'un pied bot, surtout si le praticien n'est qu'un officier de santé gauche et inexpérimenté, comme Bovary. Car l'auteur lui fait refaire son éducation, ce qui est un tour très adroit pour faire celle du lecteur sans en avoir l'air et l'intéresser successivement à la stréphocatopodie, à la stréphendopodie, à la stréphypopodie, à la stréphanopodie, sans qu'il songe le moindre instant à se croire l'objet d'une mystification à la Molière.

La phtisie avec ses atteintes lentes et sûres se prête à des analyses d'un progrès savant. Les fièvres avec leurs périodes ajoutent à l'intérêt ordinaire de toute maladie, l'intérêt dramatique de leurs soubresauts. Tout cela est

curieux. Mais rien ne vaut le « détraquement nerveux de notre siècle », la « grande névrose moderne ». Elle est si générale, le croirait-on, qu'il a fallu la collaboration de presque tous les artistes et écrivains réalistes pour en constater les funestes effets. Une de ses manifestations a pris à elle seule aux frères de Goncourt tout le temps que leur laissait la recherche du « bibelot ». L'hystérie fait le sujet de presque tous leurs romans ; mais aussi quelle collection de gravures la pathologie ne leur doit-elle pas ! Voyez celle-ci qui représente une crise nerveuse : « Les terribles secousses, les détentes nerveuses des membres, les craquements des tendons, avaient cessé, mais sur le cou, sur la poitrine, passaient des mouvements ondulatoires pareils à des vagues levées sous la peau[1] ». N'avez-vous pas sous les yeux, surtout si vous lisez la page tout entière, une de ces figures qui illustrent un livre récent, *les Démoniaques dans l'art ?*

De la simple maladie nerveuse à la démence caractérisée, il y a bien des étapes ; à chacune le réalisme a fait une station et il est allé fort allègrement jusqu'au bout de la voie douloureuse.

Le *delirium tremens* d'un Coupeau ne l'a pas épouvanté. Il a fait poser devant lui Charles Demailly fou, M^{me} Bovary morte. Il a décrit le cadavre, il a décrit le « je ne sais quoi » et, plus hardi que Bossuet, il lui a trouvé des noms.

1. *Germinie Lacerteux.*

CHAPITRE V

La psychologie. — Supériorité du réalisme russe.

Ici la justice nous ordonne une distinction qui n'est point, hélas! à l'avantage de notre race.

Le réalisme français, celui de M. Zola comme celui de Flaubert, manque de respect à la mort. Il la fait bafouer par ceux-là mêmes qui ont mission de l'honorer dans sa majesté suprême. Passe encore peut-être qu'une famille d'ouvriers grossiers s'impatiente de garder chez elle, sur son lit funèbre, « la pauvre maman Coupeau » : c'est, paraît-il, un trait de mœurs faubouriennes. Passe à la rigueur que, faisant l'oraison funèbre de la pauvre Gervaise, le croque-mort Bazouge déshonore ses attendrissements par le bas comique de ses plaisanteries : ces sortes de gens ont besoin de leur grosse gaîté pour étourdir leurs terreurs et faire passer leurs dégoûts. Mais le réalisme français a manqué les meilleures occasions de traiter la mort au moins avec convenance. De bonne foi, y a-t-il beaucoup de prêtres « galopant » le *De profundis* comme ceux de l'enterrement d'Ornans, ou discutant, trinquant, ronflant dans une chambre mortuaire, comme le curé Bournisien, caricature affligeante et grotesque, bouc émissaire que Flaubert a chargé de tous les défauts et de tous les vices, comme il s'est plu à écraser Bouvard et Pécuchet sous l'amoncellement de toutes les sottises humaines. Ah! combien il y a plus de noblesse et, — mettons-nous au point de vue du réalisme, — combien plus de vérité dans le roman russe! « Natacha et la princesse Marie pleuraient également, non sur leur propre douleur,

mais sous l'influence de l'émotion dont leur cœur débordait à la vue du mystère si solennel et si simple de la mort[1]. »

Le mystère! le réalisme russe sent qu'il est partout. Le réalisme français ne le veut voir nulle part. D'un côté une littérature nationale reflète les impressions et les idées d'un peuple jeune qui ne s'est pas encore défini son esthétique, mais qui reste tout pénétré de l'esprit chrétien et, se sentant « dans ce milieu vague » dont parle Pascal, sans pour cela se croire placé dans une nuit impénétrable à tout rayon, éprouve des alternatives de découragement et d'exaltation mystique et vit malgré tout d'une suprême espérance.

De l'autre un peuple mûr, un peu las des vieilles esthétiques et qui a laissé entamer toutes ses croyances, regarde avec une curiosité distraite deux groupes de théoriciens qui ont, les uns comme les autres, le vain orgueil de la science positive et qui se croient au bout de leurs découvertes quand, comme les réalistes de l'art pour l'art, ils ont décrit les lignes, les surfaces et les couleurs du monde physique, ou quand, comme les didactiques, ils ont mené à bien une dissection. Ceux-ci n'admettent rien au delà, rien au-dessus de la présente existence. L'homme se réduit à la bête, la bête au mécanisme, lequel dérangé, disloqué, dissous, il ne survit rien.

Aussi, qu'est-ce que la plupart des romans réalistes de France? « Une coulée de chair[2] ». On a dit justement : « Il n'y a pas dans Salammbô un éclair de vie morale[3] ». Les plus nobles sentiments se ramènent à des sensations aveugles; le dévouement, même chez la Félicité de *Un*

1. Tolstoï, *La guerre et la paix*, t. III, 239.
2. J. Claretie. *Cf.* L. Desprez, *l'Évolution naturaliste*, p. 224.
3. Saint-René Taillandier, *Le réalisme épique dans le roman* (*Revue des Deux-Mondes*, 15 février 1863).

cœur simple, est bestial. La beauté morale est ignorée. « Courbet qui n'a pas vu les dieux, qui ne connaît que les hommes, excelle à rendre la beauté physiologique, au sang riche, à la vie puissante et calme[1]. » M. Zola n'a pas visé plus haut : il avoue qu'il a voulu « représenter le débordement des appétits, le large soulèvement de notre âge qui se rue aux jouissances » ; il a voulu « étudier des tempéraments et non des caractères ; il a choisi des personnages souverainement dominés par leurs nerfs et leur sang, dépourvus de libre arbitre, entraînés à chaque acte de leur vie par les fatalités de leur chair. Thérèse et Laurent sont des brutes humaines, rien de plus... L'âme est parfaitement absente, je l'avoue aisément, puisque je l'ai voulu ainsi[2] ».

La conséquence, c'est que ces réalistes ne nous donnent jamais que le même récit, court de portée, sans vie, ne se distinguant de l'exposé scientifique que par sa diffusion ; c'est un tableau qui n'a ni perspectives lointaines ni ciel.

Le réalisme russe, au contraire, s'il ne peut aller aussi haut que l'idéalisme dans le monde moral, y trouve cependant les vraies sources de son intérêt. Car par où nous plaît-il ? C'est par le prix qu'il met aux dons de l'âme : « Chez la princesse Marie, cette douleur, dans laquelle il (Rostow) entrevoyait la profondeur de ce monde spirituel où il était comme étranger, l'attirait d'une façon irrésistible » ; c'est par sa confiance dans les énergies personnelles qui soustraient l'homme à l'empire du dehors : « Pierre sentit alors que cette force brutale qui l'avait terrassé une première fois allait de nouveau s'imposer à lui ; il en eut peur. Mais plus il se sentait

1. Proudhon, *Du principe de l'art*, p. 206.
2. Zola, *Thérèse Raquin*, Préface, 15 avril 1868.

près d'être écrasé par elle, plus s'élevait et se développait dans son âme une puissance de vie indépendante de toute influence extérieure »; et cette impression est si forte que le héros se livre à l'expansion d'un enthousiasme curieusement mélangé de dédain hautain et sarcastique : « Ah! ah! on m'a attrapé, on m'a enfermé, et on me tient prisonnier : Qui ça, moi? mon âme immortelle? Ah! ah! ah! et il riait aux larmes[1]. »

C'est enfin par un sentiment moral qui procède du christianisme et qui prend toutes ses formes naturelles dans *la Guerre et la paix* : croyance à la vertu vivifiante et régénératrice de la douleur, culte de la fraternité humaine, amour de la simplicité, contentement qui vient de la paix de l'âme, respect de l'inconnu divin, donnant au scepticisme même l'air d'une foi qui se prépare; enfin, et par-dessus tout, idée de ce que Kant appelle l'impératif catégorique, c'est-à-dire du caractère absolu de la loi morale.

Idée si vive, qu'elle résiste aux pires aberrations. Ce qui sauve *Crime et châtiment* de toute comparaison directe avec un de nos vulgaires mélodrames, c'est l'attestation qui s'y trouve de la vivace énergie du sentiment moral, ainsi qu'on l'a fait ressortir dans une page qu'il nous plaît d'emprunter : on y parle d'un étudiant assassin : « Sa fièvre et son désordre mental ont une autre cause que la terreur, et plus profonde. C'est que, à peine l'acte par lequel il affirmait sa morale particulière était-il accompli, la morale universelle s'est vengée. Il lui est apparu dans un éclair, avec d'autant plus d'évidence qu'il n'aurait pu en donner les raisons, qu'en tuant une vieille femme méchante, il s'est très réellement rendu

1. Tolstoï, *La guerre et la paix*, t. III, 209, 319, 327, 218, 268, 218, 267.

criminel et qu'il a violé une loi absolue, mystérieuse, plus générale et plus auguste que toutes nos éthiques personnelles. Ce qui s'est douloureusement éveillé en lui, c'est la conscience subite de son indignité, de sa déchéance, de sa souillure. Il a compris que l'homme ne se substitue pas impunément à Dieu. Il a senti en outre ce qu'il n'avait pas voulu apercevoir : l'ignominie cachée sous l'orgueil de son crime, et qu'un meurtre dont le meurtrier tire un profit matériel, quelle que soit du reste la sublimité de ses pensées, n'est rien de plus qu'un assassinat [1]. »

Si élevée que soit déjà cette notion de la moralité, elle est incomplète : le réalisme russe enchaîne la liberté humaine. Ses héros sont, il le prétend, impuissants à maîtriser les hommes et les choses, impuissants à se maîtriser eux-mêmes.

Ils ne peuvent agir sur ce qui les entoure, parce que la complexité infinie des causes échappe à leur regard.

Tolstoï ne se dissimule pas que ce n'est point là l'opinion ordinaire : le peuple, ayant l'imagination synthétique, personnifie en César, en Charlemagne, en Napoléon toute la force d'un temps ; « messieurs les historiens » font de même, les poètes idéalistes aussi. Parfois l'amour du paradoxe les porte à prendre le contre-pied de cette théorie : alors ils attribuent à la plus mince des causes les plus grandes révolutions. Ils commentent éternellement le mot de Pascal : « Le nez de Cléopâtre, s'il eût été plus court... » et professent qu'il a dépendu d'un rhume de Napoléon, d'un verre d'eau répandu à la cour d'Angleterre, que la face de l'histoire fût changée.

1. J. Lemaître, *Journal des Débats*, 24 septembre 1888.

La vérité, nous dit Tolstoï, c'est que les causes sont innombrables, qu'elles s'équivalent, et celles que nous prenons pour les plus grandes sont tout simplement les plus apparentes. Le moraliste doit, comme le physicien, tenir compte des « infiniment petits ». Celui qui n'approfondit pas la raison d'être des événements s'empare de la première coïncidence qui le frappe pour s'écrier : Voilà la cause ! Mais lorsqu'on pénètre au fond du moindre fait historique, c'est-à-dire au fond des masses où il s'est produit, on constate que la volonté d'un individu, non seulement ne guide pas ces masses, mais qu'elle-même est constamment dirigée par une force supérieure. Et, pour preuve, posez-vous cette question : Pourquoi Napoléon faisait-il la guerre à la Russie ? Vous vous répondrez : Parce qu'il était écrit qu'il irait à Dresde, qu'il aurait la tête tournée par la flatterie, qu'il mettrait un uniforme polonais, qu'il subirait l'influence enivrante d'une belle matinée de juin, et, enfin, qu'il se laisserait emporter par la colère en présence de Kourakine d'abord, et de Balachow ensuite. »

Au surplus, que peut une volonté sur les millions d'autres volontés qui toutes tendent à leur but particulier ; chacun ne fait-il pas avec ses vues propres la guerre soutenue en commun : Alexandre méditant de venger une offense, Barclay de Tolly voulant conquérir la réputation de grand capitaine, et Rostow, le jeune officier, se lançant à la poursuite des Français, parce qu'il ne peut résister au désir de faire un bon temps de galop sur une plaine unie ?

Ainsi agissaient-ils, et cent mille autour d'eux suivaient comme eux leur disposition individuelle. « Leurs appréhensions, leurs vanités, leurs joies, leurs critiques, tous ces sentiments provenant de ce qu'ils croyaient être

leur libre arbitre, étaient les instruments inconscients de l'histoire[1] ».

Considérez plus en particulier un de ceux-là mêmes qui passent pour mener les autres, le commandant en chef, que ce soit Napoléon ou Koutouzow, car ils sont égaux : « Au milieu des intrigues, des soucis, des commandements, des projets, des conseils qui bourdonnent autour de lui, il lui est impossible, bien qu'il se rende compte de la gravité des événements, de les faire servir à l'accomplissement de ses desseins. » Les plans qu'on lui offre dans les moments critiques, lorsqu'il attend en vain une idée salutaire, ne font que le troubler en se « contrecarrant ». Ajoutez qu'il a « besoin de repos et de sommeil pour réparer ses forces épuisées »; de plus, « il est obligé d'écouter un général qui se plaint d'un passe-droit, les prières d'habitants effarés qui craignent de se voir abandonnés, le rapport d'un officier envoyé pour faire la reconnaissance du terrain, en contradiction complète avec le précédent rapport, tandis que l'espion, le prisonnier et un autre général viennent lui décrire la position de l'ennemi ». Peut-il avoir sa liberté d'esprit ?

A supposer qu'il en jouisse, peut-il prévoir les accidents, les surprises, les fausses manœuvres ? Averti, peut-il les réparer soudain ? N'est-il pas emporté comme un liège par les fluctuations et les remous de ses troupes ? « En quittant Moscou, Napoléon obéit à l'influence des forces occultes qui agissaient dans ce sens sur toute l'armée. »

Encore si le chef se possédait lui-même ! Mais il obéit à sa passion, comme le premier venu. Pour une manœuvre manquée, Koutouzow s'en prend au messager, l'officier

1. Tolstoï, *La guerre et la paix*, t. III, p. 244; II, 306.

Eichen, se jette sur lui « en le menaçant du poing et en l'accablant des plus grossières injures ». Un capitaine, Brozine, survenu par hasard et qui était complètement innocent, en reçut aussi sa part : « Qu'est-ce que cette canaille-là encore? Qu'on fusille ce misérable! criait Koutouzow d'une voix rauque et en gesticulant comme un forcené. » Cet emportement a quelque chose de maladif : « Il éprouvait la souffrance physique qu'inflige une punition corporelle, et il ne pouvait l'exprimer que par des cris de rage et de douleur. Ses forces le trahirent bientôt. Il se calma ».

L'impressionnabilité nerveuse est plus grande encore chez les hommes ordinaires. Pierre Bésoukhow en offre un curieux exemple. Dans la conversation, c'est son instinct qui dispose de lui : « Pierre, éprouvant le désir de parler à son tour, fit un pas en avant, sans savoir lui-même au juste ce qu'il allait dire. » Au cours de la discussion, il se possède moins encore : « Pierre l'interrompit : il venait de trouver une issue à son agitation »; aussi, « sans se rendre compte à l'avance de la portée de ses expressions, il se mit à parler avec une vivacité fébrile ».

Son cerveau fourmille de pensées qui remuent, qui grouillent, qui se détruisent les unes les autres. Il cherche : c'est son mérite et sa force; il est séduit par toute doctrine nouvelle : c'est sa faiblesse. La philanthropie l'attire d'abord. Une rencontre de voyage le jette dans la franc-maçonnerie; la franc-maçonnerie le livre aux pratiques superstitieuses : « Son amour pour Natacha, l'Antechrist, la comète, l'invasion de la Russie par Napoléon, tout cet ensemble de faits étranges provoqua en lui un travail moral plein de troubles, qui, arrivé à sa maturité, devait éclater et l'arracher violemment à la vie futile dont les chaînes lui pesaient, pour l'amener

à accomplir une action héroïque et à atteindre un grand bonheur. »

Cette action, c'est le meurtre de Napoléon. Pierre s'était trouvé marié, l'ayant désiré, mais point précisément voulu. C'est un peu de la même façon qu'il se trouve érigé un beau matin en vengeur de l'humanité. Mais son projet le travaille et le ronge : « Absorbé par son idée fixe et préoccupé, comme tous les entêtés qui entreprennent une chose impossible, il se tourmentait, non des difficultés d'exécution, mais de la défaillance qui, en s'emparant de lui au moment décisif, paralyserait son action et lui enlèverait toute estime de lui-même. » Il poursuit, cependant. Mais, par une profonde ironie du hasard, ou plutôt par un retour de bienveillance attendrie, Pierre, parti pour tuer, sauve. Il sauve une enfant ; et, nouveau retour, comme l'enfant, pâle, laide, s'effrayait de lui par méprise, hurlait avec colère et mordillait ses mains pour échapper à son étreinte, « cet attouchement, qui ressemblait à celui d'un petit animal, lui causa une telle répulsion, qu'il fut obligé de se dominer pour ne pas jeter là l'enfant. »

Vous pensez peut-être qu'ensuite il marcha à l'accomplissement de son dessein avec le parti pris de ne plus s'en détourner, même pour une bonne action? Point. Il se mit à chercher les parents de l'enfant exécrée, pour laquelle il lui revint de la sympathie; puis, rencontrant une Arménienne qu'un soldat voulait maltraiter, il courut sus au Français : « En proie à un de ces accès de colère qui décuplaient ses forces et lui ôtaient toute conscience de ses actes, il se jeta sur lui, lui donna un croc-en-jambe, le renversa et lui appliqua une volée de coups de poings. » Une patrouille survint : « Pierre ne comprit qu'une chose, c'est qu'il frappait à coups redoublés, qu'on le battait à son tour, qu'on lui liait les mains,

et il se vit entouré de soldats qui fouillaient dans ses poches[1]. »

Ainsi finit sa grande aventure, et Napoléon vécut.

En poursuivant cet examen, on verrait que dans le roman russe, comme dans le roman français, les nerfs oppriment la volonté. Les hommes y cèdent à des poussées qu'ils ne peuvent régler ni amortir. Ils manquent d'équilibre et d'esprit de suite. Ce sont trop souvent des « agités », qui donnent de la tête dans tous les sens. M. Zola dit : « La modernité tend à rendre les œuvres dramatiques très complexes : les rôles ne sont plus d'un seul jet, coulés dans une abstraction : ils reproduisent toute la créature qui pleure et qui se jette éternellement à droite et à gauche[2] ». Cette réflexion peut se généraliser et s'appliquer au réalisme russe comme au réalisme français, avec cette différence énorme, radicale, qu'en France les naturalistes et les réalistes didactiques ne voient dans la créature humaine qu'un mécanisme tout passif, une sorte d'appareil fonctionnant mathématiquement sous l'empire aveugle des forces matérielles comme un baromètre sous la pression de l'atmosphère, tandis que les réalistes russes nous présentent cette créature, si hésitante, si affolée même qu'elle soit, comme ayant au-dedans d'elle un moteur particulier, un principe d'action tout moral, échappant le plus souvent, il est vrai, à son libre arbitre, mais commandé par une force supérieure émanée de haut, et non plus par la matière : « Les hommes de 1812 ont depuis longtemps disparu, leurs intérêts du moment

1. Tolstoï, *La guerre et la paix*, t. III, p. 78, 79, 283, 249 ; t. II, p. 300, 301, 287 ; t. III, 180, 181, 183, 186, 267.
2. Zola, *Le naturalisme au théâtre*, p. 149.

n'ont laissé aucune trace, les effets historiques de cette époque nous sont seuls visibles, et nous comprenons comment la Providence a fait concourir chaque individu, agissant dans des vues personnelles, à l'accomplissement d'une œuvre colossale, dont ni eux, ni même Alexandre et Napoléon n'avaient certainement l'idée [1]. »

1. Tolstoï, *La guerre et la paix*, t. II, p. 306.

LIVRE IV

SUPPRESSION DES RESTRICTIONS ET DES CATÉGORIES. — L'ART MIS PAR LE RÉALISME EN POSSESSION DE LA RÉALITÉ TOUT ENTIÈRE.

C'est ainsi que l'art, contenu par les classiques dans le domaine de la réalité morale, est élargi par les novateurs dans le sens de la réalité matérielle.

Il est un dernier affranchissement qu'ils ont hardiment réclamé.

Nous avons vu Diderot et Sébastien Mercier protester contre toute règle, contre toute défense et toute restriction, contre toute espèce de barrières, de cloisons et de murs de refend. Nous parlons de leurs théories; car leurs œuvres, *le Père de famille*, *le Déserteur*, furent plus timides.

Le romantisme leur a donné une première satisfaction quand il a ruiné l'autorité de la règle des unités et de tous les articles particuliers de la législation classique.

Seulement, il a existé de tout temps une législation plus générale, formée des règles du goût les plus universelles, et demeurée jusqu'à ces dernières années assez inébranlée pour maintenir certains devoirs larges: des dramaturges hardis, MM. Augier et Dumas, des romanciers et des poètes courageux devant les tristesses de l'analyse morale, MM. Coppée, Sully Prudhomme, MM. Cherbuliez et Theuriet; des peintres de grande audace, Rigault, M. Bonnat, M. Munkacsy, n'ont pas cru devoir tout dire ni tout peindre. Ils ont jugé néces-

saire de maintenir des catégories parmi les faits et des classes parmi les hommes.

C'est contre ces dernières réserves que sont dirigées les revendications du réalisme actuel : pour lui, du moment que l'observation doit remplacer à elle seule l'imagination, la fantaisie, l'humour, le sentiment personnel et toutes les autres facultés littéraires, l'art n'ayant plus le devoir de choisir, le goût ne peut plus exercer son rôle d'arbitre souverain : il est révoqué de ses emplois, relevé de sa surveillance. Dans l'art comme dans la société, que tout tende à la suppression radicale des classes et des catégories.

CHAPITRE PREMIER

Le réalisme et le naturalisme admettent le banal comme l'extraordinaire, le médiocre aussi bien que l'héroïque.

L'incendie de Troie éclaire toute l'antiquité grecque, selon un mot de Sainte-Beuve ; celui de Carthage toute l'antiquité romaine. La chute de Constantinople est une des grandes dates de l'histoire. Toutes les souffrances de la retraite de Russie se résument dans l'épisode du passage de la Bérésina. L'incendie de Moscou est un fait extraordinaire, exceptionnel, qui porte la marque de l'héroïque et du sublime. Ce sont là de belles catastrophes, qui tiennent une grande place dans l'histoire.

A un degré inférieur, certains faits, les mariages, les fêtes, les morts, les accidents de toute sorte qui éprouvent les particuliers, « font événement » pour un petit

groupe, comme pour un peuple une victoire, un désastre ou une révolution.

Ces événements, ces catastrophes accaparent l'attention de l'art idéaliste. Même privilège pour les beaux sentiments et les grandes passions. Quant aux incidents infimes qui se pressent pour former le train ordinaire de la vie, menus intérêts, accords et conflits de sentiments bourgeois, légitimes en leur médiocrité nécessaire, petits riens qui valent par le nombre, tout cela est négligé comme indifférent.

Le réaliste contemporain affecte de trouver de l'intérêt à tout. Il ne voit ni grands ni petits faits, mais des faits qui ne peuvent se comparer, parce qu'ils n'ont pas de commune mesure; tous ont une conséquence, si mince qu'elle soit; donc aucun n'est négligeable. De même tous les intérêts se valent, tous les sentiments aussi. L'amoureux ne pense qu'à son amour, le soldat qu'à sa campagne et à la gloire; le romancier et le poète doivent avoir l'âme plus large, afin de comprendre à la fois le sentiment de l'amoureux et celui du soldat, afin de concevoir les mille intérêts divers qui sont également dans la nature; il doit avoir la clairvoyance du prince André. Chevauchant sur le chemin de Lissy-Gory, il aperçoit deux petites filles : elles s'arrêtent court à son approche. Comme elles tenaient dans leurs jupons retroussés des prunes arrachées aux espaliers, elles se cachent : ce fut une révélation pour le prince : « La vue de ces deux enfants venait d'éveiller en lui un sentiment tout nouveau qui le calmait et le reposait pour ainsi dire, en lui faisant entrevoir et comprendre qu'il existait d'autres intérêts dans la vie, des intérêts complètement étrangers aux siens, mais tout aussi humains et tout aussi naturels. »

C'est pourquoi le réalisme, le russe surtout, écarte

volontiers tout ce qui, dans les temps de crise, masque le cours de la vie, et le montre derrière les grands décors tragiques du premier plan, se poursuivant toujours avec la même régularité. « L'intérêt historique de ces terribles années, dit Tolstoï, en attirant seul nos regards, nous dérobe la vue de ces petits intérêts personnels qui dissimulaient aux contemporains, par leur importance momentanée, celle des faits qui se passaient autour d'eux. »

Il se plaît à réunir dans un même tableau l'héroïsme et la banalité. Pendant que Napoléon marche sur Moscou, la noblesse et les marchands médaillés sont réunis dans le palais Slobodski : c'est comme une assemblée d'états généraux. Les vieux surtout frappent le regard ; en lisant sur leurs visages, on découvre chez les uns « l'attente inquiète d'un grand et solennel événement », chez les autres « le souvenir béat et placide de leur dernière partie de boston, de l'excellent dîner si bien réussi par Pétroucha le cuisinier, et de quelque autre incident, tout aussi important de leur vie habituelle ».

Les discussions s'engagent ; les résolutions enthousiastes l'emportent : le discours énergique du rédacteur du *Messager russe*, « l'enfer doit être repoussé par l'enfer », est reçu avec une approbation marquée et bruyante. Que faisaient cependant les vieux dignitaires? « Ils se regardaient entre eux, regardaient le public et laissaient voir tout simplement sur leur physionomie qu'ils avaient terriblement chaud. » A la sortie, les exclamations se confondent : « Moscou sera notre libérateur! » A ce cri d'espérance et de courage répond l'insignifiant et banal « Faites donc attention, messieurs, vous m'écrasez! »

Pendant les campagnes, pendant les sièges, pendant les invasions, pendant les luttes suprêmes où sont en jeu

les destinées d'un pays, les provinces, les villes bloquées elles-mêmes, gardent les habitudes de leur existence placide et monotone. Les gens vont à leurs affaires ou à leurs amusements, tant que la loi le leur permet; c'est ce qu'on peut voir dans un énergique et sombre roman souvent inspiré de l'œuvre de Tolstoï, mais plus serré, qui met en scène le mouvement de 1871[1]. On le constatait déjà dans la *Guerre et la Paix*. « Pendant l'année 1812, la vie de province s'écoulait à Voronège comme d'habitude, avec la seule différence qu'il régnait dans la ville une animation inusitée : plusieurs familles riches de Moscou s'y étaient réfugiées par suite de la gravité des circonstances, et, au lieu des conversations banales et accoutumées sur le temps et sur le prochain, on causait de ce qui se passait à Moscou, de la guerre et de Napoléon. » A Moscou, il en est de même : « L'approche de l'ennemi ne rendit point les Moscovites plus sérieux : ils envisageaient, au contraire, leur situation avec une légèreté croissante, ainsi qu'il arrive souvent à la veille d'une catastrophe. » La conclusion est bien humaine, hélas! et ceux qui ont vécu un peu en dehors du théâtre de la guerre pendant l'année 1870 n'y contrediront point : « Jamais on ne s'était tant amusé à Moscou que cette année-là. »

Ces contrastes affligeants sont d'une vérité trop peu contestable pour qu'on reproche à Tolstoï de les avoir présentés. Par malheur, son système l'a conduit souvent plus loin que son génie. De là cet acharnement, qui nous fait peine, à détruire par une critique sévère et constamment pessimiste le prestige de toute grandeur consacrée par l'histoire. On sait comment il traite Napoléon : le rival de César n'est plus dans la *Guerre et la paix* que

1. Richepin, *Césarine.*

celui des Clermont, des Soubise et des Villeroi, et jamais capitaine ne se laissa déconcerter, affoler, duper de meilleure grâce.

Il déprime de la même manière les faits et les actions. Ainsi, pour nous en tenir à l'exemple le plus frappant, les Français et les Russes s'accordent pour marquer d'un caractère de sauvage héroïsme l'incendie de Moscou. Mais que l'on ne s'y trompe point, que l'on renonce enfin à la légende, car « Moscou a brûlé comme aurait pu brûler n'importe quelle ville construite en bois, abstraction faite du mauvais état des pompes, qu'elles y fussent restées ou non, comme n'importe quel village, fabrique ou maison, qui auraient été abandonnés par leurs propriétaires et envahis par les premiers venus [1] ».

Quoi qu'il en soit, Tolstoï peint avec la vie de tous les jours la vie des grands jours.

En France, au contraire, le réalisme rampe assez bassement à travers les incidents de la vie quotidienne, sans s'élever jamais. Des romans comme *César Birotteau*, comme *Madame Bovary*, comme *Bouvard et Pécuchet*, comme *l'Assommoir*, et tant d'autres sont d'une platitude qui a écœuré même leurs auteurs. Flaubert l'a avoué dans sa correspondance, si curieuse par les révélations qu'elle nous donne sur un talent laborieux, si navrante par les découragements qu'elle accuse, si irritante aussi par les grossièretés de verbe et de pensée qui déconsidèrent aux yeux de bien des gens la maturité de Flaubert et la vieillesse de Georges Sand : « Peindre des bourgeois, dit l'auteur de *Madame Bovary*, me pue au nez étrangement [2] ».

1. Tolstoï, *La guerre et la paix*, t. II, 350, 301, 329; t. III, 197; t. II, 299, 303; t. III, 199, 350, 153.
2. *Lettres de Flaubert à G. Sand*, p. 41.

CHAPITRE II

Le réalisme et le naturalisme peignent tous les sentiments. — La famille. — La nation.

Il est infiniment regrettable que le réalisme français ait défiguré la vie bourgeoise en la chargeant à plaisir de toutes les ignominies. Il a compromis une rénovation féconde qui, commençant avec le drame bourgeois du XVIIIe siècle, nous a valu tant d'œuvres attachantes de MM. Augier et Dumas.

Depuis l'apparition des romans de la Table Ronde, l'amour n'avait cessé d'empiéter sur les autres sentiments, même sur l'amour conjugal : comme si, en vérité, il n'y eût point trouvé sa suite naturelle et sa consécration !

Racine fut singulièrement loué d'avoir su intéresser avec une vieille femme et un jeune enfant, c'est-à-dire avec deux héros dont l'un n'a pas atteint, dont l'autre a dépassé l'âge de l'amour. Mérope fut aussi une hardiesse.

De notre temps, on a rendu leur importance légitime à toute une classe de personnages, à tout un ordre de sentiments injustement dédaignés. Au romantisme en revient le premier honneur, bien qu'il n'ait pas su laisser aux affections de famille, à l'affection paternelle surtout, le calme et la spiritualité qui les distinguent d'autres tendresses. Balzac fait preuve de la même impuissance. Le père Goriot parle comme un amant.

Voulez-vous voir des frères qui aiment en frères, des enfants qui sont bien des enfants, des familles vivant véritablement de l'existence du monde et du ménage,

vous recourrez à Tolstoï. Quel curieux intérieur que celui des Rostow! La vie y est facile, large, un peu abandonnée à tous les hasards de l'imprévoyance, mais si hospitalière, si accueillante, si cordiale, dans la salle à manger comme dans le salon, si animée en tout temps et si diversifiée par les mouvements de la sensibilité vive, un peu fiévreuse de Sonia, de Natacha! Que de jolis jeux d'enfants qui vont passer à l'adolescence! Que de charmants badinages emmêlant la malice et la sentimentalité, petites libertés du cousinage, mutineries de fillettes dépitées de n'être encore qu'à leurs yeux seuls de grandes filles, larmes limpides, tendresses innocentes qui sont le pressentiment candide et serein de l'amour, coquetteries encore puériles dans leur science, doux unisson des âmes par les romances chantées en accord, charme original des déguisements qui s'improvisent avec la permission des parents, petits commerces épistolaires d'impressions intimes, confessions défiantes aux grandes sœurs, aveux plus libres à l'oreille des mères, élans de piété de la seizième année, velléités passionnées et inquiètes de vocation religieuse, qui ne sont que la noble distraction d'un cœur impatient d'aimer! Que d'analyses subtiles, délicates, ténues, que ne désavouerait pas l'auteur de la *Mère confidente!*

Seulement Marivaux se joue à la surface de la vie intime. Tolstoï va jusqu'au tréfonds où gisent, dissimulés, des sujets d'un plus sombre, d'un plus cruel intérêt, déception des époux mal assortis, malaise des ménages qui se détraquent, douleurs des trahisons et des ruptures, déplorable lassitude des devoirs uniformément accomplis, solitude du veuvage et de la vieillesse, dangereuse pour le cœur et pour le caractère. A côté du comte Rostow, le père imprévoyant mais facile à vivre, Tolstoï a laissé voir le vieux prince Bolkonski, l'auto-

crate domestique, qui tyrannise sa fille, l'étreint de ses exigences, l'enserre de ses manies, humilie sa résignation frémissante devant l'autorité d'une étrangère, dont sa propre sénilité ne peut repousser l'ascendant.

Les races, les peuples, vraies familles, forment aussi des groupes naturels dont chacun mérite d'être considéré dans son particulier, bien qu'on ait souvent négligé de le faire, quand on s'occupait plus de l'homme que des hommes.

Sur notre ancien théâtre, l'Italien, l'Allemand, l'Auvergnat, le Gascon, ne paraissaient que pour faire bafouer leur zézaiement ou leur charabia. Nous ne jurerions pas qu'il n'y ait encore des intentions satiriques et bien des traits chargés dans les représentations qu'on nous donne aujourd'hui de l'Anglais, de l'Américain, du Polonais, de l'homme du Midi. Mais ce sont des caricatures faites sur notes et sur documents, avec un réel souci de ne pas manquer à la vérité locale.

De même nous ne nous résignerons jamais à admettre que le Français de Tolstoï soit ressemblant, si ce n'est par exception : ce personnage tient vraiment trop à mériter la réputation qu'on lui faisait jadis dans la vieille Europe : il a gardé un faux air de cuisinier gourmet et de maître à danser. Cependant l'armée de Napoléon dut compter plus d'un aimable et joyeux garçon comme le capitaine Ramballe que Tolstoï dessine, ce semble, avec la résolution d'être sincère. N'est-ce pas le cri de notre amour-propre national que nous entendons quand Ramballe dit avec une emphase justifiée par les événements : « un Français », quand il croit avec une fatuité naïve qu'un Français seul est capable d'accomplir une grande action ? Il a le cœur sur la main, et le donne à

..., son sauveur, dès le premier instant. Il est poli, bienveillant, un peu faiseur de protestations ; très en-..., ... n'est pas gênant, parce qu'il manque de pénétration pour chercher à percer le quant à soi d'autrui, ... lui-même en bavardant sur ses propres affaires, intarissablement.

Pierre, qui voudrait se dérober, cède à son air de bonté et de noblesse. Ils mangent, boivent, causent. Ramballe conte ses aventures, jure, sacre, s'extasie sur la bataille de la Moskowa, montre ses blessures, à la ..., au côté, à la jambe, — un peu comme Mascarille, — ... ses adversaires : « La grande redoute a été tenace, ... d'une pipe, et vous nous l'avez fait crânement ... » Puis le voilà sur une autre piste, celle de ses ... conquêtes amoureuses : « Vous êtes comme nous, terribles à la bataille, galants avec les belles. » Suit l'éloge de Paris, de l'Empereur.

Mais Pierre est importuné par ce bavardage léger ; ce commensal de hasard lui devient odieux par son geste, par « sa moustache » qu'il frise, par « l'air qu'il affecte ». Ramballe, qui s'en aperçoit, ressaisit Pierre par sa franchise affectueuse, par sa sympathie chaude ... reçoit de lui, sans grand effort comme aussi sans grand intérêt, la confidence d'un amour que Pierre osait à peine s'avouer à lui-même. Devons-nous dire nous aussi : « Voilà les Français ! » ?

La guerre et la paix, t. III, p. 159-167.

CHAPITRE III

Le réalisme s'intéresse à toutes les classes sociales et morales. — La bourgeoisie. — Les classes populaires. — La foule.

Pouvant à peine souffrir la vue de la médiocrité bourgeoise, Flaubert n'eut pas le courage de descendre jusqu'au peuple, comme l'avait déjà fait Balzac dans les *Paysans*, étude poussée au noir, où la grande propriété se trouve rongée et dépecée par une ligue de toutes les convoitises du village et du petit bourg.

Balzac avait parlé bravement de l' « odeur » du peuple : « La forte et sauvage odeur des deux habitués du grand chemin empestait si bien la salle à manger que Mme de Montcornet, dont les sens délicats en étaient offensés, eût été forcée de sortir si Mouche et Fourchon fussent restés plus longtemps[1]. »

Depuis Balzac, on a vaincu bien d'autres dégoûts et le peuple est entré pour tout de bon dans le roman, sans risquer d'être éconduit comme le furent du salon des Aigues Mouche et Fourchon. « Vivant, dit M. de Goncourt, au XIXe siècle, dans un temps de suffrage universel, de démocratie, de libéralisme, nous nous sommes demandé si ce qu'on appelle les basses classes » n'avaient pas droit au roman. Une sorte d' « interdit littéraire » a défendu longtemps de descendre jusqu'au peuple, « ce monde sous un monde ». Mais à ceux qui voudraient maintenant savoir s'il y a encore « en ces années d'égalité où nous sommes, des « classes indi-

1. Balzac, *Les paysans*, p. 88.

sires des malheurs trop bas, des drames trop mal emmanchés, des catastrophes d'une terreur trop peu noble », on peut affirmer que l'interdit est levé et que, une grande fenêtre de littérature, « les larmes qu'on pleure en bas pourraient bien faire pleurer comme celles qu'on pleure en haut¹ ».

En conséquence, on a tenté de nous intéresser, non sans quelque succès, au sort des gens du peuple, soit dans les villes, soit dans les campagnes. Le *Chiffonnier de Paris*, donné au public en 1847 par Félix Pyat, fut une nouveauté, mais à l'heure présente il n'est pas une condition peut-être qui n'ait eu son historien romancier. Les gens de service s'imposent trop à nous dans la vie pour n'avoir point eu les premiers l'accès du théâtre et du roman. Flaubert dans le *Cœur simple* réussit à nous apitoyer sur une pauvre servante, bien que les appétits d'affection et de dévouement de l'humble Félicité aient parfois, nous l'avons dit, la bassesse de l'instinct animal, qui prévaut bien plus encore chez la *Germinie Lacerteux* de MM. de Goncourt. Que dire de leur Joseph, ce répugnant garçon de café!

Tolstoï ne recherche point d'aussi lugubres, d'aussi bas modèles. La nature est plus franche chez lui: un valet n'y est qu'un valet, ce n'est point une brute, atteinte de gangrène morale. Ghérassime est noté par ce trait caractéristique qu'ayant servi toute sa vie, il a besoin d'avoir quelqu'un sous la main : Pour le commander? dirait un moraliste superficiel. Point, mais pour le servir. C'est d'ailleurs un brave homme. Tolstoï a aussi son cocher philosophe : il est d'une vérité naïve qui fait plaisir : « Volume, le cocher de la comtesse, le seul en qui elle ait confiance, perché sur son siège

¹ E. de Goncourt, Germinie Lacerteux, Préface.

élevé, ne daignait même pas se retourner pour voir ce qui se passait ». Et cependant, le cas était grave : car il s'agissait pour les Rostow de quitter au plus vite Moscou en emportant le plus précieux de leur avoir ; mais « dans sa vieille expérience, il savait fort bien qu'on ne lui dirait pas de sitôt encore : « En route à la garde de Dieu ! » et qu'après le lui avoir dit, on l'arrêterait deux fois au moins pour envoyer chercher des objets oubliés ; alors seulement la comtesse passerait la tête par la portière, en le suppliant au nom du ciel de conduire avec prudence aux descentes. Il savait tout cela ; aussi attendait-il avec un flegme imperturbable et avec une patience beaucoup plus grande que celle de son attelage [1] ».

Le roman français n'a pas été bienveillant pour les paysans. Ne parlons pas de *La Terre* qui les a flétris à plaisir. Mais, déjà chez Balzac, c'est la rapacité qui gouverne tout en eux, en se faisant servir principalement par l'astuce et par une dissimulation qui laisse percer de temps en temps une pointe de raillerie goguenarde, bientôt enveloppée de naïveté feinte. Rien de simple comme les principes de conduite que leur attribue Balzac : « Il est nécessaire d'expliquer une fois pour toutes aux gens habitués à la moralité des familles bourgeoises, que les paysans n'ont, en fait de mœurs domestiques, aucune délicatesse. Ils n'invoquent la morale, à propos d'une de leurs filles séduites, que si le séducteur est riche et craintif. Les enfants, jusqu'à ce que l'État les leur prenne, sont des capitaux ou des instruments de travail. L'intérêt est devenu, surtout depuis 1789, le seul mobile de leurs idées ; il ne s'agit jamais pour eux de savoir si une action est légale ou immorale, mais si elle est profitable. Tiennent ensuite des explications

injurieuses pour la nature humaine : « La moralité, qu'il ne faut pas confondre avec la religion, commence à l'aisance ; comme on voit, dans la sphère supérieure, la délicatesse fleurir dans l'âme quand la fortune a doré le mobilier. L'homme absolument probe et moral est, dans la classe des paysans, une exception. » La raison en est celle-ci, ajoute Balzac : « Par la nature de leurs fonctions sociales, les paysans vivent d'une vie purement matérielle, qui se rapproche de l'état sauvage auquel les invite leur union constante avec la nature. Le travail, quand il écrase le corps, ôte à la pensée son action purifiante, surtout chez des gens ignorants [1]. »

Ces raisons seraient bien attristantes, si elles étaient vraies. On aime à se souvenir qu'un autre réaliste, de plus de cœur et par là même de plus de pénétration — car c'est par le cœur que l'on comprend le peuple, bien plus que par l'esprit — Tolstoï, a fait l'apologie de l'âme populaire, si méprisée chez nous.

Quiconque a lu *la Guerre et la Paix* verra toujours sur le bord du chemin de retraite, le dos contre un bouleau, ayant près de lui deux soldats français qui vont le fusiller en tremblant, comme prisonnier malade et traînard, le pauvre Platon Karataïew, souriant avec un peu plus de tristesse que les autres jours, mais avec cette même gravité douce et sereine qui avait séduit Pierre Bésoukhow dès le début de sa captivité. Et pourtant, à ce premier moment de leur connaissance, bien des trivialités auraient dû rebuter naturellement ses délicatesses de grand seigneur, car la présence de Karataïew ne s'était trahie d'abord « que par la forte odeur de transpiration qui s'exhalait de sa personne ». Pendant qu'il se déchaussait, Pierre l'avait regardé machinalement « dénouer

1. Balzac, *Les paysans*, p. 51.

l'étroite bande de toile qui enveloppait ses pieds et la rouler lentement et avec soin », et sa fièvre s'était guérie. « Ces mouvements tranquilles, se succédant avec régularité, exercèrent une influence calmante sur ses nerfs ». Entrés en propos, Platon charma Pierre par sa candeur d'enfant, par son stoïcisme naïf, par l'inconscience de son dévouement. Il l'intéressa par son industrie serviable, quand il rabotait, cousait, raccommodait. Il le pénétra de sa voix douce et chantante, ses proverbes lui montrèrent sous un jour nouveau les grands lieux communs de la vie : « Notre bonheur est comme de l'eau dans une nasse : on la traîne, elle est gonflée ; on la retire, elle est vide. » Il l'enseigna par ses touchantes paraboles et finit par être pour lui le « type accompli de l'esprit de simplicité et de vérité[1] ». C'est ainsi qu'il devint son convertisseur, comme le cordonnier Sutaïew celui de Tolstoï.

Pas plus que le roman français la peinture française n'a donné à l'homme du peuple cette élévation dans la simplicité.

On se rappelle encore aujourd'hui les *Paysans de Flagey* exposés au Salon de 1851. Des gens reviennent de la foire, l'un en culotte et en habit long, portant le tricorne et le parapluie du campagnard d'autrefois, la pipe à la bouche, poussant devant lui le « gouril » qu'il engraissera. D'autres suivent en blouse, se présentant au hasard de la marche, vieux, jeunes, juchés sur les chevaux achetés, ou bien à pied. Proudhon les caractérise ainsi, élogieusement : « Voilà la France rustique avec son humeur indécise et son esprit positif, sa langue simple, ses passions douces, son style sans emphase, sa pensée plus près de terre que des nues, ses mœurs éga-

1. Tolstoï, *La guerre et la paix*, t. III, p. 222, 225, 227.

lement éloignées de la démocratie et de la démagogie, sa préférence décidée pour les façons communes, éloignée de toute exaltation idéaliste, heureuse quand elle peut conserver sa médiocrité honnête sous une autorité tempérée [1] ».

Qu'est-ce que le sujet des *Casseurs de pierres?* L'homme réduit par le métier à l'état de machine : vieux, il s'agenouille, roidi et ployé en trois sur les moellons qu'il broie laborieusement ; jeune, il n'a déjà plus de jeunesse ; plus lamentable encore à voir que son compagnon, parce qu'il semble finir son existence l'ayant à peine commencée.

Pour oser rapprocher, ne fût-ce que par certains côtés, Millet de Courbet, il faut aller, nous le savons, contre des opinions reçues. Il faut se dérober pour un instant au souvenir de l'*Angélus*, du *Parc à moutons*, de ces œuvres où respire la poésie des heures crépusculaires : car Millet, un de ses amis nous le dit, « a toujours bien compris les mélancolies du soir et l'heure silencieuse où s'allument les premières étoiles [2] ».

Le *Semeur*, les *Glaneuses*, sont déjà d'un sens plus équivoque. Deux interprétations se sont partagé la critique, dont aucune n'a exprimé la vraie pensée du peintre.

Les uns, sous l'influence des préoccupations du moment, lui ont prêté des intentions socialistes. Le *Semeur*, a-t-on dit, est un révolté qui lance vers le ciel des « poignées de mitraille ». On a érigé les *Glaneuses* en « Parques du paupérisme », en pauvresses qui « trahissent trop visiblement la prétention de descendre des

1. Proudhon, *Du principe de l'art*, p. 196, 236.
2. A. Sensier, *Millet*, p. 359.

sibylles de Michel-Ange et de porter plus superbement leurs guenilles que les moissonneuses du Poussin ne portent leurs draperies ».

Les autres, plus près de saisir la pensée du maître, déclarent ces tableaux exempts de toute visée socialiste, n'y trouvant qu'un charme souverain de poésie rustique. Théophile Gautier dit du *Semeur* : « Ce tableau faisait éprouver la même impression que le commencement de la *Mare au diable* de G. Sand, une mélancolie solennelle et profonde », et, comme bien l'on pense, il ne manque pas de faire allusion au geste auguste du semeur de V. Hugo : « La vie s'épand de sa large main et avec un geste superbe lui, qui n'a rien, répand sur la terre le pain de l'avenir[1]. »

Millet n'accepte qu'à contre-cœur ces éloges et ces critiques. « Ni rêverie, ni calcul », voilà sa devise. Il s'efforce de rendre la réalité de la vie des champs, sans l'enlaidir, surtout sans l'embellir. Jamais on ne lui fait plus grand plaisir que lorsque l'on prend ses rustres pour de vrais rustres : « Vous avez bien fait, écrit-il à son ami, d'appuyer sur le rustique ; car, en somme, si ce côté ne marque pas un peu dans ce que j'ai fait, c'est que je n'ai rien fait du tout. Je repousse de toutes mes forces le côté *démoc* tel qu'on l'a compris en langage de club. J'aurais seulement voulu faire penser à l'homme voué à gagner sa vie à la sueur de son front. Que cela soit dit aussi : car je n'ai jamais eu l'idée de faire un plaidoyer quelconque. Je suis paysan, paysan. » Cette idée de la fatigue le hante : « Si vous voyez déboucher d'un sentier une pauvre figure chargée d'un fagot, la façon inattendue et toujours frappante dont cette

1. P. de Saint-Victor, Th. Gautier, cités par Sensier, *Millet*, p. 179, 127, 159.

figure vous apparaît vous reporte instantanément vers la triste condition humaine, la fatigue[1]. »

Aussi, selon Millet, le métier fait l'homme ; il le tyrannise, le façonne et se l'approprie. Si le métier exige de la barbarie, l'homme, la femme deviennent barbares, simplement, naïvement ; on le voit dans les *Tueurs de cochons.* Si le métier veut de la délicatesse et de l'attention, l'homme ne pense plus qu'à son œuvre et ses gros doigts se douent de patience et de délicatesse ; tel le *Greffeur.* Si le métier est âpre et dur, il tenaille, use, noue, pétrifie l'homme devenu sa victime. Ainsi le fagot se moule au dos du *Vieux Bûcheron,* il y enfonce ses aspérités, comme ferait dans un front une couronne d'épines. L'*Homme à la houe* évoque fatalement le souvenir du Paysan de La Bruyère : sa rude architecture se soutient de la houe comme d'un contrefort, pendant qu'il prend un repos qui ne peut jamais être un délassement et se borne au répit ; une sorte d'hébétude lui serre le front comme aux griffes d'un étau. Le *Vigneron* est plus las encore : il s'est affaissé sur la terre brune de sa vigne ; il a l'air d'un vieux cep qui reprend racine. Ses pieds ont rejeté le sabot pour se mettre à l'aise. Ses bras tombent de ses épaules entre ses jambes écartées, et sa bouche entr'ouverte est celle du manœuvre dont on a « entendu les han ! toute la journée » et qui « souffle un moment » sans songer à rien autre, les yeux mi-fermés et fixes sous la paupière clignotante.

Les paysans de Millet n'ont donc, en dehors de leur métier, aucune intention, aucune arrière-pensée. Être ce qu'ils sont dans la vie réelle, rien de plus, tel est le rôle que le peintre leur assigne expressément. « Je voudrais que les êtres que je représente aient l'air voués à leur

[1]. Sensier, *Millet*, p. 302.

position et qu'il soit impossible d'imaginer qu'il leur puisse venir à l'idée d'être autre chose que ce qu'ils sont ». C'est ce qu'About avait démêlé avec un rare bonheur dans le tableau des *Glaneuses* : « Les trois femmes ne font appel ni à la charité ni à la haine : elles s'en vont courbées sur les chaumes, et elles glanent leur pain, miette à miette, comme elles grappilleront leur vin à l'automne, comme elles ramasseront leur bois en hiver, avec cette résignation active qui est la vertu des paysans. Elles ne sont ni fières ni honteuses ; si elles ont eu des malheurs, elles ne s'en vantent point. Si vous passiez près d'elles, elles ne se cacheraient pas la face ; elles empochent simplement et naturellement l'aumône du hasard qui leur est garantie par la loi[1]. »

Il ne se peut rien dire de plus juste. About aurait pu ajouter que les trois femmes ont exactement la pose que réclame leur travail ; toute recherche d'élégance leur est étrangère ; leur corps se plie en équerre, le bras droit se tend obliquement vers la terre, le gauche tient les glanes recueillies et la tête fait avec le profil du dos un angle léger : c'est l'attitude de quiconque ramasse.

On nous dira que parler ainsi rabaisse le mérite de Millet, qu'il faut le défendre contre ses propres aveux par l'examen de certains de ses tableaux qui sont d'un caractère supérieur. N'a-t-elle pas une majesté champêtre la Femme qui porte deux seaux? La marche du Semeur n'est-elle pas réglée par une sorte de balancement fier et hardi ? Ne peut-on pas admirer une sorte de solennité dans la façon dont s'avancent, dont « incèdent » les paysans qui rapportent à leur maison un veau né dans les champs ?

Ici nous ne pouvons nous dispenser de citer tout

1. Ed. About, *Nos artistes au Salon de* 1857, p. 103.

entière l'explication si décisive de Millet lui-même. Un critique avait raillé ces paysans, parce qu'ils portaient le veau comme si c'eût été « le Saint-Sacrement et le bœuf Apis ». Millet riposte : « Comment voudrait-il donc qu'ils le portent? S'il admet que mes hommes portent bien, je ne lui en demande pas plus long pour ma satisfaction, et voici ce que je lui dirais : l'expression de deux hommes portant quelque chose sur une civière est en raison du poids qui pend au bout de leurs bras. Ainsi, à poids égal, qu'ils portent l'arche sainte ou un veau, un lingot d'or ou un caillou, ils donneront juste le même résultat d'expression. Et quand même ces hommes seraient le plus pénétrés d'admiration pour ce qu'ils portent, la loi du poids les domine et leur expression ne peut marquer autre chose que ce poids. S'ils le déposent à terre pour un moment, qu'ils se remettent à le porter, la loi du poids se remontrera toute seule. Plus ces hommes tiendront à la conservation de l'objet porté, plus ils prendront une manière précautionneuse de marcher, et chercheront le bon accord de leur pas; mais il faut dans tous les cas et toujours cette dernière condition de l'accord, qui ferait plus que décupler la fatigue, si on n'y obéissait pas. »

Ce texte est assez précis pour que la conclusion s'en dégage toute seule. Millet n'hésite pas à la tirer : « Et voici toute trouvée et toute simple la cause de cette tant reprochée solennité. Mais les occasions ne manquent pas à Paris de voir deux commissionnaires portant une commode sur un brancard. On verra comme ils savent cadencer leurs pas. Que M. Jean Rousseau et un de ses amis essaient d'en porter autant en voulant marcher de leur pas ordinaire[1] ! »

1. Sensier, *Millet*, p. 265.

Ainsi tombe une illusion qui, nous l'avouons, nous a été chère : l'austère gravité de certains personnages de Millet est bien plus dans leur allure et dans leur geste que dans leur âme ; elle tient à une simple raison d'équilibre matériel. Leur majesté se borne à l'apparence : elle n'est en définitive que la traduction pittoresque des lois de la pesanteur.

Cela est si évident, que l'on n'y peut contredire, quelque peine qu'on en éprouve. C'est bien indubitablement à la loi de l'équilibre physique que tout se ramène : si l'équilibre évoque l'idée de l'harmonie, de la beauté, de la noblesse, c'est une heureuse fortune. Il se peut aussi qu'il ploie et contourne disgracieusement le corps humain. Millet, ce néanmoins, l'acceptera tel quel. Le *Vanneur* en est la preuve. Le van qu'il tient commande tout son corps : ce van appuyé sur le genou droit, tirant à soi les deux bras, la nuque et la tête, repousse le torse en arrière, de sorte que le profil général de la figure se casse cinq ou six fois de haut en bas.

Le van commande l'âme aussi : il s'empare d'elle, il absorbe toutes ses puissances, dirait-on, il l'assoupit dans la continuité d'une opération matérielle qui lui demande trop de patience et trop peu d'effort.

En cet état le paysan de Millet peut fraterniser sans déchoir avec le paysan de Courbet. Il nous fait penser, nous qui le regardons ; mais il n'a plus de pensée.

Cette indigence psychologique, la pire de toutes les pauvretés chez l'homme du peuple, est trop fréquente pour que le réalisme n'ait pas voulu y remédier ; il en a trouvé l'occasion toute naturelle quand il a substitué à l'étude d'un individu isolé celle de son groupe, de sa classe ; c'est par là que Tolstoï a été conduit à esquisser la psychologie des foules.

On la connaissait déjà par les historiens et par les moralistes. Il est curieux de la voir transportée dans toute sa rigueur au milieu d'un récit romanesque. Nous savons par l'histoire que le peuple ne se passionne pas pour les abstractions; les hommes attirent plus que les idées sa reconnaissance ou son ressentiment. Or écoutons Tolstoï : « La foule, dit-il, éprouve un besoin instinctif de donner un objectif visible et palpable à son amour ou à sa haine. » Et il nous fournit un exemple pour chacun de ces cas. Ainsi le peuple russe a besoin d'un sauveur : ce sera l'empereur. On le vénère comme une idole, avec un fétichisme enfantin : on l'appelle « notre père, notre ange ! » et l'on s'écrase sous son balcon pour avoir les miettes d'un biscuit qu'il a laissé tomber. Mais il faut un traître aussi ; ce sera le premier sage qui aura l'air de se défier des enthousiasmes de la première heure : c'est ainsi que Pierre Bésoukhow, d'accord quant au fond avec une réunion de patriotes, devint leur « bête noire ».

Ces antipathies sont si naturelles, que dans tous les soulèvements populaires la multitude veut du sang, exige une victime. Rostoptchine lui jette en pâture Vérestchaguine qui est innocent : « Il fallait, se dit-il, apaiser le peuple. Le bien public ne fait grâce à personne. » Mais nous savons par la chronique de tous les massacres qui ensanglantent l'histoire universelle que les égorgeurs ont des retours de pitié soudaine; les Septembriseurs, M. Taine le raconte, faisaient la conduite aux prisonniers qui par hasard étaient renvoyés absous. On les fêtait avec une joie naïve, et parmi les cadavres, dans le sang, surgissait une scène de pastorale attendrie. De même, une fois Vérestchaguine abattu, écharpé, achevé, la meute haletante et furieuse qui s'est ruée sur lui se calme et s'apitoie « en regardant avec compassion ce

corps meurtri et cette figure souillée de sang et de poussière. »

Pascal a fait ressortir cette légèreté de l'homme que le moindre gibier peut distraire des plus grandes douleurs. Ainsi Pierre rencontre des soldats qui se préparent à la bataille de Borodino : un lièvre se met à courir devant eux. Ces hommes qui vont pour la plupart mourir s'abandonnent à une hilarité puérile.

Enfin il est des mouvements qui mettent soudainement en branle des milliers d'êtres; celui par exemple qui, au Moyen-Age, fut l'origine d'une croisade d'enfants ; celui qui, dans ces dernières années, détermina des villages entiers à partir pour la Californie. Or rien n'a plus occupé l'esprit de Tolstoï que ces influences occultes qui travaillent le peuple. Il les surprend à Bogoutcharovo : « Il s'y trouvait fort peu de domestiques serfs (*dovorovoï*) et de gens sachant lire et écrire, de sorte que parmi ces paysans les courants mystérieux de la vie nationale et populaire, dont les sources restent si souvent des mystères pour les contemporains, prenaient une force et une intensité particulières. » Et il cite cet exemple : « Une vingtaine d'années auparavant les paysans de Bogoutcharovo, entraînés par ceux des districts voisins, avaient émigré en masse, comme un véritable passage d'oiseaux, allant du côté du sud-est, vers certains fleuves imaginaires dont les eaux, disait-on, étaient constamment chaudes. » Par sa fin, comme par son origine, ce phénomène psychologique resta obscur : « Le mouvement se calma peu à peu, de même qu'il avait commencé sans cause apparente[1]. »

La foule armée, disciplinée, uniformément vêtue n'est plus la foule, tant qu'elle est rassemblée dans la

1. *La guerre et la paix*, t. II, 303, 348 ; t. III, 147, 18.

main d'un chef par le lien commun du succès ou de l'espérance ; elle redevient foule dans la déroute. Qu'est-ce alors que ces remous qui la font refluer en tous sens, ces orages qui passent sur elle et la font ondoyer comme l'eau, cette atmosphère chargée d'électricité qui enveloppe des masses entières et tend à la fois tous les nerfs pour l'élan victorieux, ou pour la panique? C'est un problème dont Tolstoï a demandé la solution presque mathématique au calcul des probabilités. C'est chez le soldat qu'il a le plus obstinément étudié les impulsions irrésistibles de l'instinct populaire. Peu de romanciers français l'ont imité ; les uns ont fait le compte rendu des désastres d'une invasion qui n'avait plus cette fois l'Allemagne ni la Russie pour théâtre ; d'autres, un peu plus jeunes, n'ont pu que raconter leurs souvenirs de caserne.

Moins à l'aise que les romanciers, les poètes dramatiques ont essayé vainement de mettre en branle des foules entières. Victor Hugo y aurait échoué, s'il n'avait trouvé commode de revenir, par des voies détournées, au procédé grec qui personnifie le peuple en quelqu'un des siens. M. Sardou, avec toutes ses habiletés, n'y a réussi qu'à demi. Delacroix d'une touche fougueuse a rendu la physionomie de l'émeute : encore bien est-ce en dégageant la barricade pour mettre en vedette la femme en bonnet phrygien et son petit compagnon « le gamin héroïque », procédé idéaliste au premier chef.

A côté de la hiérarchie sociale, nous avons signalé déjà cette hiérarchie morale, qui est si loin d'y correspondre, quoi qu'en pense Balzac et dont les degrés vont du beau au laid et du vice à la vertu. Comment l'art, en ces dernières années, s'est laissé glisser jusqu'à l'extrême du vice, en des régions fangeuses dont la seule pensée fait mal au cœur; comment on a remué des abjections et

dévoilé des hideurs dont auraient frémi, même en plein Moyen-Age, des truands, des fossoyeurs et des valets de bourreau, nous n'essayerons pas de le dire, n'ayant pour cet office ni le vocabulaire ni les périphrases qu'il y faudrait. Et puis notre étude gagnerait à cette recherche un exemple de plus, mais non pas une idée nouvelle. Car la revue que nous venons de faire est assez complète pour nous instruire de ce que le réalisme entend par la suppression des frontières des arts. Son domaine ne peut désormais s'élargir davantage : il est ouvert à tout sujet.

LIVRE V

LES PROCÉDÉS ARTISTIQUES DU RÉALISME DIDACTIQUE
ET DU RÉALISME DE L'ART POUR L'ART

CHAPITRE PREMIER

La composition. — I. Le successif et le contradictoire. —
II. L'incomplet et l'inchoatif.

I

Il nous reste à dire la façon dont le réalisme en use avec cette ample matière et quels sont les procédés de composition et d'expression qu'il substitue à ceux de l'art classique. C'est le complément nécessaire d'un examen déjà fait au xviiie siècle.

Qu'est-ce que l'idéalisme ? La revanche de l'homme sur la vie, l'amendement de la réalité par l'art, la protestation de l'esprit créateur et libre contre les fatalités externes.

La réalité en effet, même pour ceux qui ne sont point ses victimes d'élection, — elles sont nombreuses : qui n'en connaît ? — tient toujours en réserve deux grands sujets de tristesse.

C'est d'abord le spectacle des variations incessantes, ou, pour reprendre l'expression grecque si banale, mais si juste, du perpétuel devenir qui transforme tout et qui ne nous donne l'impression de la vie, c'est-à-dire de

la succession, que par une série de petites morts partielles, dont chacune fait périr un peu de nous-mêmes et de ce qui nous entoure. Sans doute le fond de notre personnalité ne saurait jamais être atteint, et les lois essentielles de la nature demeurent inébranlées ; mais que de changements à la surface du monde, et même à la surface de notre âme: nos affections se contrarient, se remplacent, se refroidissent, et c'est une des plus cruelles douleurs de la vie que de sentir diminuer en soi la force d'aimer. Les mœurs changent, les modes passent, et ce n'est pas sans mélancolie que nous rions de la robe surannée que nos quinze ans ont vue se détacher claire au milieu des prés. Nos idées se modifient, nous ne pensons pas à trente ans comme à vingt, et c'est une autre douleur que de nous trahir ainsi nous-mêmes et de ne pouvoir nous ressaisir dans le passé.

Quand nous nous sentons dans la joie, dans la sympathie, dans la générosité, que ne donnerions-nous pas pour nous y éterniser? Être bon à toujours avec égalité, qui n'a fait ce rêve? Mais il faut aller d'un progrès à une déchéance pour s'élever à nouveaux frais, calvaire de l'homme où les chutes sont innombrables. Nous souffrons autant de retrouver chez les autres ces faiblesses et ces inconstances.

Ont-ils de la beauté ? Nouveau crève-cœur. Celui qui peut sans mélancolie reposer sa vue sur un visage qui a de la beauté, celui-là n'est guère philosophe, et sa pensée trop faible est accaparée par la tyrannie du moment présent; ou bien il l'est trop, et son esprit, devenu maître absolu de soi, se ferme de parti pris toute ouverture sur l'avenir; ou bien il est encore très jeune, tout simplement.

Mais l'expérience le guette déjà, sinon pour le désen-

chanter, du moins pour dérouter sans cesse ses admirations, jusqu'à ce qu'elle les réduise au souvenir.

Il aimait à voir la fraîcheur veloutée de la première jeunesse et cette candeur qui annonce toutes les innocences et toutes les confiances ; et voici que les traits ont perdu quelque chose de leur charme printanier pour prendre du caractère. Parfois le front se plisse sous l'effort du travail intérieur, si attachant ! Un soupçon de langueur touchante fait deviner l'âme froissée à son premier élan et retombée sur elle-même. Et l'âge mûr commence à poindre, et sous l'âge mûr point déjà la vieillesse. Et sous la vieillesse ? Ah ! que cette leçon est amère ! Que l'on voudrait maîtriser le temps, le tenir en repos ! L'homme est et sera toujours au fond celui qui veut arrêter le soleil.

L'art idéaliste fait pour lui ce miracle. Il saisit la vie dans le moment précis où sa faveur est encore sans déclin, sans éclipse, où elle nous comble de ses biens, sans songer déjà à nous les reprendre ; il l'arrête, il la fixe ; il prévient ou corrige ses trahisons. Il présente à l'homme de chair un autre homme qui est son image à la vérité, mais prise au bon moment et préservée par son essence immatérielle de l'inconstance et de l'avilissement.

Pensez à Rodrigue et à Chimène ! Essayez de retrouver l'impression toute franche qu'ils donnent à ceux dont la critique réaliste n'a pas refait l'éducation, en les disposant à chercher toujours le pire du mieux, à s'interroger sur le lendemain de tous les bonheurs.

Et d'abord vous les figurez-vous vieillissants, Rodrigue moins alerte, soutenant mal sa haute mine, se poussant à la cour, sans regret pour les champs de bataille désertés, donnant le pas à l'ambition sur l'amour, ou bien aspirant comme les barons dans Aymerillot à se

chauffer les pieds sur les chenets, dans quelque château de province? Et Chimène, la voyez-vous infidèle, ne fût-ce qu'un instant, par la seule traîtrise d'une pensée, comparant don Sanche à Rodrigue, et se demandant s'il n'a pas des qualités qui peuvent le rendre plus agréable dans le commerce ordinaire de la vie?

Il faut assurément qu'elle se marie ; mais l'avez-vous jamais imaginée mère de famille, mûrie, opulente et placide, *camarera mayor* grisonnante et respectable? Si vous l'avez fait, ce fut une fantaisie tôt oubliée. En vain vous avez affublé ces deux jeunes gens d'une défroque de personnages graves et rassis ; ils rejettent bientôt ce déguisement, comme les magiciens et les fées des contes bretons, et vous les revoyez dans leur jeunesse, qui est éternelle, car ils sont définitivement ce qu'ils sont.

Cette loi de l'idéalisme a une contre-partie nécessaire : la méchanceté doit avoir, elle aussi, sa constance et une évidence telle, que nul ne puisse se méprendre longtemps sur elle. Agrippine, Néron, Maxime, Narcisse ne sauraient nous donner le change. Les conversions ne sont pas interdites, mais à la condition d'être radicales ; le héros, Félix, par exemple, touché par la grâce, se retournera tout d'une pièce et délibérément, ostensiblement, il passera d'un camp dans l'autre.

Car il y a, pour l'ordinaire, deux camps bien tranchés: celui du vice et celui de la vertu, celui de Néron et celui de Britannicus. Il en est quelquefois trois, surtout dans la comédie : celui des partis extrêmes, celui du juste milieu. Henriette et Clitandre sont dans le juste milieu, Chrysale d'une part, les Femmes savantes de l'autre sont dans l'excès. Ainsi notre approbation va sans erreur où elle doit : si le poète ne lui montre pas sa voie, il est accusé de l'avoir dépistée par malice ou par maladresse. Elle s'égare au moins un instant dans

Horace et dans Cinna, Corneille a dû s'en expliquer ; ses contemporains, les plus exigeants du moins, l'ont blâmé de leur avoir mal désigné le personnage sympathique.

Ce fameux personnage sympathique est bien infortuné de nos jours ; on lui fait cruellement expier les faveurs sans mélange dont il a joui longtemps : pantin, polichinelle, sont les injures les plus douces qu'on lui fasse endurer. Aux yeux de beaucoup, il n'est rien moins que le plus grand malfaiteur de la littérature.

On l'a donc mis au ban de l'opinion ; on l'a expulsé du roman et du théâtre. On ne veut plus d'une vertu incapable de se démentir. La bonté, la beauté sont des dons révocables, nul ne les possédera en propre, et chacun en revanche y aura une participation, comme dans la vie ordinaire ; ils passeront de l'un à l'autre, toujours sous la main et toujours fugitifs, luisant ici, puis là, puis s'évanouissant, vrais feux follets.

Ainsi le livre, comme la vie, nous laissera l'idée que tout est successif, qu'il n'y a ni beauté ni laideur qui restent constantes en soi et qui s'attachent à des privilégiés, mais des impressions fugitives et contradictoires, toutes également vraies d'ailleurs, mais dans le moment, qui provoquent tour à tour nos répulsions et nos tendresses ; que la beauté et la bonté, loin de s'attacher à des privilégiés, sont, comme les circonstances extérieures, ou les émotions dont elles dépendent, capricieuses et contradictoires.

S'il est une jeune fille qui paraît vouée naturellement au bien, c'est la touchante princesse Marie. Que de soumission, que de patience dans sa conduite à l'égard de son père ! Il y a de l'Antigone en elle. Mais ses vertus ne vont pas sans des combats qu'Antigone connut peut-être, mais qu'elle n'avoua jamais. Son sacrifice n'est pas assez complet pour exclure toute révolte intérieure. La pauvre

enfant éprouve pendant l'agonie de son père un sentiment de délivrance dont elle est à peine responsable, qu'elle ose à peine s'avouer et qui la crucifie, mais un mauvais sentiment, en somme, d'apparence dénaturée, et qui ne dut même pas effleurer l'âme plus simple de l'Antigone antique : « Ce qui était plus terrible et ce qu'elle ne pouvait se dissimuler à elle-même, c'est que depuis la maladie de son père, toutes ses aspirations intimes, toutes ses espérances oubliées depuis tant d'années s'étaient tout à coup réveillées en elle. » Elle se surprenait à méditer une nouvelle existence : « Le rêve d'une vie indépendante, pleine de joies nouvelles et affranchies du joug de la tyrannie paternelle, la possibilité d'aimer et de jouir enfin du bonheur conjugal se représentaient constamment à son imagination comme autant de tentations du démon. »

Cette préoccupation, vague d'abord, se précise, puis lui apparaît dans un éclaircissement soudain : « C'est donc toujours la même chose!... Mais qu'est-ce donc que je désire, qu'est-ce donc qui doit arriver? Sa mort! s'écria-t-elle avec dégoût à cette pensée involontaire[1]. »

S'il est un mauvais sujet qui mérite l'exécration, c'est l'officier Dologhow. Il outrage Pierre cruellement, il se met de mauvaise grâce à sa disposition, et, blessé, ramasse ses dernières forces pour tirer sur lui, avec une férocité sans nom. Vous le croyez digne tout au plus d'être haï, peut-être même n'a-t-il droit qu'au mépris. Attendez, cependant. Ce bretteur, — et quel bretteur! Il n'a pas l'ombre d'un sentiment chevaleresque, — vit avec sa vieille mère, avec une sœur bossue. Il aime ces deux êtres d'une affection de jeune fille. Vous voilà ému,

1. *La guerre et la paix*, t. II, p. 342-343.

reconquis peut-être : attendez encore. Demain, il ruinera au jeu son franc ami, Rostow, qui ne lui aura fait aucun mal. Et Natacha, qui vous donnera le courage de la haïr ou de l'aimer tout à fait? Et, cependant, peut-elle vous être indifférente? Il faut donc l'aimer et la haïr tour à tour. Vous vous intéressez à l'amour candide qu'elle promet avec larmes à Boris. Quand elle l'oublie, vous en êtes chagriné, plus qu'elle peut-être et que lui; mais après tout c'était une petite tendresse d'adolescence qui se faisait illusion à elle-même; elle a pris sa fin naturelle par la force des choses, sans laisser de victimes. Puis, ne doit-on pas savoir quelque gré à Natacha d'avoir été séduite par les qualités supérieures du prince André, d'avoir voulu, en l'aimant, s'élever? Mais quoi? Voilà qu'elle tremble à l'idée d'un délai, d'une séparation momentanée; l'aimerait-elle moins qu'elle ne l'admire? Hélas! elle n'a pas la force de résister à l'attente. Vienne un beau cavalier, un Anatole Kouraguine, le « coup de foudre éclate », comme dans l'ancien roman idéaliste (soit dit en passant); c'en est fait des espérances du prince André et des promesses de Natacha. O la méchante action! O la vilaine fille, indigne à tout jamais de l'estime d'un honnête homme! Il faut tout dire cependant, elle n'a point achevé de faillir. C'est, il est vrai, une amitié prévoyante qui l'a préservée et non sa propre sagesse. Mais enfin, quelque rigueur qu'elle mérite, peut-on demeurer tout à fait insensible à sa stupeur, à son désespoir? Elle essaie de mourir, la pauvrette en fait une maladie, et toutes ces expiations, dont quelques-unes sont volontaires, touchent encore moins que les retours secrets qui ramènent doucement sa pensée vers celui qu'elle a trahi. Si nous n'y prenons garde, nous allons souhaiter, — mais quoi! n'est-ce pas pour le prince, encore plus que pour elle, — une de ces ren-

18

contres romanesques où les cœurs se fondent dans une réconciliation. Justement la guerre en fournit le prétexte. Le prince André est blessé, mourant; dès que Natacha le sait, elle vole à lui, bravant les horreurs de l'ambulance, les répugnances qu'inspire invinciblement la vue du mal, le danger des interprétations malveillantes. La voilà pardonnée, — ne lui pardonnerons-nous pas aussi ? — pardonnée par le prince André; elle le soigne angéliquement, c'est une fiancée dont la mort va faire une sœur de charité, ou, du moins, une de ces fiancées veuves qu'on ne peut regarder sans avoir les larmes aux yeux : car elle, qui a naguère trahi de chères espérances, ne peut maintenant trahir un souvenir sacré. Ah! nous n'en doutons point, à voir cette jeune fille brisée, pâle, amaigrie, si triste en son deuil que son vieil ami Pierre ne la reconnaît point! Mais l'essence de Natacha, c'est l'amour : elle consent à renaître pour soigner sa mère qui va mourir; ce dévouement accompli, faut-il qu'elle se consume de nouveau, ou bien qu'elle achève de se reprendre à la vie en se laissant aller à aimer Pierre, qui a tant souffert et qu'il serait si généreux de consoler? Elle épouse Pierre; elle le rend heureux. Encore une fois que dire, sinon répéter avec Musset :

Sexe adorable, absurde, exécrable et charmant.

L'art classique établit souvent une concordance assez rigoureuse entre le corps et l'âme; il aime qu'une certaine beauté soit l'accompagnement et le signe visible de la bonté. Mais, pour le réalisme, il semble que le Créateur ait fait un lot de corps, puis un lot d'âmes et qu'il ait dit aux âmes de s'associer avec les corps, sans choix, au hasard de la première rencontre. De là, ces contradictions lamentables qui font que la

pire des méchancetés se trouve mise sous la protection d'une beauté souveraine : ce qui arrive en la personne d'Hélène, la première femme de Bésoukhow.

Si la beauté croît ou diminue, il s'en faut que ce soit en raison directe de la bonté, au contraire. Natacha n'est jamais si séduisante qu'en ses infidélités. En revanche, au moment où elle accomplit la meilleure action de sa vie, quand elle va chercher son pardon auprès d'André Bolkonski, son émotion lui fait perdre son charme extérieur : « Les traits pâles et amaigris de Natacha, ses lèvres gonflées par l'émotion, lui ôtaient en ce moment toute beauté. »

La beauté est comme une lueur changeante qui porte où il lui plaît ses rayons : la princesse Marie, que la nature a faite malgracieuse, si injustement, en est elle-même éclairée à son heure, quand Rostow songe à sa main. « A peine eut-elle aperçu ce visage qui lui était devenu si cher, qu'un flot de vie dont l'influence la faisait agir et parler en dehors de sa volonté l'envahit tout entière. Ses traits se transfigurèrent et s'illuminèrent d'une beauté imprévue ; tel un vase dont les fines ciselures ne présentent qu'un enchevêtrement de lignes opaques et confuses, jusqu'au moment où une vive lumière vient en éclairer les parois transparentes. »

Hélas! les réalités du mariage ne lui seront pas favorables : à la première grossesse, elle jettera « plus d'un coup d'œil mélancolique sur la glace qui lui renverra l'image de sa taille déformée et de sa figure maigre et pâle. » Sa gaucherie la reprendra, « elle marchera lourdement sur la pointe des pieds. » Par bonheur son honnête homme de mari ne l'en estimera et par suite ne l'en aimera que davantage[1].

1. Tolstoï, *La guerre et la paix*, t. III, p. 206, 382.

Et Natacha aussi connaît la décadence, si c'en est une toutefois que de sacrifier le goût de l'élégance et de la parure mondaines aux soucis de la vie domestique et aux soins de la maternité, qui touchent de si près à la vertu.

Toutes ses agitations se calment dès qu'elle a un mari et des enfants à aimer. Pour le monde, elle n'est « ni aimable, ni prévenante »; mais elle tient à la société de sa mère, de son frère, des siens, de ceux, en un mot, chez qui elle peut « courir le matin en robe de chambre, les cheveux ébouriffés, pour leur montrer, toute joyeuse, les langes des enfants et s'entendre dire que son dernier né va beaucoup mieux ».

Mariée en 1813, elle nourrissait, en 1820, son quatrième enfant, un fils venu après trois filles : « Elle avait pris de l'embonpoint, et l'on aurait eu de la peine à reconnaître dans cette jeune matrone la Natacha d'autrefois, si souple et si alerte. Ses traits s'étaient formés, avaient pris des contours moelleux et arrondis, mais « cette exubérance de vie dont elle débordait autrefois et qui faisait son plus grand charme ne reparaissait chez elle qu'à de rares intervalles. » C'était sous l'influence de certaines impressions vives, ou quand elle chantait : « L'ancienne flamme se ravivait alors et ramenait sur son charmant visage la séduction du passé, en y ajoutant un charme nouveau. »

Elle se négligeait, d'ailleurs, au point de provoquer par sa mise, par sa coiffure, les plaisanteries affectueusement malicieuses de tout son entourage.

Aussi bien, cet abandon n'était pas sans grandeur et faisait honneur à son cœur, comme à celui de son mari : elle sentait que pour lui plaire elle n'avait rien à demander aux séductions de la toilette, parce que « son union avec Pierre ne tenait pas à ce charme poétique qui

l'avait attiré à elle, mais à quelque chose d'indéfinissable et de ferme, comme le lien qui unissait son âme à son corps. »

Mais quand un ami d'autrefois la revoyait brusquement, comment n'eût-il pas été saisi du changement qui s'était fait en elle? C'est ainsi que Denissow, de passage à Lissy-Gory, « l'examinait avec surprise et tristesse, comme on contemple un portrait dont la vague ressemblance rappelle imparfaitement l'être qu'on a aimé. Un regard abattu, ennuyé, des paroles insignifiantes, des conversations continuelles sur ses enfants, voilà tout ce qui restait de la magicienne d'autrefois. »

Et nous sommes tristes aussi, parce qu'ici avec Tolstoï nous avons vu le fond de la vie, et que ce fond est mouvant.

II

Toutefois ce nous est encore une satisfaction de savoir qu'à travers tant de fluctuations, tant de contradictions, Pierre, Natacha, Marie, ont abouti à un certain bonheur. La vie les a éprouvés, mais non pas irrévocablement trahis.

Que de fois, au contraire, elle manque à sa promesse! Tolstoï en fait la constatation cruelle. Son Pétia, ce tout jeune frère de Rostow, tué à quinze ans, c'est un de ces êtres que la nature crée comme par erreur et qu'elle supprime comme par repentir : elle n'en avait pas besoin pour « son commerce. » Il en est d'autres qu'elle ne prend pas la peine de rappeler, mais elle leur donne un trop maigre viatique pour un trop long chemin, et leur destinée, commencée avec l'éclat et l'entrain de

la joyeuse adolescence, achève en pâlissant une évolution qui s'annonçait pleine et heureuse; telle la pauvre Sonia, la petite fiancée de Rostow, qui, sans avoir démérité, sous le seul empire des choses, lui rend sa parole et se résigne à vivre près de lui, vieille fille.

On va nous interrompre pour nous rappeler que les idéalistes ont une prédilection pour les Iphigénies, les Marcellus, les Junies.

Assurément. Mais ils les « chantent », c'est-à-dire que la plénitude qui fait défaut à ces jeunes vies opprimées ou tranchées, ils la compensent par la poésie dont il les comblent.

S'ils les ensevelissent dans quelque retraite, ce sera dans l'ombre imposante et mystique du temple de Vesta. Le sort d'une Junie n'est point banal.

S'ils les font périr, c'est en leur jetant des lis à pleines mains, comme Virgile à Marcellus, ou bien ils les environnent comme Iphigénie de toutes les gloires du sacrifice. Alors la vie trop courte ne perd rien cependant de son prix, étant la rançon d'un peuple.

Au contraire, Sonia « la pauvre fleur stérile » s'étiole dans une sorte de solitude entourée, qui, même entre ses amis et ses proches, la laisse isolée, presque oubliée, figure terne, morne, effacée, pauvre Cendrillon sans marraine, tenant au foyer « comme le chat du logis ».

Pétia meurt sans gloire et sans profit. L'histoire a gardé le souvenir d'enfants sublimes qui ont été des sauveurs. Pétia ne sauve personne, il n'a pas le temps d'accomplir le moindre fait d'armes; la première décharge brise ce jeune front où s'agitent des rêves de gloire.

Pallas, Lausus, Camille, Ophélia reçoivent de la mort une grâce suprême. Elle est moins généreuse au pauvre

Pétia, elle le jette sur le sol, les bras étendus dans la boue et dans le sang qui lui maculent le visage.

Son agonie du moins est-elle d'un prosaïsme moins lamentablement cruel? Hélas, elle ne nous rappellera que par le contraste la chute de Camille glissant à terre avec la triste et douce élégance de sa langueur mortelle :
« Pétia continuait à galoper dans la cour de la maison, mais, au lieu de tenir la bride en main, il gesticulait d'une façon étrange des deux bras à la fois, et se penchait de plus en plus d'un côté de la selle. Son cheval venant à se heurter contre les tisons d'un foyer à demi-éteint s'arrêta court et Pétia tomba lourdement à terre. Ses pieds et ses mains s'agitèrent un moment, tandis que sa tête restait immobile : une balle lui avait traversé le cerveau. »

Lorsque Andromaque pleure la mort d'Hector, elle regrette qu'il ne lui ait pas laissé en adieu une parole qu'elle eût méditée sans cesse et dont elle eût fait la règle de sa vie. Il semble que par la suite les poètes aient voulu compatir à ce vœu si naturel, toutes les fois qu'il s'est renouvelé, car s'il est vrai que l'on meurt beaucoup sur la scène de la tragédie, de l'épopée et du drame romantique, on y parle beaucoup avant de mourir.

Le « trépas » de tragédie a des complaisances que la mort n'a guère. Il ne vient qu'à pas comptés, quand on l'appelle et qu'il n'est point indiscret, comme un confident bien appris. Il ne se hâte que pour prêter aux adieux, en les pressant, une éloquence plus vive encore.

On dirait qu'à ce moment suprême, les héros ramassent toutes leurs forces pour donner la pleine mesure, les uns de leur fierté, les autres de leur constance, la plupart de leur amour; ils ont toujours assez d'ardeur

pour être passionnés, assez de présence d'esprit pour être discrets.

Dans la réalité, les hommes finissent plus souvent par la maladie et par la vieillesse, que par une soudaine catastrophe. Alors la mort prend petit à petit ceux qu'elle a marqués. Tantôt le corps s'affaisse le premier : il en est ainsi pour le vieux prince Bésoukhow : c'est un grand personnage dont les dernières paroles pourraient être un testament politique ; un père dont les dernières recommandations seraient accueillies avec joie d'un fils récemment reconnu et tendrement aimé. Tolstoï choisit pour le terrasser la paralysie, qui le force d'assister immobile, bouche close, à la destruction graduelle de son corps.

D'autres fois c'est l'âme qui se lasse la première et se retire peu à peu de son enveloppe. C'est ce qui arrive pour le prince André. Une analyse, dont chaque détail est poignant, nous fait assister à la séparation lente qui le détache de la vie et même de l'amour.

Il perd le sentiment des nuances, lui si délicat, et dit à Natacha, sa fiancée retrouvée, à sa sœur Marie, ce qui est le plus propre à les blesser ou à les choquer. Il perd la force de s'émouvoir : on lui conte que Moscou est incendié : il écoute à grand'peine et dit « C'est bien triste, en regardant dans le vague et en tirant sa moustache ». Après un renouveau d'amour, sa pensée recommence à « flotter entre la vie et la mort », et sa passion s'évanouit en une sorte de panthéisme du cœur qui lui fait embrasser tout dans une affection qui s'étend en s'affaiblissant : « L'amour c'est Dieu, et mourir c'est le retour d'une parcelle, qui est moi, à la source générale et éternelle. »

Il sourit, quand Marie lui propose de voir son fils, futur orphelin : ce n'est point un signe de joie, ni de

tendresse. C'est une ironie qu'il adresse à sa sœur pour lui faire entendre qu'elle a vainement employé « ce dernier moyen de réveiller en lui le sentiment qui commence à s'éteindre ». Le timbre de sa voix est terrifiant, parce qu'il n'a plus l'accent de l'âme. Son regard est distrait, comme s'il ne se tournait plus qu'avec peine de ce côté-ci du monde.

Il se sent déjà mort à moitié « par la pleine conscience de son détachement de tout intérêt terrestre ». Il ne se donne plus la peine de parler, parce qu'il ne croit plus être compris ; il distingue le point de vue des vivants et celui des morts, et celui-ci est le sien : « Il comprenait que sa sœur pleurait sur l'enfant qui allait devenir orphelin et il essayait de se reprendre à la vie. Oui, cela doit lui paraître triste et c'est pourtant si simple ! » se disait-il à lui-même. « Les oiseaux du ciel ne sèment pas, ne moissonnent pas, mais notre Père céleste les nourrit. » Il voulut d'abord répéter ce verset à sa sœur, mais il pensa que c'était inutile : « elle le comprendrait autrement ; les vivants ne peuvent admettre que tous ces sentiments si chers, que toutes ces pensées qui leur paraissent si importantes n'importent guère. Oui, nous ne nous comprenons plus, et il se tut ».

Et durant ce temps la princesse Marie et Natacha le regardaient « s'abîmer lentement avec calme dans l'inconnu. »

Ah ! si l'on aime les lectures qui font souffrir, que l'on retourne à ces pages déchirantes ! Qu'on les médite, si l'on veut connaître le grief suprême invoqué par le pessimisme russe, l'éternelle trahison de la vie qui nous emprisonne dans le relatif et le changeant, quand notre cœur est avide de l'absolu !

La vie ne nous accable pas de ces maux tragiques qui soutiennent le courage de l'homme en flattant son

orgueil, elle fait pis : elle nous laisse à mi-chemin de tout ; elle nous afflige en faisant la preuve de notre insuffisance, de notre indigence morale.

On lui pardonnerait encore, si elle nous laissait la plénitude de nos regrets, mais, non, le mourant s'en va, le cœur allégé par une sorte d'égoïsme d'outre-tombe, éprouvant une « étrange et radieuse sensation de bien-être dans son âme », et ceux qui restent, qui l'aiment, se disent, lassés, résignés, « que cela est bien et qu'il en doit être ainsi [1] ».

En présence de « ce quelque chose de menaçant, d'éternel, d'inconnu et de lointain », qui est par delà la mort, bien loin de nous apaiser comme le spiritualisme classique par le remède d'une foi précise et lumineuse, et par là même calme et rassérénante, la vie, telle du moins que la comprend Tolstoï, agite en nous le chaos des incertitudes, des appréhensions vagues et des désirs obscurs : elle nous voue à la torture misérablement angoissante d'un sentiment qui gâte à lui seul tous les autres, le sentiment de l'incomplet et de l'inachevé.

CHAPITRE II

De la personnalité dans l'art. — I. L'impassibilité. — II. L'objectivité.

I

M. Leconte de Lisle termine ainsi la première pièce des *Poèmes barbares* :

[1]. *La guerre et la paix*, t. III, 239, 395, 398, 394, 314, 236, 239.

> Et ceci fut écrit avec le roseau dur,
> Sur une peau d'onagre en langue khaldaïque,
> Par le Voyant, captif des cavaliers d'Assur.

Et M. Leconte de Lisle, lui aussi, écrit avec le roseau dur, et tous les réalistes voudraient bien faire comme lui. S'ils y réussissent, c'est ce qui sera montré en son lieu.

Mais d'abord, qu'est-ce que cette impassibilité dont le réalisme fait si grand bruit et qu'il érige en loi?

Proudhon est un des premiers qui l'aient exigée comme la conséquence nécessaire d'une doctrine qui efface entièrement devant la nature notre personnalité : « Les poètes et les artistes sont, dans l'humanité, comme les chantres dans l'Eglise et les tambours au régiment. Ce que nous leur demandons, ce ne sont pas leurs impressions personnelles, ce sont les nôtres[1]. »

Cette opinion s'est dessinée plus précisément depuis quelques années.

Flaubert a parlé au nom du réalisme de l'art pour l'art. Il croit « que le grand art est scientifique et impersonnel », et qu'« il faut par un effort d'esprit se transporter dans les personnages et non les attirer à soi. »

C'est par conséquent un double devoir qui s'impose au réaliste, l'un à l'égard des faits et des idées, l'autre à l'égard des sentiments.

Sur les idées et les faits il se garde de porter le moindre jugement de blâme ou d'approbation. « Je ne me reconnais le droit d'accuser personne. Je ne crois même pas que le romancier doive exprimer son opinion sur les choses de ce monde. Il peut la communiquer, mais je n'aime pas qu'il la dise ». Madame Sand lui

1. Proudhon, *Du principe de l'art*, p. 123.

reproche ce manque de conviction : « Hélas ! répond-il, les convictions m'étouffent. J'éclate de colère et d'indignation rentrées. Mais dans l'idéal que j'ai de l'art, je crois qu'on ne doit rien montrer des siennes et que l'artiste ne doit pas plus apparaître dans son œuvre, que Dieu dans la nature ; l'homme n'est rien, l'œuvre tout ! »

Sans doute il est des faits répugnants, des idées irritantes, il le sait, mais n'en laisse rien voir : « C'est, dit-il, une sorte de sacrifice permanent que je fais au bon goût. Il me serait bien agréable de dire ce que je pense et de soulager le sieur Flaubert par des phrases ; mais quelle est l'importance dudit sieur ? »

Et si l'on n'en peut plus, si l'on est exaspéré par les choses ? « Le mieux est de les peindre tout bonnement, ces choses qui vous exaspèrent. Disséquer est une vengeance. »

Ainsi, l'auteur fera grâce au lecteur de ses sentiments comme de ses jugements. « Il n'écrira point avec son cœur. » « Il le supprimera donc ? » demande G. Sand avec inquiétude : « Je n'ai pas dit qu'il fallait se supprimer le cœur, mais le contenir, hélas ! »

Cette explication nous défend de prendre à la lettre le propos suivant : « Je ne veux avoir ni amour, ni haine, ni pitié, ni colère. » C'est « témoigner » que Flaubert a voulu dire, car il ajoute : « Quant à de la sympathie, c'est différent, jamais on n'en a assez [1]. »

Seulement cette sympathie doit être si discrète, qu'on la devine chez l'homme, sans la trouver chez l'auteur. Ce qui est rigoureusement interdit, c'est précisément ce dont abusait le romantisme : l'effusion.

Ainsi, le public reste libre de ses appréciations ; il peut, selon ses instincts propres, favoriser tel ou tel.

1. *Lettres de Flaubert à G. Sand*, p. 41, 59, 273, 47.

Peut-être même ne sait-il pas où porter sa bienveillance. A qui l'accordera-t-il enfin dans les *Corbeaux* de Henri Becque, dans l'*Assommoir*? Il l'ignore, et c'est là justement le triomphe de l'art, n'en doutez point.

II

Les réalistes didactiques ne s'en contentent pas. On remarquera, en effet, que si Flaubert et son école font bon marché de leur personnalité morale, il n'en est pas de même de leur personnalité littéraire, qui s'affirme par le style, comme celle des classiques.

Que demande à la muse M. Leconte de Lisle?

> ... Que sa pensée en rythmes d'or ruisselle,
> Comme un divin métal au moule harmonieux.

La muse l'a exaucé; c'est bien par là en effet qu'il a un style poétique reconnaissable entre tous.

M. E. de Goncourt revendique hautement le droit du romancier, même réaliste, au style individuel. « Ouvrier du genre littéraire triomphant au XIXe siècle », il ne saurait se démunir de « la marque de fabrique » qui fait d'un style la propriété reconnue d'un écrivain. « Nous renoncerions, dit-il, à avoir une langue personnelle, une langue portant notre signature, et nous descendrions à parler le langage omnibus des faits divers! » Point. Il continuera à « mettre dans sa prose de la poésie », à « vouloir un rythme et une cadence pour ses périodes », à « rechercher l'image peinte », à « courir après l'épithète rare[1] ».

1. *Chérie*, Préface, IV.

Flaubert ne se tient pas de joie quand il la rencontre : « Il faut être un homme de génie pour trouver des adjectifs pareils ! » dit-il, au premier mot qui lui plaît. Telle phrase qui paraît à d'autres assez ordinaire le fait « pâmer ». Ennemi de toute répétition, de toute assonance, habitué à se chanter à haute voix la mélodie de ses phrases, il donnerait volontiers « toutes les légendes de Gavarni pour certaines expressions et coupes de maîtres, comme : « L'ombre était nuptiale, auguste et solennelle » de Victor Hugo, ou ceci du président de Montesquieu : « Les vices d'Alexandre étaient extrêmes comme ses vertus : il était terrible dans sa colère. Elle le rendait cruel. »

Il nous donne ainsi la formule de son style : « Je me souviens d'avoir eu des battements de cœur, d'avoir ressenti un plaisir violent en contemplant un mur de l'Acropole, un mur tout nu (celui qui est à gauche, quand on monte aux Propylées) » ; et il se demande si un livre, indépendamment de ce qu'il dit, ne peut pas produire le même effet : « Dans la précision des assemblages, la rareté des éléments, le poli de la surface, l'harmonie de l'ensemble, n'y a-t-il pas une vertu intrinsèque, une espèce de force divine, quelque chose d'éternel comme un principe (je parle en platonicien) ? Ainsi, pourquoi y a-t-il un rapport nécessaire entre le mot juste et le mot musical ? Pourquoi arrive-t-on toujours à faire un vers quand on resserre trop sa pensée ? La loi des nombres gouverne donc les sentiments et les images, et ce qui paraît être l'extérieur est tout bonnement le dedans [1]. »

— Que nous fait votre mur ? dira le réalisme didactique. Pourquoi nous y buter ? Ce n'est point cette sur-

1. *Lettres de Flaubert à G. Sand*, p. 275.

face, c'est ce qu'elle cache que nous voulons voir. Elle ne cache rien? Alors, dispensez-nous de la contempler.

Pourquoi mettre toujours entre la nature et nous toutes ces constructions, tous ces échafaudages et ces paravents du style qui empêchent notre regard d'aller jusqu'à elle? C'est elle seule que nous voulons voir sans interposition. Vous vous en réservez le spectacle; après quoi, vous nous dites en belles phrases ce que vous avez vu. Nous avons cependant des yeux comme vous. Vous avez l'air de cicérone qui laisseraient les tableaux sous les voiles et nous les expliqueraient longuement, au lieu de nous les montrer sans commentaires. Vous êtes tous pareils à ce berger de Guillen de Castro qui rend compte aux spectateurs d'une bataille invisible pour eux, mais que lui, du creux d'un rocher, contemple à loisir dans la plaine. Les spectateurs voudraient bien voir, eux aussi.

Ainsi donc, il est insuffisant de se résoudre à n'attirer point les personnages à soi. Il faut passer en eux, ne plus voir que par leurs yeux, ne plus penser qu'avec leurs cerveaux, prendre leurs mœurs et leur langage, dût ce langage être la négation même de l' « écriture artistique » qui vous est chère.

Sans doute, vous êtes des curieux à qui le parler populaire de la ville et des champs fait dresser l'oreille; mais vous vous gardez d'en user couramment; vous n'en recevez que quelques mots que vous enchâssez dans votre prose littéraire, comme vous sertiriez par fantaisie un caillou dans une bague d'or.

Le réalisme didactique veut être plus sincère. Il s'évertue à parler toujours le langage de ses héros et prend la sténographie de leurs conversations. Il ne hait point la platitude et la bassesse. Un Tolstoï admettra dans son livre le juron.

Les réalistes français le recherchent, ainsi que les exclamations brutales qui sont comme la ponctuation populaire du langage parlé. — Mais quel décousu ! — Vérité de plus. — Quelles disparates! — Autre vérité.

Ainsi, la critique n'a pas le droit d'enfermer dans une même école un roman de Flaubert et un roman de M. Zola.

CHAPITRE III

L'expression. — Le réalisme la réduit à la traduction directe de la sensation.

Comment se fait-il cependant que le public confonde deux genres de réalisme dont l'opposition est si marquée ?

Assurément, c'est d'abord que tous deux violent d'un commun accord les règles de la composition classique, avec une licence qui va au delà des vœux de Diderot, de Mercier et de Gluck. Wagner et ses partisans font à « l'opéra du passé » le reproche dur et d'ailleurs ancien d'étreindre dans un cadre à compartiments une action qu'ils n'y peuvent faire tenir sans l'arranger, sans la presser, la ralentir, la suspendre, la tronquer à leur guise, au mépris de la saine logique. De là tant de plaisanteries trop faciles sur les procédés d'une rhétorique musicale plus arbitraire que la rhétorique oratoire, ou sur l'obéissance passive dont font preuve, à l'égard du chef d'orchestre, ces héros qui attendent placidement son coup de baguette pour dire en mesure leur amour ou leur haine, et parlent toujours d'agir en gardant une immobilité de commande.

Wagner a donné mission à la « musique de l'avenir » de remédier à ces errements. Il a renoncé à toute sorte de coupure, d'entr'acte, d'intermède, de quadrature, de symétrie pour forcer la musique à s'accommoder aux exigences de l'action réelle.

La méthode de Courbet n'est pas autre, quand il s'abstient de changer rien au désordre de son sujet, dût-il éparpiller sur la toile ses paysans ou ses curés, comme ils le sont sur le chemin. Point autre non plus celle de M. Daudet qui, dans les *Rois en exil*, nous présente en enfilade une galerie de portraits; ou de MM. de Goncourt, quand ils renoncent à toute division par chapitre, et se contentent d'assembler divers recueils de notes par le lien de le chronologie. M. Zola a la même horreur pour toute sorte de construction et de machination, tout arrangement ne lui paraissant bon qu'à fausser, qu'à « truquer » la nature. « Le moindre document humain nous prend aux entrailles plus fortement que n'importe quelle combinaison imaginaire. On finira par donner de simples études sans péripéties ni dénouement, c'est-à-dire les notes prises sur la vie et logiquement classées[1]. »

Mais, en second lieu, le réalisme didactique et le réalisme de l'art pour l'art tendent également, c'est leur plus grande ressemblance, à faire de l'expression musicale, picturale et littéraire la traduction, la notation directe, « textuelle », de la sensation.

Dans les temps classiques, l'esprit se dérobe autant que possible au commerce des sens. Il se tient dans son fort d'où il leur commande, et n'y reçoit que « sous

[1]. Zola, *Le roman expérimental*, p. 241.

bénéfice d'inventaire » tout ce qu'ils lui apportent. Il a d'ailleurs le loisir de se reconnaître : la sensation ne lui parvient pas avec une rapidité foudroyante : elle chemine d'un lieu à l'autre :

> Le sens de proche en proche aussitôt la reçoit.

Elle va se fondre enfin au creuset de l'intellect où elle se dégage de tout alliage matériel, et devient le sentiment abstrait et l'idée pure.

Aujourd'hui, tout au contraire, la sensation traverse à peine l'esprit pour aller aussitôt faire son impression sur le papier, le clavier ou la toile. On dirait même que l'entremise de l'esprit est supprimée et que le doigt obéit directement à l'oreille ou à l'œil.

Supposons que la photographie se perfectionne en se combinant avec le phonographe et d'autres instruments, et fixe avec précision toutes les transformations du mouvement, les vibrations du son, de la lumière et toutes les autres. On aurait un appareil d'enregistrement complet, universel, d'une exactitude mathématique : ressembler autant que possible à cette machine passive, mais fidèle, voilà le rêve du réalisme.

Le rêve, c'est le problème que nous devrions dire, car des travaux de ce genre relèvent moins encore de l'art que de la science. Ils ont cependant passionné notre siècle. Les romantiques, les premiers, y ont pris tant de peine, qu'après lui les réalistes n'ont eu qu'à travailler sur leurs dessins, ce qui nous invite à les rapprocher une fois de plus dans notre étude.

On pouvait croire les uns et les autres arrivés au bout du possible, quand, dans ces dernières années, une petite école dont nous aurons à dire un mot pour finir, a fait voir que l'excès même peut avoir son excès.

Nous nous proposons donc de suivre rapidement à travers notre siècle l'histoire de ce développement curieux, qui a mis au pouvoir de l'art des moyens d'expression pittoresque, musicale et plastique inconnus ou négligés durant les âges précédents.

La poésie, la musique, la peinture, la sculpture, obéissant aux mêmes inspirations, ont agi simultanément dans le même sens, une fois de plus, avec un concert qui surprend.

Le premier moyen auquel elles aient recouru à l'envi, ç'a été de tirer parti de la confusion des genres, pour mettre à la disposition de chacun d'eux les procédés spéciaux de tous les autres.

La prose et la poésie, par exemple, ont fait des échanges, l'une affectant la familiarité, le laisser-aller du langage libre, l'autre cherchant l'image et se soumettant d'elle-même aux lois les plus sévères de la cadence et du nombre. L'une et l'autre, au lieu de se contenter, comme par le passé, du parler littéraire, général, compris immédiatement de tous, ont fait appel aux langues les plus spéciales, non seulement à celles des arts, ce qui, dans un temps d'analyse, est presque inévitable, mais encore à celles des sciences.

La musique d'opéra s'est aidée de la musique de concert, de la musique religieuse, de la fanfare militaire, sans parler du décor qu'elle emprunte au drame à qui elle prête des chœurs. L'aquarelle a atteint depuis H. Regnault à l'intensité de la peinture à l'huile. La peinture à l'huile rivalise avec la fresque, avec l'aquarelle, avec la sépia même et le lavis à l'encre de Chine. Et tandis que la peinture se fait au besoin monochrome, la sculpture ne répugne point à devenir polychrome.

Même émulation de tous les arts pour ajouter des res-

sources nouvelles à celles qu'ils se fournissent par des prêts mutuels. Pendant que les poètes créaient ou reprenaient des mots qui leur permissent de dénommer jusqu'aux moindres nuances, les peintres étudiaient des colorations nouvelles, et la musique augmentait et variait ingénieusement le registre de ses sonorités. Elle assouplissait ses phrases, dégageait et brisait leur allure en mêlant les mesures diverses, de la même façon que la poésie se plaisait à mélanger les rythmes.

Ce ne sont point là des rapprochements hasardeux et factices; il y aurait plaisir à les observer plus longuement; mais nous avons tout juste assez de loisir pour accompagner un moment dans leurs voies particulières la Poésie, la Peinture et la Musique.

I

Si l'on aime les dates précises, c'est à l'an 1647 qu'on peut remonter pour trouver l'origine du mouvement qui devait porter la langue française à son plus haut point de noblesse et d'abstraction, pour provoquer ensuite la réaction violente de ce siècle-ci. C'est en 1647, en effet, que Vaugelas, interprète assez fidèle de l'Académie, greffier du bon usage, c'est-à-dire de l'usage de la cour confirmé par celui des bons auteurs et des gens savants en leur langue, publie ses *Remarques sur la langue française*. Épurer et ennoblir sont ses deux principaux soucis.

Le XVIIIe siècle les partage et les exagère. Voltaire se plaint des rigueurs qui en sont la conséquence, et, ce néanmoins, s'y soumet. Il s'aperçoit bien qu'Horace ne se peut traduire aisément de son temps : « Les expres-

sions, dit-il, sont bien plus nobles en français ; elles ne peignent pas comme le latin et c'est là le grand malheur de notre langue, qui n'est pas accoutumée aux détails. »

Buffon pouvait-il se soustraire à des habitudes si conformes à son génie? Il s'en accommoda si bien, qu'il les voulut consacrer par une doctrine, et recommanda aux écrivains de faire attention « à ne nommer les choses que par les termes les plus généraux ».

Or un terme général en appelle nécessairement d'autres qui puissent le déterminer. C'est donc Buffon qui donne officiellement ses lettres patentes à la périphrase.

Et Delille, dont la responsabilité se trouve un peu diminuée par là, s'en plaignit : Delille! Écoutons ses doléances : « Parmi nous la barrière qui sépare les grands du peuple a séparé leur langage ; les préjugés ont avili les mots comme les hommes, et il y a eu, pour ainsi dire, des termes nobles et des termes roturiers. Une délicatesse superbe a donc rejeté une foule d'expressions et d'images ; la langue en devenant plus décente est devenue plus pauvre. De là, la nécessité d'employer les circonlocutions timides, d'avoir recours à la lenteur des périphrases, enfin d'être long de peur d'être bas ; de sorte que le destin de notre langue ressemble assez à celui de ces gentilshommes ruinés qui se condamnent à l'indigence de peur de déroger[1]. »

De Rousseau date, comme tant d'autres révolutions, la rébellion du mot propre et coloré contre les abstractions de la périphrase, et c'est encore le romantisme qui reprend et fait triompher ces revendications. Je suis, dit Victor Hugo,

Je suis le démagogue horrible et débordé
Et le dévastateur du vieil A B C D.

1. *Traduction des Géorgiques*, Préface.

Qu'était-ce autrefois que la poésie ? « La monarchie. » Les mots étaient « parqués en castes ». Les uns étaient « ducs et pairs », les autres de simples « grimauds »; les uns « montant à Versailles »,

>..... Aux carrosses du roi,
> Les autres, tas de gueux, drôles patibulaires,
> Habitant les patois, quelques-uns aux galères,
> Dans l'argot ; dévoués à tous les genres bas.

Mais le poète, libérateur violent, a paru :

> Alors, brigand, je vins : je m'écriai : Pourquoi
> Ceux-ci toujours devant, ceux-là toujours derrière ?

Il a fait le 89 des mots :

> Je mis un bonnet rouge au vieux dictionnaire,
> Plus de mot sénateur, plus de mot roturier.

Il a ôté « leur carcan de fer » aux pauvres prisonniers :

> Vilains, rustres, croquants, que Vaugelas leur chef
> Dans le bagne lexique avait marqués d'un F.

Ces affranchis sont devenus, comme il arrive, des émeutiers :

> J'ai contre le mot noble à la longue rapière
> Insurgé le vocable ignoble, son valet,
> Et j'ai sur Dangeau mort égorgé Richelet.

Alors des audaces inouïes forcèrent l'emphase de frissonner « dans sa fraise espagnole », et des attentats sacrilèges écrasèrent les « spirales » de la périphrase, attentats hautement avoués :

> On entendit un roi dire : Quelle heure est-il ?

Les termes techniques, les mots de métier, les mots bas se remontrèrent effrontément :

> J'ôtai du cou du chien stupéfait son collier
> D'épithètes ; dans l'herbe, à l'ombre du hallier,
> Je fis fraterniser la vache et la génisse.
> Je nommai le cochon par son nom : pourquoi pas?

On sait si dans ces dernières années ces licences ont, comme disait Bersot, dégénéré en liberté.

Le sort de la rime est étroitement lié à celui du vocabulaire. Or la rime est, avec la coupe, la principale cause de l'harmonie du vers, comme le rejet et l'enjambement sont ses meilleurs instruments de dessin. De ce côté encore il y eut de grands assauts, conduits toujours par Victor Hugo :

> Et sur l'Académie, aïeule et douairière,
> Cachant sous ses jupons les tropes effarés,
> Et sur les bataillons d'alexandrins carrés,
> Je fis souffler un vent révolutionnaire.

Alors fut démolie la « bastille des rimes » ; l'ode fut délivrée de ses « fers », la strophe de ses « bâillons » et l'on fit « basculer la balance hémistiche ». Bref :

> Le vers, qui sur son front
> Jadis portait toujours douze plumes en rond,
> Et sans cesse sautait sur la double raquette
> Qu'on nomme prosodie et qu'on nomme étiquette,
> Rompt désormais la règle et trompe le ciseau,
> Et s'échappe, volant qui se change en oiseau,
> De la cage césure, et fuit vers la ravine,
> Et vole dans les cieux, alouette divine[1].

Les réformes qui portent sur le matériel de l'art sont

1. V. Hugo, *Les contemplations*. Réponse à un acte d'accusation, et la pièce suivante. Liv. I, VII, VIII.

les plus aisées et les plus séduisantes. Elles suscitent dès l'abord une foule d'ouvriers enthousiastes et patients qui se cantonnent chacun dans une partie de leur art et y font preuve d'une habileté minutieuse : comme ces sculpteurs qui passaient des années à fouiller une pierre dans quelque coin obscur d'une église gothique.

Des hommes ont passé leurs ans à polir des phrases, à équilibrer des antithèses, à peser des mots au trébuchet, vrais Malherbes de la langue de l'imagination. Ils sont allés plus loin que le maître Hugo.

Prosateurs, ils ont doué leur style de l'inversion et de la césure ; ils ont écrit des mélodies imitatives : « Ses sabots, comme des marteaux, battaient l'herbe de la prairie[1]. » Ils les ont parfois répétées comme des refrains : Flaubert, par exemple, celle-ci, qui sonne à plusieurs reprises dans *Salammbô* : « Ses sandales claquaient sur ses talons. »

Poètes, ils ont essayé de combinaisons rythmiques oubliées[2] ou ignorées et fait des vers de onze, de treize syllabes, construit des strophes d'un agencement inconnu, amassé de beaux vocables : ils se sont faits thésauriseurs de rimes. M. Théodore de Banville a écrit : « Je ne vous interdis pas, je vous ordonne au contraire de lire le plus qu'il vous sera possible des dictionnaires, des encyclopédies, des ouvrages techniques traitant de tous les

1. Flaubert, *Trois contes. Un cœur simple*, p. 19.
2. Scarron usait déjà du vers de treize pieds dans ses *Chansons à boire* (Œuvres burlesques. Suite de la première partie, p. 51) :

> Et d'estoc et de taille,
> Parlons comme des fous !
> Qu'un chacun crie et braille,
> Hurlons comme des loups !
> Jetons nos chapeaux et nous coiffons de nos serviettes,
> Et tambourinons de nos couteaux sur nos assiettes !

métiers et de toutes les sciences spéciales, des catalogues de librairie et des catalogues de vente, des livrets de musées, enfin tous les livres qui pourront augmenter le répertoire des mots que vous savez et vous renseigner sur leur acception exacte, propre ou figurée[1]. » Ce conseil a été suivi à la lettre. Les Parnassiens se sont imposé des labeurs dont seul un grammairien se rendrait un compte exact.

Il faudrait avoir parcouru d'une haleine les *Orientales* et la *Légende des siècles*; surpris Flaubert en proie dans sa maison de campagne à toutes les « affres du style »; fait visite à Gautier dans son atelier, examiné sur ses chevalets les tableaux du *Capitaine Fracasse*, sur son banc d'orfèvre, près du balancier à frapper et de « la roue du graveur », les *Émaux et Camées*, pour être édifié sur le parti que ces écrivains, tour à tour peintres, musiciens, ciseleurs, peuvent tirer du vocabulaire. Quand on a lu par surcroît le *Petit traité de poésie française* et la *Légende du Parnasse contemporain*, c'est tout juste si l'on est arrivé au degré d'initiation qui convient pour comprendre le langage inspiré de Baudelaire : « Notre langue n'est-elle pas pleine de rythmes, et de rythmes plus merveilleux et plus nombreux que ceux afférents à la musique? N'a-t-elle pas, elle aussi, comme cette dernière ses rondes, ses blanches, ses noires, ses croches, ses doubles et ses triples croches, ses andantes, ses allegros, ses rugissements et ses soupirs? »

Voilà pour le son; voici pour la couleur : « Examinez ce mot, n'est-il pas d'un ardent vermillon, et l'azur est-il aussi bleu que celui-là? Regardez, celui-ci n'a-t-il pas le doux éclat des étoiles aurorales et celui-là la pâleur livide de la lune! Et ces autres où s'allument des

1. Th. Banville, *Petit traité de poésie*, p. 73.

[Page too faded/illegible to reliably transcribe.]

embarrassé pour définir la volonté : appelez-la « une force matérielle semblable à la vapeur ». Vous voulez parler d'une inquiétude vague, à la fois oppressante et douce ; vous avez le choix entre le « serpent » qui vient à la gorge du fond du cœur, ou des comparaisons pétries d'une plus vile matière encore : « Des voix m'appellent, un globe de feu roule et monte dans ma poitrine, il m'étouffe, je vais mourir, et puis quelque chose de suave, coulant de mon front jusqu'à mes pieds, passe dans ma chair [1]. »

M. E. de Goncourt parle dans la préface de « En 18... » de la « trop grosse matérialité de Gautier ». Ah! que le mot est juste, moins encore pour Gautier que pour tous nos réalistes, voire pour MM. de Goncourt.

II

La peinture a ses virtuoses comme la poésie. Ils forment un groupe nombreux et l'on serait dans l'embarras si l'on voulait énumérer ceux qui, se rappelant le *Massacre de Scio* et la *Barque de Dante*, aiment les eaux verdâtres et les ombres sanguinolentes ; ceux qui, en souvenir de Regnault, étalent avec l'insouciance superbe de son exécuteur Maure, les flaques de sang vermeil et les cadavres de femmes sur les tapis et sur les marbres des sérails ; ceux qui, faisant des « gammes chromatiques » de couleurs, notent avec une habileté qui donnerait de la jalousie aux Vénitiens tous les tons d'une robe de soie noire, toutes les cassures et les chatoiements du velours incarnat, toutes les teintes violettes que prennent

1. Flaubert, *Salammbô*, p. 54.



Comme les Romains, ils font des « poèmes capillaires[1] » et se vouent presque exclusivement au portrait.

Ils enchérissent encore sur eux : car, oubliant la critique si souvent adressée à Puget, à propos de son bas-relief de *Diogène et Alexandre*, ils dérobent à la peinture les sujets qui lui appartiennent en propre. On dirait qu'ils essaient par gageure d'exprimer l'inexprimable, en représentant avec la terre cuite « une percée dans la forêt », ou « un vieux cheval dans un marais à sangsues », ou bien « un bouquet de fleurs, ou encore, le dirons-nous sans sourire : « Parmentier étudiant la pomme de terre[2] ». En admettant qu'ils réussissent dans leurs tentatives, leur œuvre est digne d'être acquise par un musée de figures en cire, c'est ce qui peut leur arriver de mieux, ou de pis.

C'est à ces musées que font penser les tableaux vivants et toutes les recherches de mise en scène qui sont de plus en plus à la mode. Il y a longtemps que les tapissiers sont entrés en collaboration avec les poètes, longtemps qu'on les envoie avec les décorateurs copier sur place les ameublements, les sites, les costumes qu'une pièce comporte, longtemps que le souci principal des directeurs, des auteurs, des acteurs mêmes est de veiller à ce que le costume et le décor fassent illusion. On ne joue plus le rôle de Saltabadil dans le *Roi s'amuse*, sans se pourvoir de loques savamment rapiécées. Le vieux rebb de l'*Ami Fritz* veut voir pendre au-dessus de sa tête des cerises bonnes à manger, à côté d'une vraie fontaine où l'on puisse boire. L'auteur de l'*Assommoir*, accommodant son roman pour la scène, précipite du haut d'un échafaudage un mannequin dont la chute donne aux

1. *Cf.* J. Martha, *Archéologie étrusque et romaine*.
2. *Salon de* 1886.

spectateurs la sensation poignante d'un accident de la rue.

III

Wagner qui, dans son enfance, imitait, paraît-il, tout ce qu'il voyait, garda toujours cet instinct. On sait qu'il supprima la logette du souffleur et cacha l'orchestre dans les dessous. C'était pour mieux produire, lui aussi, l'illusion scénique, à laquelle son drame atteint souvent, au dire des témoins oculaires : car l'on y peut voir « des sirènes qui se poursuivent à la nage au fond du Rhin », des « brumes qui montent et qui descendent », des « éclairs étonnants », — comme ceux du cinquième acte du *Roi s'amuse* apparemment; — un feu « qui flambe, fume, s'éteint, se rallume avec un saisissant réalisme[1] ».

Mais tout cela n'est rien en comparaison d'une entreprise qui peut passer pour la plus hardie que l'art ait conçue et dont la responsabilité principale revient à Wagner.

Peindre avec des mots, comme avec des couleurs, cela n'a rien après tout de trop surprenant.

Se servir du son pour rendre le bruit, du rythme pour rendre le mouvement, c'est un essai dont on peut contester l'utilité, plutôt que la possibilité.

Ce genre d'imitation se glisse timidement dans la Symphonie pastorale. Il fait du *Roi des Aulnes* de Schubert un drame remuant, où l'on distingue le grave accent du père, le timbre suraigu de l'enfant, dont le tressaillement nerveux s'enfièvre jusqu'au moment où le fil de sa

1. Saint-Saëns, *Harmonie et mélodie*, p. 55 et suiv.

vie est rompu par la saccade du dernier accord. Dans ses *Poèmes symphoniques* Liszt fait en quelque façon le commentaire des œuvres de Victor Hugo. Dans *Mazeppa* il entraîne «en une course effrénée» les altos, les violons et les violoncelles. Il représente, en même temps que le galop du cheval, les mille bruits de la nature, ce qui est un des désirs les plus chers de l'école imitative : « Les instruments à cordes, divisés à l'extrême, font entendre du haut en bas de leur échelle une foule de petits sons de toute espèce, liés, détachés, pincés avec le bois de l'archet même, et du tout résulte une sorte de crépitation harmonieuse d'une excessive ténuité, toile de fond sonore sur laquelle s'enlève comme au premier plan une phrase plaintive et touchante[1]. »

La voilà énoncée enfin à mots couverts la prétention suprême de la musique : c'est peu qu'elle reproduise le bruit par le son, le mouvement par le rythme ; elle ira jusqu'à peindre les couleurs, les attitudes, les formes plastiques. C'est l'opinion de Wagner. On la résume en disant qu'il veut « ramener la musique à la vérité absolue », et lui faire représenter « par les cent couleurs de l'orchestre et les combinaisons infinies de l'harmonie », non seulement les sentiments et les passions, mais encore « la physionomie morale de la fable ainsi que les différentes péripéties de l'action, sans oublier les accidents de lumière et de paysage qui indiquent l'heure, l'époque et l'espace où s'accomplit l'événement [2] ».

De là vient que le chant n'est souvent qu'une déclamation modulée. De là vient aussi que chaque élément naturel, chaque situation, chaque passion sont indiqués par un « motif » qui reparaît toutes les fois qu'il le faut ;

1. Saint-Saëns, *Harmonie et mélodie*, p. 169, 171, 172.
2. Scudo, *Les écrits et la musique de Wagner* (*Revue des Deux Mondes*, 1er mars 1860).

que chaque personnage est caractérisé par une « idée musicale », par un « thème », dont les variations l'accompagnent dans tout ce qu'il dit ou ce qu'il fait, sans cesser d'être reconnaissables, malgré la complexité des harmonies générales de l'orchestre, toujours très diffuses.

Quand Elsa attend le chevalier inconnu et qu'il apparaît enfin dans une barque tirée par un cygne, la foule chuchote, murmure et, pour rappeler une expression heureuse, la calomnie rampe sous la forme d'une phrase serpentine dans les bas-fonds de l'orchestre [1].

Si Loge, le dieu du feu, survient, « Les violons flambent, les harpes crépitent, les timbres pétillent [2] ». Ces procédés du grand drame lyrique ont passé dans les œuvres de courte haleine; l'on a fait cliqueter sur le clavier des ossements de squelettes et « décrit » dans une marche funèbre l'aventure d'une marionnette qui se casse et qu'on porte en terre.

Ces effets exigent une grande abondance de moyens. Aussi nous sommes loin du temps où l'on reprochait à Beethoven d'avoir employé le « contre-basson dans la symphonie en *ut* mineur », à Mendelssohn d'avoir « déchaîné l'ophicléide » dans le *Songe d'une nuit d'été*. Les cuivres de Berlioz, les instruments de musique militaire, le saxophone par exemple, introduits dans l'orchestre par Wagner, ont rendu les oreilles moins difficiles. Ne va-t-on pas jusqu'à admettre la dissonance prolongée, et ne s'habitue-t-on pas à saisir à la fois dans l'orchestre toutes ces petites mélodies caractéristiques, qui s'enroulent et se déroulent comme des spirales et s'enchevêtrent comme des arabesques?

C'est ainsi que la forme musicale est devenue elle-

[1]. Schuré, *Le drame musical* (*Revue des Deux Mondes*, 15 avril 1 69).

[2]. Saint-Saëns, *Harmonie et mélodie*, p. 55 et suiv.

même plus matérielle. Nous ne craignons pas, avec de Laprade, qu'elle ne s'érige en langage universel, mortel à la pensée virile et surexcitant les nerfs; mais nous ne pouvons nier qu'elle ne soit devenue une imitation singulièrement significative.

L'opéra italien [1] était trop artificiel. Il suivait un plan réglé une fois pour toutes; la mélodie restait trop indépendante du sentiment, du caractère, de la situation et de la pensée. Le drame lyrique de Gluck commença une réaction heureuse, continuée par la « musique à programme », qui a sa raison d'être, à condition que les indications qui sont données au public soient à la fois sobres et précises. Le drame musical de Wagner, avec toutes les œuvres qu'il a suscitées, veut exprimer non seulement un état général, mais des faits positifs, des situations particulières ; il fait de la phrase musicale la transcription littérale et comme la traduction juxtalinéaire de la phrase poétique.

A l'heure présente, la musique continue de se poser en rivale de la peinture. Comme on l'a dit en un très curieux langage dont M. Saint-Saëns nous donnait tout à l'heure une première idée, l'orchestre est une « palette » où se sont à peu près épandues toutes les teintes sonores. Le groupe des flûtes y a mis les « couleurs tendres, fines, délicates »; les saxophones « une couleur particulière de tristesse et de résignation ». Ils tranchent « par leur sonorité merveilleuse sur les tons monochromes de la masse des cuivres ». Ceux-ci éclatent et resplendissent, et « leur strideur tache de couleurs vives la palette orchestrale ». Ainsi la musique parle aux yeux et aux oreilles, soit dit sans aucune métaphore. Peu s'en

1. M. Schuré en a donné le dessin, (*le Drame musical*, etc.). L'amant se déclare, premier air; il s'attendrit, romance; il s'emporte, air de bravoure; il se réconcilie avec sa maîtresse, duo.

faut qu'elle n'éveille la sensation du goût : la percussion par le triangle, les cymbales, les timbales, le jeu de clochettes, n'est-elle pas le « piment de l'orchestre[1] » ?

CONCLUSION

Les musiciens peuvent parler en peintres, cela n'est pas pour déplaire à deux ou trois petites écoles qui ne sont pas bien sûres encore de leur but, ni par suite de leur nom. Impressionnistes en peinture, décadents, puis symbolistes en poésie (c'est du symbolisme qu'ils feront bien, ce semble, de se réclamer : beau est le vocable, et si plein de promesses !), ils emploient volontiers le langage de la musique. Reprenant en sous-ordre l'œuvre des impressionnistes qui s'étaient fait du tort par leurs excentricités, quelques jeunes peintres cherchent des demi-nuances, de la même façon que certains musiciens étudient les avantages du quart de ton. Ils font vibrer sur leur toile les rayons de la lumière et veulent y faire entendre les frissons, les fredons, les murmures, tout le petit et le grand orchestre du plein air[2]. Ils peignent d'ailleurs dans toutes les « tonalités ».

Les poètes sont en avance sur eux pour l'expression précise de la doctrine. Elle concerne avant tout la forme, cela va de soi. Augmenter encore plus que les Parnassiens ne l'avaient fait, le « registre des sonorités » de la langue, ne plus se borner à créer ou à rajeunir des mots, mais tirer d'un même mot une série de dérivations propres à en multiplier les acceptions et les nuances,

1. H. Lavoix, *Histoire de la musique*, dernier chapitre, *passim*.
2. *Cf. Exposition des 33.* Œuvres de MM. Blanche, Desrousseaux, Moreau-Nélaton, Ary Renan, Verstraete, Vollon fils.

chercher la correspondance des sons et des couleurs [1], donner au vers une flexibilité onduleuse et serpentine, ou même lui ôter ses dernières vertèbres pour le réduire à n'être plus qu'une matière élastique et molle propre à mouler tout contour, croiser la rime avec l'assonance habilement étudiée, user constamment ou de la rime masculine ou de la rime féminine, s'arrêter pour les pieds au nombre pair afin d'asseoir la pensée, préférer l'impair pour la laisser en suspens et l'affliger d'une claudication légère, telles sont les combinaisons essayées par M. Verlaine et par quelques autres. Elles touchent, on peut le dire, à la limite du possible. Dans l'état présent de la langue, on ne peut rien inventer de plus pour faciliter la traduction directe, réaliste, de la sensation.

Les symbolistes s'en sont aperçus, en même temps qu'ils ont compris l'insuffisance particulière du réalisme toutes les fois qu'il fallait pousser au delà de la sensation et rendre l'état de l'âme.

Alors tout d'un coup, par un brusque retour en arrière, ils se sont reportés au temps primitif où l'art « initial et synthétique », poésie, musique et peinture à la fois, éveillait par le signe une infinité de sensations, de sentiments et de pensées ; las des mots qui analysent, ils ont cherché le mot complexe, compréhensif, gros de sens, le symbole évocateur.

1. M. Ghil veut faire de la langue (*Traité du verbe*), une *instrumentation parlée*. En vertu des lois de Helmholtz, « si le son peut être traduit en couleur, la couleur peut se traduire en son », selon la formule suivante : A, noir ; E, blanc ; I, bleu ; O, rouge ; U, jaune. En conséquence, nous dit M. Plowert (*Glossaire des auteurs décad. et symb.*) la désinence *ance* marque une atténuation du sens qui... se nuance d'un recul : *lueur, luisance*. — *Ure* indique une sensation nette, brève : *Luisure* sera un effet de lueur... sur l'orbe d'un bouton métallique. » Cf. Brunetière, *Revue des deux Mondes*, 1ᵉʳ novembre 1888.

Que leurs œuvres soient faibles, cela saute aux yeux. Mais leur malaise est un peu celui de tout le monde. Leur évolution dernière est tout simplement une volte-face, qui les retourne de l'extérieur vers l'intérieur, des choses qui sont à la circonférence, vers l'âme qui reste centre. Le signe ne les intéresse plus par lui-même, mais par ce qu'il révèle et symbolise. C'est du plus pur idéalisme. Leur histoire est instructive ; n'est-ce pas un peu celle de la pensée humaine, se jetant dans le réalisme par lassitude de l'idéalisme, et cependant, quand elle croit toucher le fin fond de sa nouvelle étude, se retrouvant en face de l'idéal ?

Ainsi Dante avec Virgile descend de cercle en cercle, à travers l'horreur de l'Enfer. Quand il se croit au fond de l'abîme, il lui semble qu'il commence à s'élever, comme un homme qui, arrivé au centre de la sphère, remonterait vers la surface, en poursuivant tout droit son chemin.

Il remontait en effet : « Mon guide et moi, nous entrâmes dans le sentier caché, pour retourner au monde lumineux, et sans songer à prendre aucun repos, nous montâmes, lui le premier moi le second, jusqu'à ce que je vis, à travers une ouverture ronde, ces belles choses que nous montre le ciel, et de là nous sortîmes pour revoir les étoiles »,

E quindi uscimmo a riveder le stelle.

ÉTUDE CRITIQUE

INTRODUCTION

PRINCIPE DE LA DISCUSSION

Sainte-Beuve dit un jour : « Nous avons assez fait l'avocat, faisons maintenant le juge. » Tout en nous gardant de nous faire l'avocat du réalisme, nous avons essayé d'exposer sa cause avec impartialité, et même, dans les quelques occasions où il a paru le mériter, avec sympathie.

Notre tâche serait terminée, si nous étions partisan de certaine critique qui se récuse dès qu'on lui demande d'absoudre ou de condamner.

Mais nous estimons que si la raison doit appeler l'histoire à son secours, comme elle l'a fait dans notre temps, ce n'est pas seulement pour mieux comprendre, c'est aussi pour mieux apprécier.

Les réalistes contemporains diront que toute appréciation suppose des principes, qu'ils ne croient qu'aux faits ; que par suite, l'absolu échappant à leurs constatations, ils nient l'absolu.

Si nous nous contentions de leur répondre par une affirmation pure, ils ne pourraient rien sur nous, mais nous ne pourrions rien sur eux. Nous aimons mieux employer, pour discuter avec eux, leur propre méthode ; ils croient à l'observation : nous ne revendiquons que le droit d'observer. Plutôt que de rester à l'abri sur les hauteurs du spiritualisme, nous les suivrons sur le ter-

rain mouvant des faits; nous nous enfermerons avec eux dans le champ clos de la réalité.

Nous commencerons par leur faire toutes les concessions qu'ils ont le droit d'exiger. Pensent-ils nous apprendre que les jugements se contredisent ? Montaigne l'a montré avec délices, Pascal avec effroi. La liste est longue des erreurs où les excès de l'idéalisme ont entraîné les esprits. Nous connaissons les querelles misérables qui ont livré de grands poètes en proie aux pédants, nous connaissons les épreuves que les variations de la morale ont fait souffrir aux honnêtes gens. Nous accordons que la divergence des opinions philosophiques est bien faite pour ébranler le plus ferme esprit ; nous concéderons même, si on l'exige, que l'existence de l'absolu se constate, mais ne se prouve pas.

Est-il vrai cependant que dans la vie, telle que nous la présente l'histoire d'un passé bien connu et l'expérience de chaque jour, rien n'échappe, au moins pour un temps, à la mobilité des choses ?

A supposer avec les épicuriens que le monde ne soit qu'une des innombrables combinaisons que forment les atomes, c'est une combinaison qui a duré. Quoi qu'on pense de la contingence des lois de la nature, ces lois subsistent depuis des siècles. Le positivisme le sait et même il s'en autorise pour étendre aux faits moraux le déterminisme des phénomènes matériels. C'est une hypothèse, nous l'admettons pour un moment. Elle sert notre dessein et nous aide à affirmer qu'il y a dans l'homme aussi, dans son corps et dans son âme, quelle qu'en soit la nature, une certaine consistance.

De même que, depuis l'origine des temps historiques, le squelette humain est constitué de pièces analogues, sinon identiques; de même que les races et les familles marquent les individus de caractères communs qu'ils se

transmettent en héritage ; de même que le torrent de la matière peut modifier le corps en le traversant, mais non le transformer entièrement : ainsi tel ou tel esprit, quoi qu'il faille penser de son identité métaphysique, garde toujours une certaine physionomie propre, malgré la diversité des impressions qu'il subit. S'il y a des classifications dans l'art et dans la poésie, c'est, entre autres raisons, parce qu'il y a des espèces, des races et des familles dans le monde des esprits ; enfin l'homme n'a-t-il pas, depuis qu'on peut l'observer, des idées, des sentiments, des besoins, des capacités, dont la permanence au moins relative ne saurait être niée ?

Pour nous en tenir aux jugements littéraires, il en est qui risquent sans cesse d'être réformés. Mais les hommes sur qui on les porte sont, en général, à la limite qui sépare la médiocrité du talent supérieur ; on les classe avec autant d'incertitude et d'hésitation que ces êtres qui sont aux frontières des divers règnes de la nature. Au contraire, un homme de génie finit toujours par être mis hors de pair d'un consentement unanime. Dans la plus grande ardeur des discussions littéraires ou artistiques, n'y a-t-il pas pour certaines opinions « consacrées » comme un asile au seuil duquel vient expirer la guerre extérieure ? Il est de vaines idoles dans le temple du goût. On les renverse un jour ou l'autre. Mais nul ne menace les vrais dieux de l'endroit : Racine y a ses dévots et Shakspeare les siens ; mais les deux sectes rivales savent qu'elles honorent deux grandes divinités, et rient ensemble des superstitieux de Pradon ou de Cyrano de Bergerac.

Si les sentiments de l'homme sont éphémères, il garde à travers les âges une sensibilité qui se laisse toujours toucher de même par les mêmes grands sujets. Comment, s'il n'en était pas ainsi, l'imitation des mo-

dèles aurait-elle été pratiquée avec tant de conviction dans certains siècles qui n'étaient pas sans quelque lumière. Quand Apollonios de Rhodes nous montre Médée tenue éveillée par sa passion, tandis que tout repose, même la jeune mère qui a perdu son enfant, il exprime, en des vers que Virgile traduira, un contraste dont Homère avait eu la première vue, et que l'Arioste, le Tasse, Milton, J.-J. Rousseau et bien d'autres, au XIXe siècle, devaient peindre à leur tour.

Ce ne sont pas là les rencontres de disciples qui vont docilement à la même école; mais celles de maîtres qui vont naturellement aux mêmes sources, qui se retrouvent tous aux grands carrefours de la vie humaine, dans les mêmes « lieux communs ». Cette seule expression, devenue si banale, est un argument. Elle prouve qu'il y a dans l'homme un je ne sais quoi qui demeure, ou du moins qui a demeuré jusqu'ici; si ce n'est pas l'absolu, c'est le général, c'est ce qu'on peut appeler l'humain.

Cette constatation nous suffit. Sans chercher quelle est l'essence de l'âme humaine, sans nous demander si elle est une cause ou un effet, si elle se sert des organes comme d'instruments, ou si elle n'est que le résultat de leurs fonctions, si elle est une collection ou une monade, si elle est matière ou si elle est esprit, satisfaits de la connaître par ses manifestations sensibles, nous nous contenterons de remarquer, avec le positivisme, qu'il y a en elle un mélange de puissances et d'incapacités, du défaut, mais aussi de la consistance, des exigences enfin qu'il faut satisfaire. Le réalisme y tâche comme l'idéalisme. Lequel y réussit le mieux?

Pour nous en rendre compte, nous resterons fidèles aux distinctions générales qui dominent tout ce travail. Nous étudierons d'abord le réalisme en lui-même, c'est-

à-dire comme celle des formes de l'art qui s'oppose à l'idéalisme; en second lieu, dans ses rapports avec la science, la morale et la religion; pour nous servir du langage de la critique courante, nous traiterons d'abord la « question d'art », puis la « question morale ».

PREMIÈRE PARTIE
LA « QUESTION D'ART »

LIVRE PREMIER

RÉFUTATION DU RÉALISME PAR L'EXAMEN DE SES ŒUVRES :
IL N'A PAS ENCORE RÉUSSI A REPRODUIRE LA RÉALITÉ

CHAPITRE PREMIER

Le réalisme a laissé de côté les sujets les plus intéressants.

Bien qu'il ne soit pas facile, en général, de se prononcer sur la ressemblance d'une copie avec son modèle, surtout quand la copie est devenue modèle à son tour, et que des générations entières ont été entraînées par la mode à prendre peu à peu l'air, le caractère, le langage, la façon de vivre et même la façon de mourir de personnages imaginaires comme Werther, René ou Rolla, on peut dire que le réalisme n'a su jusqu'ici ni mettre en œuvre tous les éléments de la réalité, ni en respecter les dispositions générales.

Ses annales sont faites d'une série de tentatives avortées. Il est voué irrémédiablement, bien plus encore que le romantisme à qui il en fait le reproche, à la « continuelle et monstrueuse exagération du réel, à la fantaisie lâchée dans l'outrance[1] ».

1. Zola, *Le naturalisme au théâtre*, p. 7.

Il a faussé le passé ; il a faussé le présent. Il est très aisé de se laisser prendre à l'archéologie : l'appareil d'érudition et de science qu'elle étale masque le convenu des sentiments et des caractères, sur lesquels les médailles, les pierres, les bronzes, les plans topographiques sont assez impuissants peut-être à nous renseigner. Il en est de l'archéologie comme de la science en général ; quand on veut la mettre où elle n'a que faire, elle n'est plus qu'un appât et un leurre. C'est la plus sérieuse des duperies. Car, en affichant ses prétentions à l'exactitude, elle nous fait croire à la vérité de sentiments fictifs, comme l'appareil déployé dans certains romans dits « scientifiques » peut égarer les jeunes esprits et leur faire confondre l'irréalisable avec le réel.

Flaubert, dans sa discussion avec Froehner sur *Salammbô*, triompha : cela prouve simplement qu'il ne s'était point trompé en rassemblant ses notes, et que Froehner était mal avisé en le reprenant là-dessus. Mais comme celui-ci aurait eu beau jeu en vérifiant, non plus l'exactitude des faits matériels, mais celle des sentiments ! Il n'y a pas pensé, ce critique germanique. — Et, cependant, quelle est la part de la vérité dans les caractères de Mâtho, de Spendius, de Schahabarim, de Salammbô ?

Hugo, Dumas, M. Sardou, n'échapperont jamais à un semblable procès. En chacun d'eux, le tapissier est irréprochable, le costumier aussi, et le décorateur de même. Et le psychologue ? — Pour lui, le cas est grave : le condamner est malaisé, l'absoudre encore davantage. Des rois qui s'avilissent comme les derniers des gueux, de hauts barons qui parlent comme de petits marchands drapiers de Gand, des reines qui jouent à la grisette, ce qui est pis que de jouer à la bergère, des impératrices indignes qui retournent au « fricot » maternel, mille

autres contradictions aussi choquantes donnent sur les nerfs de quiconque a, si peu que ce soit, le sens et le respect de l'histoire. Corneille était, à tout prendre, un meilleur historien[1].

Encore si cette érudition, dont ils sont assez fiers, ne sacrifiait ni aux petits accommodements ni à l'erreur! Mais enfin, V. Hugo, craignant de faire rire, a substitué la croix rouge à la croix de gueules; Flaubert a risqué de se faire donner la férule en écrivant Moloch pour Mélek, Hannibal pour Han-Baal, en inventant une rue des Tanneurs, des Parfumeurs, des Teinturiers; les deux *m* de Salammbô sont mises exprès pour indiquer la prononciation du mot. Stendhal a fabriqué de toutes pièces la grosse Tour où il enferme son Fabrice. Nous ne parlons des erreurs et des bévues que pour mémoire. Nous ne sommes pas de ceux qu'elles font crier au scandale[2]; encore serait-il bon, quand on se pique d'érudition archéologique, d'empêcher le grand empereur Charlemagne de faire allusion dans la *Légende des siècles* aux clercs de la Sorbonne.

Le réalisme ne respecte pas mieux le présent. Avec les réserves que méritent les œuvres des Russes et des Anglais, on peut dire que les personnages du roman et du théâtre réalistes de notre temps ne se portent pas mieux que les héros de Shakspeare. Ce sont aussi des malades, le vice, la passion, la vertu même n'étant, suivant les doctrines matérialistes, que les conséquences d'un certain état nerveux.

Il s'ensuit que toute psychologie se ramène à la pathologie, et que l'anatomie physiologique remplace

1. *Cf.* Ern. Desjardins, *Le grand Corneille historien.*
2. Mais les historiens ont le droit, du moment qu'on prétend rivaliser avec eux, de relever le défi. Ils l'ont fait victorieusement. *Cf.* Morel-Fatio, *Étude sur l'Espagne.* (L'histoire dans Ruy Blas).

l'ancienne anatomie morale. Dans chaque livre, dans chaque pièce, dans chaque tableau qui paraît, essayez de faire la part de la morale : vous n'y trouverez ni une belle santé ni une vraie vertu. Tout ce qui n'a point une tare est d'une honnêteté médiocre et sans relief. Sans doute le vice raffiné a presque toujours de l'éclat et des grâces. La vertu s'efface d'ordinaire. Si elle paraît, c'est parfois, hélas! avec plus de travers que le vice. Mais ces travers, on les lui pardonnait jadis, c'étaient ses petits dédommagements. Maintenant, au contraire, on y attache le ridicule.

La vertu s'est trouvée de plus en plus dépaysée et démodée chez nous; elle a fini par entrer dans un ensemble de façons et d'usages que notre scepticisme a persiflés impitoyablement. Elle a fait comparer les hommes à Charles Grandisson, les femmes à Mme Prud-homme. Parmi les écrivains les plus malfaisants de ce siècle, il faudrait compter peut-être Henri Monnier.

En revanche, les mauvais sujets de toute sorte, les vicieux, les débauchés, les criminels abondent. Chacun a sa « névrose », son ulcère; chacun cloche un peu. Ils ont des blouses d'ouvrier, des fracs d'hommes du monde; mais souvent ils se ressemblent sous ces déguisements; on reconnaît bientôt d'où ils viennent : ils se sont échappés une belle nuit de la cour des Miracles.

Mais la cour des Miracles n'est point Paris. Paris n'est point la France. Elle n'est pas remplie, comme on voudrait nous le donner à penser, d'échappés de prison ou d'hospice. Apôtres de l'observation, savez-vous observer? Vous avez fait vingt pas et vous pensez avoir couru le monde. Vous avez respiré des fleurs exotiques dans une serre chaude, et vous croyez connaître la flore de nos champs et de nos montagnes. Vous vous donnez pour de profonds analystes; votre procédé est si sûr qu'il

vous permet de pénétrer jusque dans les dernières circonvolutions du cerveau et de la pensée; il n'est pas de sentiment si rare, si secret, qui ne finisse, dites-vous, par se dévoiler à vos yeux; votre observation est une sorte de divination. O les plaisants devins! plaisants comme ce Mopsos d'Apollonios de Rhodes, que railla la corneille. Il avait sondé les cœurs sanglants jusqu'en leurs fibres dernières; il avait appris à lire au fond des entrailles; mais il ne savait rien des sentiments les plus simples et les plus ordinaires, rien de ces pudeurs de l'amour naissant qui cherche le mystère et craint la confidence; il était devin et, naïvement, il croyait devoir suivre Jason à son rendez-vous d'amour!

Eh bien, nous aussi, sans être des observateurs de profession, nous avons observé et nous voulons bien vous faire part de nos découvertes, et nous vous mettons au défi de les nier. Nous avons vu des paysans et des ouvriers qui n'étaient ni des avares, ni des paresseux, ni des ivrognes, et quand nous rencontrons les uns dans une ruelle, les autres dans un sentier, sans attendre le salut qu'ils nous refusent maintenant, nous nous sentons pour eux la bienveillance émue d'un Jean-Jacques ou d'un Mercier, et nous leur tirerions volontiers notre chapeau comme à tout calomnié qui passe.

Il est des demeures où l'amour ne prend pas le masque de l'amitié, où les conversations ne veulent dire que ce qu'elles disent, où l'on ignore les secrètes intrigues, où les seuls mystères sont ceux d'une douce surprise que l'on prépare et d'une douleur que l'on tait, où la malice émoussée ne pique que pour faire une blessure saine et légère. Nul ne s'y donne pour parfait; tout le monde y souhaite de l'être. Si l'on y sort de la voie droite, on l'y aime cependant, et c'est en pleurant qu'on l'abandonne; encore garde-t-on même alors le secret

de ses grandes défaillances, par respect pour la paix des autres, et dans l'espérance d'en recevoir à la fin un peu de calme et de réconfort.

Ah! nous savons bien ce que vous allez dire. Vous allez nous rappeler qu'à telle heure, dans telle maison, une innocente, par une saillie de langage, vous a déconcerté, vous a scandalisé, vous l'historien du peuple et des rues. Il vous a semblé que le cristal d'une âme limpide venait de se rompre, dévoilant des abîmes de noirceur, et vous avez écrit en rentrant chez vous une page curieuse sur les hypocrisies ingénues. Peut-être même avez-vous saisi cette occasion pour flétrir les vices cachés de la bourgeoisie. Vous avez fait d'un mot une révélation, d'une révélation un roman, d'un roman une thèse sociale, et voilà tous les bourgeois condamnés en bloc et sans appel parce qu'une petite fille a parlé sans comprendre. Faut-il donc vous rappeler que certains propos révèlent leur innocence par leur énormité même? La vraie perversion s'explique à demi-mot. C'est bien, croyez-le, une ingénue qui parlait, et devant un plus ingénu.

Connaissez-vous bien les jeunes gens, les vrais? Il en est encore, même à Paris, surtout à Paris, qui sous l'influence de l'atmosphère particulière qu'on y respire et de leurs traditions de famille, se sont affinés sans s'affaiblir. Trempés comme de bon acier, ils ne redoutent aucune de ces grandes concurrences vitales où la civilisation met en conflit les énergies des âmes, comme jadis la barbarie mettait aux prises les forces corporelles.

Regardez aussi ces provinciaux qui viennent leur disputer le succès : ils ont la tête solide, la poitrine large, une démarche jeune et décidée. Bien portants, ils ne sont pas pessimistes. Ils rient d'un rire franc et sonore quand on leur parle de la « grande névrose moderne ».

Ils ne donneront pas leur « démission de la vie ». Ils s'y feront une place : ils ne renonceront ni au devoir, ni au plaisir honnête ; la fortune a beau se dérober, ils la maîtriseront par la persévérance et par l'effort.

Nous avons assez vu ceux qui subissent ; faites-nous voir enfin ceux qui agissent ; et, parmi ceux-ci, ne choisissez pas toujours les scélérats ; n'oubliez pas les honnêtes gens.

Ils auront leur tour, répondent les romanciers du vice ; ils l'ont eu déjà, sans qu'on l'ait remarqué. L'honnêteté humaine ne peut être que médiocre, et la peinture qu'on en donne sera terne pour rester vraie. C'est dans la tragédie qu'il convient de reléguer les vertus éclatantes. Avez-vous jamais rencontré sur votre chemin l'héroïsme, cette chimère des classiques ?

Nous l'avons rencontré ; nous le déclarons, dût-on nous accuser d'outrecuidance. L'héroïsme est une exception, mais moins rare qu'on ne le croit. Ce qui manque au héros dans la vie ordinaire, c'est un costume qui le distingue, un milieu qui le fasse valoir ; c'est le décor et le panache. Mais n'est-il pas vrai qu'à chaque exemple d'égoïsme on peut opposer un exemple de charité ? Les dévouements ne sont pas plus rares aujourd'hui qu'autrefois. Les anciens nous vantent ceux de Léonidas, d'Arria, de Caton ; ils s'en étonnent et les admirent à grand fracas ; mais n'y a-t-il pas encore des hommes qui meurent pour périr avec leur cause ? des mères qui ont la force de cacher au mari malade la mort de l'enfant ? La différence, c'est peut-être que les héros d'aujourd'hui n'ont pas l'emphase des stoïciens et qu'ils sont les premiers « à s'étonner qu'on s'étonne de ce qu'ils ont fait[1] ».

1. *Cf.* Pailleron, Caro, *Discours sur les prix de vertu.*

L'esprit de sacrifice est plus répandu dans la société chrétienne qu'il ne l'était dans la païenne. Seulement l'héroïsme s'est organisé; il a revêtu un « uniforme », celui d'un marin sauveteur, d'un médecin d'ambulance ou d'une sœur de charité; il a pris un « air administratif »; il est devenu banal; il court les rues; l'on en profite et l'on en plaisante. Un brave homme risque sa vie une fois : on le félicite; vingt fois, on sourit : c'est un instinct de terre-neuve qui le pousse; son héroïsme est une habitude, un état chronique, une maladie.

Mais en vérité, si vous voulez que ce soit un cas pathologique analogue à mille autres, une folie sublime, pourquoi admettez-vous dans votre musée toutes les maladies, toutes les folies, c'est-à-dire toutes les exceptions, sauf une seule : la vertu? Votre collection n'est pas complète et vous ne pouvez nier qu'il n'y manque un cas, non pas le plus rare, comme vous dites, et, à coup sûr, le plus beau.

CHAPITRE II

Le réalisme n'a reproduit la réalité ni dans son ordre ni dans ses dispositions générales.

Il n'y a pour les réalistes français, dans le monde moral, que le mal; dans le monde visible, que le laid. C'est par une erreur semblable qu'ils cherchent de préférence leurs sujets dans la vie des classes inférieures. Ils veulent les relever du mépris où on les avait tenues, sans se demander si ce n'est pas le devoir de la charité plutôt que celui de l'art; ils leur ont donné comme une

sorte de revanche sociale ; ils ont pris un malin plaisir à troubler par les cris de la foule les conversations délicates du théâtre et du roman idéalistes, comme en certains jours de démolition on a fait passer des voies tumultueuses à travers les salons des vieux hôtels aristocratiques.

Or, s'il n'est rien de plus différent que la conversation de deux hommes d'esprit et d'imagination, il n'est rien de plus semblable que le langage de deux hommes du commun.

L'homme du peuple crie, gesticule et mime plus qu'il ne parle ; et le cri nous renseigne mieux sur l'intensité que sur la nature d'une passion. La moindre dissertation de l'*Astrée* nous en apprend plus sur la vie humaine que tous les jurons, tous les épanchements vulgaires, toutes les ivresses loquaces du peuple ouvrier.

L'homme des hautes classes est plus complexe ; à ce qu'il tient de sa nature primitive, il ajoute ce qui lui vient de l'éducation. Sa vertu se raffine et se complique comme ses vices : c'est lui qu'il faut connaître, si l'on veut connaître l'homme tout entier. Le négliger comme s'il n'existait pas, ou bien ne songer à lui que pour lui retirer ses anciens privilèges et les transmettre à ses inférieurs, c'est en prendre bien à son aise avec le principe de l'imitation stricte.

Le monde est un ensemble de hiérarchies naturelles ou artificielles. Pour l'oublier, pour sympathiser fraternellement avec l'animal ou le végétal, il faut avoir le goût blasé, l'esprit las de la contrainte classique et l'imagination friande de toute nouveauté : car ils sont encore rares, même aujourd'hui, ceux qui prennent un moindre plaisir aux analyses et aux luttes de sentiments qu'aux descriptions de pierres précieuses, de pièces d'orfèvrerie, de bêtes étranges, qu'on trouve dans les

lapidaires du Moyen-Age, comme dans les anthologies des Alexandrins, des disciples de Ronsard ou des Parnassiens. Une aquarelle, simple étude où verdit un coin de pré, ne vaut pas un tableau où, dans la campagne riante, de jeunes pâtres rêvent à la mort. L'âme d'une plante ne nous importe pas autant que l'âme d'un homme, si vulgaire qu'il soit; notre intérêt augmente avec l'intensité croissante de la vie et la complexité progressive des idées et des sentiments. A-t-on le droit de ne pas laisser subsister cette gradation naturelle dans les œuvres de l'art, surtout quand on veut en faire la reproduction même de la nature?

CHAPITRE III

Le réalisme a trahi la vérité par son langage.

Ces vérités gênent ceux qui mettent la déclamation poétique à l'unisson de la conversation ordinaire : la conversation est un genre; le discours en est un autre; la récitation épique ou lyrique en est un troisième, lequel est presque un chant. On ne voit pas pour quel motif ces genres divers seraient astreints au même ton. Il serait ridicule de « chanter » les dialogues de Corneille, comme on le faisait autrefois : il le serait tout autant de réciter avec l'abandon d'une causerie ou la rapidité d'un entretien de courte haleine, les grands vers de la *Légende des siècles,* où l'on entend résonner en longs échos le cuivre des trompettes et l'ivoire des olifants.

Il en est de même pour les mots bas. Ceux qui veulent

leur donner accès partout se trompent à l'égal des partisans exclusifs du style relevé. Naguère, les bergères parlaient comme des princesses ; le gain est-il grand depuis que les princesses parlent comme des filles de ferme? Racine fait tenir à l'ambassadeur Oreste un discours solennel : Victor Hugo donne aux grands barons qui défilent dans *Aymerillot* un langage de marchands et de petits bourgeois. Qui a raison?

Il faut s'entendre une fois sur les critiques si souvent adressées aux classiques. Ce sont leurs descendants les plus indignes du XVIIIe siècle et du commencement du XIXe, qui se sont le plus entichés de noblesse : hobereaux de race douteuse, plus fiers de leurs quartiers que les vrais descendants des preux. Le XVIIe siècle a banni les termes grossiers et répugnants de la conversation des honnêtes gens ; il a exclu les termes familiers des genres nobles. Il voulait que le rang du mot correspondît à celui de l'idée, en sorte qu'il n'y eût mésalliance ni de l'idée basse avec le mot noble, ni de l'idée noble avec le mot entaché de roture. Certes, les distinctions furent trop subtiles, l'étiquette trop rigoureuse ; mais le principe était-il mauvais ?

En définitive, quand au nom du réalisme on introduit des expressions basses dans un morceau épique, on tombe dans un excès aussi condamnable que celui des classiques qui ne voulaient tenter qu'en termes nobles une description de basse-cour ou de jardin potager.

Il y a deux façons de faire la caricature du vrai : celle de Boileau, dans le *Lutrin ;* celle de Scarron, dans le *Virgile travesti*. C'est à l'école de Scarron qu'appartiennent les réalistes de notre temps ; ou plutôt ils sont d'une école plus ancienne ; ne ressemblent-ils pas un peu à Gorgias, à Hippias et à Prodicos, qui se vantaient

de faire grand ce qui était petit et petit ce qui était grand?

C'est donc une enquête légère et superficielle qu'ont faite ces « greffiers de la nature », comme ils s'appellent. Il y a des lacunes et des faussetés dans leurs œuvres, au fond desquelles on retrouve toujours un multiple sophisme : le sophisme social, qui bouleverse la hiérarchie naturelle des choses et des hommes ; le sophisme moral, qui trouble la hiérarchie du bien et du mal ; le sophisme de rhétorique, qui supprime la hiérarchie des mots, fondée sur celle des objets et des idées.

Autrefois, le roman était l'idéal de la réalité : en regard du roman d'aujourd'hui, c'est la réalité qui est l'idéal.

On aurait l'air de risquer un paradoxe de mauvais goût, si l'on disait, au cours d'une aussi longue étude sur le réalisme, qu'il n'existe pas. Il est bien certain, cependant, que nous n'avons pas rencontré jusqu'ici le réalisme absolu[1], c'est-à-dire celui qui reproduirait le réel sans aucune infidélité.

1. *Cf.* Ch. Bigot, *L'Esthétique naturaliste* (*Revue des Deux Mondes*, 15 septembre, 1879). — H. Fouquier, *Études diverses.*

LIVRE II

RÉFUTATION DU RÉALISME PAR L'EXAMEN DE SES DOCTRINES

CHAPITRE PREMIER

Le réalisme contemporain n'a que la valeur d'une réaction contre les conventions arbitraires de l'art classique dégénéré et de l'art romantique.

Le réalisme existe cependant de fait ; nous l'avons rencontré dans l'histoire, tantôt inconscient, naïf, s'astreignant machinalement à l'imitation scrupuleuse chère aux temps primitifs, tantôt, et c'est alors surtout qu'il doit nous préoccuper, savant, réfléchi, déclarant ouvertement la guerre à l'idéalisme.

Même alors, qu'on y prenne garde, il n'existe pas par lui-même : il n'a que la valeur d'une protestation, d'une réaction. Il n'aurait pas eu sa raison d'être, personne n'eût écouté un seul instant ses réclamations ni toléré ses audaces, si l'idéalisme n'eût d'abord fatigué l'esprit par certaines exagérations.

On le peut constater de nos jours surtout. En France, comme ailleurs, le réalisme est une réaction contre deux sortes de conventions : contre celles des classiques, contre celles des romantiques eux-mêmes.

Mais que faut-il entendre par les conventions ? Représentons-nous, autant qu'il nous est possible, la capacité de l'esprit divin ; il saisit d'un regard tout intuitif l'ensemble et les détails de la réalité ; parce qu'il est avec

elle en parfaite proportion, si l'on peut ainsi parler, il la voit à plein, sans avoir besoin d'intermédiaire ni de truchement : c'est la fameuse équation de l'intelligence et de l'objet.

Mais entre la nature et nous, il existe une disproportion flagrante, qui va diminuant avec le progrès de la connaissance, mais qui ne se peut contester actuellement, avouent les positivistes, qui ne disparaîtra jamais, ajoutons-nous, parce que supposer qu'elle puisse disparaître, c'est admettre que l'intelligence parfaite puisse s'identifier avec la nôtre.

Nos forces sont irrémédiablement bornées : celles de nos organes, comme celles de notre esprit. Nos yeux ne portent pas au delà d'un petit rayon : ils ne voient bien qu'en s'arrêtant sur un point; mais ils ne peuvent s'y attacher longtemps. Notre attention elle-même a besoin de choisir et de se concentrer; concentrée, elle se lasse. Aussi la réalité nous échappe dans son étendue et dans sa durée : parce qu'elle nous dépasse, il faut la restreindre; parce qu'elle passe, il faut la fixer.

Comment donc la représenter sans aucun compromis, sans ce qu'on appelle « les conventions » ?

Seulement ces sortes de concessions peuvent aller au delà de ce que la raison réclame : alors, au lieu d'être naturelles, elles deviennent arbitraires : ce sont des excès où sont tombés successivement classiques et romantiques.

Peut-être, en effet, la raison la plus sévère ne commandait-elle point que les rois, les princes et les grands seigneurs parussent seuls sur la scène tragique, que leur gravité ne pût jamais s'animer d'un sourire, ni leur majesté se plier à cette aisance aimable et familière qui ne cesse pas de maintenir le respect; que le roman, la pastorale et l'opéra ne fissent promener que des bergers et

des bergères parés de « leurs plus beaux ornements » par des prés à jamais fleuris, où ils se rencontraient fatalement avec ces divinités folâtres de la mythologie grecque, à qui les Latins ne croyaient déjà plus.

Était-il plus nécessaire que les exploits guerriers défrayassent éternellement, avec l'allégorie, la peinture d'histoire, et les paysagistes devaient-ils, jusqu'à la fin des temps, en nous proposant de beaux ombrages et de fraîches verdures, y mettre le contraste des colonnades, des ruines majestueuses, de tout ce qu'on appelle les fabriques; y ajouter par surcroît l'intérêt d'une anecdote antique ou d'un évènement dramatique, un serpent qui fait fuir les hommes, un Diogène qui jette sa coupe?

Peut-être la logique n'exige-t-elle pas non plus que Rodrigue visite Chimène pendant que le corps de son père est encore dans sa demeure, qu'il se repose d'un combat par un récit, comme s'il était insensible à toute fatigue humaine[1]; qu'un amant qui veut mettre fin à ses jours se noie dans le bassin des Tuileries, pour ne sortir point des jardins en allant jusqu'à la Seine et rester fidèle, même en mourant, à l'unité de lieu tout autant qu'à sa belle; qu'une action, quelle qu'elle soit, brève ou longue, s'étende sur le lit de Procuste des cinq actes; que les bons et les méchants se trouvent en parallèle constant, les bons toutefois l'emportant toujours à la fin; que les opéras soient des recueils d'airs coupés, taillés sur un immuable patron; que les tableaux n'admettent qu'un groupe central bien rassemblé, bien équilibré, « formant pyramide », ou des groupes latéraux se faisant pendant l'un à l'autre, ou bien un lointain avec deux repoussoirs, ou encore une forte antithèse, un Napoléon

1. « Condé, au combat du faubourg Saint-Antoine, enlevait au moins sa cuirasse, et se roulait dans l'herbe fraîche pour se ranimer. » (M. Souriau, *De la convention*, p. 30).

calme sur un cheval fougueux, se posant, figure surhumaine, vis-à-vis des Alpes, simple monticule; que le peintre, le poète, le musicien, insèrent de parti pris dans toute œuvre une pièce d'apparat, un morceau de haut goût, une tirade à effet, un monologue, un songe, une apparition, un air de bravoure, un grand air.

Cette même logique n'était point impérieuse jusqu'à vouloir que les vers marchassent toujours « deux à deux », que les mots familiers fussent interdits comme les grossiers; que toute pensée noble s'embarrassât dans la traîne d'une périphrase; que la musique s'amusât sans prétexte aux jeux de la fioriture, du point d'orgue et des notes dites d'agrément; que les arbres fussent presque toujours des chênes ou des marronniers, les maisons des palais, les fontaines des vasques et des bassins, les rochers des rocailles; ni que les feuilles, découpées une à une, ne fussent jamais dans leur ensemble que des feuilles et non point un feuillage.

L'école classique a donc, au XVIIIe siècle, plus encore qu'au XVIIe, versé dans la convention artificielle, pour avoir voulu trop sacrifier au calcul, à l'habileté, aux règles et aux formulaires, en un mot à l'art.

Le romantisme, au contraire, a respecté trop aveuglément les premières impulsions de l'instinct génial et pris trop souvent, pour faire pièce aux classiques, le contre-pied de leurs doctrines. Sans doute, il proteste contre eux au nom du réel; mais que de fois il lui arrive de s'égarer en des conventions plus injustifiables que celles des classiques!

Car enfin, y a-t-il plus d'arbitraire à mépriser les gueux ou à les exalter; à mêler beaucoup de vertus d'un peu de faiblesse, ou à réhabiliter tous les vices par le contact d'une seule vertu; à produire une tragédie où presque tous les personnages sont d'honnêtes gens; ou bien un

drame où tous sont des scélérats, excepté les scélérats eux-mêmes ; à préserver trop jalousement le sublime des atteintes du ridicule, ou bien à le faire achopper sans cesse contre le grotesque, comme si c'était l'accident le plus ordinaire de la vie ; à faire de la rime l'esclave trop humble de la raison, ou à encourager ses vains caquetages, jusqu'à l'abasourdissement de l'esprit ; à tenir le vers attaché à la double laisse du distique, ou à lui permettre toutes les gambades et les cabrioles ; à créer des personnages trop maîtres d'eux-mêmes comme une Émilie, un Horace, ou des monstres aveugles et délirants comme Triboulet, Quasimodo, Han d'Islande, ou du moins pris en dehors de toute réalité comme les Burgraves ; à maintenir trop longtemps le livre sur le métier, ou à le laisser paraître dans le désordre de la première composition, comme si le génie nous jetait ses œuvres sans étude et sans réflexion, à la façon d'un arbre qui nous jette ses fruits, sans le savoir ?

Au fond, ces fautes du romantisme échevelé tenaient aux mêmes causes que celles du classicisme compassé du XVIIIe siècle. En accordant trop l'un à la fantaisie, l'autre au calcul, l'un à l'imagination, l'autre à la raison, ils se trouvèrent tous deux accorder trop à l'esprit humain, et trop peu à la nature, son objet éternel. Il restait à revendiquer les droits de cette dernière, à montrer que l'idéalisme, le romantique comme le classique, devait dégénérer en convention vaine, convention de la logique abstraite et construction trop géométrique dans un cas, convention de l'imagination et fiction inconsistante dans l'autre, toutes les fois qu'il cesserait de prendre dans la vie réelle sa matière et son point d'appui. Dumas, Stendhal, Balzac le sentirent et le réalisme prépara ses forces entre les années 1840 et 1850.

Seulement sa fureur l'aveugla : il ne distingua pas des

conventions arbitraires, qui ne doivent pas être respectées, les conventions nécessaires et naturelles, qui s'imposent à l'art et rendent impossible et d'ailleurs superflue la transcription exacte de la réalité.

C'est la revue impartiale de ces conventions naturelles que nous le convions à faire maintenant avec nous.

CHAPITRE II

Des conventions naturelles et nécessaires. — I. Conventions imposées par les exigences de l'esprit public. — II. Conventions imposées par le discord de la nature, qui change, et de l'œuvre d'art, qui demeure. — III. Conventions qui s'imposent aux divers arts à cause du petit nombre de procédés dont chacun dispose. — IV. Dernière convention qui s'impose à l'art en général : barrière infranchissable qui le sépare de la nature.

I

De ces conventions les unes ont leur raison d'être dans les exigences du public, les autres, ce sont les plus inéluctables, dans la nature et dans l'art lui-même.

Imaginez un public plus bénévole et plus patient encore que ce public français qui, travaillant depuis vingt ans à se défaire de sa bonne éducation, ne tient plus à ce qu'on le respecte, et supporte, sans trop se fâcher, toutes les grossièretés de la gauloiserie, toutes les impudeurs de la grivoiserie.

Essayez de lui faire tolérer le spectacle de l'ignoble, de l'infâme, des hideurs du mal physique, je ne dis pas dans le huis-clos d'un roman qu'il peut ouvrir ou fermer

à son plaisir, mais dans la salle de théâtre où vous le tenez prisonnier ; essayez, sa première curiosité satisfaite, de flatter longtemps son palais par les épices du mot salé, de traîner son attention sur de vulgaires intrigues ourdies par des âmes viles, ou même de l'intéresser à des gens médiocrement honnêtes et n'ayant aucun des reliefs du vice ou de la vertu, vous n'y réussirez pas, lors même que vous lui direz de grosses injures.

Il vous reste bien une dernière ressource : faire appel aux pouvoirs publics contre la censure, contre les scrupules bourgeois : cela est d'assez bon ton et sent son gentilhomme d'ancien régime. N'y aurait-il pas lieu aussi de réclamer une bastille pour les récalcitrants?

Trêve de plaisanteries, nous répond-on : nous ne demandons pas que « la mère amène sa fille à notre théâtre », ni même son fils ; nous ne demandons même pas qu'elle y vienne ; nous nous adressons non pas aux femmelettes, mais aux esprits virils, à ceux qui ne redoutent pas d'envisager la vie avec ses misères, ses horreurs, ses infirmités.

Soit! si nous vous comprenons bien, vous offrez un théâtre d'application technique aux médecins, aux chirurgiens, aux officiers de santé et à quelques psychologues. Voilà qui s'appelle élargir l'art et l'ouvrir au grand public!

Confessez donc en toute simplicité que votre théâtre est comme celui d'About « le théâtre impossible », et dites avec M. Zola : « Je ne me dissimule pas que l'objection est capitale. Le public demeure glacé quand on ne satisfait pas son besoin d'un idéal de loyauté et d'honneur [1]. »

1. Zola, *Le Naturalisme au théâtre*, p. 46.

II

Alors même que l'art réaliste ne se heurterait pas à certaines barrières, que le goût, le bon sens, l'honnêteté du public lui défendent toujours de franchir, il est d'autres conventions qu'il doit subir, soit à cause de l'essence même de la réalité qu'il imite, soit à cause de la nature des procédés d'imitation qu'il emploie.

La réalité apparente, malgré la constance naturelle que nous avons observée au fond des choses, se modifie avec une rapidité qui semble être un obstacle invincible à qui s'efforce de la reproduire exactement.

Les réalistes essayeront de le nier. Sans doute, diront-ils, l'art est dans des conditions telles, qu'il ne peut être aussi varié que la nature. Il atteindrait pleinement son but, s'il pouvait la suivre dans tous ses changements et se modeler à chaque instant sur elle. S'il n'y peut réussir, qu'il y vise du moins. Il ne sera pas en possession du vrai, mais il en sera plus proche. L'art classique glaçait ses personnages dans une sorte de rigidité marmoréenne, qui les faisait ressembler aux statues de pierre renversées toutes droites sur les anciens tombeaux. Or l'homme n'est pas : il devient ; il ne faut pas transformer en un être complet, achevé, cet être inchoatif, perpétuel embryon de lui-même ; qu'on se contente de l'ébaucher comme la vie l'ébauche à tout instant, et qu'on lui laisse sa physionomie flottante, indécise et vague ; la réalité est successive, l'art doit tendre à l'être comme elle.

Cette affirmation est des plus risquées. Admettons que le sujet soit assez heureusement circonscrit et nos procédés assez heureusement perfectionnés pour qu'il y ait

une ressemblance parfaite entre l'œuvre de l'art et celle de la nature. Cette ressemblance dure-t-elle?

Une femme passe, portant une corbeille sur sa tête, elle est du peuple, mais elle est Grecque, elle a de la race et, sans effort, sans intention même, elle a pris en marchant l'attitude et le gracieux déhanchement d'une Canéphore; elle s'arrête, elle se soutient sur la jambe gauche, et la droite dessine sous la robe grossière la légère inflexion qui marque, non pas l'immobilité, mais le mouvement qui se repose. L'art, par les moyens que nous venons de supposer, la saisit telle quelle, instantanément. La copie est toute pareille au modèle. Mais pour combien de temps? La femme a passé, la vie l'a reprise, le temps l'a déformée; l'original a disparu pour jamais : la copie reste.

III

Nous disons l'art. Mais il ne faut pas oublier que si nous parlons ainsi, c'est pour la commodité qu'y trouve la critique quand elle généralise. On a beau regretter le temps où les arts ne s'étaient pas encore émancipés d'un même art initial et synthétique, il faut, — nos adversaires y appuient encore plus que nous, — compter avec la réalité présente, où nous voyons des arts nettement séparés par leur objet comme par leurs procédés. Quand on tient une palette, comment ne pas songer aux couleurs à l'exclusion du reste? Qui se sert du crayon ou du burin ne fait plus attention qu'aux contours, aux plans, aux masses d'ombre et de lumière : les couleurs ne sont pour lui qu'une dégradation qui va du noir au blanc. Au sculpteur qu'importent les buissons, les

herbes, les feuilles? Ce sont les formes plastiques qui le captivent, et le plus beau paysage du monde ne lui fera pas détourner les yeux de ce petit pêcheur demi-nu qui laisse pendre ses pieds au fil de l'eau courante.

Sans doute chaque art a des frontières assez indécises qui lui permettent de faire sans grand danger des incursions chez le voisin, mais il ne saurait l'absorber entièrement. Nos poètes et nos romanciers peuvent se vanter de « broyer des couleurs dans leurs phrases », d'y enchâsser des diamants, d'y faire passer « des frissons nerveux » : simples figures; ils ne réussissent qu'à réveiller des souvenirs chez les gens d'imagination.

Dès qu'ils prétendent aller plus loin, traduire la pensée par la musique, ou seulement une couleur par un son et réciproquement, ils relèvent de la comédie. M. René Ghil, avec sa théorie de Helmholtz appliquée à la poésie, n'a pas encore rencontré son Molière. Mais les musiciens qui veulent faire de la musique une langue précise ont trouvé le leur en M. Emile Augier. Quand E. Schuré croit voir déjà « le monde de la musique, où l'homme, délivré des entraves d'une langue particulière, s'exprime avec toutes les énergies dans un idiome universel [1] », on a envie de lui répéter la prière qu'adresse au musicien Landara le Balardier de *Ceinture dorée* : « Faites-moi le plaisir de me jouer sur le piano ce que vous venez de me dire là. »

Chaque art est en effet un instrument particulier d'analyse, qui par ses procédés restreints en nombre comme en puissance ne saisit que certaines formes de la réalité.

1. E. Schuré, *Le drame musical* (Revue des Deux Mondes, 15 avril 1869).

IV

Et maintenant, pour pousser à bout cette discussion, ne craignons pas de la serrer davantage et de recourir aux arguments d'une logique un peu lourde; faisons toutes les concessions possibles, réunissons tous les arts comme ils le furent, dit-on, à l'origine. Mettons aux mains d'un nouveau Michel-Ange, doué d'un génie universel, chacun des arts qui existent ou peuvent exister; rendons-le maître des couleurs par la peinture, des formes par la plastique, du son par la musique, de l'expression du sentiment et de la pensée par la prose et la poésie, du mouvement, par la danse et la pantomime; que les acteurs enfin lui donnent jusqu'à leur vie pour exprimer la vie.

La convention n'y perd rien. Car cet art qui veut résumer tous les autres, ne fait que leur prendre tous leurs compromis particuliers pour en faire un compromis vaste et multiple. Il a beau mettre en œuvre à la fois toutes ses ressources : les allées et venues, les danses et les pas glissés, ne rappellent qu'imparfaitement la marche; les gestes ne sont pas ceux que l'instinct commande; les sons ne peuvent se réduire à n'être que ces bruits appelés par les poètes les mille voix de la nature; et ce reflet de lune sur un lac, c'est un jet de lumière électrique sur une toile peinte.

— Voyez cependant : voici bien de vrais pommiers dans un vrai champ. — Que nous importe? Pensez-vous nous faire oublier que nous sommes à Paris, au cœur de l'hiver? — Mais voici un ouvrier de chair et d'os sur un échafaudage apporté là par un entrepreneur de ma-

connerie. — Sans doute. Mais tout à l'heure, quand votre ouvrier tombera, il sera mannequin.

Serait-il une victime dévouée que vous tueriez pour votre plaisir, cette mort même ne vous sauverait pas de la convention.

Le tyran Phalaris, qui paraît s'être assez vivement préoccupé du réalisme dans l'art sculptural, fit brûler Pérille dans le taureau de bronze qu'il avait fondu; c'était pour faire mugir la bête. Mais, au demeurant, il n'en sortit qu'un cri humain, convention pure. Les Romains, qui aimaient les spectacles réels, les ont recherchés avec des scrupules de conscience qu'on ne saurait nier : mais enfin, quand ils brûlaient sur un vrai bûcher un esclave bien vivant pour représenter au naturel la mort d'Hercule, les délicats avaient le droit de se plaindre; car, de bonne foi, l'esclave criait-il du même ton que le demi-dieu?

Mais arrêtons-nous sur la pente de ces arguments faciles comme ceux qu'ils réfutent, et remarquons seulement que si l'art peut se rapprocher de la réalité, il n'arrivera jamais à la représenter exactement.

Ce serait vouloir que le signe fût identique à la chose signifiée. Or quel est le rapport qui existe entre ces deux termes? Quelle sorte de relation y a-t-il entre un procédé artistique et tout ce qu'il nous sert à exprimer; entre ce bleu sali de terre brune ou rouge et les splendeurs mélancoliques du soleil couchant; entre ce blanc d'argent et la moisissure qu'il accrochera aux chênes de Diaz, ou la tache lumineuse qu'il étendra sur l'écorce lisse des bouleaux de Corot; entre les hachures capricieuses de Rembrandt, lignes confuses qui se croisent au hasard, et des roseaux, des remous d'écluses, des eaux vives ou des profils de montagnes?

Ne soyons pas dupes de nos métaphores ; nous disons

bien « le grondement de la passion », mais la passion n'a pas de retentissement pour l'oreille : la relation qui existe entre une vibration de la matière et un sentiment de l'âme n'est point un rapport d'imitation et de ressemblance, mais un rapport d'association et de signification ; une sorte de « translation » métaphorique d'un ordre de choses à un autre tout différent.

Ainsi, dès maintenant, l'on voit que la définition du réalisme est fausse. L'art reproduisant la nature, disons-le, toute révérence étant sauve, c'est presque un non-sens ; car, de deux choses l'une : ou il l'égale, il lui est adéquat ; alors, il se confond avec elle, nous dépasse comme elle, et il nous faut un intermédiaire ; ou bien il est cet intermédiaire ; alors, il n'est plus la reproduction exacte de la réalité, comme il s'en vante.

CHAPITRE III

Des conventions utiles. Intéresser, règle souveraine. Deux conditions principales. — I. Proportionner l'œuvre aux forces de l'attention. — II. Subordonner la matière à l'esprit.

Ces conventions sont d'une nécessité absolue. Le réalisme, rendons-lui cette justice, l'a avoué dès qu'il est revenu des enthousiasmes et des exagérations de la première heure pour entrer dans la période de la réflexion et de la critique. Maints textes en font foi.

Seulement, comme il déclare souvent qu'il faut s'en tenir à ce minimum de concession, il est bon de lui prouver par ses exemples, par ses témoignages, qu'il est encore d'autres conventions si utiles, qu'elles ont le caractère de la nécessité morale.

Ces conventions, ce sont les règles, non pas à la vérité, les prescriptions de l'abbé d'Aubignac, ni toutes ces formules enveloppées de fatras où M. Lycidas voit les plus grands mystères du monde, mais les règles selon Molière, c'est-à-dire les « quelques observations aisées que le bon sens a faites sur ce qui peut ôter le plaisir que l'on reçoit des œuvres de l'art ».

Elles ne commandent pas, elles conseillent le rejet ou l'emploi de certains moyens à quiconque veut intéresser. Et tout le monde le veut, même ceux qui ont juré d'aller plus loin et d'instruire. Le réalisme a surpris, dérouté, choqué, scandalisé, révolté, dégoûté ; il a renoncé résolument aux ménagements, aux tempéraments, aux bienséances, aux convenances les plus élémentaires ; il a renoncé à toutes les règles, une exceptée, celle-ci : intéresser.

Consultons-nous donc et consultons-le sur les conditions générales de l'intérêt.

I

La première loi, c'est de calculer le pouvoir de l'esprit, et de ne demander à son attention, ni trop, ni trop peu d'effort.

Il est sage de prendre dans ce grand tout de la nature un sujet de la grandeur qu'il faut pour remplir, sans la forcer, la mesure de nos capacités naturelles.

Si nous nous en remettons au hasard pour décider de notre choix, nous risquons de tomber ou sur une foule houleuse, vague, grouillante, que jamais notre œil ne pourra saisir, ni notre pinceau fixer ; ou bien sur un pré sans accidents, sans horizon, dont la vue lassera notre

patience. Cet écueil n'a pas effrayé les réalistes qui se disent « impressionnistes ».

On sait le succès de leur tentative. Quand ils nous présentent de parti pris un sujet insignifiant, banal, sans intérêt, comme l'impassibilité d'un poteau de télégraphe qui tend ses fils le long d'un chemin, ou la platitude d'un disque rouge, qui s'évanouit dans la fumée d'une locomotive, nous passons, craignant l'ennui ; quand d'autres, au contraire, entassent sur une toile immense des escaliers, des voûtes, des piliers, des chevalets, des bourreaux, des pierres, des barres de fer, des têtes qui roulent, des cadavres qui se tordent, bref un chaos informe et qui tire toute sa signification de son étiquette, nous passons, craignant l'effort.

Si un poète ne prend pas assez de matière, s'il veut, pendant cinq actes, nous faire tourner sur nous-mêmes dans le vide, il nous étourdit : mais s'il nous emporte dans une course immense à travers le temps, en multipliant les incidents sur notre chemin, cette fois le défilé vertigineux des choses nous donne un autre étourdissement. Quand l'art mesure pour la reproduire une portion de la réalité, ce doit être avec notre compas.

Un tableau dont les dimensions dépassent l'amplitude de notre regard et nous forcent à nous déplacer pour l'examiner sous divers angles, n'est pas un tableau accompli. Même défaut dans *la Guerre et la paix* de Tolstoï, défaut compensé par le haut intérêt des choses qu'il nous fait envisager successivement, corrigé par des coupures faites avec une heureuse industrie, mais encore assez sensible pour décourager plus d'une bonne volonté.

Il a tourné aussi en fatigue pour nous, comme une trop longue féerie, ce spectacle dont nous avait émerveillés le réalisme historique, qui semblait avoir retrouvé la lampe magique des contes orientaux. En nous trans-

portant de l'Afrique dans la Scandinavie, du plateau central dans la Grande-Bretagne, le long voyage de la *Légende des siècles* qui eut plus d'une « suite » dans la poésie et dans le roman nous laissa harassés et rompus.

Toute expérience faite, notre esprit n'aime pas à s'éloigner trop longtemps de ce juste milieu où il se complaît d'ordinaire, à égale distance de la banalité rebutante et de l'étrangeté; à mi-chemin de la vulgarité qui ne lui apprend rien et de l'érudition qui lui apprend tout.

Parmi les beaux rêves dont le romantisme et l'école parnassienne bercèrent notre imagination, le moins durable fut celui où elle voyait des pierreries ruisselantes, des armures noires ou des costumes à paillons brillants, des fantasmagories sombres ou joyeuses. Au réveil, elle se trouva dans une sorte de capharnaüm universel de la légende, de l'histoire et de la géographie, collection commencée par le maître, complétée par les disciples. Pour savoir ce qu'étaient les runes, les drées, les tarasques, les gorgones, le Fôhn, le Typhon ; pour comprendre l'usage des armes des mercenaires africains et des barons féodaux, l'agencement des chanfreins, des chatons barrés de leurs clés, des ardillons, des boutoirs; pour ne pas confondre les noms d'hommes avec les noms de villes, de fleuves ou d'outils, et savoir ce que cachent ces vocables mystérieux, Oliab, Béliséel, Phétor, Balac, Daïdol, Yafour, Avis, Algarve, Cadafal, Chagres, Gomor, Ybaïchalval, notre science défaillante dut chercher des lexiques et des catalogues : elle en trouva beaucoup, ceux-là précisément que le poète avait consultés. Mais que vaut, que dure une poésie dont le secret gît dans les dictionnaires et dont tout le crédit dépend de la vogue éphémère d'une mythologie reprise des vieux Hellènes, ou d'une théogonie tirée du fond de l'Inde?

La fatigue devient une torture quand l'érudition technique nous éprouve par surcroît. Nos plus grands poètes sont parfois incompréhensibles à force d'être savants. Après s'être moqués des obscurités où l'abus des termes généraux avait conduit Delille et ses imitateurs, ils en vinrent, eux aussi, par l'abus des termes spéciaux et des détails techniques, à poser de nouvelles énigmes ; encore le mot de ces énigmes, quand il nous est donné, n'est-il pas clair lui-même. Qu'est-ce, dans *Plein ciel* de la Légende des siècles, que cette sphère de cuivre qui fait marcher « quatre globes », où pend « un plancher immense », avec un « hunier percé de trappes » qui s'ouvrent et se ferment au gré du frein et tout un enchevêtrement de soupapes, « de treuils, de cabestans, de moufles » ? Qu'est-ce que cette machine ? C'est un « aéroscaphe », nous dit le poète. Nous voilà renseignés, si nous savons le grec.

Le réalisme s'est beaucoup moqué de ces obscurités ambitieuses du romantisme. Est-il toujours intelligible ? Quand il se sert de l'argot, on l'entend peu, à moins qu'on ne l'entende trop ; car, pour les jurons et les gros mots, ils sont toujours clairs. Les termes bas offensent, mais se comprennent encore : on sait ce que l'artiste veut dire quand il trouve l'ouvrier « aveuli » ; ce que l'ouvrier veut dire quand il trouve le tableau du peintre « tapé ».

Mais que de termes d'argot dans les romans populaires, que de termes techniques dans les romans scientifiques auraient besoin d'un commentaire explicatif ! Qu'est-ce que « l'idiosyncrasie d'un enfant », que les « innéités », les « élections » du père ou de la mère, les « mélanges, les fusions, les disséminations », « les hérédités en retour » ? Pour chaque écrivain du XVIe et du XVIIe siècle il y a lieu de faire un lexique. Aujourd'hui,

il faudrait en faire au moins un, souvent plusieurs pour chaque roman : lexique de l'argot, lexique des termes de métier, lexique des termes de mécanique, de physique et surtout de physiologie.

Quel que soit le labeur où nous condamnent les petits problèmes de l'érudition, nous les préférons encore aux énumérations de détails indifférents dont on nous rassasie à cette heure : le goût est toujours un peu la dupe de la curiosité. La découverte de la moindre nouveauté, d'une singularité même, nous paie de bien des fatigues ; l'esprit, naturellement actif, aime mieux, à tout prendre, l'étrangeté que l'insignifiance. Savoir que les conducteurs d'omnibus pincent entre leurs dents les pièces d'argent dont ils rendent la monnaie, que les lavoirs s'emplissent de buée, que la Seine porte des bateaux à vapeur ; connaître même le langage spécial de l'atelier, de l'usine, du grand et du petit magasin, apprendre qu'on trouve chez un chasublier une épave, un mennelourd, un bourriquet, lequel n'est pas un âne, comme vous pourriez croire, mais un carton aux déchets, un diligent, un tatignon, il n'y a pas là de quoi tenir l'attention longtemps occupée.

On commence à reconnaître aussi que la trop grande diversité des éléments qui composent une œuvre la rendent indigeste. Habile ou seulement indolent, le lecteur ou le spectateur s'y fait sa part, selon son appétit et repousse le reste. Tolstoï souffrirait cruellement s'il pouvait assister aux conversations qui se tiennent dans les salons français. Quand on y parle de son roman de *Guerre et paix*, on croirait qu'il s'agit de deux livres radicalement distincts. Les diplomates, les amateurs de mémoires politiques n'ont retenu que les chapitres qui ont trait aux choses générales, ils louent le tacticien, le philosophe, l'annaliste, le diplomate, ils font bon mar-

ché du romancier; quant aux gens de lettres, ils avouent qu'ils ont, plus d'une fois, traversé d'un pas léger l'amas des faits historiques, enjambé les monceaux de morts et de mourants entassés dans les chapitres de batailles, laissé là Koutouzow et Napoléon lui-même, pour savoir s'ils allaient trouver dans la joie ou dans les larmes: qui? L'Europe, l'Autriche, la France, la Russie? non pas, mais cette petite princesse Marie que vous savez, ou cette jeune et tant légère Natacha. Et ne les accusez pas de manquer de patriotisme, d'être indifférents aux grandes choses. Ils se feront tuer aussi bien que vous, dès qu'il le faudra, sur quelque frontière; mais il est au-dessus de leurs forces de voir, sans sourciller, l'histoire faire avalanche au milieu de leur cher roman.

Est-il fort glorieux pour l'esprit humain que le sort de deux amoureux l'attache plus que celui des milliers de soldats qui s'écrasent à Austerlitz, à Borodino, à la Bérésina? Nous ne saurions le dire. Mais ce qui est certain, c'est qu'il ne sait pas s'intéresser à la foule.

Si l'on essaie, dans un roman, de lui indiquer les sentiments qui la partagent, les courants qui la poussent, il ne cherche pas à se dérober, parce qu'il se sent flatté dans ses instincts ou ses prétentions de psychologue.

Mais, au théâtre, la foule reçoit de lui un très froid accueil. Car, ou bien elle s'y montre ce qu'elle est ordinairement dans la rue, c'est-à-dire une confusion de gens qui se croisent sans se connaître et courent chacun à leurs affaires : alors l'œil suit avec peine ces figurants qui vont et viennent, et semblent n'avoir d'autre but que de l'égarer à travers le chassé-croisé de leurs intérêts et de leurs démarches; ou bien elle est ce qu'une surprise, une catastrophe ou tout autre sujet de grande émotion fait d'elle pour un instant, c'est-à-dire un être véritablement un, exprimant par une même clameur, par le

même geste pour ainsi dire, le sentiment qui gonfle toutes les poitrines ; alors, si elle s'en remet à deux ou trois interprètes du soin de nous dire ce qu'elle pense, nous n'en sommes pas autrement fâchés : cela nous aide.

Se prononcer sur le mélange du sérieux et du comique dans une même œuvre est délicat. C'est un fait acquis toutefois que le genre mixte, aussi bien celui de Marivaux que celui de MM. Dumas, Augier et Sandeau, est de nature à satisfaire l'esprit. Le partisan le plus acharné de la tragédie classique sera désarmé par *M^lle de la Seiglière* ou par le *Gendre de M. Poirier*. Mais il fera remarquer que dans ces pièces si modernes les scrupules de l'art classique sont encore respectés. Car le comique et le tragique ne s'y heurtent pas ; des nuances savamment ménagées y réconcilient les contraires, en effaçant toute disparate. Oser davantage est périlleux. Le passage trop rapide et trop fréquent du sublime au grotesque ne va pas toujours sans des chutes pénibles. L'esprit n'aime pas ces brusques alternatives[1]. C'est une gymnastique qui le secoue désagréablement. Victor Hugo l'a si bien senti, qu'il a rarement appliqué ses théories et que dans ses drames en particulier il emploie volontiers un acte à quelque long épisode comique qui le remplit tout entier, comme cette aventure de don César de Bazan, pour se jeter ensuite à corps perdu au plus profond du tragique.

Napoléon disait que l'art aime les genres tranchés. Il avait tort, s'il prétendait réglementer les genres et leur tracer des frontières comme à des peuples ennemis ; raison, s'il voulait faire entendre que les genres ont chacun leur domaine et que l'esprit humain n'a pas assez

1. *Cf.* Sarcey, *Le Temps*, 27 février 1888.

de souplesse pour sauter continuellement de l'un à l'autre par-dessus le fossé naturel qui les sépare.

Quant à vouloir embrasser tous les genres dans une même œuvre, pour en faire comme un raccourci de la nature, et nous donner en un temps limité toutes sortes de sensations, de sentiments, de pensées, il y a bien quelqu'un qui y a songé avant les réalistes, c'est le Durand d'Alfred de Musset :

> J'accouchai lentement d'un poème effroyable.
> La lune et le soleil se battaient dans mes vers ;
> Vénus avec le Christ y dansait aux enfers.
> Vois combien ma pensée était philosophique :
> De tout ce qu'on a fait, faire un chef-d'œuvre unique,
> Tel fut mon but : Brahma, Jupiter, Mahomet,
> Platon, Job, Marmontel, Néron et Bossuet,
> Tout s'y trouvait : mon œuvre est l'immensité même.
> Mais le point capital de ce divin poème,
> C'est un chœur de lézards chantant au bord de l'eau.

Le bariolage du style suivit celui des sujets. Ce prisme dont parlait Fontenelle, les romantiques l'ont interposé entre eux et la réalité ; la blanche lumière du jour s'y est décomposée en milliers de rayons qui se sont comme réfléchis et brisés aux facettes de lustres innombrables, en des palais de glace et de cristal sonore, où s'est répercutée la moindre vibration des choses. Dès qu'ils l'ont entendue, ils l'ont prolongée dans leurs vers, où tinte le « grelot de la rime » que le XVIIIe siècle n'aimait pas, où l'on entend le cliquetis des vieux mots dérouillés, aussi bien que la douce harmonie des consonnances heureuses ; dans leurs orchestres où les timbales, le tam-tam, le triangle, le trombone, tous les cuivres ont fait sonner distinctement leurs timbres, au risque de couvrir la voix plus douce et plus émue des violons, des flûtes et des hautbois. Les oreilles charmées d'abord se sont

lassées à la fin. L'on a pu se croire au sommet de cette tour de Notre-Dame où le poète est monté un matin ; on a frissonné d'aise aux premiers carillons annonçant la fête ; puis le soleil est devenu plus ardent, les cloches se sont émues de toutes parts, de plus en plus nombreuses, les gros bourdons ont grondé et nos sens n'ont plus eu assez de force pour supporter à la fois toutes ces harmonies discordantes.

Nous avons vu le *romantisme* appelé par M. Zola la fantaisie lâchée dans l'*outrance*. Le réalisme supprima la fantaisie, il garda l'outrance, qui est devenue sa marque la plus apparente. Il s'évertue à peindre comme avec la truelle ou le couteau à palette, à faire jurer les tons, hurler les couleurs. Mais le public lui sait peu de gré de ces audaces faciles qui ne sont que des fautes de goût, choquantes pour l'esprit français. Il souffre malaisément qu'une *description* lui tire l'œil comme une de ces toilettes trop voyantes venues d'outre-Manche, ou comme une enseigne multicolore de peintre marchand.

II

Aussi bien ce langage, irritant par lui-même, l'est encore en ce qu'il accuse le défaut le plus grave du réalisme, qui est d'étouffer l'esprit sous la matière. Que d'impatiences, que d'énervements, quand on se sent détenu au seuil du vrai roman, écarté du drame véritable, par l'échafaudage des descriptions et des décors ! Qui dira quel lourd ennui pèse sur ces narrations qui auraient l'air de leçons de choses faites devant des enfants, si l'immoralité n'y avait sa place trop souvent marquée : inventaires de mobiliers à la façon de Balzac,

lequel a transmis à ses successeurs ce qu'il appelait lui-même la « Bricabracomanie »; intérieurs de maisons, d'ateliers, d'usines, de grands magasins, de chambres, de salons; scènes de débauche et d'orgie, scènes de mort avec tout ce qui précède et tout ce qui suit; récits de meurtres, d'assassinats, d'exécutions, d'autopsies; vues prises dans Paris, dans la banlieue, sur les bords de la Seine, dans les bois de Meudon, de Châville ou de Ville-d'Avray; vues prises le matin, le soir, la nuit, le jour, par la pluie et par le beau temps. Ces descriptions sont innombrables et cependant elles sont rarement imprévues, parce qu'elles se répètent et viennent à point nommé; l'auteur les tient en réserve dans les tiroirs de son arrière-boutique. A la fin de ses jours, il peut dire comme Delille : Loué soit le Seigneur! j'ai fait vingt « fêtes foraines », et deux « grands prix »; cent « cafés » et cinquante « clubs »; dix « soupers fins » et cinq « repas de noces »; cinquante « bals », bals d'enfants et bals de grandes personnes, bals de salons et bals de barrière, bals de bourgeois et mascarades d'artistes; cent « ateliers », depuis celui du zingueur jusqu'à celui du peintre : mais mes triomphes ce sont les « symphonies », symphonies des fleurs, des fruits, des vins, des légumes, des fromages.

Au théâtre, le décor a souvent le même défaut. Certes nous n'y blâmerons pas la recherche d'une exactitude aujourd'hui nécessaire, là comme dans le roman. Autant nous serions marris que M. Cherbuliez dans *Paule Méré* n'eût pas pris soin de rendre le caractère du Haut-Jura; ou que M. Theuriet dans *Amour d'automne* se fût trompé sur la flore alpestre : autant nous le serions de voir dans *Guillaume Tell* la pomme disparaître par une fenêtre ouverte dans un arbre, ou la barque s'éloigner du rivage en faisant crier ses roulettes. Mais si nous vou-

lons que le décor soit exact, c'est pour que l'on n'y pense point, et non pour que l'on y pense toujours.

Cette vérité a souffert un peu du patronage des classiques : mettons-la sous la protection de S. Mercier : lui qui déclare qu'il ne faut rien négliger, que le plus petit détail a son utilité, il est bien obligé de faire cette confession : « Il faut éviter cette imitation absolue qui enlèverait à l'art ses ressources et sa couleur magique », et qui est un des défauts du théâtre italien. « Là on voit un homme descendre de son carrosse avec tous ses gens, donner des ordres, se mettre à table, manger, boire, prendre son café. Ce tableau est vrai, mais inepte à saisir[1] ». Il n'est rien de plus juste, et l'on en conviendra pour peu que dans un spectacle le machiniste ou le décorateur veuille faire admirer le fracas de ses orages ou l'éclat de ses toiles peintes, et l'on tombe aisément d'accord avec Voltaire quand il écrit à Mlle Clairon, qui voulait faire mettre dans *Tancrède* un échafaud tendu de noir : « En quoi cet échafaud se lie-t-il à l'intrigue ? C'est le menuisier qui en aura le mérite et non le poète » ; ou quand il exprime dans une lettre à Lekain ce jugement définitif : « Un tombeau, une chambre tendue de noir, une potence, une échelle, des personnages qui se battent sur la scène, des corps morts qu'on enlève, tout cela est bon à montrer sur le Pont-Neuf, avec la rareté et la curiosité. Mais, quand ces sublimes marionnettes ne sont pas essentiellement liées au sujet, quand on les fait venir hors de propos, uniquement pour divertir les garçons perruquiers qui sont dans le parterre, on court un peu le risque d'avilir la scène française et de ne ressembler aux barbares anglais que par leurs mauvais côtés[2] ».

1. Mercier, *Essai sur la poésie dramatique*, p. 141.
2. Voltaire, *Lettre à Mlle Clairon, à Lekain*, 16 oct. 16 déc. 1760.

CHAPITRE IV

L'art est une logique. — Le significatif. — L'idée directrice et ordonnatrice. — Le général. — Le définitif. — Règles essentielles du goût.

Ainsi donc le réalisme lui-même ne peut se passer de conventions. En tant que truchement de la nature, il a besoin de conventions d'une nécessité toute matérielle pour établir un rapport entre un son, une couleur, une ligne, un mouvement d'une part, et de l'autre un sentiment ou une pensée. — En tant qu'instrument d'analyse, il fait un choix dans la nature, afin d'en réduire l'immensité à la proportion de nos capacités et de nos forces ; de là des conventions qui sont d'une nécessité morale.

Bien des réalistes ont fini par reconnaître franchement que le choix est une des conditions premières de l'œuvre artistique. Mercier disait : « Il faut écarter tout ce qui ne dit rien à l'intelligence. » M. Zola, Flaubert, avouent qu'il faut se contenter du « significatif ».

Mais ici une difficulté va surgir : beaucoup de réalistes ôtent toute sa vertu à ce mot si gros de conséquences : Dans la nature, disent-ils, tout est significatif.

Ils ont raison, mais en quel sens ? Essayons d'une similitude. Pour un ignorant, les vagues de la mer qui déferlent et roulent les unes sur les autres paraissent céder chacune à un caprice différent ; le savant au contraire sait qu'une même force les pousse et qu'elles ne se contrarient si vivement entre elles, que pour obéir plus aveuglément à leur commune loi. Pour lui, la moindre gouttelette, le moindre flocon d'écume est un signe qui lui rappelle l'universelle gravitation.

C'est une différence analogue qui existe entre notre esprit et cette intelligence que nous montrions, il n'y a qu'un instant, capable de concevoir l'universalité des choses. Pour elle tout a un sens, pour nous tout n'est pas également « significatif ». Aussi l'artiste ne prend dans la nature que ce qui a un sens pour son public et pour lui.

Pour lui ! qu'est-ce à dire ? Ne peut-on parler encore avec plus de rigueur ?

La nature a sa logique : ce serait la nôtre et celle de nos œuvres, si nous pouvions nous l'approprier; incapables de le faire, nous n'avons que deux partis à prendre : ou bien copier sans changement les contradictions que la nature semble offrir, piètre imitation qui s'arrête à de vaines apparences, et qui, voulant montrer les incohérences de la réalité, trahit celles de notre esprit; ou bien négliger ce qui nous est inexplicable, substituer notre plan à celui de la réalité extérieure, notre logique propre, dont nous avons la pleine conscience et la libre direction, à celle de la nature, que nous pouvons seulement entrevoir et saisir par instants. Les grands poètes ont toujours procédé ainsi et, bien que le réalisme positiviste affirme à tout propos que nous devons nous conformer à la logique extérieure des choses, il ne peut s'empêcher de se contredire et de parler comme nous : « Toute littérature, dit un romancier réaliste, est une logique [1] ».

Cette notion elle-même a besoin d'être analysée. Une logique est, au sens le plus général, un choix et un ordre subordonnés à un principe ; c'est un départ, un arrangement et un enchaînement d'éléments divers sous l'ascendant dominateur d'une même idée maîtresse et

1. Zola, *Le roman expérimental*, p. 298.

directrice. Le réalisme positiviste ne tient pas un autre langage : Toute œuvre est pour lui une démonstration, une « expérience pour faire voir ». Or « une expérience, même la plus simple, est toujours basée sur une idée[1]. » C'est reconnaître que les grands artistes déclarent avec raison qu'ils ont, en regardant les choses, « leurs vues propres », comme dit Corneille; chacun d'eux prend son biais.

L'idée est donc nécessairement exclusive et ordonnatrice, celle du réaliste comme celle de l'idéaliste. C'est elle qui empêche le savant de s'écarter de la voie qu'il s'est une fois tracée ; c'est elle qui détermine pour le poète ce que nous appelons sa « philosophie » : pour Corneille, Racine, Molière, par exemple, leur système dramatique, qui prend l'action dans sa crise ; c'est elle qui indique en particulier ce qu'on appelle « le sujet » : pour le *Cid*, par exemple, le conflit de l'amour avec l'honneur chevaleresque. Elle fixe aussi les lois des genres, avec beaucoup de largeur si elle naît de l'imagination, avec une rigueur plus grande si elle naît de la raison. Enfin elle met dans la composition telle mesure et tel équilibre qui conviennent à ses besoins et dispose de l'agencement des faits, de leur ordre ou de leur symétrie.

Le problème se réduit donc pour l'instant à savoir si « l'idée » est prise entièrement de la nature, ou si elle vient de nous.

Si la réalité nous la donne, le réalisme est dans une position assez forte encore, le réalisme relatif, il s'entend ; car, pour l'autre, nous croyons en avoir suffisamment constaté l'impossibilité, d'accord avec les réalistes eux-mêmes. Il peut affirmer, la loi de l'art étant, selon

1. Zola, *Le roman expérimental*, p. 11.

lui, de se rapprocher le plus possible de la nature, que le drame, plus voisin de la réalité que la tragédie, l'a justement détrônée et que le roman expérimental est le seul vrai ; que la composition classique ne vaut pas l'ordre, ou plutôt le désordre de l'œuvre réaliste, plus pareil à celui des faits.

Cependant le réalisme de nos jours n'a pas osé s'avancer jusque-là ; reconnaissant, au contraire, que l'expérience fournit les faits, mais qu'elle se borne à susciter les idées, il a pourvu lui-même à sa réfutation avec une sincérité imprévoyante dont il est juste de le féliciter avant d'en tirer parti.

Cédant à son enthousiasme pour Claude Bernard, il déclare, par la voix d'un de ses apôtres, « qu'un fait observé devra faire jaillir l'idée de l'expérience à instituer, du roman à écrire, pour arriver à la connaissance d'une vérité[1] ».

Mais cette idée, d'où jaillit-elle ? De notre cerveau. « L'apparition de l'idée expérimentale est toute spontanée et sa nature est toute individuelle ; c'est un sentiment particulier, un « *Quid proprium* » qui constitue l'originalité, l'invention ou le génie de chacun[2]. » La formule est de Claude Bernard, mais les réalistes l'adoptent franchement.

A ce coup, il nous est difficile de ne pas nous croire en possession de la victoire. Ne nous hâtons pas cependant et, pour plus de sûreté, continuons la lutte sans changer de stratégie.

Puisque les idées en vertu desquelles l'homme modifie la nature lui viennent non du dehors, mais de son for intérieur, puisqu'elles sont individuelles et sponta-

1. Zola, *Le roman expérimental*, p. 10-11.
2. Cité par M. Zola, *ibid.*, p. 11.

nées, puisqu'elles naissent du plus intime de chacun, de cet « *ingenium* » qui est l'essence même de la personnalité, elles sont naturelles ; leur existence est un fait ; elles ont donc toutes pour les réalistes une égale légitimité : l'idée du Grec qui créa le drame concret, de Shakspeare qui le retrouva est un «*quid proprium*» ; mais l'idée de Corneille, qui conçut la tragédie abstraite, l'est au même titre. De même pour l'idée de Raphaël et pour celle des Van Eyck.

Par suite le drame manque à l'équité, s'il refuse l'existence à la tragédie, née comme lui d'un fait constaté, et s'il ne lui octroie au moins des droits égaux aux siens. Les partisans de la tragédie peuvent aujourd'hui même dire à ceux du drame : Nous avons eu tort de vouloir nous imposer à vous de vive force ; vous faites, avec un succès que nous n'avons pas à apprécier pour l'instant, un tableau de la réalité : nous cessons en conséquence de vous cloîtrer dans un lieu et de vous mesurer les heures ; de vous interdire les changements de ton si fréquents dans la vie, de vous condamner à l'abstraction des caractères, des mœurs, des costumes, des décors et du langage : allez donc à vos fins, mais ne nous empêchez pas d'aller aux nôtres, qui sont toutes différentes ; ces règles, qui ne seraient pour vous que des gênes arbitraires, ne sont pour nous, si on ne les exagère point, que les conséquences naturelles de tout notre système dramatique. L'analyse d'une crise morale est indifférente au temps et à l'espace ; au temps, parce qu'elle ne saurait durer, étant un paroxysme ; à l'espace, parce que le vrai théâtre où elle se produit c'est l'âme des personnages.

Cette égalité déplaît au réalisme ; il refuse d'accorder aux idéalistes la réciprocité des droits. L'idée donnée,

tout suit assurément, dit-il, mais toutes les « idées » n'ont pas la même valeur.

Mais cette valeur, lui dirons-nous, avez-vous un principe pour en juger ?

Nous l'avons. Nous ne pouvons imiter exactement la nature, mais ce doit être notre ambition constante : l'art qui se rapprochera le plus d'elle sera le plus parfait.

Cette objection ne serait pas sans force s'il était prouvé que l'œuvre du réalisme est en effet plus vraie que celle de l'idéalisme.

Pour ceci, il faudrait prouver d'abord que le particulier est plus vrai que le général. C'est une querelle ancienne, mais dont l'idéalisme est toujours sorti à son avantage, en se contentant de commenter le vieil Aristote. Admettons que l'art, comme la science, ait pour mission d'amasser des documents à l'aide de l'observation : ces documents sont de deux sortes. L'historien peut retrouver une anecdote, ou une institution, le physicien constater un phénomène de hasard qu'on ne reverra plus, ou des phénomènes qui se répètent dans des conditions analogues ; le romancier, considérer un malade, ou un homme sain, un père qui pour s'assurer l'argent nécessaire à ses expériences scientifiques fait condamner à mort ses deux filles comme empoisonneuses, ou, ce qui se voit peut-être aussi souvent, un père qui aime ses enfants. Bref les « documents » sont des faits exceptionnels ou des faits généraux. L'œuvre qui prend les uns pour sujet n'a que peu de traits communs avec la nature, celle qui préfère les autres en a beaucoup ; la première est d'une vérité que peu d'hommes sont en commodité de constater, la seconde reçoit tous les jours une confirmation nouvelle.

Cette dernière est celle qui admet la plus grande part

de vérité générale. C'est par exemple l'œuvre typique, la tragédie, la comédie classique. C'est, — que les réalistes nous pardonnent, — l'œuvre réaliste elle-même, quand elle vaut quelque chose.

N'est-il pas vrai que si *Salammbô* se sauve par quelque endroit, c'est par le caractère de la fille d'Hamilcar, qui, comme Hérodiade, symbolise, au moins dans la pensée de Flaubert, l'âme orientale avec le charme de ses vagues somnolences où passent des rêves de voluptés cruelles.

Le réaliste s'est mis un jour en campagne : « Je vais suivre, s'est-il dit, un ouvrier à l'exclusion de tous les autres, et c'est lui seul que je peindrai, car c'est un mensonge idéaliste que de confondre en un même héros les travers de plusieurs individus. » Il va. Mais déjà l'homme a disparu. Le lendemain il en suit un autre qui lui échappe encore. Le troisième jour il fait avec le même succès la même expérience. Cependant les notes s'ajoutent aux notes, et, chose curieuse, elles se classent d'elles-mêmes sous un petit nombre de rubriques et se complètent les unes les autres. A la fin il n'a plus dans l'esprit qu'un souvenir aussi vif qu'indistinct des ouvriers qu'il a vus ; ils se fondent en un homme qui, sans être aucun d'eux, les est tous à la fois.

C'est ainsi qu'il conçoit, quoi qu'il en ait, tous ses personnages. Il n'a pu les suivre indéfiniment dans le détail de leur première vie ; chaque heure a fait poser devant lui de nouvelles figures, et à chaque heure cependant il a pu faire des observations pareilles ; ce n'était pas toujours le même ouvrier, mais c'était le même vice sous un autre bourgeron ; ce n'était pas toujours le même comptoir de zinc, c'était la même attraction grossière et invincible ; ce n'était pas toujours le même visage de femme, hâve et triste, qui venait se coller aux vitres, pendant

que le père de famille buvait, c'était la même attente énervée et languissante, les mêmes déceptions, les mêmes remontrances, le même désespoir ; ce n'était pas la même bouche qui jurait et criait, c'était le même juron et la même voix éraillée. Et sans le vouloir, le romancier avait saisi les traits généraux de la nature humaine, d'une race, d'une classe, d'une famille, d'une passion, d'un vice, parmi la diversité des individus ; à deux petits employés de bureau, il avait prêté libéralement toutes les sottises et toutes les niaiseries humaines, comme La Bruyère attribue à Ménalque toutes les distractions.

Ainsi La Fontaine avait coutume de faire paraître sur sa modeste et large scène, non pas un financier, mais le financier. Ainsi Gœthe avait écrit dans le *Roi des Aulnes* : « Qui galope si tard à travers nuit et vent ? C'est le père avec son enfant ». Donnez un nom au père, donnez un nom à l'enfant ; faites-nous connaître leur condition sociale ; indiquez-nous sur la carte la ville ou le village qu'ils regagnent : la ballade ne sera plus qu'un « fait divers ». C'est pourquoi on lit avec tant de dépit ce commentaire que Lamartine met à la suite du *Lac* et qui fait tourner à l'anecdote l'expression large d'un des grands sentiments humains.

Plus une œuvre est générale plus elle est durable, à deux conditions cependant : la première, c'est que la même « logique » qui a présidé au choix des éléments les assujettisse les uns aux autres par des liens solides. C'est bien en vain que le réalisme, alors qu'il se répandait en déclarations vagues et hasardées, se piquait d'imiter le décousu de la nature. Aujourd'hui les réalistes les plus déterminés, pour peu qu'ils aient dans l'esprit quelque vigueur et quelque initiative, se mettent à faire leurs charpentes et leurs constructions sur

les anciens plans, à « composer » pour tout dire. Si l'on considère l'économie générale de leurs romans, ce sont de vrais théorèmes ; la fatalité d'une logique plus impitoyable que la nature elle-même s'empare de l'amant jaloux, de la femme adultère, de l'ouvrier débauché, de l'artiste incompris, et les force de courir à leur perte. Si l'auteur leur laisse quelque répit, ce n'est point par caprice, mais par maladresse, et la marche du développement a tout juste la désinvolture d'une démonstration géométrique qui s'avance. Pour en venir là, on pouvait se dispenser de railler si fort la tragédie sur son pas roide et régulier. Au reste la guerre s'apaise ; et nous voyons le réalisme disposé à s'allier avec la tragédie contre la fantaisie romantique. C'est un argument de plus pour nous.

La seconde condition, c'est que les éléments, soigneusement choisis et bien fondus, soient coulés en des moules qui leur donnent une forme immuable. Sans doute les réalistes vont s'écrier après les romantiques : nous avons brisé les moules. Mais nous ne nous laisserons pas émouvoir. Car ils n'ont pu, comme ils l'avaient espéré, laisser à la période, au vers, à la mélodie, à la ligne, l'indétermination de la nature. Si l'on prend aux parnassiens un de ces vers qui sont des médailles au fin profil ou des camées à la gravure nette et profonde, si l'on y joint une de ces phrases dont Flaubert s'est plu à tailler les facettes, un de ces « clichés » plus vulgaires qui chez ses successeurs expriment certains « tics » à retour périodique, la première strophe du *Lac*, l'épigramme de Voltaire sur Fréron, « L'autre jour, au fond d'un vallon… », un de ces vers abstraits de Corneille et de Boileau qui sont comme les devises éternelles de la morale et du goût, une proposition d'Euler ou de Newton, on se convainc que ces modes d'expression si dissemblables ont quelques chose de commun. Ce sont des

cadres inflexibles qui marquent pour toujours le contour précis d'une pensée. Ce sont, pour employer une expression chère aux réalistes, des « formules ». Cette qualité est justement celle qui contribue le plus à donner au vers, à la mélodie, au contour pittoresque un caractère de nécessité que le xviii^e siècle eut tort de méconnaître et que l'école parnassienne a fait heureusement ressortir. Elle nous a donné des armes contre les réalistes qui veulent assurer le règne de la prose, en nous autorisant elle aussi à affirmer que toute œuvre artistique témoigne de l'intervention d'une « idée » qui dégage le général du réel, au moins à quelque degré, pour l'exprimer dans une forme fixe et définitive.

Ne serait-ce point là par hasard le sens de cette parole échappée à l'auteur du *Naturalisme au théâtre* : « L'art, c'est la réalité mise au point nécessaire », et de cette autre du même : « Il faut dégager du pêle-mêle de la vie la formule simple du naturalisme [1] » ?

CHAPITRE V

L'art ne peut se confondre avec la science. — De la conception personnelle. — Du tempérament. — Différence de l'idée et de l'idéal.

En suivant la méthode qui vient d'être exposée jusqu'ici et qui n'est autre que la méthode d'élimination, d'intégration et de généralisation dont parle Bacon, le poète n'a fait qu'agir comme le savant, conformément

1. Zola, *Le naturalisme au théâtre*, p. 81.

au vœu des réalistes positivistes. Seulement ceux-ci lui défendent d'aller plus loin et ne lui laissent que la latitude de « modifier la nature, sans sortir de la nature[1] ». Ici donc se pose pour nous un nouveau problème.

L'expérience permet-elle de confondre l'œuvre du savant et celle du poète? L'observation, nécessaire pour l'un comme pour l'autre, est-elle à la fois le moyen et le but dernier pour le poète comme elle l'est pour le savant?

L'observation conduite à bonne fin, l'œuvre commune du savant et du poète est achevée : alors l'œuvre propre du savant est à son terme; l'œuvre du poète n'est pas encore au sien.

Le savant ne vise qu'à découvrir et qu'à formuler les résultats de sa découverte. S'il peut établir une sorte d'équation entre l'intelligence et son objet, il a fini sa tâche. Il l'a si bien finie qu'à partir de ce moment son œuvre lui échappe et tombe dans le domaine public des acquisitions humaines. Elle vit indépendante. Si la formule qui l'exprime est ce qu'elle doit être, elle se fait comprendre par elle-même entièrement, sans qu'on ait besoin de savoir quand on l'a trouvée, ni qui l'a trouvée. Elle n'est pas humoristique, car le savant peut avoir sa manière dans ses recherches, mais non pas dans ses formules. Il n'y met rien de son individualité propre. Il s'efface derrière son œuvre qui n'est bonne qu'à la condition d'avoir l'impersonnalité et la généralité de l'expression algébrique, et d'être rigoureusement « objective ».

Qu'on nous pardonne cette expression qui n'a guère qu'ici son emploi légitime. L'appliquer, comme le font les réalistes, aux poètes et aux artistes, à Homère, à

1. Zola, *Le roman expérimental*, p. 11.

Shakspeare ou même à Courbet et à M. Leconte de Lisle, c'est un pur abus de langage. L'artiste met toujours dans son œuvre quelque chose de soi.

Il le niera peut-être. Il protestera, comme le faisait Courbet devant Proudhon, qu'il ne voit aucune différence entre le modèle et le double qu'il en donne, et il n'en voit pas en effet, car la ressemblance est un rapport. Pour saisir un rapport, il faut être en tiers entre les deux termes et non s'identifier avec l'un d'eux. L'artiste n'est pas assez étranger à son œuvre pour la juger en critique. Il sent bien si elle est bonne ou mauvaise. Mais il ne sait dire explicitement pourquoi et il fera sagement de nous laisser ce soin à nous, qui sommes le public.

Or, que voyons-nous? Il est des artistes qui peuvent arriver à une fidélité d'imitation prodigieuse; mais ce sont précisément ceux qu'on appelle des praticiens et des gens de métier. Les artistes véritables ne savent pas, ne peuvent pas copier. L'on a fondé au Louvre une institution destinée à encourager la gravure. Visitez le musée de la chalcographie; parmi les eaux-fortes qu'on y expose et qui reproduisent toutes quelque chef-d'œuvre du musée de peinture, les plus inexactes sont précisément celles dont les auteurs avaient le plus de talent personnel. Bornez votre examen au *Buisson* de Ruysdael. C'est Daubigny qui l'a transporté sur le cuivre. Le tableau représente la fin d'un orage, les nuages s'en vont, le soleil se mire dans les flaques d'eau, l'arbre se redresse humecté et tout frissonnant de la rosée pluviale. Dans la gravure de Daubigny, l'orage se prépare. Le buisson se courbe comme pour repousser son assaut. L'homme et le chien se hâtent de rentrer au village, un rayon de soleil, fauve comme un éclair, paraît tomber sur le chemin : simple effet d'un plan que le burin a laissé en blanc entre les ombres. Ce n'est pas une traduction;

c'est l'interprétation d'un pur « naturiste » par un romantique.

S'il est malaisé de copier une statue ou un tableau autrement que par un procédé mécanique, à plus forte raison est-il impossible à l'artiste de faire abstraction de sa personnalité, quand il est en présence de la nature. On peut refaire une ingénieuse expérience de Töpffer : proposons le même modèle à vingt artistes, les copies ne se ressemblent pas ; proposons vingt modèles au même artiste, les vingt toiles ont un certain air de ressemblance.

En effet l'exécution matérielle elle-même porte la marque de l'ouvrier, elle trahit sa « façon » comme dit Corneille, sa manière, sa touche, son doigté, sa palette, son faire. Tel vers est de bonne fabrique, il a été forgé sur l'enclume de Corneille. Cet autre a été martelé par Chapelain. Voltaire aiguisa la queue de cette épigramme, c'est lui aussi qui a trempé ce distique à double tranchant. Ce fouillis de hachures cache mal la signature de Rembrandt, ces enroulements en spirale et, comme disent les artistes, « en tortillon » sont de Gustave Doré. Ces accords brisés, chevauchant en « syncopes », par-dessus les mesures, se sont échappés des doigts capricieux de Mendelssohn ou de la main fiévreuse de Chopin. Ingres se reconnaît de loin à ses glacis, Courbet à ses rugueux empâtements.

Ils sont bien plus originaux encore par la teinte particulière que leur imagination et leur sentiment projettent sur les choses. Les mêmes paysages sont baignés par Homère d'une sereine lumière, et par Virgile d'une ombre mélancolique, bien plus unie, plus douce et plus fondue que ces lueurs et ces ténèbres d'orage que Chateaubriand répandra sur la nature. C'est avec les mêmes procédés mécaniques que Mozart a mis, on l'a remarqué,

de l'esprit jusque dans la passion et Beethoven de la passion jusque dans l'esprit. Si nos peintres d'aujourd'hui nous apportent avec une régularité périodique, l'un des Vénus aux chairs nacrées, l'autre un coin de pré vu un jour sur les hauts plateaux solitaires, un autre des massacres de harem oriental, ou une nymphe mirant dans l'azur ses cheveux roux, c'est que chacun a fait de vains efforts pour sortir de lui-même. Cela n'arrive pas seulement aux personnalités étroites : Lamartine lui aussi était en quelque façon « prisonnier de son propre génie », quand il ne pouvait s'en dégager assez pour comprendre et goûter La Fontaine.

Mais que parlons-nous de Lamartine, quand nous pourrions emprunter tant de témoignages et d'exemples à nos adversaires? C'est un réaliste qui veut « faire grand avec des sujets et des personnages que nos yeux, accoutumés au spectacle de chaque jour, ont fini par voir petits », qui veut « pêcher des grands hommes dans l'eau trouble de l'histoire », qui s'extasie devant le Père Goriot, cette « figure si énorme de vérité et d'amour[1] »; c'est le même qui, croyant donner la reproduction réelle de l'homme inférieur et de la matière, ne peut s'empêcher d'en faire, comme on l'a dit, l'épopée. La mine est un nouveau cercle de Dante, et l'on croirait lire un sombre poème du Moyen-Age quand cet enfer lâche ses démons humains dans les champs, sous le ciel. Le grand magasin est un minotaure gigantesque qui dévore les chétives boutiques d'alentour. La maison de la rue de la Goutte-d'Or, débuée par la pluie, verdie par la moisissure, emplie d'ombres et de rumeurs, pourrait rappeler peut-être à quelque imagination complaisante le vieux burg de Corbus qui se dresse au milieu de la

1. Zola, *Le naturalisme au théâtre*, p. 21-22.

Légende des siècles. La cheminée d'usine qui dans *Germinal* branle avant de s'effondrer paraît animée de la même activité malfaisante que la caronade qui, dans le roman de *Quatre-vingt-treize*, rompt ses amarres et fond avec un acharnement de bélier sur les bordages du navire. La nature a-t-elle réellement tant de vie propre et de conscience? N'est-il pas vrai plutôt qu'en ces circonstances le romancier a mis d'abord en elle ce qu'il veut nous y faire voir?

Lamartine se promenant avec un de ses amis s'abandonna à une de ses improvisations coutumières. Il parla de la nature, de l'antiquité. Les yeux sur le paysage, il voyait des lacs, des cygnes, des jeunes filles jouant comme Nausicaa sur le rivage. Son ami cependant regardait les lieux d'alentour; il ne vit qu'un étang marécageux, des oiseaux de basse-cour et des lavandières de village.

L'ami de Lamartine, c'est nous, Lamartine, c'est l'homme dont on dira qu'il a le don, si toutefois ce mot peut désigner un bien qu'on ne reçoit qu'en dépôt et pour le dispenser, en prodiguant ce qu'on a de meilleur en soi par une sorte de charité intellectuelle qui va jusqu'à l'abnégation et jusqu'au sacrifice.

Car si l'art est un badinage pour les Alexandrins de tous les temps, c'est pour les vrais poètes, un jeu meurtrier comme celui de l'épée et qui met en balance la gloire et la vie. Parmi les modernes que de grands artistes sont morts jeunes! plus tôt blessés que les autres, parce qu'ils étaient plus sensibles. L'Œuvre, les idéalistes ne sont pas seuls à le dire, tue souvent l'ouvrier.

Nous avons prévu ce qu'on va nous répondre : le poète lyrique, n'ayant d'autre dessein que de nous exprimer ses sentiments ou ceux d'un peuple dont il est l'organe,

s'abandonne et se livre volontairement ; encore est-ce le plus souvent avec une émotion où l'imagination a plus de part que le cœur, qu'il nous parle de nos peines, ou des siennes. Quant aux romanciers, quant aux poètes épiques et dramatiques, leur devoir est de se cacher obstinément derrière leurs personnages.

Des vues de cette sorte s'arrêtent trop aisément à la superficie des choses. Assurément l'auteur qui ne se sert du masque tragique que pour en faire son porte-voix et comme dit Lessing « la sarbacane de ses idées », tombe dans un excès justement condamné. Mais nous aimons deviner, derrière le voile de la fiction dramatique, une personnalité discrète qui ne fait effort ni pour se faire voir ni pour se dérober. Il ne nous est pas indifférent de savoir que Corneille venait de se marier quand il fit *Polyeucte* et que Racine connut un moment les passions dont il a laissé la peinture honnête et sincère. Quand on nous demande si nous aimerions mieux vivre avec Alceste ou avec Philinte, c'est vers Alceste que va notre préférence. Il nous semble que son commerce nous donnerait la joie délicate de compatir à des chagrins profonds et dissimulés, d'adoucir la plus amère des déceptions, la déception d'amour, et de guérir peut-être une misanthropie qui, encore que préparée par l'inclination première, est une crise plutôt qu'un état naturel, parce qu'elle a sa cause bien moins dans un orgueil égoïste, que dans les ressentiments d'un cœur douloureusement blessé ; nous aimerions beaucoup vivre avec Alceste pour vivre un peu avec Molière.

C'est un sentiment d'une originalité incontestable que celui de M. Leconte de Lisle, ce « désir d'absorption au sein de la nature, d'évanouissement dans l'éternel repos, de contemplation infinie et d'immobilité absolue, qui touche de bien près au *nirvâna* indien ». Mais enfin, il ar-

rive à paraître trop austère même à Théophile Gautier, qui aime dans le génie grec « quelque chose de plus ondoyant, de plus souple et de moins résolument arrêté », et qui tourne à l'auteur des *Poèmes antiques* ce mauvais compliment : « il proscrit la passion, le drame, l'éloquence, comme indignes de la poésie, et de sa main froide il arrêterait volontiers le cœur dans la poitrine marmoréenne de la Muse [1] ». Il ne l'a point arrêté. Sous le dur métal dont il a fait ses vers on sent la palpitation d'une vie sourde mais puissante, pareille au flot aveugle et fort qui bat contre une rigide paroi.

Ainsi au fond de toute œuvre d'art on retrouve toujours une sorte d'effusion personnelle. C'est le sens d'un mot de Jouffroy dont il n'y a plus à donner le commentaire [2] : « La poésie lyrique est toute la poésie ; le reste n'en est que la forme. » Rien n'est plus vrai. Parmi les harmonies dont l'art et la poésie nous charment, il y a des sonorités nombreuses, diverses selon les genres, tirant leur agrément propre de la nature des instruments et de certaines combinaisons mécaniques. Tous ces accords n'ont vraiment leur effet naturel que s'ils sont l'accompagnement d'un chant intérieur, s'ils sont comme fondus dans une résonnance pénétrante et profonde qui leur donne de l'accent et qu'on peut appeler, en souvenir d'une expression de Longin, « le son de l'âme ». On préfère en général le *Lac* à la *Tristesse d'Olympio*. Dans le *Lac*, il semble que l'on entende directement le son de l'âme ; dans la seconde pièce, si belle encore, on dirait que le son des mots s'interpose.

1. *Rapport sur le progrès des lettres*, par MM. S. de Sacy, Féval, Gautier et Thierry (1868), p. 95.
2. Car il se trouve admirablement fait dans une étude de Caro, *La poésie scientifique* (Revue des Deux Mondes, 15 mai 1874.)

CHAPITRE VI

Récapitulation des aveux du réalisme.

Il n'est pas besoin d'en dire davantage pour montrer que « l'artiste voit la nature non pas comme elle est, mais comme il est [1] ».

Cette formule s'oppose à celle du réalisme, terme à terme. Telle est cependant la force du vrai que le réalisme du moment présent l'accepte, sans doute afin qu'on ne puisse pas dire qu'il ait refusé une seule concession à l'idéalisme.

En son âge héroïque, il avait proclamé bien haut que l'art devait reproduire exactement la réalité. Seulement, dans l'interrogatoire que la critique lui a fait subir, toutes ses réponses ont été des aveux. On en jugera si l'on nous permet de donner sous la forme la plus sèche et la plus didactique un abrégé des dépositions.

Prétendez-vous que l'art doive reproduire la réalité telle qu'elle est? « Je ne suis pas assez peu pratique pour exiger la copie textuelle de la réalité... L'art modifie la nature sans sortir de la nature. » — La reproduire toute entière? « Dans toute œuvre littéraire de talent, les faits tendent à se simplifier. » — La reproduire toute seule? « Tout se rencontre dans le réel, les fantaisies adorables échappées du caprice et de l'imprévu, et les idylles, et les comédies, et les drames. » — La reproduire avec toutes ses incohérences? « L'œuvre d'art est la réalité mise au point. » — Ce qui veut dire « que l'art est une logique ». — L'idée directrice de cette logique est-elle fournie par

1. A. Tonnellé, *Fragments sur l'art et la philosophie*, ch. II.

la réalité ? « C'est un *quid proprium* antérieur à toute expérience. » — L'idée intervient-elle toute seule pour modifier la réalité ? « L'écrivain, l'artiste communique à son œuvre un frisson nerveux. » — Est-ce tout? « Il fait grand, il crée des figures énormes de vérité et d'amour. » — Précisez davantage : « L'œuvre d'art est un coin de la nature vue à travers un tempérament. » Tous les réalistes s'en tiennent-ils à ce dernier mot, cher au positivisme? Proudhon dit, en prenant la défense de Courbet : « Là où manque l'âme, la sensibilité, il n'y a point d'art, il n'y a que du métier [1]. »

Cette confession si utile à la cause de l'idéalisme ne laisse pas de mettre notre critique dans un grand embarras. Quand on nous disait : « Le réalisme est la reproduction exacte de la nature », nous avions devant nous une de ces grosses erreurs qui donnent de la prise.

Mais du moment que le réalisme nous accorde tout ce que nous exigeons, et qu'il adopte les procédés, les méthodes, les conventions, en un mot l'esthétique de l'idéalisme, il nous échappe à cause de son inconsistance même.

Certes, en recourant à l'absolu, on n'aurait pas de peine à prouver la supériorité de l'idéalisme sur le réalisme ; on les montrerait se conformant tous deux en définitive à la même esthétique, l'un toutefois par contrainte, l'autre par choix, l'un par impuissance de s'en tenir strictement à sa définition théorique, l'autre pour y rester fidèle ; l'un avec une tendance à se rapprocher le plus possible du réel sans jamais y atteindre entièrement, l'autre avec le désir de rester toujours loin de la

1. Zola, *Le roman expérimental*, p. 11, 111, 298, 123; *le Naturalisme au théâtre*, p. 237, 23, 21, etc.; Proudhon, *Du principe de l'art*, p. 21.

réalité basse ; l'un avec l'idée que les règles ne sont que des habitudes commodes et que les modèles ne sont que des essais qui se trouvent avoir réussi, l'autre avec la conviction que les règles sont des lois et que les vrais modèles sont des conceptions supérieures émanées du beau idéal ; ce qui expliquerait assez comment le réalisme n'a pu jusqu'ici rivaliser sérieusement avec l'idéalisme.

Au point de vue de l'esthétique pure, l'erreur capitale des réalistes, c'est de se croire aux antipodes des idéalistes dans la sphère de l'art. Elle comprendrait, suivant leur géographie, deux régions opposées : l'une, celle du réel, serait dévolue exclusivement au réalisme ; l'autre, patrie vague et nuageuse de tout ce qui n'a aucune réalité, appartiendrait en propre à l'idéalisme.

Les faits démentent ces imaginations. Autant que le réalisme, l'idéalisme se sert du réel d'où il tire la matière plastique qu'il jette dans le moule de ses conceptions. Seulement, le réel n'est qu'une de ses possessions, tandis que c'est l'unique domaine du réalisme, qui y végète comme dans une province auparavant vassale, incapable de se suffire à elle-même, une fois démembrée.

L'idéalisme est une doctrine large et naturelle, parce que c'est une doctrine de juste milieu, qui mélange les données de l'observation avec celles de l'invention personnelle, dans ce sage tempérament dont le goût classique a la notion.

Le réalisme est un système étroit et factice qui ne peut se soutenir que par des sophismes et des contradictions perpétuelles, parce qu'il veut aller contre la nature des choses en changeant un abus en usage légitime, en faisant une théorie d'une simple réaction, en érigeant en faculté souveraine l'observation, qui n'est

qu'une faculté auxiliaire, en rompant par là même l'équilibre nécessaire des deux grandes puissances du poète et de l'artiste, celle qui constate et fournit des documents, celle qui, les maniant, les transformant, les animant, crée.

DEUXIÈME PARTIE

LA « QUESTION MORALE »

LIVRE PREMIER

DANGERS DU RÉALISME ET DU NATURALISME DANS TOUS LES TEMPS

En voulant contraindre l'artiste et le poëte de subir la nature, à qui, au contraire, tout prouve qu'ils s'imposent et doivent s'imposer, le réalisme ne trouble pas seulement l'harmonie des deux grandes facultés esthétiques, l'imagination et la raison : il compromet l'équilibre général des diverses puissances de l'âme, en faussant les justes rapports de l'art avec les autres manifestations de l'activité humaine.

S'il est une revendication qui soit chère au réalisme contemporain, c'est assurément celle du libre développement de la vie naturelle et du plein exercice de toutes les forces de l'individu. Il donne à tout propos l'idéalisme comme une maladie mentale, comme « un détraquement cérébral » qui opprime les instincts et les intelligences [1].

[1] « A notre époque, il n'y a plus qu'une question de tempérament : les uns ont le cerveau ainsi bâti qu'ils trouvent plus large et plus sain de reprendre les antiques rêves, de voir le monde dans un affolement cérébral, dans la vision de leurs nerfs détraqués ; les autres estiment que le seul état de santé et de grandeur possible pour un individu comme pour une nation est de toucher enfin du

N'est-ce pas lui, au contraire, qui, ne pouvant soutenir l'art à sa place légitime, compromet le progrès normal et parallèle qu'il réclame pour les diverses tendances de l'esprit humain? Nous n'avons plus que cette question à nous poser.

Pour la résoudre, qu'il nous soit accordé de reprendre une dernière fois la distinction qui, d'un bout à l'autre de ce travail, n'a cessé d'être présente à notre esprit, et de considérer successivement le réalisme didactique et le réalisme de l'art pour l'art ou naturalisme.

Si notre activité était invariablement tournée vers un point fixe, en sorte que nous n'eussions qu'un genre de besoins et de désirs, la difficulté ne serait pas grande. Créons un homme à notre gré « pour faire une expérience, » comme dit M. Zola, et livrons-le au réalisme didactique.

Donnons-lui d'abord exclusivement le désir de savoir. Le réalisme positiviste lui dit : « Voici des romans, des drames, des tableaux. L'art va t'instruire, car l'art est l'instrument de la science. »

Maintenant ôtons-lui le désir de découvrir la vérité scientifique, pour lui donner celui de se trouver une règle de conduite et confions-le au réalisme moraliste et religieux. On lui dit : « Voici des livres, des statues, des vitraux, des bas-reliefs : édifie-toi ! car l'art est l'instrument de la religion et de la morale. »

Dans les deux cas, l'homme que nous avons imaginé reçoit une pleine satisfaction.

Mais donnons-lui seulement ces deux désirs à fois :

doigt les réalités, d'asseoir notre intelligence et nos affaires humaines sur le terrain solide du vrai. » (Zola, *Le roman expérimental*, p. 88.) — « Nous sommes pourris de lyrisme. » (p. 47).

il ne tarde pas à voir que les deux genres de réalisme à qui il s'adresse sont en conflit et se gênent l'un l'autre.

S'accorderaient-ils, l'homme que nous venons de façonner n'est qu'un fantoche, ou du moins c'est l'homme de l'avenir, tel que le réalisme voudrait nous le faire, un homme qui n'aurait souci que de besogner pour la science ou pour le vertu, une sorte de machine intelligente, mais insensible, qui fonctionnerait sans relâche : « Nous assignons aux poètes un rôle d'orchestre : qu'ils nous fassent de la musique pendant que nous travaillerons [1]. »

Voilà qui est fort bien ; mais il faudrait savoir si l'homme n'a pas autant besoin de musique que de travail ; de musique, c'est-à-dire de tous les enchantements de l'esprit, du sentiment et de l'imagination. On nous assure bien que ce besoin n'est qu'une mauvaise habitude, l'homme de demain l'aura perdue ; l'art, se confondant avec la science, lui assurera un progrès indéfini qui le mènera infailliblement au bonheur que pressentent déjà, paraît-il, les vrais sages, Proudhon par exemple, ou M. Zola : « C'est la science qui prépare le vingtième siècle. Nous serons d'autant plus honnêtes et heureux que la science aura davantage réduit l'idéal, l'absolu, l'inconnu, comme on voudra le nommer [2]. »

Tout le monde ne partage pas cet heureux enthousiasme. Il faut bien, en attendant, si l'on veut se donner quelque plaisir par provision, accepter les moyens que nous offrent ce que Leibniz appelle les « arts d'embellissement », embellissement de la nature, embellissement de notre triste vie. C'est charmante chose, après

1. Zola, *Le Roman expérimental*, p. 111.
2. *Ibid.*, p. 97.

tout, qu'un mot spirituel de M. Dumas fils, qu'une nouvelle ou un badinage de M. A. Daudet, qu'une élégante analyse de M. Feuillet, qu'une formule originale de M. Cherbuliez, qu'une description embaumée de M. Theuriet, qu'une malice de M. Halévy, qu'une saillie de Labiche ou une spéculation de M. Renan. S'il ne suffit pas d'un poème sur le Bonheur pour nous rendre heureux, c'est assez pour nous donner une heure de contentement. Le *Vase brisé* de M. Sully-Prudhomme, si populaire, trop même, puisqu'il fait négliger des pièces plus fortes, mais si délicat; le sonnet d'Arvers et tant d'autres; une ironie attendrie de M. Coppée, un accent sincère et fort dans *Comment Dieu forge une âme*, voilà quelques sujets de plaisir, et M. Zola veut qu'on les méprise! M. Zola est très fâché qu'on ait en France tant de sentiment et d'esprit! Ah! monsieur Zola, que vous êtes un terrible homme!

Encore si vous pouviez nous donner un avant-goût des plaisirs que nous prépare cette ère scientifique qui s'annonce! Mais qu'est-ce que ce paradis terrestre que vous entrevoyez comme dans un rêve, ô vous qui défendez de rêver! ô vous qui ne croyez qu'à la réalité du moment présent, bien et dûment constatée, qui vous donne le droit d'aller contre votre doctrine et de disposer de demain? Demain n'appartient qu'au spiritualisme. Votre espoir ne serait-il qu'une simple réminiscence, votre Éden ne serait-il que l'antique Arcadie, votre hypothèse scientifique qu'une figure de rhétorique?

C'est autre chose et bien davantage. C'est la preuve que la science, loin d'enchaîner l'âme au réel, lui fournit des prétextes à de nouveaux voyages en ces pays où l'imagination se plaît d'autant mieux qu'ils sont plus loin de la réalité. Qu'elle « trafique » avec Corneille en Espagne ou fasse avec Racine et Voltaire un petit

voyage en Orient, qu'elle visite un temple hindou, un donjon du Moyen-Age, une villa de la Renaissance, tous ces vagabondages ne sont que pour la dérober au spectacle prolongé de la réalité contemporaine.

Quand elle veut bien s'assujettir au réel, parcourir les rues, entrer dans les ateliers ou même dans les bouges, c'est par manière de diversion. Mais elle reprend bientôt son vol. Las d'avoir écrit *Madame Bovary*, Flaubert se réfugia en *Salammbô*.

Le regret de Voltaire était donc prématuré quand il disait :

> On a banni les démons et les fées;
> Sous la Raison les Grâces étouffées
> Livrent nos cœurs à l'insipidité;
> Le raisonner tristement s'accrédite,
> On court, hélas! après la vérité;
> Ah! croyez-moi, l'erreur a son mérite[1]!

L'imagination et le sentiment n'ont rien perdu de leurs droits, et c'est encore un réaliste qui nous l'a déclaré en un de ces aveux que nous ne comptons plus, et dont un seul suffirait pour ruiner un système : « Dans notre enquête moderne, après nos dissections de la journée (c'est un romancier qui parle), les féeries seraient, le soir, le rêve éveillé de toutes les grandeurs et de toutes les beautés humaines. »

Il dit ailleurs : « Aujourd'hui encore, nous applaudissons à tout rompre, lorsqu'une bouffée de poésie lyrique nous passe dans les oreilles[2]. »

Parler ainsi, c'est se condamner sans rémission. Quoi donc, il y a en nous des inclinations que vous ne pouvez satisfaire ?

1. Voltaire, *Ce qui plaît aux dames*.
2. Zola, *Le natural. au théâtre*, p. 356; *Le Rom. expér.*, p. 77.

Mais alors, pourquoi usurper le nom de ceux qui cherchent précisément à les contenter, et qui plus d'une fois y ont réussi? Pourquoi leur dérober avec un soin jaloux leurs titres de romanciers ou de poètes dramatiques? Puisque vous n'êtes que des observateurs chargés de recueillir des documents, classez-vous officiellement parmi les savants. S'ils n'accueillent pas avec trop de défiance des collaborateurs qui font, à l'aventure[1], des enquêtes d'une rigueur douteuse, qui ne possèdent souvent de l'anatomie, de la physiologie, de la pathologie que le vocabulaire, la science positive pourra se vanter d'avoir un genre de plus : mais l'art et la poésie n'en auront pas un de moins. Ils resteront en possession de leur mission traditionnelle, qui est de remplir certaines capacités de notre âme, qu'avec toute votre science vous ne comblerez jamais.

Aussi, serez-vous tôt ou tard obligés de changer vos enseignes. Le public n'aime pas à se tromper d'adresse.

Il va vers vous, plein de cette confiance naïve qu'il accorde si bénévolement aux révolutionnaires. Il vous demande un peu de plaisir. Sortant du temple ou de la faculté, plein de respect pour la science et pour la

[1] « Qui ne voit que la méthode expérimentale est absolument inapplicable en littérature! Elle consiste à provoquer à volonté un phénomène dans des conditions déterminées. Or il est clair qu'une telle méthode est loin de nos moyens. Mais prenons, si vous le voulez, le mot expérience dans un sens métaphysique ; admettons qu'il y ait, en art, une sorte de méthode idéalement expérimentale. Toute expérience suppose une hypothèse préalable que cette expérience a pour but de vérifier. Or le naturalisme, s'interdisant toute hypothèse, n'a aucune expérience à faire. Le chef de cette école littéraire qui parle tant d'expériences, rappelle à cet égard un physiologiste fort connu dans l'histoire des sciences, le bonhomme Magendie qui expérimenta beaucoup, sans aucun profit. Il redoutait les hypothèses comme des causes d'erreur. « Bichat avait du « génie, disait-il, et il s'est trompé. » Magendie ne voulait pas avoir de génie de peur de se tromper aussi. Or il n'eut point de génie

morale, il voudrait cependant s'en distraire un moment, remettant au lendemain le soin de son instruction et de son édification. Mais vous vous êtes emparé de lui. Vous l'avez conduit devant des tableaux qui représentent l'esprit de révolte ou l'esprit de luxure. Vous l'avez fait descendre dans la pourriture morale des taudis, de l'usine, de la prison et du bagne, dans la pourriture matérielle de l'hôpital ou de la « maison des morts ». Il proteste ; vous vous justifiez en lui disant que vous voulez accoutumer son œil « à fixer les scènes de la vie, à se familiariser enfin avec les teintes sombres qui composent le fatal tableau de la condition humaine[1] » ; que vous voulez lui donner « la hautaine leçon du réel » : seulement il conviendrait de ne pas trahir vos secrets sentiments ; il ne faudrait point ajouter : « Au fond toute décomposition m'intéresse[2]. »

Le public pourrait bien se révolter et vous dire qu'il n'est point venu pour assister à une « dissection » ; qu'il n'a cure de vous voir « fouiller au fond du cadavre humain[3] ». Ce ne sont point, dira-t-il, les membres épars d'un cadavre que je veux voir, mais un homme bien vivant. — Mais nous n'examinons tous ces débris que pour les réunir ensemble et en faire « la synthèse. » — Ce sera une synthèse, en effet, celle de cette figure

et ne se trompa jamais. Il ouvrait tous les jours des chiens et des lapins, mais sans aucune idée préconçue, il n'y trouvait rien, pour la raison qu'il n'y cherchait rien. Cela c'est le naturalisme dans l'ordre scientifique. Claude Bernard, qui succéda à Magendie, rendit ses droits à l'hypothèse. Il avait l'imagination grande et l'esprit juste. Il supposait les choses et les vérifiait ensuite ; et il fit de vastes découvertes. Si l'hypothèse est nécessaire dans l'ordre scientifique, on ne croira pas qu'elle soit funeste dans l'ordre littéraire. » (Anatole France, *Le Temps*, novembre 1888.)

1. S. Mercier, *Essai sur la poésie dramatique*, p. 248.
2. Zola, *Le naturalisme au théâtre*, p. 65.
3. Zola, *Le roman expérimental*, p. 267.

mille fois plus affreuse que le squelette, qui se compose d'organes visiblement juxtaposés et qui nous répugne d'autant plus qu'elle a les couleurs de la chair saignante, disons le mot : la synthèse de l'écorché. Le spectateur s'enfuira, ne pouvant partager vos goûts de « carabin en délire » et proclamera bien haut la déchéance de l'art ainsi asservi.

S'il reste, cédant à l'attrait horrible, c'est pour la science et la morale qu'est le préjudice. Car il reste, non pour s'instruire et pour se corriger, mais pour regarder, pour s'émouvoir, pour « s'émotionner » dirions-nous volontiers, en employant un de ces néologismes qu'on a tort de juger inutiles puisqu'ils sont nécessaires pour désigner particulièrement les sentiments de qualité inférieure et les sensations grossières qu'on recherche aujourd'hui. La science n'aura tiré aucun profit de ses complaisances : car elle aura compromis sa gravité en se prêtant à des exhibitions dont la conséquence, sinon le but, était de flatter une curiosité malsaine. Quant à la morale et à la religion, les réalistes sont pour elles des auxiliaires compromettants et même dangereux. Elles ont raison de chasser ces « docteurs prêchant sans mission ». Nous osons sur ce point penser comme Despréaux. Car ou bien ils font double emploi avec les prédicateurs de profession et ne servent qu'à les gêner; ou bien, plus opiniâtres, et moins cléments, plus curieux d'agir sur les esprits que sur les âmes, plus dévoués au progrès matériel qu'au progrès moral, ils posent, devant des gens naïfs et tranquilles jusque-là, des questions qui les livrent à des agitations tout au moins stériles, quand elles ne sont pas dangereuses.

Lorsqu'en effet l'esprit de réforme se transfuse des classes élevées dans les classes populaires, il devient aisément l'esprit de révolte et de destruction : le socia-

lisme, le nihilisme paraissent. La critique ne se trompa point quand elle considéra comme dangereux les *Casseurs de pierres*, « ironie à l'adresse de notre civilisation industrielle », qui n'a pas su encore les dispenser d'un travail abrutissant. Voyez le plus vieux : « Ces bras enraidis se lèvent et tombent avec la régularité d'un levier. Voilà bien l'homme mécanique ou mécanisé, dans la désolation que lui font notre civilisation splendide et notre incomparable industrie. » Son jeune compagnon est plus déplorable encore : « Enchaîné avant le temps à la corvée, déjà il se découd ; son épaule se déjette, sa démarche est affaissée, son pantalon tombe, l'insouciante misère lui fait perdre le soin de sa personne et la prestesse de ses dix-huit ans. Broyé dans sa puberté, il ne vivra pas. Ainsi le servage moderne dévore les générations dans leur croissance : Voilà le prolétariat[1]. »

Les *Gueux* de Béranger étaient des résignés joyeux ; les *Mineurs* de Pierre Dupont, des résignés mélancoliques :

> Nous nous plairions au grand soleil
> Et sous les verts rameaux des chênes.

Les *Casseurs de pierres* sont dans cet état d'abattement qui ne précède que d'un moment la révolte.

Bientôt les plaintes vont se changer en regrets amers ; les regrets en désirs ardents. La grève éclatera dans *Germinal*. La logique des choses le veut ainsi. Peut-être même exige-t-elle davantage. La fiction de Germinal a reçu naguère un commencement de réalisation. Il ne faut pas se lasser de le redire, si l'histoire a bien souvent contribué à faire le roman, le roman le lui rend

1. Proudhon, *Du principe de l'art*, p. 240.

aujourd'hui; car il contribue de plus en plus à faire l'histoire. Que sera celle de demain?

Sans doute, il se dégage une grande leçon des misères humaines, quand elles sont de justes châtiments qui donnent une idée saisissante de la sanction naturelle. Mais que de souffrances imméritées qui ne reçoivent pas dans ce monde leur légitime compensation!

De plus, dans la vie, les douleurs, si nombreuses qu'elles soient, sont éparses. Ce sont comme ces clous dont parle Bossuet, qui, vus d'un certain biais, forment une ligne continue, qui cependant sont plantés de distance en distance. Mais, dans le drame ou dans le roman, le réalisme didactique semble prendre à tâche de multiplier les pointes et les aiguillons, et de rendre la douleur irritante, si elle est légère, et, si elle est grave, cuisante; d'où il résulte qu'un roman de G. Eliot, de Tolstoï ou de tel de nos compatriotes nous fait véritablement mal à l'âme.

On ne manquera pas de dire que c'est là une souffrance féconde qu'il faut rechercher et bénir. Nous ne le croyons pas. Le réaliste a beau se comparer au père d'Horace montrant à son fils les conséquences funestes des vices dont il veut le garantir, ou à ces précepteurs qui s'avisent de conduire leurs élèves dans certains musées pathologiques : il nous semble que c'est grand'-pitié de gâter la candeur d'une âme neuve. Si elle était encore tranquille, pourquoi l'agiter, sinon pour obéir à ce démon si connu qui nous pousse à troubler les surfaces unies et limpides? Un mauvais spectacle est toujours une mauvaise habitude qui commence. Si le mal l'a déjà sollicitée, en vain on lui en montrera la laideur, elle n'en voudra voir que les séductions; un raisonnement très facile lui fera penser qu'en certaines aventures, tout le danger est pour autrui, tout le plaisir pour

elle, si peu qu'elle soit habile ; beau profit quand, pour lui enseigner ainsi la réserve intéressée de la prudence, on l'aura fait renoncer à la réserve naïve et sans calcul de la jeune vertu.

Il est un danger plus général auquel nul n'est assuré de se soustraire. Ce n'est pas seulement aux « femmes de procureurs » que « font mal aux nerfs » l'auteur des *Derniers jours d'un condamné à mort*, ou ses émules de France, d'Angleterre et de Russie. Les spectacles qui s'offrent sous toutes les formes, sous celles du livre, du tableau, de l'affiche même, ébranlent les âmes les plus vigoureuses.

Quand le drame du *Roi s'amuse* tire à sa fin, les paupières ne se mouillent pas, car l'on n'est pas attendri, mais les yeux sont fixes, les poitrines haletantes, les visages contractés comme sous l'étreinte de la douleur physique, et toute la salle passe avec Blanche et Triboulet par un cruel martyre. Si l'on attend que le rideau se relève, si l'on veut voir la morte debout près de son père, ressuscitée et souriante, ce n'est point qu'on veuille, ainsi que les autres jours, saluer des acteurs connus ; c'est qu'on a hâte de se donner à soi-même, par un moyen assez factice et assez misérable, l'impression de paix et de sérénité que l'art antique, plus habile que le nôtre, ménageait toujours aux âmes à la fin des spectacles qui les avaient trop douloureusement émues. On a besoin de se convaincre que toutes les horreurs qu'on vient de voir n'étaient que d'affreux rêves ; encore s'en va-t-on le plus souvent la tête basse, tout vibrant, tout énervé, résolu à ne pas s'exposer trop souvent à de pareilles secousses qui finiraient par surmener la sensibilité, par donner à l'organisation morale une sorte de *delirium tremens*; à moins qu'on n'ait déjà l'esprit si blasé par l'habitude de ces émotions trop fortes, qu'on n'en ait plus qu'un

sentiment émoussé : ce qui serait plus déplorable que tout le reste, le pire des maux étant peut-être de perdre la faculté de souffrir; car souffrir c'est encore sentir, et celui qui ne sent plus cherche dans la réalité les sensations extraordinaires que le roman ne lui offre pas, et cela, même au prix du meurtre ou du suicide.

Le réalisme de l'art pour l'art a les mêmes conséquences funestes pour la morale.

Mais il la compromet en outre par son principe même. Il prétend bien la laisser en repos. Par malheur, alors qu'il ne l'offenserait pas par sa tendance à dire le défendu, par sa prédilection pour les sujets lubriques, pour les vices raffinés et curieux, et pour les « fleurs du mal », par ses débauches de mots crus et de plaisanteries d'atelier, par ses exhibitions cyniques de peintures sensuelles et luxurieuses, par son horreur affectée pour les « vertus bourgeoises », sa neutralité ne serait qu'apparente. Au fond, son indifférence même est une négation, puisqu'elle n'a sa raison d'être que dans un mépris souverain pour la distinction du bien et du mal, et qu'elle l'incite à bannir de ses œuvres tout élément de moralité.

Il est puni d'ailleurs de cette insouciance qui lui fait perdre beaucoup en intérêt et en dignité. Car en se bornant à faire « l'histoire naturelle » de la sensation et de la passion, sans tenir compte des résistances de la volonté, il se réduit à ne nous fournir que des revues, des tableaux, des descriptions. Il est dans la poésie ce qu'est dans l'éloquence le genre démonstratif ou épidictique; il a l'intérêt d'un exposé et non celui d'un débat. Car il abandonne à l'idéalisme les sujets les plus attachants, ceux qui mettent directement en scène la per-

sonnalité humaine, c'est-à-dire les luttes intimes qui ont leur origine soit dans le conflit traditionnel du devoir avec la passion, soit dans ce conflit plus moderne du doute avec la foi, de la raison avec le sentiment, que les progrès de la science et de la philosophie positives ne font que rendre plus aigu.

Négligeant ainsi tout ce qui passionne et tout ce qui élève, voué à l'amusement, il ne conquiert pas aisément la sympathie et l'estime. Le public le meilleur n'est pas très difficile dans le choix de ses plaisirs ; mais il en discerne fort bien la qualité et se réserve de juger ceux qui les lui procurent. Il n'irait pas s'aventurer dans les bas-fonds du vice; il n'est pas trop fâché qu'un poète ou un romancier en revienne pour les lui montrer comme en un miroir où il ne court risque de salir que son imagination. Mais il traite d'assez haut ceux dont il met à profit la complaisance et il garde avec eux son quant à soi. Il va les voir chez eux, dans leur théâtre, dans leur atelier, dans leur livre, pour se divertir un moment : il ne les admet guère dans son intimité. Il leur adressera toujours le blâme secret de ne pas mettre la vie à un assez haut prix, de la considérer comme un spectacle où l'humanité peine, souffre et meurt pour leur plaisir; pareils à des artistes qui planteraient leur chevalet sur un champ de bataille. Il pense que s'ils étaient plus émus, ils lui feraient plus de bien.

Aussi, à tout prendre, il finirait par préférer à ceux qui l'amusent, ceux qui veulent le convertir.

Mais il n'est obligé de se livrer ni aux uns, ni aux autres.

Entre l'opinion de Malherbe qui prétend qu'un bon poète est aussi utile à l'État qu'un bon joueur de quilles,

et celle de Proudhon qui donne à l'art une mission sociale, il est une doctrine intermédiaire qui n'a contre elle que sa modération et sa parfaite sagesse. Il faut le dire hautement, l'art et la poésie n'ont pas reçu de Dieu la mission d'enseigner[1]. Ils ont un effet propre, *sui generis*, radicalement distinct du plaisir que donne l'imitation parfaite[2], qu'on a fort bien appelé la « noble délec-

1. *Cf.* Martha, *De la délicatesse dans l'art*, chap. III De la moralité de l'art.
2. Est-il besoin de reprendre des arguments devenus banals, depuis que Töpffer les a donnés : Quels sont parmi les vers de Virgile ceux que nous préférons : Le « Procumbit humi bos » et le « Quadrupedante putrem », ces exemples fameux d'harmonie imitative, ou bien le « Forsan et hæc olim » ou le « Sunt lacrimæ rerum »? L'expérience prouve-t-elle que les danses accompagnées de clochettes, de sifflets, de castagnettes et de tambourins, qui imitent à s'y méprendre le roulement des voitures, les galopades des mulets et le bruit de leurs sonnailles, excitent plus d'admiration véritable que la *Symphonie Pastorale, le Désert*, ou *les Saisons* ? Les critiques s'accordent-ils pour égaler dans leur estime ces figures de cire trop en vogue aujourd'hui aux statues de marbre, si délaissées qu'elles soient, et la photographie à l'eau forte?

En comparant une œuvre d'art, non plus avec une œuvre de pratique et de procédé, mais avec une autre œuvre d'art, on peut faire des observations plus précises encore. Tout le monde a vu dans un de nos musées un petit Saint Jean-Baptiste sauvage et inspiré : il ne nous fait aucune illusion, nous n'oublions pas qu'il est en bronze. Non loin de lui se penche languissamment un Narcisse de marbre. Regardez-le fixement, il va se mouvoir, il se meut ; l'artiste lui a imprimé un *tour* d'épaules qui nous donne des inquiétudes ; en effet il paraît à nos yeux s'incliner progressivement, se détacher du roc où il s'était assis, et tomber vers la surface liquide où il se mire. Vous vous surprendrez peut-être à faire un geste pour le retenir, mais il ne vous inspire qu'un étonnement curieux : c'est pour le petit Saint-Jean que vous réservez votre admiration.

Tirons de ces faits positifs la conclusion qu'ils contiennent. Deux sortes d'œuvres ont été mises en comparaison, les unes sont d'une exactitude absolue, les autres d'une fidélité relative. Ce sont ces dernières que nous estimons le plus. Alors même qu'elles nous amuseraient moins que les autres, nous persisterions à les priser davantage. Il y a donc en elles une vertu singulière dont la

tation du beau[1]. » On le sent mieux qu'on ne peut le définir. Peut-être réside-t-il surtout dans la vertu propre de l'expression. La plupart des hommes, en effet, s'entendent mal à analyser leurs impressions, à voir clair dans leurs idées ; ils cherchent pour rendre ce qu'ils éprouvent un langage qui leur échappe. Ils souffrent de cette confusion qu'ils voient sans y pouvoir remédier. C'est les mettre à l'aise que mener à l'aboutissement leurs aspirations impuissantes. Aussi sont-ils reconnaissants aux artistes, aux poètes qui viennent chercher leur sentiment le plus vague et le plus intime dans le tréfonds de leur âme, et « des profondeurs obscures de la sensibilité l'amènent à la pleine conscience de lui-même[2] ». Il naît de là un je ne sais quel charme qui, loin d'endormir l'une ou l'autre de nos facultés, les éveille et les avive toutes à la fois. Quand l'âme en est possédée, elle goûte le plaisir des émotions sans trouble et des larmes sans amertume. Si lasse et si misérable qu'elle soit, elle se sent plus de tendresse pour bien aimer, plus de raison pour bien juger, plus de force pour bien faire. Courbet n'est pas un véritable ami du peuple : il a calomnié ses *Casseurs de pierres*. Si vous les rencontrez sur le chemin d'Ornans, chantez en arrivant près d'eux une mélopée franc-comtoise. Vous les verrez sourire d'un air de sympathie et de bonté, parce que pour leur faire oublier, au moins durant un jour, les déclamations des agitateurs démagogues, c'est assez d'un vieux refrain provincial que murmure un passant.

Ainsi notre examen critique nous conduit aux mêmes

critique ne peut méconnaître l'existence et dont elle doit chercher la nature.
1. Ch. Lévêque, *La science du beau*.
2. F. Brunetière, *Revue des Deux-Mondes*, 1^{er} nov. 1884.

conclusions que notre étude historique, c'est-à-dire à la condamnation formelle du réalisme.

« L'âme est une lyre », dit Platon. C'est une lyre dont l'harmonie naît du concert de nos facultés.

Or ce concert, le réalisme le trouble, soit quand il détruit l'accord général de toutes nos puissances en faisant de l'art l'esclave ou l'oppresseur de la science et de la morale; soit quand il rompt l'accord particulier de nos deux facultés esthétiques en essayant de réduire à néant la conception personnelle pour le plus grand profit de l'observation.

L'homme s'attriste alors parce qu'il n'entend plus la symphonie de toutes ses voix intérieures; il lui semble qu'en lui se sont brisées des cordes qui vibraient autrefois. On connaît l'admirable *Melancolia* d'Abert Dürer. Assise, les ailes repliées, les cheveux épars et tombants, elle ne regarde plus les instruments de l'art et de la science qui sont à ses pieds; sur son genou repose le livre fermé, et sa main tourmente un compas inutile. Que lui importent tous ces objets? La science en qui elle avait cru l'a trahie. L'observation ne lui a révélé que des faits. Aussi elle rêve, le menton dans la main; son imagination, mal occupée, vague dans le ciel ténébreux des songes, et son œil fixe et mécontent sonde les lointains de la mer infinie.

Le pessimisme est une conséquence naturelle du réalisme, parce que le réalisme est en dernière analyse un désordre artistique dont la cause est assez souvent un désordre moral.

LIVRE II

LE RÉALISME ET LE NATURALISME A L'HEURE PRÉSENTE.
LEURS DESTINÉES

Pour ces raisons, l'idéalisme est éternel. Il souffre parfois quelques atteintes ; c'est que la vie de l'art n'est pas, comme les positivistes le prétendent, une évolution qui le porterait vers le réel d'un progrès sans retour, mais bien plutôt une série de révolutions qui, sans jamais pouvoir le détourner tout à fait de l'idéal, le conduisent plus ou moins près de la réalité.

Et maintenant, si la revanche de l'idéalisme est sûre, peut-on espérer qu'elle soit facile et prochaine ? Quelles conjectures peut-on faire à l'heure présente sur les destinées du réalisme et du naturalisme ? Qu'on nous permette de donner les nôtres en toute simplicité. Il nous en coûterait, à la fin d'un ouvrage où, tâchant de subordonner nos impressions individuelles aux faits constatés et aux idées générales qui s'en dégagent, nous avons évité de prendre nos regrets ou nos souhaits pour de bonnes raisons, il nous en coûterait de ne pouvoir cependant nous dérober un instant à notre stricte méthode, pour dire à ceux qui ne sont pas avec nous notre intime espérance.

Proudhon comptait sur le réalisme pour donner une même direction à tous les esprits, pour rendre, suivant son expression « l'art plus rationnel ». Or, l'art est plus que jamais dans la confusion. Les réalistes eux-mêmes ne peuvent plus s'entendre. Il n'y a pas eu peut-être deux vies plus unies que celles des frères de Goncourt,

et cependant leurs esprits divergeaient : on voit bien, aujourd'hui que le plus jeune a disparu, qu'il était un réaliste de l'art pour l'art. M. Ed. de Goncourt, depuis qu'il est seul, tend visiblement vers le réalisme didactique. Quel est l'écrivain qui ne se sente partagé entre mille doctrines diverses? Comment classer M. A. Daudet? parmi les fantaisistes? parmi les réalistes? tantôt parmi les uns, tantôt parmi les autres. Cette désorientation a été un des tourments de Flaubert : « Je suis, écrit-il, comme M. Prudhomme, qui trouve que la plus belle église serait celle qui aurait à la fois la flèche de Strasbourg, la colonnade de Saint-Pierre, le portique du Panthéon etc. J'ai des idéaux contradictoires. De là embarras, arrêt, impuissance [1] ».

Comme Flaubert, le réalisme est dès maintenant travaillé intérieurement par de sourdes contradictions qui le minent. Sa durée est éphémère; celui de ses interprètes qui nous a déjà fourni tant de témoignages contre lui-même, l'a donné à entendre dans un entretien qui n'a pas été démenti, du moins à notre connaissance [2].

Tout le mérite des réalistes sera d'avoir préparé des recueils d'observations pour le siècle futur qui saura mieux qu'eux en tirer la quintessence. Un des chefs de notre école historique, M. Fustel de Coulanges disait un jour : «Il faut des volumes d'analyse pour donner une ligne de synthèse ». Il en est de même dans l'art. De 1600 à 1636 la littérature française s'agite dans une confusion féconde d'essais et de recherches; tout s'éclaircit, se résout, se condense dans le *Cid*. Qui oserait

1. *Lettres de Flaubert à G. Sand*, p. 72.
2. « Il n'est pas douteux qu'avec une nouvelle philosophie n'éclose une nouvelle littérature, et que le naturalisme ne prenne rang parmi les vieilles lunes. » *Le Figaro*, jeudi 22 mars 1888.

dire qu'il n'en sera pas de même une fois encore et que le réalisme de Flaubert et de M. Zola, qui rappelle au moins de loin celui de Sorel et de Saint-Amant, n'est pas l'antécédent naturel, encore que regrettable, d'un idéalisme moins profond peut-être, mais plus libre et plus compréhensif que celui d'un Molière et d'un Racine?

Séparons cependant les destinées du réalisme de l'art pour l'art de celles du réalisme didactique. Il ne nous semble pas qu'ils aient tous deux la même vitalité. L'un, celui de Flaubert et des parnassiens, regarde vers le passé et ne se soutient que par une sorte de force acquise. Le second, celui de G. Eliot, de Tolstoï, regarde vers un avenir où l'emporte une force jeune dont il n'a pas encore la claire conscience.

Le réalisme de l'art pour l'art, en effet, procède d'une dégénérescence de l'esprit classique, comme l'alexandrinisme fut la décadence de l'hellénisme. Pour Flaubert et pour les parnassiens la religion de la forme, née d'un dogme classique des plus excellents, est devenue une superstition qui les condamne à l'infécondité. Au lieu de se servir de leur adresse, ils s'en sont amusés. Le mécanisme de l'art les a enchantés, étourdis, fascinés. Les musiciens s'épuisent en combinaisons dont ils accréditent et déplorent tout à la fois la savante inutilité : « Quand on a lu une partition de Wagner, dit l'un d'eux, quand on a vu ce prodigieux travail d'orfèvrerie, on éprouve quelque peine à voir toutes les ciselures reléguées au dernier plan et sacrifiées à l'effet général [1] ».

Déjà les ballades de V. Hugo ne se défendaient point assez de certains jeux d'esprit : cet écho qui revient

1. Saint-Saëns, *Harmonie et mélodie*, p. 79.

sans cesse dans la chasse du burgrave, ces petits vers qui, dans une même pièce, s'allongent par degrés, puis se raccourcissent progressivement pour simuler le bruit d'un tourbillon de fantômes qui s'approche pour s'éloigner ensuite, risquent d'être comparés par les malveillants dont l'oreille est peu sensible à la musique aux petits poèmes de Byzance qui, par la disposition de leurs vers, figuraient des croix et des losanges. Le Maître au front olympien a jonglé avec la rime ; redirons-nous l'anecdote sur le Pic de Ténériffe? D'autres ont fait des Muses de vraies baladines qui « dansent sur la corde avec ou sans balancier, montrant l'étroite semelle frottée de blanc d'Espagne de leurs brodequins et se livrant au-dessus des têtes de la foule à des exercices prodigieux, au milieu d'un fourmillement de clinquant et de paillettes ; et quelquefois elles font des cabrioles si hautes qu'elles vont se perdre dans les étoiles [1] ». Montent elles jusqu'aux étoiles? Nous en doutons quelque peu. Elles sont dans les régions aériennes, mais à la façon des Funambules.

Ces exercices pratiqués avec une passion croissante cessèrent d'être un simple moyen, pour devenir un but. Les « vocables » furent caressés, choyés, et finalement aimés pour eux-mêmes. Joubert écrit : « Les mots des poètes conservent du sens, même lorsqu'ils sont détachés des autres, et plaisent isolés comme de beaux sons ; on dirait des paroles lumineuses, de l'or, des perles, des diamants et des fleurs ». Les romantiques et après eux les parnassiens en firent non seulement des fleurs, mais des « êtres vivants ». Lorsque les mots furent ainsi doués d'une sorte de personnalité, et qu'à l'exemple des poètes, les peintres et les musiciens

1. Th. Gautier, *Rapport sur le progrès des lettres*, 1868, p. 74.

s'amourachèrent des couleurs et des sonorités, on se plut à répéter le paradoxe de Flaubert et de Gautier, « De la forme naît l'idée ». Puis il se passa un curieux phénomène de dissociation : la forme fut séparée de l'idée, elle fut travaillée, colorée, modelée, ciselée pour elle-même. La poésie devint une sorte de Plastique[1]. Les livres parnassiens portent tous des noms rares qui ont cependant entre eux cette ressemblance qu'ils sont pris de la forme : *Emaux et Camées, Festons et Astragales, Améthystes, Stalactites et Cariatides.*

Quand on en est arrivé là, quand on se plaît plus à voir qu'à sentir, plus à sentir qu'à comprendre, quand la palette avec le désordre pittoresque de ses couleurs attire l'œil autant que le tableau, quand l'harmonie qui caresse l'oreille séduit plus que la mélodie qui satisfait l'esprit, quand enfin le signe aimé pour lui-même fait oublier la chose signifiée, on peut dire qu'on a réduit autant qu'il est possible la matière des œuvres d'art ; et c'est proprement être poète comme Champollion eût été savant si, au lieu de déchiffrer le sens des hiéroglyphes, il se fût tenu pour heureux d'en avoir décrit les formes.

Encore si l'instrument avait par lui-même une solidité qui lui assurât longue durée. Mais, pour ne parler que du vers, il est menacé, non pas certes dans son existence, mais dans sa constitution présente. Rimant pour les yeux autant que pour l'oreille, langage écrit plutôt que parlé, il appuie ses règles sur l'orthographe autant et plus que sur la prononciation. Cependant la prononciation change et l'orthographe s'immobilise. Dès maintenant, si l'on ne veut pas fausser la mesure du

2. *Les plastiques*, tel est le titre d'un volume de vers de M. F. Jeantet, titre qu'il ne faut pas prendre à la lettre, car il risquerait de faire méconnaître une œuvre où le sentiment a sa bonne part.

vers, on est obligé de prononcer autrement en poésie qu'en prose certains mots terminés par cette rime en « ion » si affligeante ; les lettrés s'accommodent de cette petite nécessité, mais le feront-ils toujours ? Or, si la forme est jusqu'à un certain point caduque, l'école poétique qui tient plus à elle qu'à la pensée s'expose à la même caducité.

L'imprudence est grande de ne point se fier à la pensée plutôt qu'au mot. Certes ils sont encore nombreux — et pourquoi ne pas déclarer que nous sommes de ceux-là, — ceux que les beaux mots charment et pour qui la coupe d'une strophe nouvelle est un plaisir singulier : nous devons ce bienfait avec tant d'autres à l'éducation classique.

Mais enfin, si cette éducation devenait le privilège de quelques-uns, qu'adviendrait-il d'un art qui ne vivrait que pour eux ? Il achèverait de devenir étranger au grand public qui déjà passe indifférent devant les bijoux de l'orfèvrerie parnassienne.

Il s'étonne devant ces raffinements plus qu'il ne les admire, parce qu'il n'en voit pas la raison suffisante. Il appelle ceux qui s'y livrent des mandarins, parce qu'ils forment pour lui une caste de lettrés et d'artistes qui ne se comprennent qu'entre eux ; des bysantins, parce qu'il les voit s'amuser de bagatelles, pendant qu'autour d'eux se prépare peut-être un nouvel ordre de choses.

Le poète ne doit pas être un homme d'État ; mais il lui est bon d'être, comme Lamartine, comme Châteaubriand, en communion avec ceux qui l'entourent, et qu'il s'émeuve de ce qui les émeut. C'a été la faiblesse des dernières années de Victor Hugo, mais la force de sa vie presque tout entière, de rester toujours le contemporain de son public, en sorte que son génie, « comme le timbre des

cymbales de Bivar, a sonné chaque heure de notre siècle, donné un corps à chacun de nos rêves, des ailes à chacune de nos pensées[1]. »

Le réalisme didactique semble avoir compris cette vérité ; celui de Tolstoï surtout, et même jusqu'à un certain point celui de M. Zola. Mais nous voyons entre ces deux réalismes un abîme, celui qui sépare le positivisme du spiritualisme.

Quand le positivisme reste ce qu'il veut être, il observe et expérimente ; il attend et il appelle les faits. Il en saisit un, le classe sous une rubrique plus ou moins générale, et recommence. Cette méthode positive peut donner des résultats utiles dans l'ordre de la vie pratique. Mais elle ne peut satisfaire que les demi-savants ; car elle met des « œillères » à l'esprit en le forçant d'aller droit devant lui, sans regarder les voies latérales où il pourrait rencontrer l'hypothèse, germe des vraies découvertes. Quant à l'art, elle ne peut que le desservir. On nous vante sa clarté ; nous nous en soucions comme d'une belle lumière sur un écran. Sa logique ? C'est celle de l'esprit géométrique et non celle de l'esprit de finesse. Sa certitude ? misérable et vaine certitude qui s'arrête au fait constaté, qui ne nous dit rien sur le meilleur de nous-mêmes.

Quel bien peut faire à notre âme la science, qui n'a pas d'âme ? A ses données positives mais toutes matérielles, notre humanité préfère le plus vague des probables, pourvu qu'il lui vienne de la psychologie ; les espérances qu'elle en reçoit, fussent-elles inquiétées d'un mélange de crainte, lui sont mille fois plus douces encore que la plate certitude qui l'assure que le corps dont elle se sert est une machine bien faite, que les

1. Renan, *Discours de réception à l'Académie française.*

organes internes en sont d'assez bons appareils chimiques et les membres d'excellents leviers.

Le réalisme positiviste est perdu d'ores et déjà, il n'est pas viable, parce qu'il gît dans la constatation pure et simple, sans s'apercevoir qu'il faut aux hommes autre chose et bien davantage, l'aspiration.

Or il est incontestable que le réalisme russe a sur celui de France l'avantage de vivre d'une immense aspiration vers le mieux. Ne se retrouve-t-elle pas, encore qu'un peu découragée, au fond même du nihilisme ?

Seulement cette idée du mieux ne se présente pas à un Tolstoï comme un ensemble d'indications abstraites, de commandements précis et secs : elle est pour lui une image vive, un tableau de la félicité qu'il rêve de donner aux hommes par la fraternité, par la charité, par l'amour. Mais ce tableau n'est-ce point un idéal, auquel il a fini par conformer la réalité de sa vie et celle de ses romans ?

D'où il suit que Tolstoï est déjà tourné vers l'idéalisme. Ce qui l'en sépare, c'est la forme confuse et désordonnée qu'il adopte et qui est bien véritablement celle du réalisme.

Mais un jour viendra, que nous verrons peut-être, où se vérifiera une fois de plus le mot d'Ampère sur nos vieilles épopées : « Toute combinaison de nationalité dégage de la poésie ». Le génie russe et le génie français sont déjà dans une communication constante qui peut devenir plus fraternelle encore. Dans ces temps que nous aimons à prévoir, la Russie nous apporterait sa jeunesse, sa foi, son émotion, sa pitié sincère pour les humbles, ce souci passionné des hauts mystères qui rachète son amour pour l'inconscient et l'obscur : nous lui donnerions nos habitudes de précision et de méthode, une notion plus claire des vrais problèmes, un sens plus

juste de l'équilibre et de la mesure, une vue plus nette du beau. Ainsi l'art serait renouvelé à la fois par l'ardeur et par la lumière. Ce serait ce que beaucoup de bons esprits déclarent attendre : une sorte de Renaissance de l'art, devenu, grâce à la Russie, plus large et plus humain, et grâce à la France, il faut l'espérer, plus noble et plus parfait de forme. En achevant *Germinal*, M. Zola a dit : « Maintenant en plein ciel le soleil d'avril rayonnait dans sa gloire, échauffant la terre qui enfantait. Du flanc nourricier jaillissait la vie, les bourgeons crevaient en feuilles vertes, les champs tressaillaient de la poussée des herbes... Des hommes poussaient, une armée noire, vengeresse, qui germait lentement dans les sillons, grandissant pour les récoltes du siècle futur et dont la germination allait faire bientôt éclater la terre ». L'idéalisme recueillera la moisson que promet *Germinal*.

FIN.

TABLE DES MATIÈRES

Introduction.................................... 1

ÉTUDE HISTORIQUE

Réserves générales............................. 15

PREMIÈRE PARTIE
(Antiquité païenne)

LIVRE I

LE RÉALISME ET LE NATURALISME EN GRÈCE

Chapitre premier — Tendance au réalisme indifférent ou naturalisme................................... 21

Chapitre II. — Tendance au réalisme didactique.......... 28

LIVRE II

LE RÉALISME ET LE NATURALISME EN ITALIE

Chapitre premier. — Tendance au réalisme indifférent..... 33

Chapitre II. — Tendance au réalisme didactique........... 36

DEUXIÈME PARTIE
(Moyen-Age)

LIVRE I

ORIGINES DU RÉALISME ET DU NATURALISME

Chapitre premier. — Influence des barbares. — Comment

par leurs œuvres et par leur génie ils acheminent l'art vers le réalisme .. 39

CHAPITRE II. — Influence du christianisme. — Comment il se sert du réalisme didactique ; comment il laisse se développer le réalisme indifférent ou naturalisme............. 46

LIVRE II

LE RÉALISME DIDACTIQUE OU CHRÉTIEN. — SES SUJETS

CHAPITRE PREMIER. — L'enseignement du dogme........... 55
CHAPITRE II. — L'enseignement de la morale............... 58

LIVRE III

LE RÉALISME INDIFFÉRENT OU NATURALISME. — SES SUJETS

CHAPITRE PREMIER. — La représentation de la nature extérieure.. 65
CHAPITRE II. — La peinture des mœurs. — Mœurs féodales, populaires, bourgeoises..................................... 67
CHAPITRE III. — La peinture des sentiments et des caractères.. 72

LIVRE IV

LES PROCÉDÉS ARTISTIQUES DU RÉALISME ET DU NATURALISME AU MOYEN-AGE

CHAPITRE PREMIER. — Ce que sont ces procédés........... 77
CHAPITRE II. — Ce que donnent ces procédés.............. 84

TROISIÈME PARTIE

(Temps modernes)

LIVRE I

INTRODUCTION

La renaissance et la réforme ont pour effet commun le naturalisme ou réalisme indifférent...................................... 91

LIVRE II

CARACTÈRES PRINCIPAUX DE CE NATURALISME

CHAPITRE PREMIER. — Ses procédés artistiques............ 96
CHAPITRE II. — Ses sujets favoris...................... 100

LIVRE III

LE RÉALISME DIDACTIQUE ISSU DE LA RÉFORME ET DE LA RENAISSANCE

CHAPITRE PREMIER. — Le réalisme didactique de la Réforme. 118
CHAPITRE II. — Le réalisme didactique de la Renaissance.. 121
 I. — Ses origines. — L'idéalisme sensualiste et plastique de la Renaissance. — Comment le réalisme s'en dégage.. 123
 II. — Ses tendances. — En quoi ce réalisme didactique diffère de celui de la Réforme..................... 127
 III. — Principales phases de son développement........ 130
 IV. — Comment il élargit la matière de l'art.......... 132
 V. — Exemples à l'appui............................. 139
 VI. — L'art affranchi de toutes règles. — Conclusion.... 147

QUATRIÈME PARTIE

(XIX° siècle)

INTRODUCTION

ESPRIT GÉNÉRAL DU SIÈCLE

Le romantisme est un éclectisme. — Amour de la fantaisie et de la réalité. — Tendance au réalisme indifférent (ou de l'art pour l'art); tendance au réalisme didactique......... 167

LIVRE I

LE RÉALISME DE L'ART POUR L'ART (OU INDIFFÉRENT) ET LE RÉALISME DIDACTIQUE DISTINCTS PAR LEUR INSPIRATION PHILOSOPHIQUE

CHAPITRE PREMIER. — Le réalisme de l'art pour l'art. — École

romantique. — École parnassienne. — École de Flaubert.
— École impressionniste. — Indifférence à tout ce qui n'est
pas le plaisir artistique.................................... 173

CHAPITRE II. — Le réalisme didactique..................... 177

 I. — École anglaise : G. Éliot. — Les Préraphaélites. —
 Tendances moralisatrices............................. 177

 II. — École russe : Tolstoï, Dostoievski. — Tendances
 évangéliques... 180

 III. — École française : le Romantisme. Proudhon,
 Courbet, M. Zola. — Réalisme positiviste et utilitaire. 181

LIVRE II

LE RÉALISME DE L'ART POUR L'ART ET LE RÉALISME DIDACTIQUE COMPARÉS DANS LEUR MÉTHODE ET DANS LEURS DÉMARCHES.

CHAPITRE PREMIER. — Exigences qui leur sont communes :
condamnation de l'imagination créatrice. — Confusion
de l'art et de la science. — Souveraineté de l'information.
— Le document... 191

CHAPITRE II. — L'information : observation, érudition..... 197

CHAPITRE III. — Démarches différentes selon les cas, les
écoles, les hommes. — Observation scientifique et expéri-
mentation; observation mondaine, impression............. 202

LIVRE III

LA MATIÈRE ET LES SUJETS DE L'ART RÉALISTE

CHAPITRE PREMIER. — La fiction écartée ou tolérée. — Le
passé historique ou légendaire admis par le réalisme de
l'art pour l'art. — Les drames romantiques. *Salammbô;
Hérodiade, Melœnis, poèmes antiques et barbares.* — *La
Tentation de saint Antoine*................................ 205

CHAPITRE II. — La réalité présente seule admise par le réa-
lisme didactique; Proudhon, Courbet, M. Zola............. 214

CHAPITRE III. — Revanche de la nature extérieure, du
monde matériel, de l'industrie. — Description et portrait. 217

CHAPITRE IV. — Revanche du corps. — La physiologie..... 221

CHAPITRE V. — La psychologie. — Supériorité du réalisme
russe.. 230

LIVRE IV

SUPPRESSION DE TOUTE SORTE DE RESTRICTION ET DE CATÉGORIE L'ART MIS EN POSSESSION DE LA RÉALITÉ, QUELLE QU'ELLE SOIT

CHAPITRE PREMIER. — 'Le réalisme admet le banal comme l'extraordinaire; le médiocre aussi bien que l'héroïque... 242

CHAPITRE II. — Le réalisme peint tous les sentiments : la famille, la nation... 247

CHAPITRE III. — Le réalisme s'intéresse à toutes les classes sociales et morales. — La bourgeoisie. — Les classes populaires. — La foule................................... 251

LIVRE V

LES PROCÉDÉS DE L'ART RÉALISTE

CHAPITRE PREMIER. — La composition.................. 267
 I. — Le successif et le contradictoire............... 267
 II. — L'incomplet et l'inchoatif..................... 277

CHAPITRE II. — De la personnalité de l'écrivain et de l'artiste.. 282
 I. — L'impassibilité................................ 282
 II. — L'objectivité................................. 285

CHAPITRE III. — L'expression. — Le réalisme la réduit à la traduction directe de la sensation. — Parnassiens. — Décadents et symbolistes.................................. 288
 I. — Poésie.. 292
 II. — Peinture..................................... 299
 III. — Musique.................................... 302

CONCLUSION DE L'ÉTUDE HISTORIQUE..................... 306

ÉTUDE CRITIQUE

INTRODUCTION

Principe de la discussion................................. 311

PREMIÈRE PARTIE
(La question d'art)

LIVRE I

RÉFUTATION DU RÉALISME PAR L'EXAMEN DE SES ŒUVRES : IL N'A PAS RÉUSSI JUSQU'ICI A REPRODUIRE LA RÉALITÉ

CHAPITRE PREMIER. — Il a laissé de côté les sujets les plus intéressants... 317

CHAPITRE II. — Il n'a reproduit la réalité ni dans ses ordonnances ni dans ses proportions........................ 324

CHAPITRE III. — Il a trahi la vérité par son langage....... 326

LIVRE II

RÉFUTATION DU RÉALISME PAR L'EXAMEN DE SES DOCTRINES

CHAPITRE PREMIER. — Le réalisme contemporain n'a que la valeur d'une réaction contre les conventions arbitraires de l'art classique dégénéré et de l'art romantique.......... 329

CHAPITRE II. — Des conventions naturelles et nécessaires... 834

 I. — Conventions exigées par l'esprit public.......... 334

 II. — Conventions imposées par la disproportion qui existe entre la nature qui change et l'œuvre d'art qui demeure.. 336

 III. — Conventions qui s'imposent aux divers arts à cause du petit nombre de procédés dont chacun dispose.. 337

 IV. — Dernière convention qui s'impose à l'art en général : barrière infranchissable qui le sépare de la nature... 339

CHAPITRE III. — Des conventions utiles. — Conditions de l'intérêt... 341

 I. — Proportionner l'œuvre aux forces de l'attention.. 342

 II. — Subordonner la matière à l'esprit............... 359

CHAPITRE IV. — L'art est une logique. — Le significatif. — L'idée directrice et ordonnatrice. — Le général. — Le définitif. — Règles essentielles du goût...................... 353

CHAPITRE V. — L'art ne peut se confondre avec la science. —

De la conception personnelle. — Du tempérament. — Différence de l'idée et de l'idéal.......................... 362

Chapitre VI. — Aveux conformes des réalistes. — Proudhon. — M. Zola................................... 379

DEUXIÈME PARTIE
(La question morale)

LIVRE I

DANGER DU RÉALISME ET DU NATURALISME DANS TOUS LES TEMPS

Leur rôle vis-à-vis de la science et de la morale.......... 375

LIVRE II

LE RÉALISME ET LE NATURALISME A L'HEURE PRÉSENTE
LEURS DESTINÉES

Ils préparent de nouvelles voies à l'idéalisme.............. 391

FIN DE LA TABLE DES MATIÈRES

18525. — Imprimeries réunies, A, rue Mignon, 2, Paris.

www.ingramcontent.com/pod-product-compliance
Lightning Source LLC
Chambersburg PA
CBHW051354220526
45469CB00001B/238